문학 성서 클래식

문학 성서 클래식

지은이	이범선
펴낸이	성상건

펴낸날	2025년 05월 22일
펴낸곳	도서출판 나눔사
주소	(우)10270 경기도 고양시 덕양구 푸른마을로15
	301동1505
전화	02.359.3429 팩스 02.355.3429
등록번호	2-489호(1988년 2월 16일)
이메일	nanumsa@hanmail.net

© 이범선, 2025

ISBN 978-89-7027-854-4 03600

값 15,000 원

문학 성서 클래식

「문학과 성서와 클래식 음악」을 통해 넉넉하고 도탑고 아름다운 인생의
길을 더듬어본 이야기의 향연(饗宴·Symposium)이다.

이범선 지음

나눔사

들어가는 말

— 소개

이 책은 「문학과 성서와 클래식 음악」을 통해 넉넉하고 도탑고 아름다운 인생의 길을 더듬어본 이야기의 향연(饗宴·Symposium)이다. 글은 장(章)의 주제에 따른 '문학→ 성서→ 클래식 음악'의 순서이고, 형식은 문학과 음악에 맞춰 'Prologue-서곡(序曲), 1악장-문학, 2악장-성서 이야기, 3악장-클래식 음악, Epilogue-종곡(終曲)·종결(終結)'로 진행한다.

문학은 대개 인생만큼 다양하기에, 하나의 주제로 담아내기 어렵다. 그래서 장의 주제에 적합한 작품을 소개하고, 설교나 훈화의 성격을 피하고 평론은 적게 하며 주로 이야기를 소개한다. 성서 이야기는 기독교적이기보다는 인문학적 읽기 방식을 채택한다.

클래식 음악은 3단계의 '소나타'(Sonata) 형식이다. 각 악장과 전체의 틀이 그렇다. 소나타는 주제를 알리며 전개하는 '제시부', 이를 이어 긴장과 조화 속에서 펼쳐가는 '발전부', 다시 주제부를 되풀이하며 자유롭게 변주하며 절정으로 치달아 마치는 '재현부'로 구성된다.

클래식 음악은 간혹 작곡가나 후대의 평론가가 표제(標題, Title)를 적시한 곡이 있지만, 대개 없다. 그래서 듣는 이의 주관적 감상에 따라 주제와 성격을 짐작하며 느껴야 되기에, 같은 곡이라도 삶의 정황이나 감정의 상태에 사뭇 달리 들린다. 듣는 방식에 정해진 것은 없기에, 생명력과 삶의 흥취(興趣)를 느끼는 것으로 족하다. 이것이 음악이 전해주는 의미

(意味)와 묘미(妙味)이지 싶다.

── 인생

인생은 '일과 사랑과 행복'을 위한 기나긴 여정(旅程)이다. 이 셋은 분리될 수 없다. 인생은 짧지 않다. 일하고 사랑하고 행복할 만큼 길고 깊다. 일 없는 사랑과 행복은 연목구어(緣木求魚)이기에 무책임하고 가망 없다. 사랑 없는 일과 행복은 어렵고 허망하기까지 하다. 행복 없는 일과 사랑은 방향과 목적을 잃어 아무 의미 없다. 일하고 사랑하며 행복하게 사는 것, 이것이 인생의 가치와 의미이고 인생의 길이다.

그러자면 자꾸만 자기를 변화시키는 긍정과 도전과 모험의 용기가 필요하다. 인생은 2차원의 세계에서 살던 송충이가 실컷 나뭇잎을 쏠아먹고 성충이 되어, 고치를 짓고 들어앉았다가 변태(變態)하거나 그대로 변화하여 나비가 되어, 전과는 전혀 다른 3차원의 세계로 돌입하여 훨훨 자유롭게 날아다니는 것에 비유할 수 있겠다. 일과 사랑과 행복이 가져오는 생의 묘미는 삶을 더 깊이 이해하고 더 자유롭고 더 높이 솟구치게 한다.

이것에 도움이 되는 것이 많은데, 문학과 성서와 클래식 음악이 그러하다. 문학은 인생을 서사(敍事, 이야기·narratives)의 눈으로 넓고 깊게 바라보게 해주고, 성서는 진실과 사랑으로 구원받는 인간상으로 인도하고, 클래식 음악은 인생의 희로애락의 감성을 부드럽고 힘차게 순화하여 긴 전망 속에서 삶을 바라보도록 이끌어준다.

19세기 덴마크 철학자 'S. A. 키르케고르'는 인생을 3단계로 구분한다. "실존에는 세 가지 영역이 있다. 심미적, 윤리적, 종교적 실존이다. 심

미적 영역은 즉시성(immediacy), 윤리적 영역은 요구(requirement), 종교적 영역은 성취(fulfillment)의 영역이다."(인생행로의 여러 단계)

심미적 단계는 즉각적인 육체적 욕구와 욕망, 감각적 만족을 생의 목적으로 추구하는 삶으로, 가장 낮은 차원이다. 이것은 나비 유충인 송충이같이, 자아(Ego, 욕망의 총체)와 땅과 세상에 갇히고 매이고 속한 2차원의 삶이다.

윤리적 단계는 문학, 체육, 철학, 예술 등의 취미와 열정과 교양을 추구하며 살아가는 차원이다. 그러나 닭처럼 잠시 날 뿐, 나비와 새처럼 하늘로 솟구치는 일은 어렵다. 여기에서 더 솟구치지 못하면, 끝내 고뇌와 고통과 허무감에 맞닥뜨리고 만다.

종교적 단계는 인생에 대한 심오한 이해와 숭고한 각성이다. 이것은 신(기독교인이 아닌 독자를 위해 하나님·하느님을 신으로 말함. 이하 같음)이나 진리에 대한 깨달음이다. 종교 생활을 하는 것 자체가 이것을 담보하지 못하기에, 심미적 단계와 윤리적 단계의 한계에 갇히는 일이 허다하다.

── 문학

문학은 이야기의 박물관이다. 문학의 힘은 실로 깊고 강하고 높고 크다. 문학은 인간 구원의 한 차원을 담당한다. 걸출한 문학은 그것을 창작한 문학가보다 위대하고 오래 산다. 인간은 세월의 바람에 먼지로 흩어지지만, 위대한 문학작품은 두고두고 무수한 인간과 역사에 심대한 영향을 끼친다.

문학은 고달픈 인간에게 주어진 하늘의 은총, 인생의 선물이다(은총은 선물이란 뜻). 문학은 우리네 인생을 낭만적(浪漫的), 서정적(抒情的),

서사적(敍事的)으로 만드는 고맙고 강력한 빛이고 힘이다. 문학은 우리에게 다양한 인생을 통찰하여 의미 있는 삶으로 인도하며, 인생이 간직한 풍성한 잔치를 누리게 한다.

— 성서

성서는 히브리 성서(구약성서)와 신약성서로 구성되며, 유대교(히브리 성서)와 기독교(히브리 성서와 신약성서)의 경전이다(이하 구약성서). 인간의 행복과 자유, 나라와 세상의 평화를 목적으로 하는 성서는 무수한 인간들의 삶과 역사와 사상과 문학을 통해 구원의 진리를 들려준다. 구약성서는 이스라엘 민족의 인물과 문학을 참고하고, 신약성서는 복음서에 나오는 예수의 가르침과 사상과 삶의 이야기에 한정한다.

성서는 대개 2천 년 이전에 기록된 책이지만, 그 인물들과 문학과 사상과 역사는 오늘 우리의 삶을 비추는 등불이다. 우리는 성서에서 인간이 어떻게 살아가는 것이 생명과 죽음을 가져오는 길인지를 본다. 성서는 모든 인간이 자유와 구원을 얻어 가치 있게 살기를 바라며 열려 있는 책이기에, 나의 이야기로 읽는 사람은 생명을 누리며 아름답게 산다.

— 클래식 음악

클래식 음악은 악기 소리로 이루어낸 문학이다. 피아노나 바이올린이나 첼로 등의 독주나 협주곡, 실내악, 삼중주, 사중주, 오중주, 팔중주, 교향곡, 가곡, 합창곡, 성가, 오라토리오, 오페라 등, 실로 클래식 음악의 세계는 다양하기 그지없다. 이것은 그저 귀만 있으면 된다(눈으로 보며

들으면 더 좋고).

아무런 부담 없이 느긋하게 차를 마시며 공부하며 대화를 나누며 들어도 좋고, 만사 제쳐두고 작정하고 들으면 그 풍미(風味)를 더욱 그윽하게 느낄 수 있다. 게다가 연주자나 지휘자나 가수에 따라 조금씩 다른 맛이 있어서, 여간 흥미로운 게 아니다. 한 곡을 자주 듣다 보면 익숙해지면서 새로운 감칠맛이 돈다.

클래식 음악은 우리네 삶의 정황이나 심정이나 정서를 부드럽고 힘차게 다독이고 격려하고, 안정감과 생명력을 북돋고, 미적 감각을 일깨우고, 희망과 용기를 안겨주는 소리로 된 인생 이야기이다. 20세기 스위스 신학자 '카를 바르트'는 '모차르트'를 무척이나 좋아하여, 그를 일컬어 "힘겨운 인생살이에 지친 인류를 위로하기 위해 하늘이 보낸 천사"라고 말했는데(모차르트 이야기), 클래식 음악의 역할을 총평(總評)한 것으로 보겠다.

요새는 Youtube 시대라서, 오디오를 좋아하는 마니아(Mania)층을 제외하고는, 대개 이것으로 듣는다. 괜찮은 블루투스 스피커에 연결하여 들으면 더욱 좋다. 클래식, 가요, 민요, 가곡, 독창, 합창, 성가, 실내악 성가, 종교적 명상곡 등을 담고 있는 Youtube의 음악 세계는 실로 광대하다. 클래식 음악은 어렵다는 선입견을 버리고, 이렇게 편리하게 들을 수 있게 해주는 현대 문명의 도움으로 자주 접근하다 보면, 어느새 새로운 삶의 영역으로 들어선다.

—— 독자를 위한 소망
우리를 행복하게 해주는 인생의 안내자는 예상외로 대단히 많다. 산

책이나 산행, 미술관이나 박물관, 여행, 문학, 경전이나 책, 클래식을 비롯한 음악이 그렇다. '구슬이 서 말이라도 꿰어야 보배'라는 말처럼, 인생의 행복과 보람은 좋은 것을 가까이하고 사랑하며 씹어 먹고 소화하여, 영혼의 빛과 살과 피, 존재 방식과 삶의 힘으로 만들어내는 데서 온다.

우리가 아름답고 소중한 선물인 인생을 나만의 멋진 예술 작품으로 만들며, "나는 생의 골수(骨髓)까지 파먹고 싶다."(H. D. 소로-월든) 하는 마음으로 살아내면, 얼마나 좋을까! 인생은 양보다는 질, 길이보다는 깊이, 외면보다는 내면, 평면보다는 높이와 입체를 지향하는 데서 아름답고 가치 있고 빛나게 된다고 본다.

우리, 타인의 눈과 입에 얹혀서 살지 말고, 나만의 독창적인 삶을 살자. 그 길은 우리 곁에 있다. 훗날에 "가지 않은 길"(로버트 프로스트-가지 않은 길)을 회한(悔恨)하며 통탄하는 것보다는, 지금 꿈과 용기를 품고 새로운 삶에 도전하며 나아가는 것은 우리에게 열려 있는 새로운 삶의 지평이다.

"노력하는 자는 방황하기 마련이지만, 끝내 푸르른 생명 나무의 열매를 먹으리라."(J. W. v. 괴테-파우스트)

차례

1장
인생

문학
요한네스 볼프강 폰 괴테-파우스트
성서
창세기 2~3장
클래식
요한 S. 바흐-무반주 바이올린을 위한
파르티타 2번-5악장 샤콘느,
프란츠 슈베르트-8번 교향곡 미완성

Prologue·서곡(序曲)

<center>＊</center>

인생은 선물이다. 내가 오고자 해서 온 인간은 없다. 태어나고 보니, 인간인 것이다. 인간은 누구나 생명과 성공과 행복을 바란다. 그런데 생명은 단지 목숨을 말하는 게 아니다. 살아있는 사람은 누구나 목숨을 갖고 있지만, 생명을 지닌 것은 아니다. 그래서 성서는 목숨과 생명을 다른 용어로 쓴다.

이를테면 가정을 생각해보자. 가정이 목숨이라면, 생명은 가족이 이루어내는 화목한 관계의 분위기이다. 부부, 부모와 자녀, 형제자매 사이에 존경과 우애의 분위기가 생생히 살아있는 가정은 생명을 누린다. 따라서 이런 분위기가 결핍된 가정은 겨울날처럼 황량해지기에, 가정이란 목숨은 있어도 생명은 없는 것과 마찬가지이다. 개인과 나라와 세상도 그렇다.

20세기 미국 사회심리학자 '에릭 프롬'의 생각을 들어보자(인간의 마음; 사랑의 예술; 존재의 예술; 너희도 신처럼 되리라). 「인간은 본성상 생명을 바라고 죽음을 회피한다. 그런데 모든 것에는 길·방법이 있기에, 생명을 누리는 길도 있다. 생명을 구성하는 요소는 따스한 관심, 깊은 이해, 도타운 존중, 기꺼운 섬김, 강한 책임감 등이다. 생명을 바라면, 그것을 누릴 길을 가야 한다. 이것이 "생명에 대한 사랑"이고(Biophilia, bio-생명, philia-사랑), 확실히 개인과 가정과 직장, 사회와 세상을 행복과 평화로 인도한다. 이것이 생명이다.

그런데 인간은 거짓이나 탐욕에 근거한 판단 오류에 빠지기 쉽다. 그래서 행복을 바라면서도, 대개 실제 삶의 형식은 죽음의 길을 가는 모순과

부조리를 드러낸다. 죽음을 구성하는 요소는 탐욕, 무관심, 미움과 적대감, 공격성과 폭력, 거짓말, 이기심, 차별 등이다. 이것이 "죽음에 대한 사랑"이고(Necrophilia, necro-죽음), 확실히 개인과 가정과 직장, 사회와 세상을 죽음의 차가운 골짜기로 만들어버린다. 이것이 죽음이다.」

1악장·1st·문학

* * *

'파우스트' 이야기는 언제 생긴 것인지 알 수 없다. 중세 유럽 여러 나라에서 널리 유행한 민담(民譚)이다. 이것을 처음 희곡으로 다룬 사람은 영국의 극작가와 시인인 '크리스토퍼 말로'(1564~1593년)의 '파우스트 박사'이다. 그는 박학다식하지만 나약한 학자인 파우스트의 욕망과 모험과 성공과 처절한 몰락을 이야기한다.

파우스트 이야기에 매료되어 20대 초반에 일생을 바쳐 완성하리라는 계획을 품고, 틈틈이 작품을 구상하고 습작해나가다가, 거의 60년이라는 기나긴 세월에 걸쳐 82세에 완성한 사람은 독일의 대문호 '요한네스 볼프강 폰 괴테'이다(1749~1832년).

"괴테를 아는 것은 인간과 인생을 아는 것"이란 말이 있듯이(아놀드 하우저-문학과 예술의 사회사), 사실 괴테 이전의 모든 것은 그에게로 흘러들어 그에게서 나왔다고 말할 수도 있다. 이것은 '굴렌 굴드'가 바흐에게 한 말과 같다. "바흐 이전의 모든 음악이 바흐에게로 흘러 들어가 그로부터 흘러나왔다."(20세기 캐나다 피아니스트)

파우스트의 서곡(序曲) '천상(天上)의 장(章)'은 괴테가 한 의롭고 경건

한 인간의 고난과 구원을 다룬 구약성서 '욥기'에서 모티브(motive)를 채용한 것으로, 신과 악마(Satan)가 한 인간을 두고 벌이는 내기 시합 이야기이다. 파우스트 이야기는 현대에도 살아남은 문학 소재이다. 독일의 노벨 문학상 수상자인 '토마스 만'의 '파우스트 박사'와 그의 장남인 '클라우스 만'의 '메피스토(펠레스)'가 그것이다. 앞의 이야기는 한 훌륭한 음악가의 고독한 생애를, 뒤의 이야기는 한 악마적 인간의 간악한 삶을 다룬다.

서곡-천상의 하모니: 천상에서 신이 천사들을 모아놓고 회의를 열어 한 문제를 논한다. '한 인간이 수많은 유혹과 시련에서도, 정녕 선하고 맑은 인간성을 그대로 유지할 수 있는가, 없는가?'

악마 메피스토펠레스: 그도 회의 자리에 있다. 그는 신의 질문을 듣고는, 인간에 대해 이렇게 말한다. "인간들의 비참한 꼬락서니가 하도 딱해서, 나 같은 악마도 그 가련한 놈들을 괴롭히고 싶지 않습니다!" 퍽 인간적인 악마라 하겠다.

이윽고 신과 악마는 한 인간을 골라 실험하기로 한다.

파우스트 박사: 그는 의학자, 법학자, 화학자, 철학자, 공학자인 박학다식의 노학자이다. 80세를 넘기까지 수많은 업적을 남겼지만, 인생 말년에 아무 행복과 자유와 기쁨을 느끼지 못하고, 극도의 우울증과 허무감 속에서 슬프고도 괴롭게 살아간다(키르케고르의 2단계). 그는 말한다. "내 가슴 속엔, 아아! 두 개의 영혼이 깃들어서, 하나가 다른 하나와 떨어지려고 한다. 하나는 음탕한 애욕에 빠져 현세에 매달려 관능적 쾌락을 추구하고, 다른 하나는 과감히 세속의 티끌을 떠나 숭고한 선인(善人)들

의 영역에 오르려고 한다. 나는 삶의 시냇물을, 아아, 그 삶의 원천을 그리워한다."

이것은 아무도 숨길 수 없는 인간의 본원적 소망과 갈애(渴愛)의 표현이다. 세상의 그 어떤 것도 인간을 만족시키지 못한다. 왜냐면 인간은 세상(모든 소유와 향유·享有의 형식들)보다 더 고귀하고 숭고한 존재이기 때문이다(시 8:5~6).

악마는 파우스트를 실험대상으로 선정하고 지상으로 내려와, 검은 강아지로 변신하여 그의 서재로 들어가 자신의 신분을 밝힌다. 악마는 파우스트와 계약을 맺는다. 그 내용은 악마가 파우스트를 젊고 매력적인 몸으로 변신하게 하여, 그가 원하는 모든 것을 제공하여 쾌락과 명성을 누리게 하다가, 인생이 싫증 나고 혐오스러워져서 끝내, "멈추어라, 너 아름다운 순간이여!" 하고 말하는 때가 오면, 그의 '영혼'을 가져간다는 것이다.

과정: 그리하여 그들은 시공간을 뛰어넘어 다니는 판타지의 세계로 돌입한다. 파우스트는 이 나라 저 나라에서 온갖 사업을 벌이며 성공하고 권력과 돈으로 극한의 쾌락을 경험한다. 그러다가 한 나라의 국토부 장관이 되어, 대규모 간척 공사를 완성하고 명성을 얻지만, 그만 시기를 받아 내쫓기고, 그 일로 죽어간 사람들을 보며 자기 일에 회의하고 허망해한다.

그러면서 많은 여성을 만나 사랑하며 전전하는데, 자기는 좀체 늙지 않고 그들만 다 늙어 죽는다. 그러다가 '그레첸'이라는 영혼이 순결한 한 여성을 만나 "영원한 사랑"으로 사랑하게 되지만, 그녀마저도 죽는다. 그러자 더는 이 세상의 삶에 아무 희망도 미련도 없음을 절절하게 느끼며, 사는 것에 혐오감을 품고 절망에 빠진다.

그 순간, 파우스트는 세상에서는 볼 수 없는 신비롭고 장엄한 천상의 하모니를 듣고는, "멈추어라, 너 아름다운 순간이여!" 하고 말한다. 계약대로 악마가 파우스트의 영혼을 가져갈 순간이다. 악마가 득의만면한 미소를 지으며 그의 영혼을 데려가려고 하자, 갑자기 하늘이 열리며 천국에 들어간 그레첸과 뭇 천사들이 합창하고, 파우스트는 천상으로 올라간다.

　　일체 무상한 것은 한낱 비유일 뿐.
　　미칠 수 없는 것이 여기에서 실현되고,
　　형언할 수 있는 것이 여기에서 이루어진다.
　　영원히 여성적인 것이 우리를 이끌어 올리노라.

　　'영원히 여성적인 것'은 무엇인가? 사랑이다. "사랑만이 사람을 천국으로 인도하지요." 사랑만이 지금 여기에서 천국을 창조하고, 나중에도 천상의 세계로 이끌어 올린다. "누가 인생을 잘 사는 사람인가? 자주, 그리고 많이 사랑하는 사람이다."(R. W. 에머슨-위인이란 누구인가) 인생은 서로 사랑하고 행복하게 살라는 하늘의 명(命)이 아닐까?
　　파우스트에 나오는 유명한 구절들을 읽어본다. 「인간은 노력하는 동안에는 방황하는 법이다. 착한 인간은 비록 어두운 충동 속에서도, 무엇이 올바른 길인지 알고 있다. 인간의 활동은 너무 느슨해져 무조건 안일한 것을 좋아하니, 악마란 그들을 자극하고 일깨우는 적당한 친구이다. 신은 인간을 생동하는 자연 속에 창조해 넣어주셨는데, 인간이란 고작 연기와 곰팡이 내음과 죽은 자의 뼈다귀에 에워싸여 산다. 눈에 안 보이면 마음

도 멀어지는 법이다. 겸양의 미덕이야말로 자애롭게 나눠주는 자연이 베푸는 최상의 선물이다.」

2악장·2nd·성서 이야기

에릭 프롬이 말하는 생명과 죽음을 이해하기 위해, '창세기 2장과 3장'을 대조하며 생각해보자. 이것은 3천 년 전, 한 이름 모를 히브리 작가가 쓴 위대한 작품으로, 인간과 인생과 사회 공동체의 삶에 관한 심오한 인문학적 사색과 통찰을 담고 있다. 2장-생명의 길과 3장-죽음의 길을 말하는 이 이야기는 '어른을 위한 동화'로 읽으면 이해하기 쉽다.

2장은 아담과 하와가 에덴동산에서 서로 사랑하며 행복하게 살아가는 이야기이다. 프롬의 말에 견주어 보면, 생명에 대한 사랑이 생생히 살아있는 모습이다. 신은 당신이 직접 만드신 에덴동산으로 아담의 손을 붙잡고, 아담은 신의 손을 꼭 붙들고 나란히 걸어간다. 마치 아빠와 아들이 손을 붙잡고 걸어가는 모습과 같다. 얼마나 소담스럽고 아름다운가!

아담은 가정, 사회·나라, 세상을 상징하는 에덴동산에서, 신과 함께 걷고 대화를 나누며 '동물들의 이름 짓기 놀이'를 한다. 그처럼 인간이 깊은 친밀성과 조화 속에서 신과 어울려 살아간다. 그런데 아담은 어느덧 매일 그렇게 살아가는 일에 심심하고 지루해한다. 그러자 신은 그에게 '알맞은 짝'(partner)을 지어 데려다주신다. 여자의 탄생이다.

잠에서 깨어난 아담은 너무나도 놀라운 사람이 다가온 것을 보고, 경이로워하고 펄쩍 뛰며 외친다. 풀어 쓰면 이렇다. '아 생각해본 일도

없었는데 나타난 이 사람은 누구인가? 살도 나의 살, 뼈도 나의 뼈, 몸도 나의 몸과 같은데, 생긴 게 무척 다르구나! 그러면 여자라고 해야겠다.' 그렇게 하여 아담과 하와는 오래도록 서로 사랑하며 행복하게 살아간다.

이렇게 서로 상대를 경이로운 존재로 보고 놀라워하며 환대하고 반기고 사랑하고 존중하고 대화하고 어울리는 것, 이것이 생명의 모습이요 진정한 삶이다. 아담과 하와 이야기는 옛날만이 아닌, 오늘날에도 그대로 해당하는 이야기이다. 환대(歡待), 곧 타자(他者)를 기뻐하며 놀라워하고 반기고 정성스레 대우하는 것, 이것이 생명이고 생명의 길이다. 이것이 성서가 줄곧 말하는 신앙·신뢰, 의와 사랑의 삶, 한 단어로 말하면 성실(헤세드·Hesed)이다.

3장은 실책과 타락과 상실의 이야기이다. 프롬의 말에 견주어 보면, 죽음에 대한 사랑의 오류가 가져온 결과이다. 세월이 흘러, 어느 때 느닷없는 추락이 벌어진다. 하와는 분명히 아담이 선악과를 먹으면 반드시 죽는다는 신의 말씀을 들려주어 알았을 텐데, 마침 그때 아담이 곁에 없었는지, 그녀는 그 나무 열매의 매혹적인 모습에 욕심이 동하고 유혹되어 (뱀으로 상징) 따먹기에 이른다. 그것을 알게 된 아담은 낙담한 것인지, 아니면 그녀를 무서워한 것인지, 아무 대꾸도 하지 못하고 그녀가 건네는 열매를 받아먹는다.

그렇게 하여 인류 최초 공처가(恐妻家)의 탄생! 전에는 눈에 콩깍지가 단단히 씌어 무조건 사랑스러운 여인으로 보았는데, 이제는 오금이 저

리게 하는 무서운 여자로만 보인다. '신은 하필 이런 여자를!', 하는 마음이 들었으리라. 그러나 사태는 이미 벌어진 것, 다시금 주워 담을 순 없는 노릇이다.

동산을 거닐며 산책하시는 신의 모습을 본 아담과 하와는 공포에 질려 나무 뒤에 숨는다. 그들이 여느 날과는 다른 태도를 보이자, 놀란 신은 그에게 선악과를 먹었느냐고 물으신다. 그러자 아담은 신이 자기에게 주신 "이 여자가~!" 먹으라고 강요하며 주었기에 하는 수 없이 먹었다고 에두른다. 하와는 능글맞고 재수 없는 "뱀"이 자기에게 먹으면 신처럼 된다고 말해서 먹었다고 발뺌한다. 그리고 뱀은 제 뒤에 누가 없어서, 아무 말도 하지 못하고 모든 죄를 몽땅 뒤집어쓴다. 이윽고 그들에게 형벌이 선고되고 에덴동산에서 추방된다.

구약성서 외경 '아담과 하와의 생애'는 '에덴의 동쪽'으로 추방된 그들의 슬프고 가여운 삶을 들려준다. 그들은 매일 에덴동산 울타리 곁으로 가서, 그곳에서 살던 행복한 시절을 그리워하며 눈물만 흘리다가, 비탄과 회한(悔恨)에 사로잡혀 넋을 잃고 돌아간다.

그 모든 것이 죽음에 대한 사랑이다. 곧, 서로 상대를 경이로운 존재로 보지도 않고, 놀라워하지도 않고, 환대하며 반기지도 않고, 사랑하고 존중하지도 않고, 대화하고 어울리지도 않는 것, 이것이 죽음의 모습이다. 이것 또한 그저 옛날만은 아닌, 오늘날에도 해당하는 이야기이다. 박대(薄待)와 책임 전가(轉嫁), 곧 타자를 내치고 비난하고 공격하고 파괴하는 것, 이것이 죽음의 실상이고 죽음의 길이다.

3악장·3rd·클래식

*

19세기 음악가 가운데서 파우스트를 오페라로 쓰려던 사람들이 여럿 있었다. 독일의 '리하르트 바그너'가 그러한데, 프랑스의 '샤를 프랑수아 구노'(1818~1893년)가 쓴 오페라 '파우스트'를 보고는, 자신의 한계를 아쉬워하며 쓰다가 말았다고 한다. 만일 모차르트의 시대에 괴테의 파우스트가 나왔다면, 분명 걸작 오페라를 썼으리라.

구노는 오케스트라 연주, 레시타티브(Recitative, 오페라나 종교극에서, 대사를 말하듯 노래하는 형식), 아리아, 합창 등, 모두 62개의 장면(Act)으로 파우스트의 주요 내용을 구성했다. 공연 시간이 대략 3시간으로 워낙 길고 가수들도 마땅치 않은 까닭에, 요즘은 별로 상연되지 않고 아리아나 합창만 부른다.

나는 '요한 세바스찬 바흐'(1685~1750년, 독일) '무반주 바이올린을 위한 소나타와 파르티타'를 '음악적 인생 수필, 선율로 표현된 인생 찬가(讚歌)'라 말하고 싶다. 그중에서 파르티타 2번 5악장 '샤콘느'(영어-Chaconne, 이탈리아어-Ciacona)는 단연 백미(白眉)라 하겠다. 파르티타(Partita)는 17~18세기 바로크 시대에 즐겨 쓴 방식으로 소나타와 같은 것이다. 이와 비슷한 것으로 '파사갈리아'(Passagaglia)가 있다.

샤콘느 음반은 많다. 피아니스트 '페루치오 벤베누토 부조니'(1866~1924년, 이탈리아계 독일인)는 이 곡의 피아노 편곡을 만들었는데, 간혹 연주된다. 나는 라트비아 바이올리니스트 '기돈 크레머'의 연주를 좋아한

다. 특히 그가 프랑스 영화 '바이올린 플레이어'에 담은 연주는 강약의 절묘한 절제와 부드러운 조화와 함께, 풍성한 생명력을 드러낸다. 바이올린이라는 작은 악기 하나가 그처럼 오케스트라와 같은 세밀하고 부드럽고 강렬하고 웅장한 현(絃)의 울림을 고스란히 전해주는 것에 그저 놀라울 뿐이다.

나는 이 곡을 마치 만화 영화처럼, 샘물에서 솟구쳐 시내와 강을 지나 바다로 흘러가는 주인공인 물 한 방울이 겪는 갖가지 모험의 여정(旅程)을 연상하며, 태어나서 죽을 때까지 갖가지 우여곡절과 희로애락을 경험하며 살아가는 인생의 역정(歷程)에 대한 비유로 듣는다. 종결 부분은 인생의 모든 간난신고(艱難辛苦)와 사랑과 행복과 자유를 두루 체험한 사람이 마침내 천상의 세계로 올라가는 환희를 전해주는 것만 같다.

'프란츠 슈베르트'(1797~1828년, 오스트리아)는 31세에 병으로 요절한 천재 음악가이다. 가곡 작곡가로 유명해졌다. 그 짧은 생애에 작곡한 곡이 거의 1000곡에 이르는데, 대부분 가곡이고, 피아노소나타, 피아노 삼중주와 오중주, 현악사중주와 교향곡 등이 있다. 베토벤을 몹시 흠모하여, 죽으면 '빈'의 베토벤 묘지 곁에 묻어달라고 하여 그 곁에 묻혔다.

'8번 교향곡 미완성'(1827년)은 질병의 악화, 혹은 망각증으로 완성하지 못한 2악장으로 구성된 미완의 작품으로, 유작(遺作)에 붙인 이름이다. 슈베르트는 일상의 일을 잘 기억하지 못하는 것으로 유명했다. 한 번은 그가 친구들과 카페에 모여 이야기를 나누고 노래를 부르는 모임인 '슈베르티아데'에서, 어떤 친구가 피아노로 가곡을 연주하며 노래하는 것

을 듣고는, 근사한 곡이라고 칭찬했다. 그러자 그는 '자네가 쓴 곡일세', 하며 웃었다.

20세기 후반 빈 음악원에서, 세계의 작곡가들에게 이 교향곡의 3~4 악장을 작곡하게 하여 시상한 일이 있었는데, 여러 사람의 작품이 선정되었지만 1~2악장(樂章)에는 전혀 미치지 못했다. 그러나 이 교향곡은 '미완성의 완성'을 보여준다고 하겠다. 1악장 처음과 2악장 끝이 조용하게 시작하고 마치지만, 그것으로 충분하다. 때로는 미완성이 더 아름다우니까.

미완성의 완성이라 할 인생살이를 펼쳐 보이는 이 곡을 귀 기울여 들으면, 탐구, 열정, 기쁨, 즐거움, 사랑, 어울림, 성찰, 슬픔, 고통, 고뇌, 명상, 용기와 도전 같은 생의 갖가지 경험과 태도와 심정이 담겨 있음을 느낄 수 있다.

Epilogue·종곡(終曲)·종결(終結)

———————————— ✳ ————————————

프롤로그에서 말했듯이, 인생은 신·하늘의 은혜이다(은총·선물). 인간 쪽에서 보면, 인생은 하늘의 심부름인 사명(使命)이다. 사명이란 말처럼, 우리의 가슴을 서늘하게 하고 정신 차리게 하고 긴장하게 하고 진지하게 하는 말도 없으리라.

우리는 태어나고자 하여 사람이 된 것도, 어쩌다가 부모의 사랑으로 태어난 것도, "이 세상으로 내던져진 것"(마르틴 하이데거-존재와 시간)도 아니고, 재수 없이 태어난 것은 더더욱 아니다. 세상에는 그저 '태어난 김에~' 사는 사람들이 많은 것 같은데, 인생은 하늘이 준 심부름을 사명으

로 받아 세상으로 들어와 살다가 마치는 기나긴 여정(旅程)이다.

우리는 그 세월을, 가장 하고 싶은 일을 하고, 가장 맛보고 누리고 싶은 사랑과 행복과 기쁨과 자유를 마음껏 길어 올려 누리며 값지고 아름다운 작품으로 만들고, 다시금 떠나온 곳으로 돌아가야 하리라. 세상을 보면, 살다가 죽는 인생이 있는가 하면, 왔다가 돌아가는 인생이 있다. 어떤 것이든, 그것은 사람의 책임이다. 우리가 확실히 말할 수 있는 것은 인생을 사명을 안고 왔다가 완수하고 다시금 왔던 곳으로 돌아가는 것으로 아는 사람은 하루하루 진지하고 아름답고 값지게 산다는 것이다.

인도의 시성(詩聖) '라빈드라나트 타고르'(1861~1941년)는 노래한다. "죽음이 그대의 문을 두드리는 날이면, 그대는 그에게 무엇을 내놓겠습니까? 오, 이 몸은 이 몸의 생명이 가득 찬 잔을 손님께 올리겠습니다. 결단코 손님이 빈손으로는 돌아가지 않게 하겠습니다. 저의 온 가을날과 여름밤의 향기로운 포도의 수확을 남김없이, 또 바쁜 내 일생토록 번 것과 주운 것을 남김없이, 죽음이 저의 문을 두드려 인생이 끝나는 무렵이 오면, 그 앞에 서슴지 않고 내놓겠습니다."(기탄잘리 90)

인생은 누구에게나 미완성의 완성이다. 하고 싶은 일이 더 있어도, 죽음의 사자가 오면 다 내려놓고, 인생의 열매를 내놓으며, 마치 오래 기다렸다는 듯이 즐거이 떠나야 한다. 미완성이지만 완성으로 받아들이고, 뒤를 돌아보는 것이 아니라 앞을 바라보며 "영원의 항해(航海)"를 떠날 것을 생각하는 삶이 후회와 회한 없이 잘 살아온 것이리라.

작든 크든, 내가 태어나던 때보다, 더 좋은 세상을 만들어 놓고 떠나는 것은 얼마나 멋진 인생 여행일 것인가! 복음서를 보면, 예수는 인간을

끝없이 긍정한다. 예수는 현재 인간을 변화된 그의 미래에서 바라보며 만나고 대화한다. 우리도 이렇게 사는 법을 배우면, 얼마나 좋을까!

Prologue·서곡(序曲)

※

인생에서 결정적인 것은 스승을 만나는 일이라 하겠다. 부모는 많다. 선생님도 많다. 종교인도 많다. 학자도 많다. 정치인도 많다. 경제인도 많다. 그러나 인생의 스승으로 삼을 만한 사람은 드물다.

진실로 자연스레 공정한(!) 인격과 삶으로 생의 철학을 들려주며 심오한 영향을 끼쳐 빛과 힘을 안겨주어 흠모하고 따르고 싶을 만한 사람이야말로 스승이다. 우리는 그런 스승을 인류의 현인, 성인, 진리를 깨달은 분(覺者)이라고 말한다. 이런 분들이 고인(故人)이든 살아있든, 그것은 중요한 게 아니다.

이런 스승보다 더 중요한 사실과 진실이 있다. 바로 나다. 그런 스승이 이웃집이나 학교나 교회나 절이나 세상 어디에 있든지, 가까이하며 가르침과 삶을 배우고 닮고 따르는 내가 더 중요하다. 부처와 노자와 공자와 소크라테스와 예수가 이웃집에 산다 해도, 내게 배우려는 마음이 없다면 있으나 마나 한 것이다. 그렇기에 스승을 만나는 것은 하늘의 은총이면서도 내가 해야 할 일이다.

우리 사회에는 숨어 있는 스승들이 많다. 배울 마음이 없는 게 문제이다. 열과 성을 다해 후학을 기르는 분들이 지금도 우리 사회 곳곳에서 소리 없이 활약하기에, 이 나라가 이만큼 발전하고 든든히 서 있는 게 아닌가! 인생에서 단연 중요한 것은 인격이다. 품격과 격조 높은 인격에 이르는 일에서 실패하는 것은 무슨 일을 한다 해도, 인생에서 실패하는 것과 같다. 왜냐면 내가 한 일과 업적은 '나'라는 인간의 증명서이기 때문이다.

나는 기독교 목회자이지만, 종교와 신앙을 일종의 과학으로 본다. 과학은 실험과 증명으로 이루어지고, 그 결과로 효용성을 발휘한다. 종교와 신앙 또한 그렇다. 생활의 실험과 인격의 증명이 없는 종교와 신앙은 자기만의 착각과 망상이다. 이런 종교와 신앙은 "세상의 빛과 소금"이기는커녕, 세상의 걸림돌이고 수렁이고 늪이다.

종교는 사람의 숫자나 재정이 아니라, 인격적인 인물을 길러내는 것으로 그 빛과 힘을 발휘하며 증명한다. 그런 인물은 스승의 가르침과 삶을 배우고 닮고 따르며 노력하는 데서 이루어진다. 종교마다 스승이 있다. 그리고 그 스승의 제자가 또 스승이 되어 제자를 기른다. 그렇게 스승과 제자의 맥(脈)이 이어지는 종교와 신앙은 건전하고 아름답고 도탑고, 세상을 정화하고 인도하는 힘과 빛을 드러내며 증명한다.

1악장·1st·문학

* * *

'나다나엘 호손'(1804~1864년, 미국)의 단편소설 "큰 바위 얼굴"은 훈훈하고 아름다운 이야기이다.

「어느 산골 마을 바위산에 미국 위인의 거대한 조상(彫像)이 새겨져 있다(말은 없지만 조지 워싱턴인 것 같다). 그 마을에는 언젠가 자기네 마을에서 그런 인물이 탄생할 것이라는 전설이 내려오고 있다. 소년 '어니스트'는 어른들로부터, 겸손하고 덕스럽고 국민을 사랑하고 선정을 펼친 그 위인의 이야기를 들으며 그를 무척이나 흠모하며 평범하게 자란다.

세월이 흘러 마을 축제가 열리는 날, 그곳 출신 정치가가 와서 연설

하지만, 온통 자기 자랑뿐이어서, 그 위인의 얼굴과 비슷한 점은 하나도 없다. 그리고 장군이 어깨에 별을 단 제복을 입고 말하지만, 위엄을 뽐내며 호령하는 듯한 그의 말과 얼굴은 그 위인의 자애로운 모습과는 영 딴판이다. 청년기를 지나 장년이 된 어니스트는 언젠가는 그 전설이 실현되리라고 믿고, 그런 위인을 기다리는 심정으로 진실하고 성실하게 살아간다. 또 나름 출세한 사람들이 있지만, 아무도 그 위인을 닮은 사람은 없다.

또 세월이 흘러, 어느덧 어니스트는 노인이 된다. 마을의 가을 축제가 열린 날, 사람들은 흥겹게 노래하고 음식을 나누고 대화를 하며 즐거이 지낸다. 또 출세한 그 마을 출신 몇이 나서서 연설하지만, 위인의 얼굴과 비슷한 사람은 없다. 덕스럽고 자애로운 노인으로 존경을 받는 어니스트는 자기가 죽기 전에 그 위인을 닮은 사람을 볼 수 있기를 바랄 뿐이다.

축제가 끝나갈 무렵, 마을 사람들이 어니스트에게 좋은 말씀을 들려주면 좋겠다고 요청한다. 어니스트는 하는 수 없이 연단에 올라 이런저런 이야기를 한다. 저물어가는 햇빛이 어니스트의 얼굴을 물들인다. 그러자 갑자기 어떤 소년이 이렇게 외친다. "보세요. 어니스트 할아버지의 얼굴이 큰 바위 얼굴을 쏙 닮았어요!" 그 말에 마을 사람들은 큰 바위와 어니스트의 얼굴을 바라보며 외쳤다. "그렇다. 너무나도 똑같다. 아, 드디어 전설이 이루어졌다!"」

그때야 사람들은 그토록 덕스러운 얼굴은 세상에서 출세한 사람들이 아니라, 착하고 자애롭고 평범하게 살아온 사람의 삶이 빚어내는 작품이라는 것을 깨닫는다. 작가가 말하는 것은 명백하다. 인격이나 삶은 어떤

덕스러운 사람을 스승과 모델로 삼아 닮고자 하는 정성 어린 마음이 빚어낸 조각 같은 것이라고. 외면적 성공과 출세의 광휘가 덕스럽고 자애로운 얼굴을 만드는 것은 아니라고. 인생은 사람의 도타운 마음과 생각과 감성, 그리고 덕스러운 삶의 내력(來歷)이 함께 어울려 빚어내는 작품이라고.

2악장·2nd·성서 이야기

—————————————— * ——————————————

소수 민족에 불과한 고대 이스라엘 민족의 위대성은 지금도 역사에서 기억되는 걸출한 인물들을 많이 길러내고, 그들의 생애를 과장하지 않고 있는 그대로 노출하며 기록한 데 있다. 도대체 인물을 길러내지도 못하고, 있어도 존경하고 흠모할 줄 모르는 나라에 무슨 희망과 미래가 있을 것인가!

우리 한민족도 위대한 인물을 많이 길러냈다. 다만 힘써 존경하고 따르고 배우려는 마음이 부족하고, 세상에 널리 알리지 못한 후손들의 탓이 크다. 이제 선진국에 오른 대한민국도 각 방면에서 인물을 길러내야 할 때가 왔다.

'모세'는 이스라엘 민족의 실질적 아버지이요 스승이다(출애굽기 2장~신명기 34장). 모세로 인해 이스라엘 민족의 종교와 법률, 대대로 받들어야 할 이념과 사상, 관습과 절기 등의 문화가 나왔다. 출애굽기~신명기를 자세히 읽어보면, 모세는 전혀 이집트 파라오와 같이 독재적이거나 독선적인 지도자가 아니다. 그는 3천 3백여 년 전에 출현한 대단히 민주

적인 지도자상을 보여준다. 모세는 자기와 함께 백성을 다스려 나간 재판관과 행정관과 장로 제도를 창안하여 활용했다.

그리고 모세는 백성 앞에 엎드릴 줄 안 겸손하고 덕스러운 정치가, 백성의 영혼과 정신을 위해 자주 금식하고 기도한 지혜로운 영성인, 날마다 해만 뜨면 속만 끓여대는 백성을 참고 가르치고 인도한 인내의 지도자였다. 그런데도 끝내 가나안 땅에 들어가지 못했다. 그것은 자기가 가나안 땅으로 인도한다고 약속하고 데리고 나온 백성이 대부분 광야에서 죽었기에, 그들과 함께 한 책임감 있는 태도였다.

그래서 먼 후대에 나온 신명기 역사가들은 모세를 이렇게 평가한다. "그 뒤에 이스라엘에는 모세와 같은 예언자가 다시는 태어나지 않았다. 모세는 신과 얼굴과 얼굴을 마주 대고 말한 사람이다. 온 이스라엘 백성이 보는 앞에서, 모세가 한 것처럼 큰 권능을 보이면서 놀라운 일을 한 사람은 다시 없다."(신 34:9~12) '큰 권능과 놀라운 일'은 무슨 이적(異蹟)만 말하는 게 아니다. 나는 이 말을 모세의 인품과 "겸손"(민수기 12:3)을 가리키는 것으로 본다. 그는 실로 '이스라엘 민족과 역사의 거인'이었고, 또 '인류의 거목'이다.

이스라엘 민족을 가나안 땅 코앞까지 데려와 자신이 할 일을 완성한 모세는 홀로 산으로 올라가, 아무도 지켜보는 이 없이 세상을 떠났다. 한 민족을 해방하여 자유롭게 하고 오랜 세월 인도하며 무진 슬픔과 고통을 겪으며 애를 쓴 위대한 민족 지도자의 마지막 모습이 그렇게 된 것은 어떻게 보면 가혹하다 할 것이다. 그러나 그것이 바로 이스라엘 정신이고 혼이다. 그렇게 하여 모세는 이스라엘 민족의 영혼을 자기의 무덤으로 삼아,

대대로 기억되고 흠모를 받는 사람으로 남은 것이다.

시대가 달라지면 인물과 역할도 다르기 마련이고, 달라야 한다. 한 사람이 모든 일을 할 수는 없다. 그 사람 아니면 안 된다는 법칙도 없다. 인물이 인물을 이어가는 나라가 번영하고 융성하는 것은 틀림없다.

모세의 비서와 부관이었던 '여호수아'는 전쟁 수행 능력으로 보아(출애굽기 17:8~16), 전에 이집트에서 용병 부대 장교였던 것 같다. 그의 일과 역할은 이스라엘을 목적지인 가나안 땅으로 데리고 들어가는 것이었기에, 그는 그 일에 적절한 인물이었다. 그는 이집트 탈출 때부터 모세가 죽으러 산으로 올라가기까지, 한시도 그를 떠나지 않고 묵묵히 보좌하며, 그를 스승으로 삼고 매사에 주시하며 배우고 닦아나갔기에, 모세의 후계자가 된 사람이다.

그러나 가나안 땅은 이미 수천 년 전부터 여러 부족이 살고 있던 땅이었기에, 전혀 무주공산(無主空山)이 아니었다. 그 부족들에게 자기들이 상전(上典)으로 모시는 제국 이집트를 탈출하고 내뺀 소수 민족 이스라엘이 가나안 땅을 자기네 신이 점지해 준 땅이라고 하며 들어오려고 하고 있으니, '공공의 적'이었다.

따라서 여호수아의 일은 모세와는 전혀 다른 것이었다. 여호수아는 오랜 전쟁과 설득, 회유와 포섭 등의 여러 가지 방법을 통해, 서서히 땅을 확보하고 여러 지파(부족)에 배정하여 살게 했다. 비록 생전에 그 일을 완성하지는 못했지만(여호수아 13:1~7), 그는 열과 성을 다해 자기가 해야 할 일을 마치고 세상을 떠났다.

그가 죽기 직전 12 부족의 대표를 모아놓고 들려준 가르침과 사상은 이집트에서 해방하고 자유를 주신 신과 모세의 정신에 근거한 것이었다 (수 23~24장). 자유와 평등과 우애의 공동체를 건설하라, 이것이 그가 전한 이스라엘 사상이다. 역시 이러한 사상이 후일 이스라엘에서 위대한 인물들이 나오게 한 밑바탕이 된 것이다.

3악장·3rd·클래식

*

'요한 세바스찬 바흐'(1685~1750년, 독일)의 "골드베르크"는 연주 시간이 1시간 20분가량 되는 장편이다. 아리아, 30개의 변주곡(Variations)과 아리아 다 카포(Aria da Capo, 처음 아리아 되풀이)로 구성된 피아노 독주를 위한 소나타 형식이다. 바흐 시대에는 피아노가 없었기에(그 후 포르테피아노가 생김. 현 피아노보다 소리가 여리고 탁하다), '키보드'나 '쳄발로'(독, 이-침발로, 프-클라브생, 영-하프시코드)로 연주했다.

별로 연주하지 않던 바흐의 골드베르크를, 20세기에 들어서 확산시킨 공헌을 한 피아니스트는 캐나다의 '글렌 굴드'이다(1932~1982년). 그런데 대체로 아기자기하게 들리는 그의 음반은 연주하는 동안 속으로 웅얼거리는 특유한 버릇 때문에 듣는 데 불편하기도 하다. 많은 피아니스트가 골드베르크 음반을 냈지만, 두 사람의 연주를 듣고 싶다.

러시아의 '스비아토슬라프 테오필로비치 리히터'(1915~1997년)의 연주는 그의 투박한 풍모만큼이나 묵직하고 타건(打鍵)의 강력함과 청아

함을 들려준다. 그리고 그가 연주한 '바흐 음악의 대하소설'이라 할 '평균율'은 역대 최고의 명반이다. 그의 매력적인 모습은 연주하는 동안 표정의 변화가 전혀 없이 몰입한다는 점이다.

아마 이것이 그와 '블라디미르 아시케나지' 등, 러시아 출신 피아니스트들의 공통점인 것으로 보인다. 나는 이것을 높이 평가한다. 지나친 표정을 짓는 연주자는 보고 감상하는 데 불편하다. 요새 어떤 여성 피아니스트들은 패션쇼도 아니건만, 너무 옷에 신경을 쓰고 심하게 몸을 노출하여 민망스럽기까지 하다.

2022년 6월 18일, 미국의 '반 클라이번' 피아노 콩쿠르에서 1위를 수상한 피아니스트 '임윤찬'을 길러낸 한국예술종합학교의 '손민수' 교수가 코로나 사태가 끝나갈 무렵인 2022년 6월 24일 명동 성당에서 한 연주는 리히터와는 또 다른 매력을 풍긴다. 세밀하고 여리고 부드럽고 속삭이고 물 흐르는 듯하여, 무엇보다 연주자의 성품이 짙게 묻어난다.

골드베르크를 '스승과 배움' 주제에 맞춘 것에 특별한 이유는 없다. 저마다 다른 방식으로 들을 수 있지만, 아리아(Aria)로 시작하여 다시 처음 아리아로 돌아가 반복하며 마치는 기나긴 흐름이 때로 부드럽고 강렬하고, 이끌어주고 따르고, 거세게 책망하고 묵묵히 수용하는 듯한, 스승과 제자 사이의 모습을 보여주는 것 같이 들리기 때문이다.

골드베르크가 전체적으로 드러내는 풍미(風味)는 우아하고 고풍스럽고 숭고하다. 참으로 우미(優美)한 작품이다. 그렇기에 스승이나 제자, 또는 친구들과 함께, 보슬보슬 비가 내리거나 소복이 눈이 내리는 기와집 창가에 앉아 차를 마시며 들으면, 더욱 그 울림의 맛이 깊고 도탑게 다가올

듯하다. 때로 아름답게 지낸 인생의 한나절은 그동안 일상에 파묻혀 지내며 잃어버리거나 망각한 세월을 충분히 보상해주고도 남으니까.

모든 게 빠르게만 흘러가는 시대에서, 잠시라도 느긋한 여유 속에서 골드베르크를 들으며 정담(情談)을 나누는 것은 우리를 시간이 멈춘 것 같은 고요한 침잠(沈潛)의 세계로 인도하여 인생의 시름을 잊게 하고, 모든 것에 고마워하는 심정을 느끼게 하고, 현실에 압도되는 것보다 먼 지평을 생각하고 느리게 살아가는 존재 방식을 권유해주기도 한다. 이것이 골드베르크가 가져다주는 묘미와 혜택이 아닐까 싶다.

Epilogue·종곡(終曲)·종결(終結)

─────────────── ✳ ───────────────

예수는 어린이를 지금 신의 나라, 곧 신의 다스림·품 속에 들어가 있는 사람이라 말하는데(마가복음 10:15), 그것이 모든 인간이 회복해야 할 본래의 마음이기 때문이다. 그래서 아주 뜻밖에도(!) 어른의 스승은 서너 살 어린이다. 현대말로 하면, 예수는 어린이야말로 어른의 스승이라 한 것이다. 그래서 아마 19세기 영국 계관시인 '윌리엄 워즈워스'의 "어린이는 어른의 아버지"라는 시구는 여기서 착상한 것 같다(내 가슴은 뛰네. '무지개'가 아님).

스승은 누구인가? 어린이로 돌아간 어른이다. 제자는 누구인가? 어린이로 돌아가려는 학생이다. 어린이의 심성, 이것은 누구나 지나온 시절의 본성이다. 그런데 다섯 살이 지나면서부터 성장하는 과정에서, 어느덧 세파(世波)에 시달리며 차츰 잃어버린다. 그러나 아무리 히틀러나 스탈린

같은 악당이라도, 어린이의 본성을 모조리 잃어버리거나 파괴해버릴 수는 없다. 왜냐면 그것은 죽는 그 날까지 사람의 내면에 새겨져 있는 성품이기 때문이다.

나는 인생의 사명이라 할 것은 죽는 그 순간까지, 끊임없이 배우고 알고 이해하고 깨달아, 자기 안에 견고하게 내재 된 어린이의 성품을 온전히 살려내어 빛내는 일이라고 본다. 우리가 지금도 존경하고 흠모하는 동서양의 현인(賢人)이나 성인(聖人)이나 철인(哲人)이나 각자(覺者)는 누구나 '신의 어린 어른, 신의 어른 어린이'로 살았다.

이것은 인간으로서 가장 성숙하고 심오하고 숭고한 차원에 이른 사람의 모습이다. 단순성과 미소, 생명의 사상과 가르침, 겸손하고 진지하고 진실한 삶이 신의 어린 어른, 신의 어른 어린이가 된 사람의 특징이리라. 나는 예수를 신의 어린 어른, 어른 어린이로 본다! 예수 안에서는 언제나 그 어린이가 미소를 짓고 있으니까.

인생의 성공자와 승리자는 누구일까? 죽는 날까지 끊임없이 배우는 사람이 아닐는지! 인생에서 배우고 알고 깨닫는 것만큼 기쁘고 행복한 일은 없으니까. 인생의 목적은 저 야곱의 꿈에 나타난 바와 같이(창세기 28:10~17), 내게 주어진 '하늘에 닿은 층계'를 날마다 오르고 또 오르는 것이다. 작품도 나를 떠나고, 사업도 떠나고, 업적도 떠나고, 끝내는 이름과 몸뚱이도 떠나간다. 하지만 죽어도 없어지지 않을 것이 하나 있다. 내가 살아가는 동안 이룩한 인격이다. 인격만이 죽어서도 영원의 세계로 안고 가는 참된 재산이고 보물이다.

3장

슬픔과 애상(哀傷)

문학
박종화–금삼(錦衫)의 피
성서
야곱, 다윗과 시 51편, 시 12편의 시인
클래식
그레고리오 알레그리–미제레레,
프란츠 슈베르트–현악사중주 죽음과 소녀

Epilogue·종곡(終曲)·종결(終結)

———————— * ————————

'레프 니콜라예비치 톨스토이'(1828~1910년, 러시아)는 이런 말을 한다.

"달아, 너는 골고루 이 세상을 비추고 있으니, 네가 보았다면 말해다오. 나루터나 시냇가나 산골짜기, 암자라도 싫어하지 않을 테니, 어디 괴로움 없는 땅을 일러다오. 그러면 나는 모든 부귀영화를 다 버리고 그곳으로 가겠다. 바람아, 너는 쉼 없이 이 땅 위를 달려가니, 북빙양의 얼음길이나 적도의 바로 밑 사막 길도, 나는 싫어하지 않고 네 말을 따라 그곳으로 가겠다. 정말 괴로움 없는 곳이라면, 내게 일러다오."(인생의 길)

실로 기가 막히는 말이다. 말이 놀랍다는 게 아니라, 인생의 실상이 그렇기 때문이다. 인생은 도로와는 달리, 줄곧 기나긴 슬픔과 애상의 터널을 지나다가 가끔 열리는 환한 길을 가는 것과 같다. 이 세상 어느 땅 어느 집에도, 슬픔과 애상과 괴로움이 없는 곳은 없다. 그렇기에 인생은 내게 닥쳐온 슬픔과 애상과 괴로움을 처리하는 일과 직결된다. 그것에 치여 죽으면, 아무것도 될 게 없다.

인생의 바람은 우리 마음의 벽에 끊임없이 도전의 파도를 때린다. 슬픔과 애상과 괴로운 일이 가져오는 도전과 시련은 우리에게 두 가지 Break을 건다. Breakdown과 Breakdown이다. 전자는 깨어져 부스러지는 파쇄(破碎)이고, 후자는 쳐서 깨뜨리고 뚫고 나아가는 돌파(突破)이다. 부서지느냐, 이겨 넘어서느냐 하는 것은 전적으로 나에게 달린 일이다.

슬픔과 애상과 괴로운 일이 가져오는 도전과 시련을 도약대(跳躍臺)로 알고, 참아내고 마음을 닦아 극복하고 초극하는 것은 확실히 크나큰 수

확을 가져온다. 그러나 거기에 패배하고 주저앉으면, 그저 몰골만 비참해질 뿐이다. 누군가의 동정을 바랄 것도 없다. 나의 삶은 나만의 것이다. 내가 아니면 누가?

슬픔과 애상과 괴로운 일이 가져오는 도전과 시련은 일종의 시험이다(試驗, testing). 그것은 '너는 누구인가를 증명하라.'라는 생의 요구이다. 그렇다. 삶은 시험의 무대이다. 아무도 피해가지 못한다. 권력이나 재산이나 재능이나 지식이나 미모나 머리가 뛰어날수록, 삶이 가져오는 시험을 받을 공산은 더욱 크고 무거워진다. 그렇기에 우리는 슬픔과 애상과 괴로운 일이 가져오는 도전과 시련을 하늘의 은총으로 알아듣는 게 낫다. 그것은 확실히 아픈 것이지만, 울며불며 원망하고 넋두리를 늘어놓은들, 사태가 절로 해결되는 것은 아니다.

더구나 누군가 잃어버린 자로 인해 겪는 "살아남은 자의 슬픔"(베르톨트 브레히트)은 이루 말할 수 없지만, 그래도 체념하고 좌절하고 절망해서는 안 된다. 가슴에 묻고, 또 굳세게 삶을 지향하며 나아가야 한다. '너는 소중한 이를 잃어버린 일이 없어서 그렇다.'라며 공박한다면 할 말 없지만, '고타마 붓다'의 가르침처럼, 잃어버린 자가 없는 집으로 가서 동냥을 해보면, 아무 데도 없다.

왜 신이 내게 이런 고통을 주시는가 하고 묻지 말라. 대답 없다. 그보다는 내가 고통 속에서 무엇을 해야 하는가를 물어라. 잔인한 말 같지만, 이것이 인생의 진실이다. 음악가에게는 치명적인 청력을 상실한 악성(樂聖) 베토벤은 "고통을 통하여 환희로!" 부르짖으며 생을 긍정하고 나아가, 위대한 곡을 무수히 작곡했다. 인생은 슬픔과 애상과 괴로움 때문에 오히

려 분발하고 도전하고 대응하며 살만한 것이 아닌가!

1악장·1st·문학

<div align="center">✳</div>

소설가 '월탄 박종화'(1901~1981년)의 "금삼(錦衫)의 피"는 조선의 10대 왕 '연산군'의 일대기이다(1476~1495년). 성종의 아들인 그는 대단히 총명한 왕자였다. 그런데 아기 시절부터 어머니 없이 상궁들의 보필로 자랐다. 어머니를 물으면 누구나 쉬쉬했고, 하는 수 없으면 병으로 세상을 떠났다는 소리뿐이었다. 그도 그런가 보다 했으나, 자라가면서 어머니 없는 삶에 마음이 늘 허전하고 슬프고 괴로웠다. 마침내 왕이 되었다.

그러던 어느 날, 성종의 동생인 '제안 대군'으로부터 이상한 소리를 들었다. 그와 가까이 지내던 차에 어머니의 죽음을 물어 까닭을 들었다. 그리고 외할머니가 살아있다는 것이었다. 그리하여 외할머니를 찾아 만난 연산은 사태의 전모를 알게 되었다. 어머니는 아버지로부터 죽임을 당한 것이었다! 아니, 할머니 왕비(대왕대비)에게서 죽임을 당한 것이었다.

사건은 이랬다. 성종은 연산의 어머니 윤 씨를 무척 사랑했다. 그런데 왕비는 유난히 질투심이 많았다. 성종이 어느 후궁의 처소에 드나드는 것을 알게 된 그녀는 감히(!) 그 일을 따져 물었다. 그러던 차에 말싸움이 일어나, 그녀는 그만 자기도 모르게 손톱으로 성종의 얼굴을 할퀴어 큰 생채기를 내고 말았다. 성종이 피를 흘리며 치료를 받는 동안, 궐내에 소문이 퍼져 대왕대비가 알았다.

대노(大怒)한 대비는 당장에 폐비해야 한다며, 아들 왕과 신하들을 몰

아세웠다. 대왕대비의 서슬 퍼런 다그침에 신하들도 이구동성으로 폐비하여 왕실을 체통을 지켜야 한다고 주청했다. 결국에 성종은 고민 끝에 대비의 말을 따랐다. 폐비시키고는, 이내 사약을 내렸다. 그런데 죽으면서 피를 많이 토했다. 그리고 궐내에 철저한 함구령을 내렸다.

허름한 초가에 살던 외할머니는 외손자 왕에게 그때 피를 닦아낸 금으로 수를 놓은 어머니의 적삼을 내놓았다. 연산은 그것을 부둥켜안고 대성통곡했다. 그리고 돌아가자마자, 광기 어린 왕으로 돌변하여 무수한 자들을 죽였다. 그리고는 전국에 채홍사(採紅使)를 보내, 어여쁜 처녀들을 잡아들여 연일 연회만 열고 희롱했다. 심지어 광대 패도 끌어들였다.

궁궐의 풍기가 말도 못 하게 망가졌고, 나라가 흉흉해졌다. 결국에 신하들과 군대가 나섰다. 그것이 '중종반정'이다. 연산은 군(君)으로 강등되어 유배되었다. 시름과 병으로 죽는 순간까지, 누구에게나 존댓말을 쓴 그지없이 착하고 덕스러운 왕비의 이름을 눈물로 불렀다. 어머니의 죽음에서 온 단장(斷腸)의 슬픔과 애상과 고통을 딛고 성군의 길을 갈 수도 있었으련만! 연산군의 묘지는 경기도 고양시 '서오릉'에 있다.

2악장·2nd·성서 이야기

--- ✳ ---

'야곱'의 첫사랑이며 마지막 사랑인 '라헬'! 야곱은 천상천하 오로지 그녀를 사랑하는 까닭에, 14년 동안 임금 한 푼 받지 않고 외삼촌을 위해 하인처럼 뼈 빠지게 일했다. 다른 아내 셋은 있으나 마나였다. 고운 말 한마디 건네는 법 없었다. 재수 없이 얻은 아내들로만 보았다. 그녀들이 낳은

자식들도 마찬가지였다. 그것은 야곱 특유의 고집스러운 성격과 빗나간 애정의 열정이 만들어낸 일이었다.

그리고 6년 동안, 특유의 재기(才氣)로 재산을 마련하여 성공하고 고향으로 가는 길에 올랐다. 그런데 이게 무슨 일인가! 그만 고향을 코앞에 두고, 그렇게도 사랑하는 라헬이 둘째 아들 '벤야민'을 낳고는 세상을 떠났다 (ben-아들, jamin-오른손, 이것이 정확한 발음). 청천벽력이었다. 야곱은 통곡하며 산소 앞에 비석을 세웠다(구약성서에서 유일한 일).

그 후 얼이 빠진 야곱은 오로지 라헬의 첫아들 '요셉'만 끼고 살았다. 그리고 그것이 형제들 사이에 크나큰 불화를 불렀고, 결국에 그들이 동생을 이집트로 가는 대상에게 팔아먹는 비극을 낳았다. 그렇게 유일한 사랑 라헬과 그녀를 쏙 배닮은 유일하게 사랑하는 아들 요셉을 잃어버린 야곱은 거의 정신 줄을 놓고, 한없이 가엾게 슬픈 마음의 심연으로 침몰했다. 슬픔과 애상이 그의 영혼을 죄다 갉아먹어 버린 것이다.

'토마스 만'은 대하소설 '요셉과 그 형제들'에서, 사랑하는 두 사람을 잃어버리고 처참한 슬픔과 애상의 수렁에 빠져 지내는 야곱의 모습을 가슴 아픈 필치로 전한다. 그는 거의 죽은 인간으로 지낼 뿐이기에, 그 기간에 대해서는 성서도 말이 없다. 까닭을 모르게 일어난 불행하기 짝이 없는 일들이 가져온 슬픔과 애상에 지쳐 패배한 것이다. 그렇게 오랜 세월을 지내던 중, 야곱은 이집트에서 사랑하는 아들 요셉을 다시 만나는 복을 누리며 아름다운 황혼을 보내다가 세상을 떠난다(창세기 28~49장).

'다윗' 왕은 충직한 군인의 아내 '밧세바'를 가로채 그를 죽음으로 내

몰고, 그녀를 후궁으로 삼고 아들을 얻지만, 그 아기는 무슨 병으로 앓는다. 다윗은 아이를 살리기 위해 슬픔에 빠져 땅바닥에 엎드려 금식하고 기도하지만, 이미 신을 배신한 탓에 아기는 며칠도 살지 못하고 죽는다(사무엘기 하 11~12장). 그때 다윗의 회개 기도가 '시 51편'이다. 그는 자신의 실책을 솔직히 말하며, 신을 향하여 오로지 진실하고 깨끗한 마음을 회복하기를 바라며, 자기 때문에 빚어진 백성의 실망과 고통, 그리고 나라의 평안을 위해 기도한다.

그러나 그 후 다윗은 곧장 추락한다. 정녕 깨끗한 마음을 회복했다면, 정치도 제대로 해야 했는데, 전혀 그렇지 못한 것이다. 맏왕자의 타락과 배다른 아우 '압살롬'의 반란과 민란이 이어지고, 자신도 또 크나큰 실책을 저질러 세금과 군대 강화를 위한 목적으로 인구조사를 하다가, 전염병으로 7만의 백성이 죽는 참화를 입게 한다. 이런 것을 보면, 회개라는 게 얼마나 어려운 일인지 모른다.

그리고 슬픔과 애상과 괴로움에는 개인의 상황을 넘어선 숭고한 것이 있는데, 이것은 날로 망가져 가는 세상을 바라보며 가슴 아파하는 진실한 감성이다. '시 12편'의 시인이 그러하다. 그는 세상에서 자꾸만 진실하고 착하고 의롭고 정직한 사람이 없어져 가는 현실을 보고, 애통하며 기도한다. 왜냐면 나라와 세상은 사람의 작품이기에, 사람들이 날로 악해져 가는 것은 나라의 파멸을 예비하는 일이므로….

거짓되고 악하고 불의하고 부정직한 인간들이 성공하고 설치고 나대고 교만하고 폭력적으로 살아가는 사회는 필연 지옥을 방불한 세상을 만들어 놓고야 만다. 이것을 애처롭게 바라보며 고통스러워하는 시인은 착

하고 진실한 사람들을 많이 일으켜 달라고 신에게 호소하고 간청한다. 시인은 고귀한 영혼, 거룩한 심정의 사람이다.

3악장·3rd·클래식

—————————————————— ✳ ——————————————————

가톨릭교회에서 시편 51편의 기도문을 노래로 만든 것이 '그레고리오 알레그리'(1582~1652년)의 '미제레레'이다(Miserere Mei, 나를 긍휼히 여기소서). 죄를 뉘우치는 회개의 기도인 이 시의 라틴어 번역을 가사로 하여, 소프라노와 알토와 테너와 베이스와 고음역(Treble)이 어우러져 부르는 무반주 성가이다. 최소 5명에서 8~12명이 부른다. 명품이다.

이 곡은 지금도 깨끗한 심정을 갈망하거나, 영원하신 이를 동경하며 참된 평안을 찾는 이에게 내적 정화(淨化)와 함께 생기를 안겨주고, 티끌과도 같은 인생살이의 참된 위치와 소중함을 깊이 각성하도록 이끌어준다. 짧은 음악 하나가 오만 가지 일이나, 수천 쪽 책보다 더 깊은 영혼의 순결과 기쁨과 자각의 체험을 안겨주는 감화는 실로 깊고 크다.

교황청은 특정한 날에만 시스티나 성당에서 이 노래를 부르게 하고, 아무도 악보를 유출하지 못하게 했다. 그런데 일설에 따르면, 교황청에서 음악 신동(神童)으로 소문이 자자한 12세의 모차르트를 초청하여 아버지 레오폴드가 데리고 오자, 과연 신동이 맞는지 확인해보려고 이 노래를 부르게 하고는 악보를 적어보라고 했는데, 완벽하게 적어냈다. 그 후 모차르트는 이 곡을 다시 작성하여 세상에 알렸다고 한다.

17~18세기 유럽, 특히 독일 문학에서 담시(譚詩, Ballad)가 유행했다. 이것은 서정시와 달리, 어떤 사람의 사연이나 줄거리를 가진 이야기를 시로 표현하는 방식으로, 희곡의 대사(臺詞) 같은 느낌을 준다.

'프란츠 슈베르트'(1797~1828년, 오스트리아)의 '현악사중주-죽음과 소녀'는 그러한 담시 한 편을 읽고 1824년 27세 때 작곡한 곡이다. 음악사의 걸작으로 꼽힌다. 특히 2악장은 단장(斷腸)의 애절한 슬픔을 자아낸다. 이것을 듣고 눈물을 지으며 가슴 아파하지 않을 사람은 없으리라. 담시 '죽음과 소녀'를 쓴 시인은 독일의 '마티아스 클라우디우스'인데(1740~1815년), 그는 죽음을 앞둔 소녀와 마왕의 대화를 그린다.

소녀
가거라! 아, 가거라!
난폭한 죽음의 신이여, 가라!
나는 아직 어리니, 어서 가라!
내게 손대지 말지니.

마왕(魔王)-죽음의 사자
네 손을 다오, 아름답고 우아한 소녀여!
나는 네 벗, 너를 벌하려 함이 아니다.
명랑해지거라! 나는 난폭하지 않도다!
내 품속에서 편히 자게 할 뿐이다.

슈베르트는 바이올린 두 대, 비올라와 첼로로 이루어진 현악사중주의 말 없는 악기 소리로, 소녀의 고통과 살고 싶어 하는 애처로운 갈망, 죽음과의 사투, 무력하게 지켜만 보아야 하는 부모의 슬픔과 고통, 어린 딸이 낫기를 바라는 절절한 소망을 애절한 곡조로 담아낸다. 네 악기가 어우러진 음의 조화는 실로 슬프고도 고통스러운 울림을 자아낸다.

　　2악장은 실상 병으로 죽어가는 어린 딸로 인해 슬픔과 고통에 빠진 아버지와 어머니의 모습이다. 사랑하는 어린 딸이 질병으로 죽어가는 모습을 바라만 보아야 하는 무한한 슬픔과 고통의 처연한 심정의 무력감을 그대로 드러낸다.

　　1악장과 3악장의 거칠게 긁으며 내달리면서도 고요하고 부드럽게 울리는 네 현의 떨림은 생사를 오가는 소녀의 고통스러운 전투의 신음과 기진하여 가녀린 숨소리를 자아내고, 비올라는 한없는 연민으로 눈물짓는 아버지와 어머니의 심정을 드러내고, 첼로는 세 사람의 영혼 밑바닥에서 흐르는 절절한 소망을 퍼 올린다.

　　그러나 딸을 데려가려는 마왕에 맞서 딸의 손을 쥐고 격려하며 눈물 속에서 힘을 보태는 부모의 간절한 염원도 소용없어, 결국에 소녀는 죽음의 신에게 끌려가고 만다. 아버지와 어머니의 통곡을 전하는 4악장의 종결 부분은 네 현이 마치 거친 숨을 내뿜으며 내달리던 말들의 발굽 소리가 뚝 멈추면서, 한없는 적막의 지평으로 이어지는 듯하다. 아아, 사랑하는 어린 딸은 그렇게 간 것이다!

Epilogue·종곡(終曲)·종결(終結)

———————————— ✻ ————————————

'세종대왕'은 일곱 살 어여쁜 공주를 잃고는, 몇날 며칠 먹지도 자지도 않고 슬피 울기만 했다. 평생 그 아기를 가슴에 묻고 살았다. 늘 그 아기의 얼굴이 떠올랐을 것이니, 아기에게 못다 한 사랑을 백성에게 베풀어 그처럼 애민(愛民)의 성군이 된 것이리라.

'차일드 헤럴드의 순례' 등, 시대를 앞선 자유분방한 시를 쓴 세상의 편력자(遍歷者)요 인도주의(humanism)의 투사인 영국 낭만주의 시인 '조지 고든 바이런'(1788~1824년)은 오스만 제국에 맞선 그리스의 독립과 자유를 위한 해방 전쟁에 뛰어들었다가, 열병과 출혈로 36세에 생을 마치면서 이렇게 말했다. "아, 나는 단 세 시간도 행복하지 못하고, 숱한 슬픔과 고통만 겪으며 살았는데…." 겉으로는 자유분방했으나, 속은 인간애로 가득한 시인이었다.

슬픔과 애상과 괴로움은 인생의 운명이다. 아무도 피할 수 없다. 그러므로 우리는 슬픔과 애상과 괴로움에 침몰하고 익사하는 것이 아니라, 그것을 창조적 승화의 발판으로 삼아 솟구쳐올라야 하리라. 신은 도전하고 모험하는 영혼의 전사(戰士) 곁에 서 계시니까!

Prologue·서곡(序曲)

————————————— * —————————————

욕구(needs, urge, appetite)와 욕망(desire, lust)과 탐욕(greed, avarice, voracity, rapacity)은 뉘앙스와 정도, 무게와 정열이 매우 다르다. 욕구는 몸과 마음의 자연적이고 본능적인 갈망이라서 나쁠 게 없다. 음식과 옷과 사회적 존경은 적절한 선에서 만족하면 충분하다.

욕망은 욕구를 넘어선 이기심의 발로(發露)로 빚어지는 사태이다. 권력과 재산, 명예와 자기만족과 행복에 대한 욕망은 같은 것을 추구하는 타자(他者)와 충돌하기에, 양심과 도덕성과 법률의 적절한 통제가 필요하다.

탐욕은 광기(光氣) 어린 욕망이다. 이것은 무조건 나쁘다. 왜냐면 탐욕은 자의적으로 선악과를 먹는 행태, 곧 무엇이든 자기가 소유하려는 것은 좋고 선한 것으로 생각하는 독선적인 판단 오류에 빠져서, 타자와 세상을 파괴하기 때문이다. 역사와 세상이 밤낮 보여주는 모습이 이것이다.

인간이 종교와 도덕과 윤리, 철학과 문학과 교양을 발전시켜온 까닭도 사회 공동체를 건전하게 지켜서, 모든 이가 행복하고 평화롭게 살고자하는 소망과 이상 때문이지, 다른 게 아니다. 세상은 언제나 어디서나 언제까지나 공동체이다. 혼자 살 수 없는 모든 인간은 공동체의 일원이다. "인간은 사회적 동물"(아리스토텔레스-정치학)이라는 말도 인생은 선의지 속에서 타자와 어울리며, 공동의 목적인 행복과 평화를 추구하는 무대라는 것을 지시한다.

그리스 철학자 '에피쿠로스'(기원전 341~271)는 행복을 '에우다이모니아'(Eudaimonia)라 했는데, 신(Daimon) 안으로 들어가 있는(eu) 상태

이다. 이것은 그의 신 관념에서 나온 개념으로, 그는 신을 이 세상과 인간들에게 아무 관심 없고, 오로지 하늘에 좌정하여 무한한 침묵과 명상 속에서 자신의 행복을 즐기는 존재일 뿐이라고 한다. 그래서 중세 가톨릭교회는 그의 책을 신성모독적이라 하여 불태워버렸는데, 우리가 아는 그의 말은 다른 철학자나 문학가나 정치가들의 책에 단편적으로 인용된 것뿐이다 (버트런드 러셀-서양철학사).

행복은 누구나 추구하는 최상의 품목이다. 그런데 거기에 이르는 데는 길·방법이 있다. 예로부터 현인들이 욕구 충족에 만족하는 것이 행복에 이르는 길이라 한 것은 지나친 욕망과 탐욕이 판단 오류를 빚어내어 자타(自他)를 불행하게 하는 길로 나가도록 몰아세우기 때문이다. 문학과 영화는 세상에서 흔히 벌어지는 탐욕과 불행과 비참의 상관관계를 소재로 하여 성립한다. 그래서 '단테 알리기에리'의 '신곡(神曲)'에서 단연 명작은 지옥 편이다.

1악장·1st·문학

———————————— ✳ ————————————

그리스 신화에서 두 이야기를 생각해보자. '에리직톤'은 탐욕과 교만과 무례로 무장한 소아시아(튀르키예) 어느 나라 왕이다. 그는 자기 별장을 짓는데 훼방이 된다고, 백성이 숭배하는 대지의 여신 '데메테르'의 신성한 참나무를 베어버린다. 분노한 여신은 배고픔과 굶주림과 기아(飢餓)의 여신 '리모스'에게 명령하여, 그가 죽을 때까지 아무리 먹고 마셔도 굶주리는 걸신(乞身)의 형벌을 받게 한다.

에리직톤은 왕궁의 모든 재산으로 음식을 구해 먹지만, 더욱 아귀(餓鬼)의 수렁에 빠져 광적으로 음식에 집착한다. 마침내 재산도 다 떨어져, 외동딸인 '메스트라'까지 하녀로 팔아 음식을 먹는다. 그래도 허기에 시달리자, 급기야 제 몸뚱이까지 뜯어먹는다. 결국에는 달그락거리는 치과용 이빨만 남기고 죽는다(에디스 해밀턴-신화).

이 이야기는 실로 탐욕의 광인으로 전락한 인간을 적나라하게 드러내고 조롱하고 경고하는 걸작이다. 지금도 이런 부류의 인간은 어디에나 있다. 아귀 걸신에 들린 에리직톤이야말로 오늘날 탐욕을 좇아가다 못해 지쳐서, 하나밖에 없는 너무나도 소중한 지구를 다 뜯어먹고 해골만 남겨 놓으려는 듯 질주하는 인간의 자화상이 아닌가 싶다.

'미다스' 역시 왕이다. 그는 모든 영화를 누리면서도, 유독 재물에 대한 탐욕 광이다. 어느 날, 그는 신전으로 들어가 제물을 공양한 후, 이런 기도를 올린다. "신이시여, 한 가지 소청이 있으니 들어주소서. 제 손이 닿는 것은 무엇이든지 황금으로 변하게 해주소서. 그러면 더욱 당신을 기쁘게 해드리겠습니다."

신은 그의 갸륵한 기도에 곧바로 응답한다. 미다스가 궁으로 돌아와 돌기둥을 만지자마자 황금으로 변한다. 무척이나 기쁜 그는 이곳저곳을 돌아다니며, 무엇이든 만져 황금으로 변하게 한다. 그러나 그는 그 사태가 무엇인지 전혀 알아차리지 못한다. 식사하려는 데, 물그릇이나 포도주잔이나 음식을 집어 들자마자 황금으로 변한다.

그리하여 그는 아무것도 먹을 수 없게 되고 만다. 그때야 사태의 심

각성을 알아차린 그는 다시 신전으로 나아가, "신이시여, 이젠 되었으니 제 기도를 취소해주소서." 하고 기도한다. 그러나 신은 들어주지 않는다. 그리하여 그는 황금의 궁전에서 굶어 죽는다(토마스 벌핀치-그리스와 로마 신화).

2악장·2nd·성서 이야기

———————————— ✳ ————————————

구약성서에 나오는 '롯과 솔로몬'은 바라고 하고 싶던 소망을 이루고 탐욕에 희생된 인물들이다. 이들 이야기의 결말은 그저 씁쓸하다. 이들을 보면, "만물보다 더 거짓되고 아예 썩어버린 것은 사람의 마음이니, 어느 누가 그 속을 알 수 있으랴!"라는 예레미야 예언자의 말을 실감한다(예레미야 17:9). 인생의 좋은 상황과 기회를 제대로 다루지 못하여, 그만 스스로 나락(奈落)하고 자멸한 사람들이다.

'롯'은 아브라함의 둘째 동생의 아들로 그의 조카이다(창세기 11:27~32). 어린 시절에 일찍이 아버지를 여의었는데, 어머니는 어떻게 되었다는 말은 없기에, 재가하거나 세상을 떠난 것으로 보겠다. 롯은 신의 부르심을 받고 가나안 땅으로 떠나는 큰아버지 아브라함을 따르며 살아간다(창세기 12~13장, 18~19장).

세월이 흘러, 롯은 자애롭고 관대한 큰아버지 아브라함 덕에 많은 재산, 곧 양과 소와 나귀와 염소 떼를 소유한다. 그런데 문제가 발생한다. 종들을 거느린 두 사람이 한 목초지에서 가축을 기르다 보니, 주인들의 뜻과는 상관없이 하인들이 서로 다투는 일이 잦아진다. 가만두면 큰아버지와

조카 사이에 그만 불화가 생겨 위태롭다.

그러자 그 사태를 알아차린 아브라함이 이제 서로 떨어져 살아야 할 때가 되었다고 판단하고는, 먼저 조카에게 목초지를 선택하라고 제안하며, 자기는 반대편으로 떠나겠다고 말한다. 롯은 큰아버지의 관대한 성품도 알아차리지 못하고 고마워하는 빛도 내비치지 않고, 무턱대고 가장 좋은 목초지를 선택하여 가고, 아브라함은 반대편 척박한 곳으로 떠난다.

그런데 롯이 택한 곳은 죄악의 도시인 '소돔과 고모라' 근방이다. 그는 그곳에 우유와 양털, 그리고 고기를 팔아 재산을 증식한다. 그러다가 아예 소돔으로 들어가서 장사하여 거부가 된 후에는, 영향력 있는 유력한 지도층 인사가 된다(도시 어귀에 있는 재판정 앞에 앉아 있는 것이 그것). 소돔과 고모라는 성도덕의 문란과 인간 사이 신뢰의 붕괴와 폭력성, 고대 사회의 관습인 나그네 환대와 대접 문화가 아예 절단 난 죄악의 도시이다.

어느 날 광야를 건너온 세 나그네가 아브라함의 장막으로 온다. 천사 둘과 신이다. 그것을 모른 아브라함은 친절하고 융숭하게 대접한다. 이윽고 두 천사는 먼저 소돔으로 떠나고, 신은 아브라함에게 죄악의 소굴인 소돔과 고모라를 유황불로 멸망시키려고 온 것이라고 말씀하신다. 그러자 아브라함은 신과 내기를 건다.

세상을 다스리는 분이라면, 무엇보다 공정하셔야 하니, 그 도시에 의인이 50명이 있어도 모조리 멸망시키는 것은 옳지 않다고 항변한다. 그러자 신은 그렇다면 멸하지 않겠다고 하신다. 그렇게 하여 10명까지 내려간다. 그래도 없다. 결국에 아브라함은 신의 뜻대로 하시라고 말하고는 물러선다.

두 천사를 나그네로 안 롯은 내려가 인사하고, 자기 집으로 초대하여

음식을 차려주고 잠자리를 제공한다. 이내 밖이 시끌벅적하다. 남자들이 몰려와 나그네를 내놓으라고 협박한다. 나그네 대접 문화가 사라지고 성 도덕이 문란한 모습이다. 그러자 두 천사가 나와 그들의 눈을 멀게 하고는, 롯에게 곧 도시가 멸망할 것이니 가족을 데리고 떠나라고 한다. 더 있으면 데려가도 좋다고 하자, 롯은 두 딸의 사위가 될 사람들을 찾아가지만, 그들은 코웃음을 치며 장인이 될 사람을 희롱한다. 인간 사이의 신뢰가 바닥난 무례 사회의 모습이다.

천사들은 무슨 일이 있어도 뒤를 돌아보지 말라고 한다. 이윽고 그들이 떠나자 하늘에서 유황불이 떨어져 모조리 죽고, 도시는 사해(死海) 속으로 가라앉는다. 그런데 롯의 아내는 그 말을 무시하고 재산 걱정에 뒤를 돌아보다가 소금기둥이 된다. 가까스로 살아난 롯과 두 딸은 산으로 올라가 동굴에 머문다. 그런데 그곳에서 인류 역사상 가장 수치스러운 일이 벌어진다. 세상에 남자들의 씨가 말랐다고 생각한 두 딸이 아버지에게 술을 잔뜩 마시고 취하게 하고는, 번갈아 가며 관계하여 자식들을 낳는다. 롯은 그렇게 몰락한다.

'솔로몬'을 생각해보자(열왕기 상 2~12장). 서자(庶子)로 왕이 될 수 없는 그는 어머니 밧세바와 궁정 예언자 나단의 모략으로 왕위에 오른다. 솔로몬은 그 좋은 머리를 십분 활용하여 나라의 번영과 융성에 대한 꿈을 이룬다. 20여 년에 걸쳐 외자(外資)를 빌려 궁궐과 관공서 등을 건축하고, 농업과 광물산업과 해외 중계무역까지 육성하여 막대한 자본을 축적하고, 국방을 튼튼히 하여 외세의 접근을 차단하여 부강한 나라를 이룩한다. 천막 성전을 폐기하고 레바논산 고급 석재로 성전을 지은 것은 그가 이룩한

최대의 치적이다.

그런데 솔로몬은 이 모든 과정에서도 돌이킬 수 없는 두 가지 커다란 실책을 저지른다. 하나는 궁궐과 성전을 비롯한 20년간의 각종 공사와 경제 번영을 위한 일에, 자신이 속한 유다 지파와 제사장 부족인 레위 지파는 제외하고, 본래 자유민인 10지파를 노예처럼 강제동원하여 실시하여 무수한 인명이 사상(死傷)된 것이다. 다른 하나는 전통의 자율적인 부족 연합동맹체를 해체하고 정부에서 장관을 파견하여 지배한 것이다.

그리고는 곧바로 솔로몬은 자기의 영광스러운 업적과 영화에 도취하여 몰락의 길로 내달린다. 왕비의 나라인 이집트의 종교와 문화는 물론, 인근 여러 나라 공주들을 후궁으로 들여 그들의 종교와 문화까지 숭배한다. 이스라엘을 반듯한 나라로 세운 왕이 파괴하는데 앞장선 것이다. 그리고는 매일 연회를 열면서 그야말로 황음(荒淫) 방탕하게 지낸다.

솔로몬은 예언자들이 줄곧 경고하며 항의하며 신의 뜻을 전해도 듣지 않는다. 그리하여 솔로몬이 죽자마자 10지파의 민란으로 민족이 분단된다. 그 후부터 두 나라는 대대로 싸우는 비극적 역사를 이어간다.

롯과 솔로몬은 탐욕에서 비롯된 판단 오류로 인해 자신과 나라를 망친 사람이다.

3악장·3rd·클래식

＊

탐욕과 판단 오류를 말하는 장이지만, 오페라를 제외하고는, 탐욕과 판단 오류를 말하는 기악곡은 없기에, 전혀 다른 음악을 생각해본다. 오페

라를 말하지 않는 것은 몰라서가 아니라, 길어서 영상으로 감상하거나 우리나라에서 직접 보는 일도 어렵기 때문이다. 그래서 누구나 빠질 수 있는 탐욕과 판단 오류를 사전 예방하는 차원에서, 만족과 기쁨과 생기에 넘치는 음악을 생각해본다.

인류 역사에서 하프(수금·豎琴)는 매우 오랜 역사를 갖는다. 하프는 고대 수메르, 아카드, 고바빌로니아, 이집트 벽화에도 등장하고, 인도와 중국에서도 사용했다. 그리고 구약성서에 나오듯이, 역사 이전의 신화시대에도 피리와 함께 하프를 연주했고(창세기 4:21), '다윗과 에스겔' 제사장 예언자는 하프와 가수의 명인이었다(사무엘 상 16:14~23; 에스겔 33:32). 옛 하프는 손에 들고 켜는 작은 것이다.

바흐와 같은 해에 독일에서 태어나 음악을 공부하고, 청년 시절 영국으로 건너가 활동하다가 런던에서 생애를 마친 '조지 프레데릭 헨델'(1685~1759년)의 음악은 대부분 낭만적인데, 명랑함, 유쾌함, 기쁨, 자유, 웃음, 어울림, 즐거움으로 가득하다. '쾌활 박사' 헨델! 그는 인생을 매우 긍정적으로 살아간 음악가이고, 운도 좋았다.

3악장인 '하프협주곡'은 헨델의 성격과 취향을 그대로 드러내는 명랑하고 경쾌하고 물 흐르는 듯한 곡이다. 오래도록 '프란츠 하이든'(1732~1809년)의 작품으로 오해되었다가, 20세기 중반 악보 발견으로 헨델의 작품으로 정정되었다. 그의 '수상(水上) 음악'(water music)과 '왕궁의 불꽃놀이'(music for the Royal Fireworks)와 같은 음색이기에, 딱 들어도 '헨델 스타일'이라는 것을 알 수 있다.

하프협주곡은 푸근한 마음으로 듣는 것으로 족하다. 전체가 밝고, 활기차고, 유려하고, 즐겁고 경쾌하다. 이 곡은 마치 결혼식, 생일, 경축 잔치이든, 연회에서 즐거이 어울려 노래하고 군무(群舞)를 추는 사람들의 모습을 보는 것 같은 생명력을 뿜어낸다.

하이든으로부터 시작되었다고 할 수 있는 고전주의 음악이 출현하기 이전 바로크(Baroque) 시대의 음악인 이 곡처럼 메시지를 직접 전달하는 곡도 흔치 않다. 골치 아프고 초조한 일이 있을 때 이 곡을 들으면, 그렇게 근심하고 고뇌할 것 없다고 말하는 듯하여, 절로 편안해진다. 그런 점에서 나는 헨델을 '음악의 서정시인'이라 말하고 싶다.

가뜩이나 고달픈 인생살이인지라, 누구에게나 일상에서 명랑함, 유쾌함, 기쁨, 자유, 웃음, 어울림, 즐거움이 필요하고, 충분히 맛보고 누리며 살아야 한다. 짧은 인생길에서, 삶이 제공하는 샘물을 마시며 사는 것은 얼마나 기분 좋고 행복한 일인가!

대개 모르는 것이지만, 음악 신동에다 천재인 '볼프강 아마데우스 모차르트'(1756~1791년, 오스트리아)는 "유대인이다."(폴 존슨-유대인의 역사) 다윗과 에스겔의 후손답다. 그 당시 유럽에서는 유대인 배척의 분위기가 다소 느슨한 시절이었다.

'하프와 플루트를 위한 협주곡'은 천상의 명품이다. 3악장인 이 곡은 헨델 풍이다. 모차르트의 음악은 그의 살림살이의 형편에 맞닿아 있는 것이 대부분이기에, 그의 음악이 풍기는 분위기를 보면 그가 그때 어떤 상황에서 살았는지를 느낄 수 있다.

35년의 짧은 생애를 사는 동안, 무려 622곡이나 작곡한 모차르트는 인생의 희로애락을 깊이의 차원에서 두루 맛본 음악가이다. 그 짧은 세월에 심신과 혼이 간직한 모든 힘을 다 쏟아붓고 간 강렬한 열정의 생애! 역사가 이어지는 한, 인류의 가슴에 길이길이 살아남아, 두고두고 삶을 축복하고 격려하는 영혼 모차르트!

　모차르트와는 반대로, 베토벤(1770~1827년)은 자기 삶의 상황과 분위기에 좌우되지 않았다. 베토벤은 슬픔과 고통과 힘겨움을 겪을 때, 특히나 20대 후반부터 나날이 약해져 가는 청력의 비극적 운명을 겪을 때면, 더욱 거세게 저항하면서 박력과 긍정의 힘을 솟구쳐 올렸다. 우리는 베토벤이 30대에 작곡한 영웅(1804년), 바이올린협주곡(1806년), 운명(1808년), 전원 교향곡(1808년)에서, 그의 생동하는 힘찬 기운을 느낄 수 있다.

　모차르트의 이 협주곡은 헨델만큼이나 명랑하고 기쁘고 경쾌하고 자유롭고 행복하다. 하프와 플루트가 어우러져 이루어내는 싱그럽고 절묘한 조화를 연인, 행복한 부부, 또는 죽마고우(竹馬故友)인 친구로 생각하고 들으면, 마음의 심층으로 더욱 가까이 다가와, 삶에 대한 미적 감각을 일깨우며 푸근한 정서에 젖어 들게 한다.

　힘차게 터져 나오는 1악장은 밝고 경쾌하며, 조금 느린 2악장은 새들이 지저귀고 꽃이 만발한 아름다운 전원의 풍경이나 담박하고 소탈한 가정의 분위기, 혹은 사랑하는 두 사람의 풍요하고 자애로운 심정을 연상케 하고, 3악장은 그런 밝고 멋진 심정을 안고 일상을 활기차게 살아가려는 의지를 풍긴다.

인생이 시련과 눈물의 "캄캄한 그늘 골짜기"(시편 23:4)로 접어들어 부아가 치밀고 쓸쓸하고 외롭고 힘겨울 때, 헨델과 모차르트의 하프 음악을 들으면 그것이 훨씬 더 가벼워지고, 새로운 긍정의 빛 속에서 밝은 마음으로 앞날을 바라보고 소망할 여력과 인생을 더 넓게 전망하는 Vision을 얻을 수 있으리라.

탐욕과 판단 오류에 기초하여 거칠고 사납게 살아가는 것은 자신에 대한 모독이고 모욕이다. 그대로 밀고 나가면, 내 인생을 망치는 일이다. 그렇기에 탐욕과 판단 오류에 빠질 순간, 그것을 바로 알아차리는 것이 중요하다.

알아차림, 자각! 이것이 나를 살리는 길이다. 부유하든 가난하든, 성공하든 실패하든, 그에 일희일비(一喜一悲)하지 말고 길고 먼 전망 속에서 느긋한 심정으로 삶을 바라보면, 어느새 성숙해진 나를 본다.

Epilogue·종곡(終曲)·종결(終結)

─────────────── ✱ ───────────────

보통 사람의 탐욕과 판단 오류는 그 피해가 작지만, 크나큰 권력을 가진 사람의 그것은 나라와 종교를 해친다. 사람은 양심의 소리나, 의로운 사람들의 직설적 비판에 귀를 기울일 줄 알아야 하지만, 양심의 소리에 귀를 기울일 줄 모르는 사람이 의로운 사람들의 직설적 비판에 귀를 기울일 리가 없다. 그래서 어떻게 보면, 각 사람의 삶은 운명인 것도 같다.

탐욕과 판단 오류가 거지반 인류 역사를 채운다. 지금도 마찬가지이다. "욕망이라는 이름의 전차"(테네시 윌리엄스)는 자살과 타살의 폭주 기관차이다. 사람은 대개 스스로 자신의 삶을 파괴한다. 불행한 사태로 파괴

되는 사람들도 있지만, 인생은 나만의 작품이다.

20세기 영국의 노벨 문학상 작가 '조지 버나드 쇼'는 지혜로운 말을 한다. "역사는 교훈이라지만, 역사가 보여주는 진실은 인간은 역사에서 배운 게 아무것도 없다는 것이다."(쇼에게 길을 묻다) 이전에 한 짓을 끝없이 반복하는 게 인간이고 역사이다. 그래서 인간을 일컬어 "원숭이의 얼굴을 한 야만인"이라고 말한 생물학자도 있다(데스몬드 모리스-털 없는 원숭이). 그러나 원숭이도 인간만큼 모질지는 않다. 공연히 애먼 원숭이만 잡았다.

동서고금 가정이나 사회나 나라나 세계나, 같은 이치와 원리 아래에서 작동한다. 깨끗한 마음과 덕스러운 행동은 확실히 생명과 행복과 평화의 길이다. 하지만 탐욕과 판단 오류는 어디서든 지옥을 창조한다. 인류는 여전히 자신이 누군지 모르고, 타인을 깊이 이해하려는 마음을 내려고 하지 않는다.

인류는 20세기 들어 두 번의 세계대전을 벌이고, 대학살의 "아우슈비츠"까지 운영했다. 그런데 21세기도 24년을 지났건만, 인류는 여전히 구시대의 사고체계 속에서 살아가고, 급기야 지구 생태계까지 위협하여 기후 재앙이라는 무시무시한 사태 속으로 진입했다. 음악이 일종 구원의 안식처와 인생의 빛이라면, 지금은 음악을 사랑하는 심정을 일깨워 그 소중한 보물을 마음껏 음미하며 살아야 할 때이리라.

5장

기쁨과 행복

문학

레프 N. 톨스토이-바보 이반

성서

시 16편의 시인, 예수

클래식

W. A. 모차르트-클라리넷협주곡,

루트비히 v. 베토벤-피아노소나타 14번 월광

Prologue·서곡(序曲)

———————————— ✳ ————————————

유대교 '탈무드'(Talmud)에 이런 말이 있다. "신은 왜 인간을 창조하셨을까? 행복하게 살라고." 그렇다. "인생에 주어진 의무는 다른 아무것도 없다. 그저 행복하라 하는 한 가지 의무뿐."(헤르만 헤세) 2차대전 중에 있었던 유대인의 일화를 들어보자.

친위대(게슈타포) 대장: 저, 총통 각하! 큰일 났습니다.

총통 히틀러: 그래? 우리 군대의 대패 소식인가? 아니면, 유대인들이 나를 암살한다던가?

대장: 아닙니다.

총통: 그러면 영국군이나 미군이나 소련이 군대를 강화한다던가?

대장: 그것도 아닙니다.

총통: 그러면 내가 무척이나 사랑하는 '슈나우저'(독일 강아지)가 죽었다는 것인가?

대장: 그것도 아닙니다.

총통: 허, 답답하군. 그러면 도대체 뭣이 큰일이란 말인가?

대장: 저, 말씀드리기 곤란합니다만….

총통: 허, 그 사람 참 답답하군. 속 시원히 대답해보게.

대장: 그게 저, 유대인들이 곧 한바탕 축제를 벌일 것이라고 합니다.

총통: 뭐, 유대인들이 축제를? 아니, 지금 아우슈비츠를 비롯한 여러 수용소 가스실에서 죽어 나가는 자들이 무슨 놈의 축제를!

대장: 그게 아…, 저도 선뜻 말씀드리기가 어려워 답답합니다.

총통: 괜찮으니, 해보게.

대장: 그럼…. 총통 각하께서 세상을 하직하시는 날 축제를 벌인다는 겁니다.

총통: 내가 죽는다고? 음, 말을 듣고 보니, 그렇겠군. 참 고약한 자들이군. 그러면 상을 주어야겠군. 지금부터 내가 죽기를 기다리는 유대인 놈들이 하나도 남지 않게끔, 아예 멸종시켜 버리게.

대장: 예, 그렇게 하겠습니다.

이탈리아의 영화감독, 배우, 유대인인 '로베르토 베니니'가 1997년에 만든 영화, "인생은 아름다워!" 이것은 2차 대전 중 유대인 집단 수용소에서, 어린 아들과 함께 웃고 즐거워하면서 고난을 이겨내고 마침내 해방과 자유의 날을 맞이한 위대한 승리의 찬가이다. 아빠와 아들은 "죽음의 수용소"(오스트리아 심리학자 'V. 프랑클'의 말. 유대인으로 포로수용소에 있었음)라는 게 도저히 믿기지 않을 정도로, 명랑하고 해맑은 얼굴로 지낸다. 아빠는 끊임없이 어린 아들에게 희망이 가득한 동화를 들려주며 격려한다.

유대인의 수난은 2천 7백 45여 년에서(기원전 721년 북이스라엘의 멸망과 포로와 식민지) 2천 5백 60여 년에 이른다(기원전 586년 남 유다의 멸망과 포로와 식민지). '흩어진 유대인'(Diaspora)이란 말이 그 수난의 세월을 가리킨다. 그러나 그들은 사멸하지 않았고, 오히려 그럴수록 각지 각 방면에서 혁혁한 공을 세우며 오늘에 이르렀다. 20세기에 들어서는 더욱 그렇다. 과학자, 철학자, 작곡가와 지휘자와 가수와 연주자, 오페라와

영화, 금융업과 산업, 대학교와 학문, 언론과 미술관과 박물관, 작가 등, 헤아릴 수 없이 많다. 지금도 온통 세계를 쥐고 흔든다. 미국의 국책은행인 '연방준비제도 이사회'는 아예 유대인 은행으로, 의장은 유대인이 돌아가며 맡는다.

이 모든 것은 유대인들이 수난 속에서도 언제나 해학(諧謔)을 던지며, "기쁨의 명인(名人)"(이해인-민들레의 영토)으로 깊이 생각하고 연구하고 도전하고 협력하여 살기 때문이라는 것밖에는, 다른 이유를 찾기 어렵다.

1악장·1st·문학

✳

'레프 니콜라예비치 톨스토이'의 '러시아 민화집-바보 이반' 이야기를 생각해보자.

「어느 집안 막내아들 이반은 아주 순진하고 착하기 그지없는 '바보'이다. 그는 어찌하다가 병을 앓는 외동딸 공주를 낫게 하여 왕의 부마(사위)가 되고, 이어 왕위에 오른다. 그런데 그가 할 줄 아는 일은 밭에 나가 삽질과 호미질과 괭이질밖에 없다. 왕이 되어서도 밤낮 왕비와 함께 밭에 나가 일만 하니, 똑똑한 이들은 죄다 떠나고, 나라에는 덩그러니 바보들만 남는다. 그러나 이반은 다스리는 것 자체를 모르기에, 나라는 태평성대를 이룬다.

그러자 매일 밭일만 하는 바보 이반과 바보 백성을 못마땅하게 여기고 타락시켜 망치려는 젊은 악마가 사람으로 변장하고 높은 성루에 올라가, "야 이 맹꽁이 바보들아, 그렇게 손으로만 일하지 말고 좀 머리를 써서

살아라!" 하고 목청을 돋운다. 그러나 바보들은 또 바보 하나가 와서 떠든다고 일절 듣지 않고, 도대체 머리를 써서 산다는 게 무슨 소리일까, 무엇일까 하고 궁금해하며, 그저 일만 한다.

바보들이 아무것도 먹을 것을 주지 않아서, 매일 저 혼자 떠들다가 급기야 배가 등가죽에 달라붙어 탈진한 악마는 현기증이 났는지 비틀비틀하더니, 끝내 성루에서 곧장 머리부터 곤두박질친다. 그것을 본 바보들은 악마가 드디어 머리를 쓰나 보다 하고, 웅성거리며 가본다. 그런데 악마의 시체는 없고 땅속으로 꺼진 구멍 하나만 남아 있다.」

기쁨과 행복은 가까운 데 있다. 그것은 내 손으로 일하고 벌어서 밥 먹고 사는 것이다. 이반의 나라 백성처럼, 그렇게 손으로만 일하며 먹고 순진하게 살아가면, 누가 악마의 유혹에 걸리고 전쟁을 하겠는가? 매사에 심각하고 근엄하기 짝이 없는 톨스토이 백작이 노년에 이런 이야기를 쓴 것을 보면, 인생 달관(達觀)의 경지에 이른 것 같다. 어떤 이들은 톨스토이를 '성 톨스토이'라 부르기도 한다.

2악장·2nd·성서 이야기

＊

'시 16편의 시인'은 기쁨과 행복의 명수(名手)이다. 왜 그렇게 되었을까? 신만을 행복으로 알기 때문이다. "신을 떠나서는 내게 행복이 없습니다." 신 '바깥에는' 행복이 없다, 신'만이' 나의 행복이라는 것이다. 놀라운 생각이다. 그런데 신을 행복이라니, 붕 뜬 소리 같이 들린다. 그러나 아니

다. 진실로 영원한 "임만을, 오직 임만을 원함을!"(R. 타고르-기탄잘리 38), 이것이 인생의 진정한 행복이다. 성서는 신을 "진리"라고도 하니(시 31:5; 이사야 65:16), 진리를 행복이라 하겠다.

인생의 모든 것은 잠시뿐이다. 모든 것은 불티처럼 한순간 일어나 스러지고, 바람처럼 자취도 없이 지나간다. 아무것도 붙잡아 둘 수 없다. "사람은 같은 강물에 두 번 들어갈 수 없다."(헤라클레이토스-어록). 좀 전의 강물은 이미 흘러갔다. 흐르는 강물 같은 것이 인생이다.

성서에 있는 말이다. "내 인생의 나날이 베틀의 북보다 빠르게 지나가니, 아무런 소망도 없이 종말을 맞는구나! 내 생명이 한낱 바람임을 기억하소서."(욥기 7:6~7) "사람이 제아무리 영화를 누린다 해도 죽음을 피할 수는 없으니, 미련한 짐승과 같다. 사람이 제아무리 위대하다 해도 죽음을 피할 수는 없으니, 미련한 짐승과 같다."(시편 49:12.20) "신을 거역하는 자는 메마른(barren) 땅에서 산다."(시편 68:6)

불교 '금강경' 끝에 이런 말이 있다. "일체 유위법(세상만사)은 꿈, 환영, 거품, 그림자 같고, 이슬 같고, 또한 번개 같으니, 응당 이같이 보아야 한다. (일체유위법·一切有爲法, 여몽환포영·如夢幻泡影, 여로역여전·如露亦如電, 응작여시관·應作如是觀." 17세기 철학자 'B. 스피노자'는 말한다. "영원의 상하(相下)에서 보라!"(에티카) 영원의 차원에서 우주와 세상을 보면, 모든 것은 그저 없는 것과 마찬가지이다.

그러니 '타고르'처럼 겸허한 심정으로 이렇게 기도할 수밖에 없다. "주여, 이는 임께 올리는 나의 축원입니다. 이 가슴 속에 박혀 있는 가난의 뿌리를 흔들어 주소서. 기쁨과 슬픔을 명랑히 지닐 힘을 주소서. 이 몸의

사랑이 임을 섬기는 데서 열매를 맺도록 힘을 주소서. 가난을 멀리하거나 오만한 권력 앞에 무릎을 꿇는 일이 없도록 힘을 주소서. 나날이 일어나는 잡사(雜事)를 넘어 높이 이상(理想)을 올릴 힘을 주소서. 그리고 사랑으로써 임의 뜻에 이 몸의 힘을 굴복시킬 힘을 주소서."(기탄잘리 36)

신만을 행복으로 여기는 시인은 신을 참된 "유산"(기업·몫·재산, heritage)으로 본다. 왜냐면 모든 것은 없어지지만, 신만은 언제까지나 살아 계시니까! 그래서 그는 "날마다 좋은 생각"을 품고, 아무것도 걱정하지 않고, 심지어 죽음조차도 두려워하지 않는다. 그에게는 "신과 함께 걷는 하루하루"(가가와 도요히코)가 기쁨과 행복의 길이다.

'시인 예수'를 생각해보자. 복음서에는 이런 모습이 별로 없지만, 나는 예수를 시인으로 본다. 복음서 곳곳에 있는 예수의 말씀을 보면, 확실히 뛰어난 시인이다. 예수는 '참새, 까마귀, 백합, 독수리, 비둘기, 이리, 양과 당나귀, 무화과나무, 포도와 엉겅퀴, 포도원, 하늘과 땅, 어린이, 반석, 모래, 등잔불, 생선, 뱀, 문짝, 길, 햇빛과 비, 바람과 홍수, 밀과 보리, 이삭과 추수와 가라지, 빵과 누룩과 술, 광야, 갈대, 옷, 장터, 피리, 춤, 씨를 뿌리는 농부, 겨자씨, 물고기와 생선, 호수와 바다, 들판, 구덩이, 꽃, 돈, 일' 등, 자연과 세상과 인생의 모든 것을 진리를 전하는 매개체(소재)로 삼아, 시를 읊조리듯이 말한 시인이다. 나사렛에서 30년 동안 목수로 살아가면서, 이 모든 것을 깊이 주시하며 인생의 이치를 통찰했으리라.

예수야말로 진정한 시인이요, 기쁨과 행복의 명인이며 달인이다. 복음서 저자들이 한 번도 예수가 웃은 모습을 기록하지 않고, 우울하고 심각

하고 엄숙한 분으로 만들어버린 것은 크나큰 실수라 하겠다. 그래서 기독교를 마치 병원이나 장례식장 같은 분위기가 되도록 해놓았다. 그러나 아니다. 예수는 날마다 곳곳마다 사람들 속에서 미소 짓고 웃으며 명랑하고 활기차게 살았다. 진리는 장례식 설교나 추모사가 아니니까!

생각해보라. 세상의 찌꺼기라는 "세리들과 죄인들과 창녀들"과도 어울려 그들을 사람으로 대우하고 대화를 나누며, 기쁘게 음식과 포도주를 마시고, "결혼잔치 집"에도 간 예수가 어찌 미소를 짓지 않고 호탕하게 웃은 일이 없었으랴! 그것이 도대체가 가능한 일인가?

요컨대 예수는 삶을 무척이나 강렬하게 사랑했다! 우리가 이런 예수를 다시금 발견하고 끌어안고 사랑하고 따를 수만 있다면! 삶을 엄숙한 장례식 분위기로 만드는 것은 도대체 종교가 할 일이 아니다. "악마만이 엄숙한 얼굴이다."(F. W. 니체-인간적인 너무나 인간적인) 시인 예수는 온몸으로 기쁨과 행복의 길을 가르치고 살았다(마태복음 5:3~10, 11:25).

3악장·3rd·클래식

*

'볼프강 아마데우스 모차르트'(1756~1791년)의 "클라리넷협주곡"이야말로 인생을 기쁨과 행복의 선물과 무대로 알고 표현한 걸작 중의 걸작이다. 앞서 '4장-3악장'에서, 모차르트의 음악은 작곡할 때의 마음과 삶에 긴밀히 연결된 것이라 했는데, 이 곡만큼은 예외 같이 보인다. 그러나 예외만도 아니리라. 왜냐면 이 곡을 쓰는 순간에는 심오하고 숭고한 환희에 젖어 있었을 것이라고 볼 수도 있기 때문이다.

이 곡은 모차르트가 세상을 떠나기 2달 전에 쓴 것인데, 그때 전후로 그는 연이은 아이들의 죽음으로 인한 고통, 아내의 좌절, 무척 궁핍한 생활, 날이 갈수록 허약해지는 몸으로 시달렸다. 그래서 누군가의 의뢰로 선금을 받고 작곡하던 '진혼곡'(레퀴엠·Requiem)도 처음 몇 부분만 작곡하고, 끝내 완성하지 못하고 세상을 떠났다. 나머지는 모차르트로부터 악상(樂想)을 들은 제자 '쥐스마이어'가 완성했다.

그런데 클라리넷협주곡에는 그런 슬픔과 고통과 괴로움의 구김살이 전혀 없다. 온통 빛과 사랑과 감사의 심정으로 가득하다. 마치 '단테'의 신곡에서 '천국 편'을 보는 것만 같다. 가정과 몸과 삶은 그지없이 슬프고 지치고 절망스럽지만, 그의 영혼은 이미 천국에 당도해 있는 듯하다. '들어가는 말'에서 신학자 '바르트'의 말을 들어보았듯이, 모차르트는 "힘겨운 인생살이에 지친 인류를 위로하기 위해 하늘이 보낸 천사"로 생을 마쳤다. 그리고 세상으로부터 철저히 버림받았다. 공동묘지에 버려진 그의 묘지는 아무도 모른다.

클라리넷은 사람의 목소리로 치면, 약간 쉰 듯 허스키(husky)한 소리를 낸다. 그런데 이것이 이 악기만의 묘미(妙味)이다. 비록 겉은 슬픔을 드러내지만, 속은 진지하고 진실한 감성을 간직하고 있다. 해맑고 명랑한 플루트나 골골 우는 개구리 소리같이 즐거운 바순과는 또 다른 맛을 풍긴다.

1악장은 모차르트의 삶에 대한 희망, 용기, 축복, 그리고 사랑의 감성이 밝고 힘차게 드러난다. 정녕 그렇게 살고 싶은 속내를 비친 것이다. 모든 우울함과 슬픔과 괴로움의 어둠을 털어내고 영원의 하늘을 향해 비상(飛翔)할 준비를 하는 것 같다. 그래서 2악장의 라르고(Largo, 느리게)는 천

국으로 들어선 고요하고도 생동하는 기쁨과 감사와 사랑을 표출하고, 3악장은 온통 빛과 사랑만이 가득한 영원의 정원에서 기뻐하며 사는 모습을 드러내는 듯 들린다.

연주 시간은 대략 30분으로 그리 길지도 않은 곡이지만, 가히 천의무봉(天衣無縫-하늘 선녀의 옷은 바느질 자국이 없다)이라 할 수 있기에, 마치 모차르트가 하늘로부터 듣고 받아쓰기를 한 것 같다. 처음부터 끝까지 어떤 인위적 개입이나 억지나 막힘이 없어, 유려(流麗)하기 그지없다. 현대어로 말하면, 누가 연주하는 것을 녹음해서 기록한 것 같다고 해야 하리라.

그렇기에 나는 이 곡을 '모차르트의 학 울음'이라고 말하고 싶다. 학이 죽기 직전 내는 소리가 가장 아름답다고 하듯이, 이 곡이야말로 모차르트라는 음악가의 절정(絶頂)이고 절창(絶唱)이다. 하늘에서 음악을 가지고 이 세상에 들어와 펼치며, 뭇 사람의 가슴에 기쁨과 행복과 평안을 주고는 다시금 하늘로 돌아간 사람, 그리고 지금도 살아서 그 일을 하는 사람, 그가 모차르트이다.

'루트비히 판 베토벤'(1770~1827년)의 '피아노소나타 14번 월광, 1악장'은 1801년 31세에 작곡한 것으로, 음악사의 명품이다(작품번호 27-2). 제목은 'Sonata quasi una fantasia'인데, '콰시'는 '말하자면, 어떤 의미에서', '우나'는 '하나', '판타지아'는 '환상·환상적인'이다. 그래서 '말하자면 하나의 환상적인 곡'이다.

월광(月光, Mondschein, Moonlight)이란 표제는 베토벤이 붙인 게 아니라, 그의 사후 5년인 1832년에 베를린의 음악 평론가이며 시인인 '루트비히 렐슈타프'가 1악장을 두고, "마치 달빛이 비친 스위스 루체른 호수

위의 조각배 같다."라고 표현한 데서 유래한다. 그러니 베토벤이 보름달이 비치는 호숫가를 산책하다가 얻은 착상으로 보면, 매우 근사한 제목이다.

1악장은 느리고 고요한 분위기로 가득하여, 마치 밤하늘을 비추는 달빛처럼 몽환적인 분위기와 생에 대한 내밀한 성찰을 담은 단순하고도 깊은 melody의 반복이다. 아마 그렇게 계속하면, 영원토록 끝나지 않고 움직이는 "무궁동"(無窮動)'이 되리라(무궁동은 'N. 파가니니'의 바이올린 작품 이름).

월광에 대해서 여러 말이 있지만, 아무것도 알 수 없고, 베토벤 자신만이 아는 것이다. 사랑이든 일이든, 뜻밖에 틈입(闖入)한 고요하고 평온한 정서에 젖은 베토벤의 심정을 담은 것이리라. 28세쯤 시작된 귀가 잘 들리지 않는 일로 슬픔과 걱정과 고통에 휩싸인 31세의 젊은 음악가가 마치 동양의 현자와 같은 여유와 만족과 담담한 풍모를 드러낸다. 오래도록 산책하면서, 자신의 운명을 생각했으리라.

하늘이 자기를 내버린 것 같은 절망적 심정에 빠진 인간 베토벤은 이듬해 스스로 세상을 떠나기로 작정하고, 저 유명한 "하일리겐슈타트 유서(遺書)"를 작성해놓았다(1802년). 그러다가 그 특유의 굳센 저항 의지로 자살 같은 나약한 자의 길을 버리고 돌파하여(breakthrough), 2년 뒤인 1804년에는 저 '영웅 교향곡'을 발표했다. 그리고 앞서 '4장-3악장'에서 말한 것 같이, 그 후 '바이올린협주곡(1806년), 운명(1808년), 전원 교향곡(1808년)' 등의 걸작을 잇달아 발표했다. 장하다, 베토벤! 그의 말처럼 "고뇌를 뚫고 환희로!"를 직접 증명한 것이다.

월광은 우리를 '사람의 심정으로 돌아가게 하는 철학적 음악'이라 하

겠다. 그런 점에서 산책(散策)은 소중한 습관이다. 복잡한 심사와 일을 흩뜨려 풀어놓으며 채찍질한다는 뜻이니, "Walking in the sky"이다. 무심히 하늘 아래에서, 잠시 모든 것을 내려놓고 걸으며 자신을 다독이고 다잡는 산책은 멍하면서도 몰입하는 순간이다. 그래서 예로부터 산책을 통해 풀리지 않던 문제의 착상을 얻은 인물들의 이야기가 많은 것이리라. 'A. 아인슈타인'도 멍하니 산책하다가 일반상대성 이론의 해답을 얻었다고 한다.

20세기 지휘자 '레오폴드 스토코프스키'(1882~1977년, 영국)는 이전 음악가들의 오르간이나 피아노 작품을 오케스트라로 편곡하여 연주한 사람으로 유명한데, 월광도 그러하다. 새로운 맛을 느낄 수 있다. 요즘에는 피아노와 오케스트라가 협연하기도 한다. 그러나 피아노 연주가 제일 좋다는 것은 말할 것도 없다. 연주자마다 개성이 있어 색다른 맛을 풍긴다. 'A. 미켈란젤리, W. 켐프, V. 호로비츠, V. 아시케나지, A. 쉬프, R. 부흐빈더, D. 바렌보임', 한국의 중진 피아니스트 '백건우와 손민수'의 연주가 훌륭하고, 젊은 피아니스트인 '조성진, 임동혁, 선우예권, 임윤찬, 손열음, 문지영'의 연주도 좋다.

Epilogue·종곡(終曲)·종결(終結)

———————————— ✳ ————————————

행복론은 종교인, 철학자, 사상가들이 즐겨 다루는 항목이다. 그리스 철학자 에피쿠로스의 어록과 플라톤의 '향연', 로마 황제 마르쿠스 아우렐리우스의 '명상록', 로마 철학자 세네카의 '행복론'과 루크레티우스의 '사물의 본성에 대하여', 에픽테토스의 '명상록'도 행복론이다.

블레즈 파스칼의 '팡세', 몽테뉴의 '인생론', 스피노자의 '에티카', 제임스 알렌의 '인생론', 쇼펜하우어의 '인생론', 에머슨의 '과거와 현재', 아미엘의 '일기', 톨스토이의 '인생의 길, 인생독본' 등도 행복에 관한 수상록이다. 현대의 행복론에서 유명한 것은 알렝의 '행복론', 루트비히 마르쿠제의 '행복은 그대 속에', 러셀의 '행복의 정복'이다(행복에 무슨 정복을?).

그리고 동양 철학서인 '논어, 중용, 대학, 채근담, 명심보감'도 행복론이고, 퇴계 이황의 '성학십도'나 이이 율곡의 '격몽요결'도 사람답게 사는 길을 들려주는 행복론이고, 현대 한국 철학자 안병욱과 김형석, 시인 유안진의 수필과 정호승의 산문도 행복론이다.

심지어 성서와 불경조차도 행복론으로 보겠다. 왜냐면 인간은 어떻게 살아야 하는가를 말하는 목적은 행복한 삶을 위해서이므로. 글머리에서 말한 유대인의 속담처럼, 신이 인간을 창조하신 까닭은 기쁘고 행복하게 살라는 것이다. 신을 믿거나 말거나, 인정하거나 부정하거나 간에, 중요한 것은 우리는 인간이고, 인생은 기쁘고 행복하게 살아야 한다는 것이다. 그 방법의 하나는 타인의 눈과 입에 얹혀서 살지 않는 것이다. 우리는 나만의 삶을 멋스럽고 행복하게 사는 것으로 족하다.

6장

고통과 긍정, 그리고
창조적 인생

문학
토마스 만-요셉과 그 형제들(6권),
나의 베토벤 이야기

성서
이삭, 다윗과 시 63편, 시 102편의 시인

클래식
L. v. 베토벤-9번 교향곡 합창 3악장

Prologue·서곡(序曲)

─────────────────── ✻ ───────────────────

영국 역사가 'A. J. 토인비'는 과거 여러 문명(나라)이 드러내는 성쇠(盛衰)의 법칙을 "도전(challenge)과 응전(respond)의 원리"로 풀었는데(역사의 연구), 이것은 우리네 인생에도 해당하는 이야기이다. 인생은 끝없이 밀려오는 파도를 헤치며 나아가는 항해(航海)의 여정(旅程)이다. 그것은 예상치 못할 때 느닷없이 다가온다. 그런 점에서 인생은 가혹하다. 아무도 시련과 고통의 파도를 피해가지 못한다. 왜 삶에 이다지도 시련과 고통이 많을까? 대답은 없다. 그저 있는 것이다. 아무리 그것을 싫어하고 거부해도 소용 없다.

그런데 인생의 모든 것은 내가 그것을 어떻게 보고 처리하는가 하는데 달린 일이다. 곧, 인생의 시련과 도전 앞에서 가장 중요한 것은 그것을 바라보는 나의 생각이다. 시련과 도전에 대하여 실제적이고 적절한 방식으로 대응하지 못하고, 원망과 푸념, 체념과 좌절, 판단 오류와 무모한 태도는 패배와 쇠락의 길로 들어서는 것일 수밖에 없다.

그러나 시련과 도전을 내가 누군지를 증명하라는 삶의 신성한 도전과 요구와 명령, 곧 인생을 창조적인 무대로 변화시키라고 주어진 신·하늘의 은총(은혜·선물)으로 보고 멋진 모험의 기회로 수용하고, 적절한 긍정과 응전의 태세를 취한다면, 자신의 삶을 빛나는 작품으로 빚어내리라.

도예가의 공방(工房)에 가보라. 깨진 그릇 일색이다. 그것은 도예가의 마음에 탐탁지 않아 망치로 부숴버린 잔해들이다. 도예가는 그렇게 수없이 되풀이하여 비로소 마음에 드는 멋진 작품을 창작한다. 기어 다니던 아

기가 온전히 걷게 되는 것은 무려 1천 번도 넘게 넘어지고 일어서는 일을 반복한 후에야 이룩한 위업이다.

이렇듯 우리는 누구나 이미 1천 번도 넘어지며 실패와 패배를 되풀이하다가, 드디어 쓰러지지 않고 걷게 된 역전(逆轉)의 용사들이다. 당연히 여기는 걷는 것조차도 전혀 당연한 게 아니다. 그것은 수 없는 도전 끝에 이룩한 승리의 개선가(凱旋歌)이다. 그러니 우리가 직립(直立)의 위업을 성취한 아기였음을 잊지만 않는다면, 우리를 무너뜨릴 것은 세상에 없다! 인생은 그렇게 사는 것이다. 언제나 문제에 주목하기보다는 나를 물어야 하리라.

1악장·1st·문학

＊

창세기에 나오는 '요셉'의 생애는 '꿈과 비전과 이상(理想)➞ 시련과 고생과 고난➞ 인내와 배움과 성장➞ 하늘이 베푼 적기(適期)➞ 지혜와 성공과 겸손➞ 기근에 직면한 세상의 구원과 형제의 화해와 초대➞ 영화로운 생애(生涯)'로 마감된다(창세기 37장, 39~50장).

노벨 문학상 작가인 독일 '토마스 만'(1875~1955년)의 대하소설 "요셉과 그 형제들"은 요셉의 일대기를 그린 것으로, 인생 역전의 인물 요셉의 삶을 수려하고 탁월한 필치로 담아낸 인생 문학의 걸작이다(6권). 이 작품은 아브라함과 이삭과 야곱의 삶에 대한 작가의 심오한 성찰과 이해를 드러내고, 성서에 나오지 않는 다양한 고대 신화와 종교와 관습과 문화와 역사를 들려주면서, 오늘날에도 흔하디흔한 인생의 애증과 성패와 희로애락에 찌든 숱한 인간 군상의 갖가지 심리와 행태를 깊이 통찰하고 동정하

며 그 모습을 적나라하게 드러낸다. 그리고 무엇보다 요셉이라는 인물의 심리와 사고방식과 행동 양식을 섬세하고 뛰어난 상상력으로 담아낸다.

작가는 요셉을 자기에게 닥쳐온 고통을 있는 그대로 수용하고 긍정하면서, 낯설고 적대적인 상황 속에서도 끊임없이 배우고 익히며 자신에게 주어진 길을 간 끝에, 결국에 하늘의 은총으로 열린 기회를 지혜롭게 살려 창조적 인생을 완성한 인물로 묘사한다. 그러한 작가의 솜씨가 그저 경이로울 따름이다.

이 책에서 작가가 강조하는 것은 크게 두 가지이다. 첫째, 꿈과 이상(理想)을 품은 요셉이 소년기에서 청년기에 이르기까지 드러낸 신앙과 겸손과 명랑함, 인내와 끊임없는 배움의 성실성이다. 생각해보라. 형제들의 시기로 느닷없이 이집트로 팔려 노예가 된 "히브리 소년"(창 41:12) 요셉은 당연히 이집트의 언어와 문자, 산수와 계산법, 관습과 풍습과 문화에 대해서 아무것도 모르고, 인사 관리능력이 전혀 없는 가나안 출신의 촌사람이다.

그런데 몇 년 후, 요셉은 하인들과 농토가 대단히 많은 이집트의 유력한 가문인 왕실 경호 대장 집의 총무 집사가 된다. 그러다가 몇 년 후 불미스러운 사건으로 모함을 받고 투옥되어 얼마인지 모를 감방 생활을 한다. 그런 모든 과정을 보도하는 성서의 기록에서 핵심은 이것이다. "주님께서 요셉과 함께하셨다."(창 39:2~3.5.21.23)

이 말은 대단히 심오한 의미를 지닌다. 왜냐면 이 말은 뒤집어 생각해봐야 제대로 풀리기 때문이다. 당신의 자녀에게 베푸시는 "신의 한결같은 사랑"(창 39:21)은 언제 어디서나 변함없는 것이지만, 문제는 그 사람이 모든 시간과 상황에서 신과 함께하느냐는 데 있다.

작가는 이 과정을 세밀히 그려낸다. 요셉이 나이가 든 총무 집사의 사랑과 가르침을 받으며 성장하는 모습은 고스란히 그의 겸손과 명랑함과 인내와 배움의 성실성을 보여준다. 이것이 요셉의 신앙이고 탁월한 존재 방식이다. 끊임없이 배우고 시도하고 도전하고 모험하는 사람이 무엇이든 해내지 못할 것인가!

따라서 주님이 요셉과 함께하셨다는 말은 요셉이 주님과 함께했다는 뜻이다. 나를 돕는 신을 돕지 못하는 사람은 끝내 자기도 도울 수 없다는 것이 신앙인 인생의 진실이다. 그래서 18세기 미국의 외교관과 정치가와 독립운동가와 발명가인 '벤저민 프랭클린'도 이렇게 말한다. "하늘은 스스로 돕는 자를 도우신다."(가난한 리처드의 달력) 하늘을 돕는 게 자기를 돕는 것이고, 자기를 돕는 게 하늘을 돕는 것이다. 그런 사람은 무너지지 않는다.

둘째, 신의 섭리(攝理)이다. 요셉이 이집트로 팔려간 것은 신이 만든 일은 아니지만, 신은 사람들의 그런 악한 방식을 통해서 위대한 구원의 선한 역사(役事)를 이룩하신다. 이것은 후일 총리가 된 요셉이 자기를 찾아온 형제들에게 밝힌 이야기에서 입증된다. "형들이 나를 팔아넘긴 것은 사실 신께서 우리의 목숨을 살리려고, 앞서서 나를 이리로 보내신 것이다."(창 45:5.7) 악을 선으로 활용하시는 신의 섭리에 충실한 도구가 된 요셉의 이야기, 이것이 요셉 일대기가 보여주는 진실이다.

그런데 그런 사고가 갑자기 즉흥적으로 생긴 것이 아니다. 작가는 요셉이 이런 놀라운 사고에 이르게 되는 내적 과정을 깊이 천착한다. 총무 집사의 고된 일로 하루를 보낸 저녁마다, 그리고 누명을 쓰고 감방에 갇혀 있을 때, 요셉은 그 모든 일을 깊이 생각하며 묵상한다. 그리하여 마침내 자

기 인생에 드리워진 신의 뜻을 발견하기에 이른다. 그처럼 요셉은 영성과 사고를 통합한 인간이다.

작가는 무수한 고난을 이겨내고, 마침내 소년 시절에 꾼 "곡식과 별의 꿈"에 담긴 당찬 포부와 희망과 이상을 실현한 요셉이라는 인물을 "먹여 살리는 자"라는 핵심 주제에 담아 참으로 아름답고 멋진 인간상을 그려낸다.

요셉의 생애를 더 현실적으로 생각하면, 19세기 노예제도 시대의 미국에서 태어난 흑인이 커다란 위업을 성취하게 된 일을 생각해보는 것이 적적할 것이다. 토양에 적절한 대체 농법을 창안하여 '땅콩 박사'란 칭호를 얻은 흑인 농업학자 '조지 워싱턴 카버'(1861~1943년) 박사가 그런 인물이다. 그는 이런 말을 했다. "내가 이룩한 높이로 나를 재지 말고, 내가 거쳐온 깊이로 나를 재십시오."

2악장·2nd·성서 이야기

————————————— ✳ —————————————

'이삭'의 일화를 생각해보자(창세기 26장). 그때 가나안 땅의 맹주로 군림한 "블레셋"(여기에서 후일 로마가 '필리스티아'로 명명하여 팔레스타인이 나옴)은 이미 군주제 정치를 한 작은 왕국이다. 아버지 아브라함이 세상을 떠난 후, 이삭은 그곳에서 그대로 목축과 농사를 하면서 살아간다. 그 지역에서는 우물이 생명줄이다.

어느 날 하인들이 물의 흔적을 발견하고는 며칠간 애써 우물을 판다. 그러자 블레셋 군대가 와서, 자기네 땅이니 자기들 것이라고 우기며 가로챈다. 맞는 말이기도 하고, 아니기도 하다. 영토나 국경이란 개념조차도 없던 시

절이었기 때문이다. 그저 세력이 문제였을 뿐이다. 얼마나 억울한 일인가?

그러나 이삭은 빙그레 웃으며 물러선다. 항의하거나 대들어 싸워봤자, 군대가 있는 그들에게 초반에 깨지고 가문의 화를 입을 것이기 때문이다. 현명한 처신이다. 얼마 후, 하인들이 또 다른 우물을 찾아내 판다. 그러자 블레셋 군대가 또 찾아와 내놓으라고 한다. 이삭은 그때도 웃으며 물러선다.

그러기를 대여서 일곱 차례. 그때마다 이삭은 아예 빙그레가 되어, 그 우물에 이름을 짓고는 물러선다. 하인들이 볼 적에도 영락없는 바보의 모습이다. 아내 리브가(레베카)가 아무 말도 없는 것을 보면, 그 부인도 역시 바보였던 것 같다. 낙천적인 두 바보의 동거! 그러다가 마침내 또 다른 우물을 찾아내 팠는데, 더는 블레셋 군대가 시비를 걸지 않는다. 벼룩에게도 낯짝이 있는 법이니까. 그러자 이삭은 호탕하게 웃으며, 우물 이름을 "넓은 땅(르호봇)"이라는 뜻으로 짓는다.

이것은 이삭의 관대한 덕스러움과 슬기에 대한 상징이다. 그렇게 블레셋 군대가 여러 번 찾아와 우물을 가로챈 것은 이삭에게는 망하든지 말든지, 살든지 죽든지 하라는 것이니, 분명 엄청난 시련과 고통이다. 그러나 그는 그것을 신께서 하시는 일로 본다. 그래서 마지막 우물 이름을 지으면서, "이제 주님께서 우리가 살 곳을 넓히셨으니, 여기에서 우리가 번성하게 되었다." 하고 말한 것이다.

슬기로운 마음의 너그러운 미소와 웃음의 여유, 그리고 그들의 양심에 부드럽게 호소하는 전략으로 끝내 물리친 무저항의 저항이 이뤄낸 빛나는 승리! 이것이 이삭의 통 큰 모습이다. 그 후 이삭은 블레셋과 화목하게 지낸다.

여느 사람 같았으면, 대들다가 깨지거나 내쫓겼을 것이다. 이런 일은

우리네 일상에서 자주 벌어진다. 내게 손해와 실패와 슬픔과 고통을 강요하는 사람을 만났을 적에, 덕을 베풀다가 안 되면 법에 호소하거나, 아예 적으로 규정하고 등을 돌리기도 한다. 그래도 어렵기는 하지만 가장 좋은 길은 양심에 호소하여 그를 내 편으로 만드는 것이 아닐까 싶다.

'시 63편'은 다윗이 외롭고 힘겨운 광야의 망명 시절에 지은 시이다. 장인이면서 왕인 사울에게서 쫓기는 신세가 된 다윗은 부하들과 그 가족들 400여 명을 데리고, 낮이면 머리를 지질 듯 뜨겁고 밤이면 옹크리고 자야 할 추위와 식량 부족을 견디며 근근이 살아간다.

그런데 그때가 다윗의 일생에서 가장 해맑고 투명하고 진솔한 영성으로 살아간 시절이다. 그는 "물기 없는 땅, 메마르고 황폐한 땅"의 그 고생살이를 "신의 성소"에 편안히 앉아 있는 것으로 받아들이며, 목마른 심정으로 신만을 "애타게 그리워하며, 자기 생명보다 신의 한결같은 사랑이 더 소중하다는 것"을 자각하기에 이른다.

그래서 그는 그런 생활을 "주님의 날개 그늘 아래" 있는 것으로 여기며 만족하고, 자기의 생명이 다하도록 신을 찬양하겠다고 고백한다. "잠자리에 들어서도 주님만을 기억하고, 밤을 새우면서도 주님만을 생각합니다." 그렇게 다윗은 그 고생살이를 긍정하면서 깊고 강한 영성을 다지고 창조적인 인생을 개척해 나간 끝에, 결국에는 왕위에 오른다.

'시 102편'은 중병에 든 중년 사내의 기도문이다. "나는 아직 한창때인데, 기력이 쇠하여지다니! 주님께서 나의 목숨 거두시려나? 나를 중년에

데려가지 마소서!" 아내와 자식들이 눈에 밟힌다. 무슨 말을 하랴? 그저 비통하고 고통스러울 뿐이다. 그러다가 그는 이윽고 눈을 돌려, 신의 눈동자에 초점을 맞춘다.

신은 어떤 분이신가? 신은 나이를 먹지 않으신다. 신의 세월은 대대로 무궁무진하다. 신은 그 옛날 땅의 기초를 놓고 하늘을 손수 지으신 분이다. 그러나 하늘과 땅은 모두 사라지는 날이 오더라도, 세월도 비껴가는 신만은 여전히 젊으시다. 천지는 옷처럼 낡고 스러지지만, 신의 햇수에는 끝도 한도 없다. 신은 대대로 여상(如常)하여, 언제나 한결같으시다.

그러니 이것은 그토록 무궁한 세월을 사시는 신께서 자기에게 자비를 베풀어 몇 년 더 허락하시면 안 될까, 하고 말하는 것이다. 그러나 시인의 병이 나았는지는 끝내 말이 없어, 알 수 없다. 다만 그가 자신의 질병을 통해서 깨달은 것은 신의 놀라운 은총이다. 곧, 그는 자신의 고통을 넘어 조국, 곧 시온(Zion)의 평화를 빈다. 병이 아니었다면, 조국과 민족의 고통을 그렇게 깊이 느끼고 기도하지 못했을 것이다.

내 아픔을 통해 타인의 아픔을 느끼고, 나라와 민족의 수난과 고통을 보는 것, 세상에서 선하고 진실하고 착한 사람들이 자꾸만 없어져 가는 사태를 통한하며 간청하는 것, 이것이 이 시인이 중병의 시련 속에서 도달한 깨달음의 경지이다.

3악장·3rd·클래식

※

'루트비히 판 베토벤'(1770~1827년)의 '9번 교향곡 합창, 3악장'을

생각해보자. 이것은 소리를 다루는 음악가인 인간 베토벤이 청력을 완전히 상실한 생의 처절한 고통 속에서 오래 인고하며, 삶에 대한 희망과 긍정의 의지를 불태우며 탐색하고 도전한 끝에, 이상(理想)의 하늘로 날아오르기 직전, 그의 영혼 밑바닥에서 면면히 흐르는 고요하고 내밀한 심정을 담아낸 악장이다.

여기에는 자신의 고통스러운 삶을 종교적이기까지 한, 명징하고도 끓어오르는 심정에 담아 담담하고도 강력하게 피력하는 베토벤의 의지가 담겨 있다. 그리고 그가 4악장에서 꿈꾸는 세계, 곧 모든 인간이 한 형제자매가 되어 평등하고 평화롭게 살아가는 이상적 세계를 향한 동경이 고요하고도 깊은 갈망의 선율 속에서 고동치며 분출하려는 조짐을 드러낸다.

그렇기에 이 악장은 그대로 베토벤의 절실한 영혼의 기도이다. 이 악장을 듣는 누구나 인생이 간직한 오묘한 생명의 맥박(脈搏)을 느끼며, 자신의 영혼이 말없이 지향하는 숭고한 이상의 목소리에 귀를 기울이리라. 나는 믿는다, 인간은 누구나 평화로운 세상을 꿈꾼다고!

여기에서 일전에 클래식 음악 잡지 "객석"에 실린 나의 글, "위대한 음악 혼(魂), 베토벤을 생각하며"를 싣는다. 베토벤의 이름에 붙은 van은 그의 할아버지 때 네덜란드에서 독일로 이주했기 때문이다.

베토벤, 그 열정의 인간

하루의 일을 끝마치고, 내 영혼의 안식처이며 수련소인 서재에 홀로 앉아, "고통을 통하여 환희로" 나아간 저 불멸의 음악 혼, 베토벤을 생각한

다. 나는 베토벤을 사랑하고 숭앙하며 끊임없이 배우고 있다. 이러한 나를 우상 숭배자라고 말한다면, 나에 대한 칭찬과 존경의 표시로 받아들이련다. 그렇다. 베토벤은 내 인생을 키워준 나의 작은 신이다.

고등학교 1학년 때 처음 그의 음악을 듣고 난 이후 지금까지, 나는 그와 그의 음악을 사랑하며 사귀어 오고 있다. 나를 키운 인생의 5할은 베토벤의 음악이다. '시인 이육사'의 말로 표현하면, 베토벤은 나에게 "백마 타고 오는 초인(超人)"이다. 슬프고 괴롭고 힘겨울 때마다, 느닷없이 그의 어떤 음악 선율이 기억의 숲에서 뛰쳐 나와, 내 머리와 가슴을 강타한 경험이 얼마나 많았던가! 그때마다 그는 나를 일으켜 세웠다.

나는 왜 베토벤을 사랑하고, 그의 음악에 이토록 심취해 있는 것일까? 첫째는 인생을 살아간 태도이고, 둘째는 음악, 셋째는 그의 정신과 영혼의 위대함 때문이다. 요컨대 그는 '열정(Appasionata, Passion, Enthusiasm)의 인간'이었다. 베토벤은 선하고 미적인 재능으로 충만한 열정의 소유자였다.

하지만 그의 삶은 고통과 불행의 연속이었다. 그러나 그는 자기 인생에 불어닥친 불행에 굴복하지 않고, 만세에 길이 남아 만인의 심금을 울리고 삶의 용기와 희망을 불어넣으며, 상처를 위로하며 일어서도록 영감을 주는 빛나는 음악적 가치와 유산을 창조했다.

베토벤은 천재적 재능의 소유자였지만, 그 누구보다도 지독할 정도로 연습을 많이 한 노력형 천재였다. 요컨대 그는 도전하는 인간이었다. 독일본의 베토벤 박물관에 남아 있는 그의 피아노가 움푹 파여 있다는 것은 그가 얼마나 연습에 열정적인 노력을 기울였는지 충분히 증명하고도 남는다.

그는 자신에게 주어진 시간을 한시도 헛되이 보내는 일이 없었다. 그의 열정적인 연습의 열매는 그의 창조물에 고스란히 담겨 있다. 베토벤의 음악은 그의 성격이며, 또한 그의 열정이다. 그의 교향곡은 그것을 웅변적으로 드러내고 있는 빛나는 증거물이다.

베토벤의 존재 방식

첫째, 나는 그가 고통을 극복한 불굴의 정신으로 인생을 살아간 태도를 존경한다. 언젠가 그는 조카 '칼'에게 보낸 편지에서, "인생은 고통의 무대이다. 그러나 인간의 의무는 그것을 돌파해 승리를 쟁취하는 것이다."라고 말한 적이 있었다. 얼마나 멋지고 웅대한 영혼인가?

10대 후반부터 감당하게 된 가족 부양의 의무가 그를 괴롭혔다. 그의 아버지는 궁정 악단의 바이올리니스트였지만, 음주벽과 도박과 방탕이 심해 파산자가 되어 살다가 죽었다. 그래서 베토벤은 어머니와 형제들, 그리고 조카들까지 먹여 살려야만 했다. 게다가 음악가에게는 사형선고와도 같은 20대 후반에 닥쳐온 청각 장애의 불행은 그를 거의 미치게 했다.

그러나 그는 자신에게 닥쳐온 그 무거운 불행과 고통의 태풍에 쓰러지지 않고, 꿋꿋한 정신으로 돌파해 음악적 창조에 몰두하여, 빛나고 위대한 유산을 빚어냈다. 그는 진정한 '프로테스탄트'(Protestant), 곧 '저항과 강직의 인간'이었다.

그가 받든 최고의 가치는 '인간의 자유'였다. 그의 모든 음악은 어쩌면 '자유를 위한 투쟁, 자유에 대한 희망, 자유의 기쁨, 자유의 개가(凱歌)'인지도 모른다. '자유!' 베토벤 음악의 기조는 바로 자유, 내적이고 외적인

자유이다. 그는 마치 자유를 갈망하여 투쟁하는 전사(戰士)와도 같이, 모든 음악에서 거칠 것 없이 자유를 노래한다.

베토벤은 인생의 모순과 부조리의 고통에 직면해, 그것에 도전하고 저항하고 돌파하여 마침내 위대한 영혼의 자식들을 낳은 인간이었다. 그는 하나의 왕국이며, 하나의 대륙이며, 하나의 세계이다.

불행과 고통을 거부하지 않고, 오히려 그것을 발판과 도약대로 삼아 정신적 창조물을 만들어낸다는 것의 숭고함과 위대함! 고통 없이 이룩되었던 위대한 삶이나 작품이 일찍이 있었던가? 후세가 기억하고 추앙할 만한 모든 삶과 정신적 창조물은 고통을 극복하려는 열정적 도전과 헌신을 통해서 나온 결과물이었다.

베토벤의 음악

둘째, 나는 그의 음악을 사랑한다. 그의 '교향곡 제5번 운명'을 들어보라. 마치 무적의 군대가 진군하는 것 같고, 날쌘 말이 평원을 내달리는 것 같으며, 거대한 폭포수가 "비류직하삼천척"(飛流直下三千尺, 당나라 시인 이백·이태백의 시) 하는 것과도 같다. 거칠 것 하나 없이 내달리는 웅혼한 기상과 에너지를 느껴보라. 얼마나 장쾌하고 힘찬가!

이것은 그대로 하나의 거대한 파도, 위대한 해방과 자유의 선언, 진실의 웅변, 인간성의 긍정, 생명의 포효이다. 이것은 인간을 속에서부터 파괴하는 일체의 어리석음, 꾀죄죄함, 나약함, 근심, 좌절, 불안, 두려움 등을 단번에 격파하여, 인간 영혼이 지닌 인간적이면서도 신성한 빛과 힘을 남김없이 드러내는 위대한 승리의 찬가가 아닌가!

나는 인간이 이런 음악적 창조를 해낼 수 있는 존재라는 것에 대해 무한한 감탄과 찬사를 보낸다. 음악을 모르는 사람이라도, 이 교향곡을 듣고 나면, 거기에서 가슴을 채우고 정신을 때리는 힘과 용기와 희망, 그리고 자유를 향한 힘찬 선언을 감지할 수 있으리라. 이 음악은 그대로 음악사의 기적이다!

베토벤의 음악은 '인간적인, 너무나도 인간적인'(니체의 말) 음악이다. 왜냐면 그의 음악에는 인간이 느끼는 고독, 고뇌, 슬픔, 고통, 기쁨, 만족감, 순수함, 열정, 사랑, 선과 진실을 지향하는 고귀한 정신, 그리고 살아가면서 겪게 되는 실패와 고통, 용기, 인생을 사랑하는 자세, 인생을 남김없이 살아가고자 하는 태도 등이 고스란히 담겨 있기 때문이다.

그는 자기의 인생을 통해 보고 생각하여 파악한 인간이란 존재와 인생을 자신의 음악적 창조물 속에 짜 넣었다. 그렇기에 나는 그의 음악에서 어떤 재능을 보려고 하지 않는다. 오히려 그의 인간적 성실성과 진지한 생의 자세를 듣는다. 그의 음악은 곧 그의 인생, 그의 자화상이었으므로….

젊은 시절의 음악에는 힘, 용기, 도전적 자세, 시련과 고통에 굴하지 않고 맞서 투쟁하는 태도가 짙지만, 끝내 말기의 '현악사중주 작품 13번 Op. 130'에 이르러서는 인생의 슬픔과 고통을 어루만지는 달관의 자세, 인생을 깊이 들여다보고 이해한 넉넉한 지혜, 정신과 삶에서 겪었던 갈등과 투쟁을 극복하고 영혼의 정상에 이르러 누리는 지극한 만족과 평화를 노래한다.

그러다가 마침내는 인생의 부정성과 긍정성, 실패와 성공, 상찬과 비판, 고통과 기쁨, 모순과 조화 등, 일체를 긍정하는 가운데서 고요히 정신

의 평온함과 생의 위대함과 완성을 읊조린다. 이 현악사중주 '5악장 카바티나(Cavatina)'를 들어보라. 그는 이미 여기 이 지상에서 영원의 세계에 도착해 있다. 미국 항공우주국(NASA)에서 외계에 인간의 존재를 알리기 위해 쏘아 올린 우주선의 황금 음반에 녹음되어 실린 인류의 유산 목록 중의 하나인 카바티나. 이것은 그대로 천국의 음악이다. 어느 외계인이 그것을 듣는다면, 경이감에 젖으리라.

베토벤은 어쩌면 가장 인간적인 음악의 창조물을 통해 인류에게 '인간은 이렇게 되어야 한다.'라고 말하고 있는지도 모른다. 그의 음악은 인생의 완성이다. 그의 음악이 지닌 특수성과 보편성이 여기에 있다고 하리라. 그의 음악은 '만인에게 들려주는 기쁜 소식', 곧 복음(福音)의 하나이다.

베토벤의 정신

셋째, 나는 그의 정신과 영혼을 사랑한다. 그는 '인간의 자유'를 최고의 가치와 미덕으로 여겼다. 물론 군자나 성인의 위치에까지 올라간 것은 아니지만, 그는 언제나 자유를 최고의 가치로 받들었으며, 자유를 통해 그리고 자유를 향해 끊임없이 날아 올라갔고, 음악을 통해 사람들에게 자유를 호소했다.

베토벤이 자유를 지고(至高) 지선(至善)의 가치로 여겼다는 것은 그가 왕정 시대였던 그때, 정치적으로 '민주 공화주의자'였다는 데서도 드러난다. '교향곡 3번 영웅'을 작곡한 후, 유럽인의 삶에 자유를 가져온 해방자인 '나폴레옹 보나파르트'에게 헌정하려 했다가, 그가 황제로 즉위하자 분노하여 헌정사를 지워버렸다는 일화는 그가 얼마나 인간의 자유를 높이 여겼는지를 말해주는 대목이다.

베토벤은 한 인간이 다른 인간을 그 어떤 명분으로도 억압하거나 지배하는 것을 참지 못했다. 왕정 시대라는 시대적 제약은 있었지만, 그는 분명하게 개개인의 자유로운 삶을 적극적으로 옹호했다. 그러한 정신과 태도는 그의 음악에 그대로 녹아 있다. 교향곡 3번, 5번, 7번, 그리고 9번 4악장 '환희에 바치는 송가(頌歌)'는 바로 자유에 바치는 찬가이고, 자유의 옹호이고 천명이고 선언이다. 이 교향곡들은 '자유의 음악 철학서'라고 말할 수 있겠다.

베토벤의 정신에 있어서 또 하나 주목할 만한 것은 그가 자유로운 사회, 자유 안에서 하나 된 인류 공동체를 꿈꾸었다는 점에 있다. 나는 그의 교향곡 여기저기에서, 그리고 현악 4중주곡에서 그러한 염원을 듣는다.

독일 고전주의 대시인 '프리드리히 실러'의 '환희의 송가'를 사용한 교향곡 9번 4악장 합창에 나오는 "모든 인간은 형제가 되었도다!"라는 가사는 확실히 인간에 대한 베토벤의 궁극적 소망을 집약하고 있다. 모든 인간이 한 형제가 되었다는 실러의 시구는 바로 베토벤 자신이 그렸던 자유로운 인간의 평등하고 평화로운 형제자매의 세상에 대한 꿈과 이상을 집약하고 있는 시구였다. 교향곡에 인간의 음성을 넣은 것은 베토벤이 처음이었다.

Epilogue·종곡(終曲)·종결(終結)

———————————— ✳ ————————————

인생은 고통을 긍정하여 창조적 작품을 만들어내야 할 은총으로 주어진 기회의 무대이다. 아무도 고통 없이 살 수 없다. 하지만 고통을 통해 정신의 승화를 이루어낸 사람은 확실히 창조적인 인생을 빚어낸다. 그러나 고통을 늪이 되게 하여 체념과 좌절 속에 가라앉는 사람은 하늘이 도우려

고 해도 도울 수가 없다. 이것은 인생의 무서운 진실이다.

고통은 분명 아픈 것이다. 하지만 우리 안에는 그것을 넘어서서 창조적으로 변형시킬 힘이 내장되어 있다. 따라서 타인의 도움도 필요하지만, 궁극적으로는 내가 나를 도와야 한다. 내가 나를 포기하면, 누가 도움이 되겠는가? 이토록 소중한 나의 삶을 명품으로 만들어 내어 세상에 빛을 비추는 것은 얼마나 아름답고 숭고한 일인가!

유대인의 말에 이런 게 있다. "우리가 신의 심판대에 서면, 신은 우리에게 너는 왜 모세가 되지 못했느냐 묻는 게 아니라, 너는 왜 너 자신이 되지 않았느냐고 하시는 말씀을 들을 것이다."

7장

꿈과 이상, 그리고 용기

문학
장 지오노-나무를 심은 사람,
헨리 워즈워스 롱펠로우-인생 찬가

성서
아브라함, 야곱

클래식
W. A. 모차르트-교향곡 25번,
L. v. 베토벤-5번 교향곡 운명,
구스타프 말러-5번
교향곡 4악장 아다지에토

Prologue·서곡(序曲)

━━━━━━━━━━━━━━ ✳ ━━━━━━━━━━━━━━

성서와 기독교는 인생을 신의 심부름, 곧 사명(使命)이라 한다. 그래서 인생은 자기가 안고 온 사명을 꿈과 희망과 이상으로 품어 실현하기 위한 도전과 모험의 장이다(場, field). 그것을 위해 무엇보다 필요한 자질은 실존적 용기이다. 왜냐면 용기는 가슴의 언어이고, 뜻 있는 심정(心情)의 밧줄이니까.

예수는 자신의 용기를 이렇게 표명한다. "오늘도 내일도 그다음 날도, 나는 내 길을 간다."(누가복음 13:33) "아버지께서 내 안에 계시면서 자기의 일을 하신다."(요한복음 14:10). 그리고 제자들에게 이렇게 말한다. "용기를 내라. 내가 세상을 이겼다."(요한복음 16:33) 이것은 십자가를 앞두고 한 말이다.

용기란 '이미 이겼다.' 하고 나아가는 불꽃의 심정이다. 용기 있는 사람은 인생을 싸워서 이기는 게 아니라, 이미 이겨 놓고 싸우는 것으로 본다. 더 나아가 용기는 내가 그 결실을 보고 누리지는 못하더라도, 나의 선한 수고는 반드시 빛을 볼 날이 올 것이라는 생의 진실을 믿고, 사람들이 자기의 행동으로 누릴 혜택을 생각하고 꿋꿋이 일하는 것이다.

1악장·1st·문학

━━━━━━━━━━━━━━ ✳ ━━━━━━━━━━━━━━

'장 지오노'(1895~1970년, 프랑스)의 "나무를 심은 사람"은 실화를 바탕으로 쓴 소설이다(1953년). 짧은 책이지만, 크나큰 감동의 울림을 준

다. 이 작품은 유럽인들에게 '기계적 세계관에서 생명의 세계관'을 갖도록 크나큰 인식의 전환을 이루는 계기를 주었다. 이 책은 반-자연적인 삶은 반인간적인 삶이라는 단순한 진리를 들려준다. 시냇물과 숲과 새들이 사라진 곳에서는 인간도 살 수 없다. 인간과 자연은 공존과 상생의 관계 속에 있기 때문이다.

이 이야기를 그저 어린이 동화쯤으로 치부하는 세태가 안타깝다. 이 책이야말로 환경 위기를 지나 기후 재앙의 사태를 맞이한 이 시대에 가장 필요한 생태학적 세계관을 호소하기에, 누구보다도 각 방면의 지도자들이 읽고 생태계를 보전하는 일에 앞장서야 하는데, 별로 귀담아듣지 않는다. 어쩌면 인류 문명은 이미 돌이킬 수 없는 지점을 넘어섰는지도 모른다.

숲의 소중함을 모르던 시절인 1910년대, 사람들이 나무를 베어 도시에 내다 팔고 땔감으로 쓰는 바람에, 프로방스 지방의 산들은 온통 황폐해졌다. 그러자 시냇물도 마르고, 새들도 떠나버렸다. 급기야 사람들도 마을을 버리고 도시로 몰려갔다. 어느 날, '엘제아르 부피에'라는 중년의 사내가 그곳으로 찾아와, 버려진 농가를 고쳐 살면서 나무 씨앗을 심기 시작했다. 그는 정부 관리도 그 지역 사람도 아니었다. 그저 벌거숭이가 된 산들을 보고 마음 아파한 사람이었을 뿐이다.

1인칭 시점으로 말하는 젊은 작가는 그 지역을 여행하다가, 그를 만나 며칠 머무르며 대화를 나누다가, 1차 대전이 일어나 참전하러 떠났다. 소나무, 잣나무, 전나무, 도토리나무, 밤나무, 너도밤나무(마로니에), 호두나무, 후박나무 등, 여러 종류의 나무 씨앗을 구해온 부피에는 매일 지렛

대 하나와 빵과 물만 들고 온 산을 돌아다니며 구멍을 내어 씨앗을 심었다.

그렇게 몇 년이 지나자, 어느덧 나무들이 자라면서 시냇물이 흐르고, 새들의 노랫소리가 들리기 시작했다. 그렇게 하여 40년이 넘게 흘러, 부피에도 나이를 먹어 어느덧 80세를 넘었다. 그러나 그는 여전히 하루도 쉬지 않고 씨앗을 심었다. 이제 프로방스 지역의 광대한 지역의 산들은 푸르러졌고, 사람들이 돌아와 마을을 이루며 살기 시작했고, 각종 새와 동물들의 천국이 되었다.

부피에를 까맣게 잊고 지내던 작가는 그를 기억하고는 다시 그곳에 들렀다. 그런데 광대하고 울울창창한 숲이 눈 앞에 펼쳐진 것이 아닌가! 그는 너무나도 놀라 그 노인을 찾았지만, 이미 세상을 떠나고 없었다. 그는 한 사람의 꿈과 이상, 그리고 용기가 이루어낸 일을 보았다. 조국의 산들이 황폐해진 것은 누구나 본 것이다. 그러나 그 노인 외에는 아무도 나무를 심을 생각조차 하지 못했다. 오늘날 프로방스 지방의 광대한 숲은 그렇게 이루어진 것이다. 부피에는 확실히 성인(聖人)이다.

작가는 이렇게 말한다. "마을 사람들은 자신들이 누리는 행복의 빛을 '엘제아르 부피에'에게 지고 있었다. 단순히 육체적 정신적 힘만을 갖춘 한 사람이 홀로 황무지에서 이런 가나안 땅을 만들어낼 수 있었다는 것을 생각할 때면, 나는 그 모든 것에도 불구하고 인간의 조건이란 참으로 경탄할 만한 것이라는 사실을 깨닫곤 한다. 그리고 그런 결과를 얻기 위해 가져야만 했던 위대한 영혼 속의 끈질김과 고결한 인격 속의 열정을 생각할 때마다, 나는 신에게나 어울릴 이런 일을 훌륭하게 이루어낼 줄 알았던 그 소박한 늙은 농부에게 무한한 존경심을 품게 된다.

한 인간이 참으로 보기 드문 인격을 갖고 있는가를 발견해내기 위해서는, 여러 해 동안 그의 행동을 관찰할 수 있는 행운을 가져야만 한다. 그의 행동이 온갖 이기주의에서 벗어나 있고, 그 행동을 이끌어가는 생각이 더없이 고결하며, 어떠한 보상도 바라지 않는데도, 이 세상에 뚜렷한 흔적을 남긴 것이 분명하다면, 우리는 틀림없이 한 잊을 수 없는 인격과 마주하는 셈이다."

19세기 미국 시인 '헨리 워즈워스 롱펠로우'(1807~1882년)의 '인생찬가'를 들어보자.

우리가 가야 할 곳,
혹은 가는 길은 향락도 아니고 슬픔도 아니다.
내일이 오늘보다 낫도록 행동하는,
바로 그것이 인생이다.

아무리 아름다울지라도 미래는 믿지 말라.
죽은 과거는 죽은 채 묻어 두라.
행동하라, 살아있는 현재에 행동하라.
속에는 마음이 있고, 위에는 신이 있다.

위인들의 모든 생애가 가르치니,
우리도 장엄하게 살 수 있고,

떠날 때 시간의 모래 위에 우리의 발자국을 남길 수 있음을.
아마 먼 훗날 다른 사람이 장엄한 인생의 바다를 건너가다가
외로이 부서질 때를 만나면, 다시금 용기를 얻게 될 발자국을.

그대여, 부지런히 일해나가자.
어떤 운명에도 무릎 꿇지 말고,
끊임없이 이루고 바라면서, 일하고 기다리기를 힘써 배우자.

2악장·2nd·성서 이야기

✻

'아브라함'의 소명 이야기는 모든 신앙인, 더 나아가 모든 인간이 걸어야 할 인생의 길을 들려주는 생의 철학이라 하겠다(창세기 12:1~22:19). 아브라함 이야기의 핵심은 하나뿐이다. "떠나서 가는 것!"(창 12:1) 탈(脫)과 향(向), 곧 탈출과 지향의 변증법(辨證法)이니, 곧 자기 부정과 자기 긍정의 철학이다. 현재 상황이 어떠하든지 간에, 그것에 안주하지 않고 부정하고 초극하면서 더 나은 미래를 향하여 끊임없이 도전하고 모험하면서 나아가는 삶의 태도!

그래서 이 이야기는 어떤 소유 형식의 존재 방식이 아닌, 참된 신앙의 인격을 이루는 존재 방식을 핵심으로 전하는데, 이렇게 표현할 수 있겠다. '가난과 시련과 위기도 걱정하거나 두려워하지 말고 항상 떠나서 가라! 부와 풍요와 안정도 집착하지 말고 항상 떠나서 가라! 곧, 온갖 욕망의 총체인 자아(Ego)에 대한 집착과 종속을 끊어버리고 초극하여, 언제나 신·삶이

바라는 숭고한 인격이 되어가는 일에 초점을 맞추고 나아가라!'

그런데 이것은 우리 내면에 똬리를 틀고 앉아 있는 악마적 속성(창세기 3:1, '뱀'으로 상징), 곧 끈질긴 자아의 욕망과 집착을 거스르는 일이기에, 대단히 어려운 일이다. 예수의 말 같이, "좁은 문으로 들어가 걷는 좁은 길"이다(마태복음 7:13~14). 이것은 끊임없이 자기를 부정하고 초극해야 하는 험한 수련의 과정이기에, 이 길을 걷는 사람은 별로 없다.

떠나서 가는 아브라함의 존재 방식이 절정을 이루는 것을 보여주는 사건은 '모리아' 산에서 외아들 이삭을 '번제'로 바치는 이야기이다(燔祭는 짐승을 모조리 불태워 바치는 고대의 제사인 홀로카우스트·라틴어-Holocaust, 2차 대전에서 유대인 포로수용소에서 일어난 '대살육'을 뜻하는 용어가 됨. 창 22장). 이것은 신 앞에서, 그리고 신과 나 사이에, 그 어떤 것도 더 소중히 여기는 것을 두어서는 안 된다는 무시무시한 이야기로서, 모든 신앙인을 시험하는(testing) 삶의 진실이다. 좁은 문과 길에 관한 예수의 말을 달리 표현하면 이렇다. "인간이여, 진리를 깨달아 아무것에도 걸리지 않는 바람 같은 자유인이 되어라!"(요한복음 3:1~8, 8:32)

아브라함의 이야기를 인간적인 측면에서 생각해보자. 어떤 젊은이가 장차 이루고 싶은 꿈과 이상을 품었다. 여기에는 두 가지 신념과 행동이 있다. 하나는 자기의 성공을 위하여 일하는 것이고, 다른 하나는 세상에 공헌하기 위하여 일하는 것이다. 전자는 작은 자, 후자는 큰 자라 하겠는데, 작은 자의 성공은 부러워할 것도 없는 흔하디흔한 것이고, 후자의 성취야말로 존경할 만한 일이다. 부자나 정치가, 실업인과 종교인과 예술가는 많지

만, 진정 흠모하고 닮고 싶은 사람은 적다.

항상 미래를 바라보고 떠나서 가는 아브라함의 존재 방식과 번제 이야기는 자기 부정이야말로 진정한 자기 긍정과 값진 삶을 이룩하는 생의 변증법이라는 역설적 진실을 보여준다. 따라서 인생의 보물은 두려움을 극복하는 용기의 힘이다.

'야곱'의 꿈 이야기는 아브라함의 소명에 대한 새로운 번역(version)으로(창세기 28:10~22), 역시 인생의 이상에 관한 비유이다. 여기에서 아브라함의 소명과 존재 방식은 날마다 땅에서 하늘로 한 계단씩 오르라는 이야기로 변형된다. 그리고 천하 만민에게 복을 끼쳐주어야 한다는 것은 이스라엘 민족과 그리스도인의 길이기도 하다.

야곱은 두 번이나 형을 속여 원한을 사서 급히 머나먼 외삼촌네 집으로 도피한다. 저녁이 되자, 들판에서 돌베개를 베고 잠을 자다가 꿈을 꾼다. 자기가 누워 있는 '땅에서 하늘에 닿은 층계'가 펼쳐졌는데(바빌로니아 지구라트의 계단 같은 것), 중간에서는 천사들이 가위바위보 놀이를 하고 있고, 맨 꼭대기에는 신이 서 계신다.

이윽고 신은 야곱에게, "내가 언제나 어디서나 언제까지나 너를 떠나지 않고 보호해주고, 네가 누워 있는 땅을 너와 네 후손에게 주고, 세상 모든 백성이 너와 네 자손 덕에 복을 받게 해주겠다." 하고 약속하신다. 깜짝 놀란 야곱은 벌떡 일어나 돌베개를 비석으로 세우고는, 죽도록 신으로 모시겠다고 서원(誓願) 기도를 올리고 길을 떠난다.

야곱의 꿈은 무슨 의미일까? 인생을 어떻게 살아야 하는가를 묘사한

이야기이다. 인생은 날마다 한 계단씩 밟으며 땅에서 하늘로 올라가는 여정(旅程)이라는 것, 곧 어떤 성공이나 업적이 아니라, 숭고한 인격의 경지를 향하여 날마다 생을 더 깊이 이해하고 자라며 오르는 것! 이것이 진정한 자기 성숙과 승화(昇華)의 실현이다.

그렇기에 여기에서도 언제나 망상의 자기를 부정하고 탈출하며 참된 자기를 긍정하고 지향하는 변증법적 실천이 요구된다. 체념과 좌절과 포기의 유혹, 집착과 안주와 자랑의 유혹은 엄청나게 강하다. 이것을 초극하지 못하면, 성공하고서도 인격적으로는 추락하는 결과를 맞고야 만다.

3악장·3rd·클래식

＊

'볼프강 아마데우스 모차르트'(1756~1791년)의 '교향곡 25번'은 그의 41개 교향곡 가운데서 단연 힘찬 맥박으로 고동치는 강렬하고 우아하고 섬세한 곡이다. 모차르트가 잘 사용하지 않은 단조곡이다(40번과 함께). 이토록 놀라운 곡을 17세 때인 1773에 작곡했으니, 정말이지 태어날 때부터 하늘에서 음악을 가지고 온 신동(神童)이라 하겠다.

평론가들이 '기적'이라고 말할 정도인데, 내 귀에는 소년기를 벗어나 막 청년기에 들어선 모차르트의 웅혼한 선언으로 들린다. 청년 모차르트의 꿈과 이상, 그리고 미래를 향한 뜨거운 용기를 잘 담아낸 명품이다. 1악장 첫머리는 모차르트 영화인 '아마데우스'의 오프닝 곡으로 쓰였다(1984년, 밀로스 포먼 감독).

'L. v. 베토벤'의 '5번 교향곡 운명'은 희미하게 들리는 청력에 시달리며, 1808년 38세에 작곡한 곡으로, 관악기도 능숙하게 다루는 베토벤의 천재적 솜씨를 유감없이 드러낸다. 1악장 첫머리에서부터 천둥 혹은 대포 소리를 울리며 시작하기에, 귀청이 떨어져 나갈 정도로 돌입해 들어온다.

어떤 평론가는 이 곡을 베토벤이 자신의 불운에 대하여 신에게 항거한 듯하다고 평하지만, 나는 그보다는 자신의 삶에 대한 그의 '웅혼한 영혼의 고백적 증언'이라고 말하고 싶다. 앞서 나의 글, '위대한 음악 혼, 베토벤을 생각하며'를 인용했듯이, 베토벤의 음악은 노상 이웃집 어린 소녀와도 말다툼을 벌이는 그의 투박하고 거친 성격, 강렬한 개성, 음악적 선의지, 누구도 짐작하기 어려운 그만의 슬픔과 고통, 고난을 뚫고 솟구쳐오르는 자기 긍정과 생의 정열, 인류를 향한 격려와 희망을 담은 소리의 서사시(敍事詩)이기 때문이다.

슬픔에 지칠 때,
나약한 정신에 시달리며 마음이 푹 가라앉을 때,
나만 힘든 인생을 살아가는가 보다 하고 느끼며 속상해서 푸념할 때,
꿈과 이상도 없이 현재 상황에 매몰될 때,
자신의 불운한 처지를 원망할 때,
미래가 암울하다고 느끼며 침울해질 때,
혹은 조그맣게 이룬 업적에 도취하여 인생과 세상을 우습게 볼 때,
이 곡을 들어보라.

위대한 거부와 저항과 탈출, 해방과 자유를 선언하고 추동하는 힘찬 음악의 전사(戰士)가 곁으로 다가와 붙들어주고 격려하고 일으켜 세우는 강한 손길을 느끼리라. 'F. W. 니체'의 말을 따라 하면, 이 곡은 "해머(망치)의 철학"이다(우상의 황혼). 모든 안일, 좌절감, 전전긍긍하는 마음, 이리저리 눈치를 살피는 태도, 의혹, 우유부단, 자만심 등을 한 번에 쓸어버린다. 이 곡은 영혼의 정화(淨化)라는 게 무엇인지를 보여준다.

그래서 나는 이 곡을 망치 정도가 아니라, 숫제 벼락이나 끌 수 없이 모조리 태워버리는 거세고 거대한 산불이라 말하고 싶다. 아브라함의 번제와 야곱의 하늘에 닿은 층계 꿈같이, 이 곡은 불운의 무거운 멍에를 짊어졌음에도 불구하고 그에 굴복하지 않고, 가득 용기 어린 영혼의 불꽃을 태우며 꿈과 이상의 하늘을 향하여 끊임없이 떠나서 가고 올라가는 베토벤의 자기 선언이다.

'구스타프 말러'(1860~1911년)의 '5번 교향곡 4악장 아다지에토(Adagietto)'는 '박찬욱 감독'의 '헤어질 결심'에 나오듯이, 영화음악에 자주 쓰여 알려진 곡이다. 이탈리아어 음악 용어에서 빠르기를 지시하는 말을 느린 데서 빠른 데로 나아가면, '아다지시모→ 렌토→ 라르고→ 아다지에토→ 아다지오→ 안단테→ 안단티노→ 모데라토→ 알레그레토→ 알레그로→ 비바체→ 프레스토→ 프레스티시모'이다. '아다지에토'는 라르고보다는 느리고 아다지오보다는 조금 빠르게 하라는 뜻인데, 그 경계가 어딘지 모호하여 지휘자마다 조금씩 다르다. 아다지에토와 아다지오는 대개 협주곡이나 교향곡의 2악장에 많이 쓰는데, 말러는 5악장으로 이루어

진 이 곡에서 4악장에 썼다.

오스트리아-헝가리 제국의 식민지인 보헤미아·체코 태생의 유대인 말러는 비엔나 교향악단 음악 감독과 지휘자와 작곡가를 지내던 중, 반유대인 풍조에 의해 내쫓겨 상심과 우울증과 폐 질환에 시달리다가 50세에 세상을 떠났다.

그의 어록을 들어보자(옌스 말테 피셔-구스타프 말러 1, 2권).

「언젠가 나의 시대가 오리라.

교향곡은 세계와 같아야 한다. 모든 것을 끌어안아야 한다.

당신들 오페라극장 사람들이 전통이라고 일컫는 것은 무사안일주의와 주먹구구식 일 처리일 뿐이다. 전통은 재를 숭배하는 게 아니라, 불을 보존하는 것이다.

음악에서 가장 중요한 것은 악보에 기록되어 있지 않다.

나는 세 가지 의미에서 고향이 없다. 오스트리아에서는 보헤미아인으로, 독일에서는 오스트리아인으로, 또 온 세상에서는 유대인으로.」

이 아다지에토는 맑고 생동하는 울림의 하프 소리로 시작되어 현악기만으로 어우러진 조화로운 선율로, 누군가를 향하여 내면의 갈망을 절절하게 호소하다가, 마지막에는 고요한 황혼을 드리우듯 마친다. 그래서 듣는 이의 상황과 감성에 따라 슬픔, 고통, 우울함, 괴로움의 호소, 자기 긍정과 희망과 이상의 선언, 고난에 굴복하지 않으려는 도전의 굳센 의지, 인생에 대한 깊은 성찰과 묵상과 명상, 혹은 애틋한 사랑의 소리로 천차만별 다양하게 들린다.

Epilogue·종곡(終曲)·종결(終結)

———————— ✳ ————————

꿈과 이상, 그리고 용기! 이것은 청춘(靑春)만의 천성이고 빛이고 힘이다. 그러나 노년에도 얼마든지 품을 수 있는 인생의 덕성이다. 인생은 꿈과 이상 때문에 살 만한 것이다. 왜냐면 그것은 우리를 이끌어 올리는 인간적이고 신성한 힘이기 때문이다. 세상을 내가 태어날 때보다 더 좋은 곳으로 만들어 놓고 떠나리라는 당찬 포부를 품고 나아가면, 설령 뜻하지 않은 시련과 고난에 봉착한다 해도, 포기하거나 무너지지는 않으리라. 그리고 신은 그런 사람 곁에서 항상 응원하고 힘을 주신다.

이 땅의 청춘들이여! 하늘은 뜻 있는 청춘을 돕는다는 신념을 품고, 드높은 이상과 굳건한 용기를 지니고 도전하고 모험하라. 안주하고 안일하지 말라. 청춘 시절의 시련과 고통을 은총으로 알고 인생의 도약대로 삼아라. 시련과 고통은 삶이 그대에게 건네는 하늘 사랑의 보약이다. 내가 삶에 바라는 것을 소원하지 말고, 삶이 내게 바라는 것을 추구하며 나아가라. 그러면 확실히 값진 열매와 보상을 얻으리라.

8장

비탄(悲歎)과
회한(悔恨)

문학
존 밀턴-실낙원

성서
야곱, 사울, 다윗

클래식
L. v. 베토벤-피아노소나타 8번 비창,
P. I. 차이콥스키-교향곡 6번 비창 4악장

Prologue·서곡(序曲)

---------------- ✳ ----------------

'단장(斷腸)'의 슬픔. 중국 삼국 시대 때, 양자 강을 거슬러 올라가던 오 나라 군사들이 원숭이 새끼를 잡았는데, 놀란 어미가 소리를 지르며 강변을 따라 수십 리 길을 달려온 끝에, 전함으로 뛰어들자마자 죽었다. 가보니 배가 터지고 창자가 다 끊어졌다.

어찌 원숭이만 그러랴? 짐승이든 사람이든, 자식이 죽는 슬픔과 비통은 무엇으로도 위로할 길도 없고 가늠할 길도 없다. '차라리 내가 죽고, 네가 산다면!' 바라기는, 이 땅의 모든 청춘 아들딸이 부모를 영원의 고향으로 보내 드리고, 늙어서 "아, 벌써 내게도 황혼이 이르렀는가!"(중국 주나라 주공의 말) 할 만큼 오래 살며 아름다운 생을 이룩하기를!

비탄과 회한은 모든 이가 느끼는 감성이다. 어떻게 보면, 인생은 울며 들어와서 울며 살다가 자식들의 울음소리를 들으며 떠나가는 눈물의 골짜기를 지나는 것과 같다. 비탄과 회한이 없는 인생이 어디 있으랴! 우리는 똑같은 심성을 지닌 인간이기에, 그런 모습에 절로 눈물짓는다.

그러나 사건과 사고, 어찌할 수 없는 운명으로 인한 상실, 혹은 자신의 실수로 닥쳐온 일로 인해 겪는 비탄과 회한을 오래 두면 안 된다. 그것을 주요 곡조로 삼으면, 인생은 그저 "한 많은~~ 이 세사~앙 야속한~" 것이 되고 만다. 왜냐면 비탄과 회한은 줄줄 내리는 빗속을 우산도 없이 걸어가는 것과 같기 때문이다. 그것은 영혼을 삭이고, 정신을 갉아먹고, 생의 의지를 무너뜨리고, 허무감과 좌절감과 절망의 독을 온몸과 마음과 삶에 퍼뜨리고, 가족과 주변 사람들을 애타게 한다.

'예수의 생애, 침묵, 깊은 강, 사해의 호반' 등을 쓴 작가로, 노벨 문학상 후보에 여러 번 올랐으나 끝내 받지 못한 일본 소설가 '엔도 슈사쿠'는 노년에 수필집 '회상'을 냈다. 여기에서 그는 가슴 아픈 어조로, 자신의 실책과 가족의 불행과 나라의 현실을 묵묵하고 아픈 필치로 고백한다. 참으로 진실하고 겸허하고 생각 깊은 작가였다.

인생의 모든 것은 내가 다루기 나름이다. 잘못과 상실 때문에 비탄하고 회한에 빠질 때는 실컷 치러야 한다. 그러나 거기에 오래 머물지는 말아야 한다. 왜냐면 또 다른 삶이 기다리고 있기 때문이다. 아무도 미래는 모르는 것이다. 가슴 아픈 일은 깊이 삭이고 또 삭이며 자신을 달래고 어루만지고 보듬으며 나아가야 한다.

시간은 일방적인 직선의 길이다. 절대로 뒤로 흐르지 않고, 앞으로만 흘러간다. 우리는 슬픈 일로 인해 비탄과 회한을 많이 겪지만, 그것을 하늘이 내린 또 하나의 기회로 받아들이고 나아가야 한다. 인생은 항해와 같은 것이기에, 파도가 끊임없이 다가와 내 인생의 뱃전을 때린다. 그렇기에 우리는 목적지를 생각하고 사는 날까지 힘차게 나아가야 한다. 비탄과 회한 속에서 하늘의 빛을 받아 위대한 통찰과 자각을 일으켜, 전혀 새롭고 다른 삶을 펼쳐간 사람들이 얼마나 많은가!

예전에 어떤 이의 장례식 예배를 위해 시골 공원묘지에 간 일이 있었다. 하관식을 마치고 봉분을 쌓는 동안, 일행은 묘지 주변을 거닐었다. 그런데 한 여성 분이 눈물을 지으며 나에게 와보라고 하더니, 십자가가 새겨진 어느 묘지의 비석을 가리켰다. 뒷면에 이런 글이 씌어 있었다. "000, 1975~1992년. 00아, 고향에 가는 길이니까, 낯설어하지 말어!" 그것을 본

모두는 눈물을 흘렸다. 누군들 17년 살다간 소년의 부모 마음을 헤아리겠는가마는, 그래도 그렇게 위로하고 격려하며 가슴을 다잡는 모습에 가슴이 뭉클했다.

1악장·1st·문학

＊

영국의 극작가, 시인, 정치가, 언론인이었던 '존 밀턴'(1608~1674년)의 '실낙원'은 명품 서사시이다. 이것은 창세기 2~3장에 나오는 에덴동산의 아담과 하와의 행복한 삶과 그들의 큰 실수로 인한 추방과 상실로 인해 겪는 비탄과 회한을 그린 것인데, 작가가 지나친 독서로 인한 안질(眼疾)로 눈을 해쳐 50세에 시력을 상실한 후, 딸에게 구술해 완성한 작품이다.

천사군대 대장의 하나로 신의 자리를 찬탈하려는 사탄과 그 부하들에 맞서서 역시 천사 대장의 하나인 '미카엘'과 천사군대가 하늘의 전쟁을 벌인다. 패배한 사탄은 지옥으로 쫓겨난다. 그러다가 지구에 인간을 창조한다는 신의 계획을 입수하고는, 그것을 와장창 망가뜨리기 위해 에덴동산으로 숨어들어 "뱀"으로 변신하고는, 선악을 알게 하는 나무에 올라 칭칭 감고 기다리다가, 인간 중에서 약한 자라는 여인 하와를 꼬드겨 타락시킨다.

다른 곳에 있다가 그곳으로 온 아담은 그녀의 행위에 까무러칠 정도로 놀라지만, 그녀가 부끄러운 곳을 가리고 우는 것을 보고는, 여린 마음에 그녀를 잃을 것이 두려워 어쩔 수 없이 그녀가 건네는 열매를 받아먹는다. 그리하여 행복하게 살게 하려고 인간을 지으신 신의 계획은 와장창 무너진다. 그들은 결국에 에덴에서 추방되어, 그 동쪽에 머물러 평생 가엾고

안쓰러운 생애를 이어간다. 전에 '1장-인생 2악장'에서 말한 '아담과 하와의 생애'가 그것을 다룬 이야기이다.

밀턴은 자기네 실책으로 인한 추방과 상실을 겪는 아담과 하와의 가눌 길 없는 비탄과 회한으로 문장을 가득 채운다. 그야말로 슬픔과 눈물과 통곡의 서사시이다. 돌이킬 수 없는 실책을 저질러, 그간 행복하고 평화롭게 살아온 삶의 터전을 하루아침에 잃어버리고 추방되는 그들의 모습은 모든 시대 인간의 자화상이기도 하다.

밀턴은 마지막 12장 끝에서 이렇게 말한다.

거기에 급히 당도한 천사,

머뭇거리는 우리의 양친을 두 손으로 잡아 동쪽 문으로 굳게 이끌어,

빠르게 벼랑을 내려가, 아래 들판에 이른다.

그리고서 사라진다.

두 사람은 고개를 돌리고 낙원의 동쪽을 바라본다.

지금까지 그들 행복의 자리,

그 위에 화염의 칼 휘돌리고,

문에는 무서운 얼굴과 불 무기 가득하다.

눈물이 절로 흘렀으나, 곧 닦는다.

안주의 땅을 택하도록 세상은 온통 그들 앞에 있다.

섭리는 그들의 안내자.

두 사람은 손에 손을 잡고,

방랑의 발걸음 무겁게, 에덴을 지나 그 쓸쓸한 길을 간다.

이 이야기는 인간의 무지와 어리석음과 탐욕을 고발하면서도, 한없이 측은히 여기는 시인의 감성이 녹아 있다. 실로 그렇다. 인간의 지식과 재주와 교양과 도덕성이라는 것은 찢기기 쉬운 얇은 종이짝에 불과하다. 사소한 유혹에도 걸려 찢기고 넘어진다. 그래도 '섭리(신)는 그들의 안내자, 두 사람은 손에 손을 잡고…,' 이 구절이 인생을 견디고 삶의 행복을 찾아가는 은총과 사랑의 길이리라.

2악장·2nd·성서 이야기

———————————— ✳ ————————————

천상천하 만고불변의 유일한 사랑 '라헬'이 낳은 아들 '요셉!' 언제나 참으로 사랑스럽고 명랑하기 그지없는 그 아이의 깊은 눈매에, 부드러운 미소에, 환한 웃음에, 새벽빛 같은 얼굴에, 청아한 목소리에, 긴 머리칼에, 귀여운 걸음걸이에, 고운 뒷모습에 어리는 라헬의 그림자! 그것을 볼 때마다, '야곱'은 한없는 쓸쓸함에 미어지면서도 힘을 얻는다.

그런데 그 라헬의 분신(分身)이 죽었다! 찢기고 피가 흥건한 그 아이의 옷을 부여잡고 한없는 비탄과 회한의 늪에 빠져 통곡하고 신음하는 야곱(창세기 37:12~35). '아, 신도 너무 하시는구나. 어찌 이렇게 자꾸 내 살을 저미고 뼈를 발라내시는가!'

해가 떴는지 저물었는지 별들이 총총한지 계절이 몇 번 지났는지 모르리만큼, 야곱은 한없이 쓸쓸한 영혼의 심연으로 침몰한다. '라헬이 내 영혼의 반쪽을 가져가더니, 이제 요셉이 나머지 반쪽도 가져가는구나! 이제 나는 영혼 없는 나날을 홀로 외로이 살아가야 하는구나! 어찌하여 내 인생

은 이다지도 가혹하고 길고 멀고 어두운가!'

이것은 읽는 이가 절로 눈물을 머금게 하는 지독하게도 슬프고 쓰라린 장면이다. 그런데 그 모든 게 그의 잘못 때문에 빚어진 사태이다. 어머니가 넷인 배다른 형제들 사이에, 이미 사이가 틀어질 대로 틀어진 줄도 모르는 야곱은 요셉을 양 떼를 몰고 간 형들의 안부를 살피고 오라며, 도시락을 주어 보낸다. 그것으로 그 애 얼굴을 마지막으로 본다.

요셉을 만난 형들은 심사가 뒤틀려 구박하다가, 물 없는 "구덩이"에 던져 넣는다. 이튿날 아침, 형들은 이집트를 오가는 아라비아 대상에게 은 스무 냥을 받고 동생을 팔아먹는다. 그리고는 숫염소 한 마리를 죽여 그의 옷을 찢고 피를 묻혀 아버지에게 가지고 가서, 짐승들에게 찢겨 죽은 모양이라고 둘러댄다.

"아, 내 아들의 옷이구나! 사나운 들짐승이 그 아이를 잡아먹었구나! 아, 요셉은 찢겨서 죽었구나!" 야곱은 슬픈 나머지 옷을 찢고 베옷을 걸치고 아들을 생각하면서 여러 날을 운다. 그의 아들딸들이 모두 나서서 위로했지만, 그는 위로받기를 마다하면서 탄식할 뿐이다. "아니다. 내가 울면서 나의 아들이 있는 무덤으로 내려가겠다. 아버지는 잃은 자식을 생각하면서 울었다." 그렇게 야곱은 영혼을 다 잃어버리고 죽기를 작정한다.

그러나 '섭리는 그의 안내자.' 제 맘대로 살 게 아니다. 오랜 세월이 흘러 대기근이 닥쳐와, 이집트로 곡식을 구하러 갔던 아들들이 전해온 기쁜 소식! 요셉이 살아있는 데다가, 더군다나 이집트의 총리가 되었다는 소식! 결국에 야곱은 이집트로 내려가, 그렇게도 사랑하는 라헬의 아들을 만나고, 죽는 날까지 행복하게 산다. 그렇게 하여 벧엘에서 꾼 '하늘 층계의 꿈'을 이룬다.

이스라엘의 태조 '사울'은 착한 농부와 목자이다(사무엘 상 9~31장). 그런데 어느 날 사무엘 예언자를 만나 느닷없이 왕으로 옹립된다. 몇 번의 전쟁에서 용맹한 지도력을 발휘하여 승리를 얻는다. 그러나 정치는 전쟁이 아니다. 착한 농부와 목자가 어찌 정치를 알겠는가? 과중한 부담 때문인지, 얼마 가지 못하여 우울증을 넘어 조울증에 시달린다.

갑작스레 이유도 없이 쳐들어오는 한없는 침울함과 비탄과 속상함과 회한의 감정에, 도무지 쓰라린 가슴과 눈물을 가눌 길이 없다. 결국에는 대낮에도 헛것을 보고 소리를 지르고, 갑자기 곁에 있는 아무나 적의 첩자로 여기고 창과 칼을 던져 죽이려고 한다.

그러자 신하들이 방책을 쓴다. 그런 정신 질환에는 음악 치료가 안정을 가져오니, 하프를 잘 타는 음악가를 불러 연주하게 하면 도움이 된다고 말한다. 그래서 하프의 명인으로 명성이 자자한 소년 다윗이 발탁된다(요즘 음악 신동들을 보면 과장이 아니다). 그렇게 세계 최초로 '뮤직 테라피'(Music Therapy-치료) 요법이 역사에 등장한다. 그러나 그것도 잠시뿐, 병세는 좀체 호전되지 않는다. 어느 날은 다윗을 첩자로 보고는, 창을 던져 죽이려고 한다. 그러다가 제정신이 들면 사과한다.

세월이 흘러, 다윗이 목자의 물매로 블레셋의 인간 장대 인간 크레인(조선소에 있다) "골리앗"을 죽이고 목을 벤 공적으로 일약 국민 영웅이 된다. 사울은 백성이 다윗을 높이고 자기를 깔아뭉개는 노래를 부르자, 그를 죽이려 하고 다윗은 도피한다. 그 후 사울과 다윗은 평생의 원수지간이 되어, 죽을 때까지 쫓고 쫓기는 사이가 되고, 사울은 블레셋 전쟁에서 대패하여 아들 요나단과 함께 전사한다. 그렇게 하여 이스라엘 최초의 왕은 실패

로 돌아가고, 얼마쯤 내전을 치르다가 다윗이 2대 왕이 된다.

그 모든 일이 사울의 운명인지 실책인지, 경계가 모호하다. 신이 그렇게 만든 게 아니다. 그러면 사울을 몰락으로 이끌어간 요인은 무엇일까? 최고 정치 지도자로서 인재 등용 기술이나 관대한 덕성이 모자란 것으로 보겠다. 나랏일은 능력이 출중한 인재를 적재적소에 세워 마음껏 기량을 발휘하게 하는 일이다. 최고 지도자가 모든 것을 아는 것처럼 혼자 하려고 들면, 반드시 실패하고 만다.

'다윗'의 비탄과 회한은 지금도 우리의 가슴을 울린다(사무엘 하 13~18장). 사랑하는 아들 '압살롬'의 죽음! 잘 생겨도 너무나 잘 생긴 아들. 아버지도 미남인데, 그보다 더 잘 생긴 장발족의 시조인 아들. 국민 남동생, 국민 오빠, 국민 왕자 압살롬(평화의 아버지란 뜻).

그 사태는 다윗이 그만 후궁을 많이 둔 것이 화근이다. 다윗에 비하면, 후궁이 하나도 없었던 사울은 점잖은 신사이다. 후궁이 낳은 셋째 아들인 압살롬은 여동생이 맏형에게 성폭행을 당하고 내쫓긴 일로 아버지에게 이를 갈다가, 수년 동안 마음을 숨기고 기다리던 끝에, 아버지를 죽이고 왕이 되겠다며 반란을 일으킨다. 절세 미남 왕자가 지방에 내려가 올바른 재판을 해주며 끌어안고 위로하며 도닥이니, 넘어가지 않을 사람이 없다. 그렇게 하여 세력을 규합하고는, 드디어 예루살렘 궁성으로 쳐들어간다.

그러나 아버지가 어찌 아들과 싸우랴! 다윗은 급히 도성을 비우고 맨발로 수치감 속에서 처연히 울면서, 겟세마네 동산을 지나 광야로 도피한다. 그리고는 전략의 천재답게 압살롬 진영의 내부 분열을 일으키는 데 성

공하고 반란군을 진압한다. 다윗은 장군에게 압살롬 왕자를 죽이지 말고 포로로 잡으라고 했지만, 장군은 노새를 타고 도망치다가 장발이 나뭇가지에 걸려 노새는 빠져나가고 대롱대롱 매달리게 된 압살롬의 배를 찔러 죽이고 산속에 던져 버린다.

"다윗은 그 말을 듣고 마음이 찢어질 듯이 아파서, 성문 위의 다락방으로 올라가서 울었다. 그는 올라갈 때 '내 아들 압살롬아, 내 아들아, 내 아들 압살롬아, 너 대신에 차라리 내가 죽을 것을, 압살롬아, 내 아들아, 내 아들아!' 하고 울부짖었다."(삼하 18:33)

다윗이 압살롬의 누이동생 – 어여쁜 공주다! – 사건을 제대로 처리하지 않은 결과가 빚어낸 참사! 이제 와 비탄과 회한에 잠겨 한탄한들 무슨 소용인가! 상처 입은 영혼들(압살롬과 누이동생)을 제대로 위로하여 원한을 풀게 하지 못한 게 화근이다. 그리하여 다윗은 군왕의 체면과 명예를 완전히 구기고 곧장 내리막길을 걷는다(삼하 19:31~20장, 24장).

3악장·3rd·클래식

<center>＊</center>

'L. v. 베토벤'(1770~1827년)의 '피아노소나타 8번 비창(悲愴, Pathetique)'은 그만의 파토스(Pathos)가 묻어나는 명곡으로, 뛰어난 피아니스트인 그가 20대 말인 1799년에 발표한 것이다. 그 무렵 그는 아버지와 어머니의 연이은 죽음과 갑작스러운 청력의 이상으로 답답함과 슬픔과 괴로움을 겪었다. 아마도 그때부터 허리를 잔뜩 구푸리고 피아노에 귀를 가까이 대고 세차게 때리며 작곡했을 것이다.

그런데 1악장은 격렬한 율동과 무게로 그런대로 슬픔을 드러내지만, 2악장은 여리고 고요하고 묵직하여 슬픔의 그림자도 없어, 마치 월광 1악장과 비슷하여 명상하는 듯하다. 아마도 베토벤만의 비장한 슬픔인지도 모르겠다. 어쩌면 돌아가신 어머니를 생각하고 감사하는 마음을 비친 것도 같다. 그런데 3악장은 느닷없이 아이돌의 뮤직뱅크와 같이 명랑하기까지 하다. 그래서 전체적으로 보면, 제목을 잘못 붙인 게 아닌가 하는 생각이 든다.

'표트르 일리치 차이콥스키'(1840~1893년, 러시아)의 '교향곡 6번 비창 4악장'은 정말 슬프다. 실로 비탄이 무엇인지를 온몸으로 느끼게 한다. 대개 교향곡 4악장은 곡 전체의 주제와 성격을 마무리하며 '피날레'(Finale)로 맺는데, 그는 이 악장을 비탄을 가득 자아내는 저음의 첼로와 콘트라베이스로 끝맺는다. 그래서일까, 그의 지휘로 초연이 끝나자, 청중은 '교향곡이 뭐 이래?' 하는 반응 속에서 웅성거리며 일어나 실패로 돌아갔다고 한다.

비창을 쓴 후, 그는 동생에게 이렇게 말했다. "이토록 많은 사랑과 열정을 쏟아붓고, 내 마음을 사로잡은 작품은 없었어. 내 생애에 나 자신에게 이토록 만족한 적도 없었다. 내가 무척 자랑스럽게 느껴진다. 이렇게 멋진 작품을 작곡하게 된 것도 큰 행운이야."

그러나 그는 9일 후 콜레라로 세상을 떠났다. 53세. 안타깝고 슬픈 일이다. 차이콥스키는 전형적인 러시아인이다. 명랑하고 밝고 즐거운 발레곡, 현을 위한 세레나데, 사계 등의 서정적인 곡들도 많이 썼으나, 대부분

은 가득 우수 어리고 침울하고 무겁다. '비창'이라는 표제는 초연 이후 동생 '모데스트'가 제안하여 붙인 것이다.

미사곡도 여러 개 쓴 작곡가답게, 1악장은 러시아정교회에서 사용하는 장례 미사 곡조를 응용하여 어둡고 침울한 분위기를 연출했는데, 그의 내면세계에 깃든 우수(憂愁)와 우울(憂鬱)과 고뇌(苦惱)를 불안정한 곡조에 담아 비극적인 분위기를 노출한다. 그간 자기를 많이 후원하던 어떤 귀부인의 절교 선언으로 인한 깊은 상실감과 고독을 반영한 격렬한 감정을 쏟아내는 것 같다.

2악장은 첼로로 러시아풍의 왈츠 선율을 뿜어내는 경쾌한 리듬이지만 여전히 불안한 감정이 맥동(脈動)하고, 3악장은 격렬한 에너지와 열정을 표현하면서도 내적 갈등과 고투를 내밀하게 담아낸다.

아다지오로 시종일관하는 4악장은 온 열정을 다 쏟아부은 일이 큰 실패로 돌아가, 비탄과 회한의 심정에 휩싸여 죽음을 예감하고 쓸쓸히 세상을 떠나는 사람의 뒷모습을 보는 것 같다. 그토록 깊은 비탄의 감정과 회한의 괴로움이 뚝뚝 떨어져, 듣는 이의 가슴마저 슬픔으로 가득 채우는 곡조는 어쩌면 차이콥스키가 동생에게 한 말과는 달리, 내적 침울 속에서 영혼의 안식과 평안을 향한 소망을 표현한 것일지도 모른다. 결국에 이 곡은 그의 장례 미사곡(진혼곡·Requiem)이 되고 말았다.

슬플 때 이 곡을 들으면 더욱 슬퍼진다. 자칫하면 우울증의 문턱을 넘어서 허무감의 늪에 빠지게 유혹당할 수도 있다. 그러나 그래도 우리에게 찾아든 비탄과 회한을 삶이 보낸 일종의 선물로 보고 깊이 사귀며 다독인다면, 역설적으로 그것을 통해 위안과 한 줄기 소망의 빛을 느낄 수 있으리라.

Epilogue·종곡(終曲)·종결(終結)

❊

우리는 될 수 있는 한, 비탄과 회한 없는 삶을 살아야 하겠지만, 그러나 그 누구에게도 그런 인생은 허용되지 않는다. 따라서 우리는 상실, 배신, 궁핍, 실패, 이별, 외로움, 일이 뜻대로 전개되지 않는 등, 깊은 구덩이에 갇힌 것 같은 시절을 지날 때, 그것을 그대로 인정하고 수용하면서 새롭게 도약할 준비를 해야 한다. 왜냐면 그 모든 것은 내가 누군지를 증명하라고, 삶이 보내는 도전장이기 때문이다.

<u>9장</u>

별과 자연, 혹은
순수(純粹)

문학
알퐁스 도데-별, 황순원-소나기

성서
창세기 1장, 시 104편의 시인

클래식
안토니오 비발디-사계,
L. v. 베토벤-6번 교향곡 전원,
클로드 드뷔시-달빛

Prologue·서곡(序曲)

———————————— ＊ ————————————

별과 자연은 순수로 부르는 초대장이다. 도시에 사는 궁핍함이랄까 불행이랄까 하는 것은 매연과 불빛 때문에 별들을 볼 수 없다는 데 있다. 문명은 혜택도 가져오지만, 분명 우리의 감성을 무디게 하는 해악을 가져오기도 한다. 그래서 우리는 어느덧 밤하늘에 별들이라는 게 있다는 것조차도 잊고 살아간다. 잘 사는 것일까, 잘못 사는 것일까? 그나마 해마다 여름이나 가을이 오면, 서울에서도 머리맡에서 빛나는 북두칠성이나 카시오페아, 동쪽 하늘에 뜬 시리우스와 오리온 좌를 볼 수 있다는 게 다행한 일이다.

과학은 우리에게서 낭만적(romantic) 감성과 미적 감각을 모조리 앗아갔다. 당나라 시인 '이태백이 놀던 달'도 이제는 크고 작은 떠돌이 돌덩이들에 두들겨 맞아 죽은 위성이 되었고, 별들은 광년(光年)이니 거대한 가스 덩어리니 하는 머리로 생각하는 대상으로 전락해버렸다. 그래서 좋은가? 좋기는~! 우리는 비인간화의 길을 강요하는, 궁핍한 너무나도 궁핍한 기계 문명 속에서 겨우 숨만 쉬고 가여운 인간이 되어 살아간다.

대학 시절부터 19세기 독일 시인 '프리드리히 횔덜린'(1770~1843년)을 알고 사랑하게 된 후부터 지금까지 사귀어 오고 있다. 횔덜린이 내게 가져다준 생의 영감과 혜택은 이루 말할 수 없이 깊고 크다. 그는 '게오르크 W. F. 헤겔'과 튀빙겐대학교 신학과 동창으로, 기숙사에서 한방에서 지냈다. 그러나 그들은 목사의 길을 포기하고, 시인과 철학자가 되었다. 철학자가 된 헤겔은 논리적인 두뇌였고, 횔덜린은 감성이 지나치게 예민한 사람이었다.

그의 산문시 '히페리온'(Hyperion)은 단연 뛰어난 서정적 서사 산문으로, 자연과 인간의 희망과 삶을 담은 동서고금 최고의 명작이다. 지중해 일대를 방랑하는 히페리온이 친구 '벨라르민'에게 보내는 편지 형식으로 된 것인데, 구절마다 빼어난 시구와 사상으로 빛난다. 그가 동경하고 고대하는 이상(理想)은 자연과 인간, 인간과 인간이 조화로운 우애와 친교 속에서, "하나로서 모두이고, 모두로서 하나가 된 세계"이다.

그는 당대에는 알려지지 않았다가, 20세기에 들어서 독일 철학자 '마르틴 하이데거'에 의해 발굴되어, "진정한 형이상학적 순수시인"이라는 찬사를 받으며 위대한 시인으로 자리매김 되었다(하이데거-숲길). 하이데거가 쓴 철학적 시평인 "궁핍한 시대에 시인은 무엇을 할 것인가?"는 횔덜린의 시구인 '궁핍한 시대'에서 따온 것이다.

그리스어와 문학의 가정교사를 하며 살던 횔덜린은 예민하기 그지없는 감성 때문에 숱한 고뇌를 하다가, 30세 넘어서부터 정신 이상이 생겨 평생토록 방랑하며 가엾게 살았다. 그래도 그를 사랑하는 사람들이 돌봐준 것은 퍽 다행한 일이었다.

내가 횔덜린을 말하는 이유는 순수에 대한 갈망이라는 지극히 인간적인 심정 때문이다. 과학 기술시대와 속도와 편리와 풍요로 인해 너무나도 단편적인 "일차원적 인간"(H. 마르쿠제)이 되어버리다시피 한 현대인의 삶! 과연 편리하고 편안한지는 모르겠지만, 행복하지는 않아 보인다.

현대 문명의 모든 것이 죽음의 빛깔을 띠고 죽음의 냄새를 풍기는 것 같다. 내적 자유와 순수함이 신화가 되어버린 시대! 이런 시대를 살아가는 우리는 잃어버린 것이 무엇인지도 모르고 바쁘게만 지낸다. 돈과 물질이

신이 된 시대에서, 순수를 지향하는 것은 바보 같은 일이기도 하겠지만, 그래도 그것은 행복하고 우애 깊고 내적 자유를 지향하는 사람에게는 목숨만큼이나 소중한 미학적 가치이다.

1악장·1st·문학

＊

'알퐁스 도데'(1840~1897년, 프랑스)의 '별'은 순수하고 청순한 청춘의 이야기로서, 단편소설의 백미(白眉)이다. 부제가 "프로방스 목동의 회고"인 이 작품만큼 가슴 설레게 하고, 우리가 잃어버리고 사는 것이 무엇인지를 보여주는 이야기도 드물다. 단순하고 소박하며 맑고 정겨운 심정으로 세계와 인간과 삶을 바라보며 꿈에 젖었던 시절의 그 마음을 잃지 않는 한, 우리는 늙어서도 아름답게 살 수 있으리라.

「시골 부잣집 머슴의 아들인 목동 소년은 홀로 산에서 주인집 양 떼를 돌보며 외롭게 지낸다. 주인집에서는 보름마다 머슴들을 시켜 노새에 식량을 실어 보내준다. 그런데 어느 날, 간밤에 비가 많이 내려 냇물이 불어났는데도 불구하고, 놀랍게도 다른 머슴이 아닌, 제 또래의 주인집 아가씨가 식량을 가져온다.

놀란 목동 소년은 행복하기 그지없다. 그동안 마음속으로나마 신비롭게 생각하고 좋아하던 아가씨와 잠시라도 시간을 나누게 되어 여간 기쁜 게 아니다. 소년과 소녀는 이런저런 이야기를 나누며 종일 행복하게 지낸다. 아가씨는 소년에게 산의 나무들과 들판의 꽃들을 물어보며 마냥 신

기해한다. 그것을 바라보는 목동 소년의 가슴은 행복한 물결로 출렁인다.

그러다가 밤이 되기 전에 집으로 가야 하는 아가씨가 떠나자, 소년은 무척이나 서운하다. 그런데 얼마 후, 아가씨가 몰골이 말이 아닌 채로 돌아온다. 시내를 건너다가 그만 불어난 물에 빠진 것이다. 그러자 소년은 아가씨가 감기에 걸려 아프게 될까 봐 걱정하면서도, 매우 기뻐하면서 불을 피워 옷을 말려준다. 그렇게 하여 밤이 되어 내려갈 수 없게 된 아가씨는 그곳에서 하룻밤을 묵는다.

저녁을 먹고 밖으로 나가자, 온통 별천지이다. 아가씨가 소년에게 별들의 이름을 아느냐고 묻자, 그는 신이 나서 별들의 이름과 그에 얽힌 재미있는 이야기들을 들려준다. 아가씨가 해맑게 웃고 놀라면서, 어떻게 그런 이야기를 잘 아느냐고 묻자, 소년은 자신을 매우 자랑스럽게 느낀다. 그러다가 피곤해진 아가씨는 저도 모르게 소년의 어깨에 살며시 기대어, 날이 밝아 별들이 사라질 때까지 잔다. 마음속이 두근거리는 소년은 황홀한 행복감에 빠진다.」

후일 소년은 그때를 회고하며 이렇게 말한다. "우리를 주위에는 별들이 양 떼처럼 말없이 조용한 운행을 계속하고 있었습니다. 나는 몇 번이나 별들 가운데서 가장 곱고 빛나는 별이 길을 잃고 내려와, 내 어깨에 기대어 잠들고 있는 것으로 생각했습니다."

인생에 황혼이 드리우고 정든 세상과 고별하는 그 순간까지, 여전히 신비감에 젖은 눈망울로 별들을 바라보고, 꽃들과 나무들을 사랑하고, 살아온 나날에 깊은 고마움의 심정을 잃지 않는다면, 우리는 정녕 헛되이 산

게 아니리라. 산다는 것은 얼마나 고마운 일인가!

'황순원'(1931~1982년)의 '소나기' 역시 한국 단편소설의 백미로서, 순수한 마음의 소년 소녀가 잠시 한마을에 살면서 겪는 마음의 사랑 이야기이다.

「소년은 개울가에서 윤 초시의 증손녀를 본다. 벌써 며칠째 소녀는 징검다리에 앉아 장난하고 있다. 소년은 소녀가 비켜주기를 기다리며 가만히 앉아 있다. 다음 날, 소년은 개울둑에 앉아서, 분홍색 스웨터 소매를 걷어 올리고 세수를 하는 소녀의 팔과 하얀 목덜미를 지켜본다.

그러자 소녀가 벌떡 일어나 "이 바보"하고, 조약돌을 던지고 달아난다. 소녀는 갈대밭으로 가서 갈꽃 한 묶음을 안고 천천히 걸어간다. 소년은 갈꽃이 보이지 않게 될 때까지 서 있다가, 소녀가 던진 조약돌을 집어 주머니에 넣는다.

다음 날, 소년은 소녀가 앉아 물장난하던 징검다리 가운데서, 소녀처럼 두 손으로 물속의 얼굴은 잡는다. 검게 탄 자기 얼굴이 보기 싫다. 그러다가 소녀가 온 것을 보고는 깜짝 놀라 마구 달아나다가, 한 발이 물에 빠진다. '바보, 바보' 하는 소녀의 목소리가 들리는 듯하다.

어느 날, 소녀가 징검다리에서 장난하고 있는데, 소년이 모른 채 지나가자, 소녀가 "이게 무슨 조개지?" 하고 묻는다. 그러면서 "저 산 너머에 가본 일 있니?" 하며, 시골에서 혼자 너무 심심해서 못 견디겠다며 가보자고 한다. 소년과 소녀는 논 사잇길로 들어서서 허수아비를 본다. 소녀가 달려

가면 소년도 뒤따라 달려간다.

논 끝 도랑 위로 원두막이 있다. 소년은 무밭으로 가서 무를 뽑아 손톱으로 껍질을 벗겨 소녀에게 주고 먹지만, 둘은 맛없어서 못 먹겠다고 멀리 팽개쳐 버린다. 걷다 보니 산이 가깝다. 소녀가 노랗게 핀 마타리꽃을 보고 살포시 웃자, 소년은 싱싱한 꽃을 골라 꺾어다가 소녀에게 준다.

이윽고 산마루로 올라가자, 칡넝쿨이 엉킨 곳에 예쁜 꽃이 피어 있다. 소녀는 비탈진 곳으로 가서 꽃송이가 달린 줄기를 끊으려다가 미끄러지자, 소년은 얼른 손을 잡아준다. 산에서 내려와 들을 걸어가는데, 갑자기 바람이 무슨 소리를 내며 삽시간에 주의가 보랏빛으로 변하더니, 굵은 빗방울이 떨어진다.

자욱한 안개 속에 원두막이 보이자 갔지만, 원두막은 이리저리 찢어지고 기둥이 기울어 있을 수 없다. 그러자 소년은 수숫단을 가져다가 세모꼴로 세우고 소녀가 앉게 하고는, 밖에 서서 비를 다 맞는다. 그런데 소녀가 입술이 파랗게 질려 어깨를 자꾸 떤다. 비가 그치고 밖이 환해진다. 도랑이 있는 곳에 와 보니 물이 불어 있다. 그러자 소년이 소녀를 업고 조심스레 건너는데, 물이 소년의 잠방이까지 차올라 휘청거린다. 소녀가 "어머나" 하고, 소리를 지르며 소년의 목을 끌어안는다.

그런 후, 소녀는 다음 날도 그다음 날도 보이지 않는다. 그렇게 몇 날이 지난 어느 날, 개울가에 소녀가 앉아 있다. 소녀는 소나기 맞은 것 때문에 많이 아팠다고 한다. 그러면서 갑갑해서 나왔는데, 분홍 스웨터에 검붉은 진흙 물이 들어 잘 지워지지 않는데, 아마 소년에게 업혔을 때 옮은 물인 것 같다고 한다. 가는 길에 소녀는 소년에게 대추를 한 줌 주며, 자기 집

이 이사 간다고 말한다. 소녀의 말에 소년은 대추의 단맛을 느끼지 못한다.

이튿날 소년이 학교에서 돌아오니, 아버지가 윤 초시댁 제사상에 놓으려고 수탉을 가져간다. 소년은 "아버지, 더 큰 놈을 하나 가져가요. 저 얼룩 수탉으로" 하며, 부끄러워한다. 소년은 이사 가는 소녀네 집에 가보나 어쩌나 생각하다가 깜박 잠든다. 아버지가 언제 들어 왔는지, 이런 말을 한다. "윤 초시댁이 말이 아니여. 대가 끊겼다네. 어린 기집애가 여간 잔망스럽지가 않아. 자기가 죽거든, 자기 입은 옷을 꼭 그대로 묻어 달라고 했다는군!" 소년은 숨죽여 들으며 속울음을 운다.」

2악장·2nd·성서 이야기

<div align="center">✳</div>

'창세기 1장'은 고대 히브리인들이 신을 향한 신앙고백을 시구에 담아 노래한 절창(絕唱)이다(1:1~2:4a). 이 문서가 나온 역사적 배경에 관한 이야기는 실로 가슴 아프면서도 감동적이다. 구약성서신학자들은 이것이 고대 이스라엘 민족(유다 왕국 사람들)이 나라가 망하고 신바빌로니아 제국의 도성인 바빌론으로 포로가 되어 잡혀갔을 때 나온 문서라고 한다(기원전 586년에서 539년 사이).

본래 이스라엘 민족에게는 창조 신앙과 신화라는 게 없었다. 바빌로니아에 갔을 때 배운 것이다. 그것은 수메르와 아카드와 고바빌로니아와 신바빌로니아의 창조 신화에 나오는 신들이 인간을 만들어 낸 이야기이다. 신들에게도 계급이 있어서, 하위 신들이 상위 신들을 섬기며 일한다. 그러자 고된 노동에 파업을 일으킨 하위 신들의 항거가 일어나자, 상위 신

들은 하위 신들의 피와 진흙을 섞어, 자기들과 하위 신들을 섬기며 노동하는 '인간'이라는 새로운 피조물을 만들어낸다. 이것이 바빌론 창조 신화의 원본이다.

이 이야기를 들은 유대인들은 자기네 신앙에 맞추어 그것을 재해석하고 각색하여, 자기들이 믿어온 신이 홀로 우주와 만물과 인간을 지으신 것으로 증언하고 신앙을 고백했다. 따라서 이것은 우주 발생론이나 과학적 천문학에 관한 이야기가 아니라, 유대인들의 신앙고백을 담은 시이다. 이것은 이사야(익명의 제2 이사야, 바빌론 포로 시대의 예언자, 사 40~55장)와 에스겔의 책을 참고하면 이해하기 좋다.

이것을 천문학 관점으로 읽으면 혼란이 생긴다. 날짜별로 나오는 정체 모를 최초의 빛, 낮과 밤, 하늘 위의 물, 바다와 하늘과 땅과 식물(지구를 전제), 그리고 태양과 달과 별들, 물과 땅의 짐승들, 인간이 지어진 순서를 천문학으로 보면, 어린애도 웃을 일이다. 창조 이야기의 핵심은 이스라엘 민족이 믿는 신이 홀로 우주와 만물의 창조자이시라는 고백과 증언이다.

게다가 인간을 보는 관점이 바빌로니아 신화와는 전혀 다르다. 인간은 신들의 노예가 아닌, 자유로운 존재이다. 그것도 남자와 여자가 똑같이 "신의 형상"을 따라 지어진 존재이기에 평등하다. 이것은 고대에 그야말로 대단히 혁신적인 발상과 관점이다. 현대인들조차도 여전히 따라가지 못한다.

창조 이야기는 포로가 되어 신을 향한 원망과 푸념 속에서, 좌절과 절망을 안고 죽은 것 같이 살아가던 유대인들(제사장들, 에스겔 37장)이 에스겔과 그 익명의 예언자가 한 말을 듣고 깨어나, 다시금 신앙을 되찾아 고

백하고 신을 증언한 이야기이다. 특히 "신이 보시기에 (참) 좋았다."라는 표현이 일곱 번 나오는데, 이것은 신을 새롭게 발견한 기쁨의 고백과 생명의 증언을 담은 절창이다. 곧, 신의 눈으로 우주와 자연과 인간을 보고 노래한 것이다.

이것을 중세 독일의 탁월한 영성인(靈性人) '마이스터 에크하르트'의 말로 하면, 이런 것이지 싶다. "내가 저 별에서 신을 보는 나의 눈은 저 별에서 나를 바라보시는 신의 눈과 같다."(강론, 매튜 폭스-M. 에크하르트는 이렇게 말했다)

참 신앙은 신의 눈으로 만물과 인생을 바라보는 것이다. 그렇기에 창조 이야기는 순수한 신앙에 관한 이야기이다. 별들과 자연은 신이 지으신 경이로운 세계요 은혜(선물)라는 것, 더구나 인간은 누구나 소유와 신분에 하등 관계없이 신의 성품과 능력인 신의 형상을 지닌 고귀하고 숭고하고 평등하고 자유로운 존재라는 것! 이것이 여기에서 읽어야 할 진실이다.

마음처럼, 신앙도 때가 잘 타는 물건과 같다. 그래서 날마다 마음을 씻고, 생각을 다듬고, 의지를 새롭게 해야 한다. 마음 닦는 일을 대단히 소중하게 여긴 예수는 이렇게 말한다. "마음이 가난한 사람, 마음이 깨끗한 사람은 복이 있다."(마태복음 5:3.8). 마음의 가난은 아버지이신 신을 향한 순수한 마음과 배고픈 열정을 뜻한다. 그럴 때 타인 속에 숨어 계신 신의 얼굴을 본다. 이것이 마음의 깨끗함이다.

따라서 이것은 인간을 귀히 여기며 살아야 할 모든 인간의 존재 방식과 세상의 평화가 달린 문제이다. 순수한 마음은 나 하나에 그치는 게 아니라, 세상에 맑은 물을 흘려보내는 일이니까.

'시 104편'의 시인을 생각해보자. 이것은 시편에서 자연을 노래한 시로 유명한데, 현대 신학에서 '생태계 시'로 분류한다. 위에서 말한 창세기 1장과 같은 사상을 내포한 계열의 시이다. 그러니 이 시는 단지 우주와 만물의 아름다움과 신비와 경이로움을 찬양하는 게 아니다. 시인은 여기에서 '인간이란 누구인가, 인생이란 무엇인가?'를 묻고 있다. 이것이 시구 아래 담긴 시인의 생각이다.

시인이 말하는 인간은 누구이고, 인생은 무엇인가? 인간은 만물을 경이로워할 줄 아는 존재, 찬양할 줄 아는 존재, 기뻐할 줄 아는 존재, 만물의 친구가 될 수 있는 존재이다. "주님, 주님께서 손수 만드신 것이 어찌 이리도 많습니까? 이 모든 것을 주님께서 지혜로 만드셨으니, 땅에는 주님이 지으신 것으로 가득합니다!" 그러니 인생은 "살아있는 동안, 숨을 거두는 그때까지, 신을 찬미하는" 심정에 젖어 자유롭고 아름답게 걸어가는 여행이다.

20세기 미국 유대교 신학자·랍비 '아브라함 조슈아 헤셸'은 신앙의 숭고한 경지를 이렇게 말한다. "신앙은 경이감이다. 신의 놀라움, 우주와 만물의 놀라움, 인간의 놀라움을 보고 느끼며 노래하는 것이다. 날마다 한 노래, 날마다 한 노래!"(누가 사람이냐) 우주와 만물과 인간과 인생을 놀라워하고 기뻐하는 마음이 없다면, 백 년을 열 번 살아서 무얼 하겠는가?

인생에서 참으로 소중한 것은 놀라워하고 기뻐할 줄 아는 경이감(驚異感)이다. 경이감은 '은총 감각지수'(GQ, Grace Quotient)와 밀접히 연결된다. 우리는 경이로워할 때 은총을 느끼고, 은총을 느낄 때 경이로워한다. 이것이 지금 생생히 살아있는 삶이다. 무디고 딱딱한 것은 이미 죽은

것이다. GQ는 IQ보다 중요하다.

하늘과 땅 안의 모든 것과 인생은 은총이다. 인간은 빗물이나 흙 한 줌 조차도 만들어내지 못한다. 은총 지수가 높은 사람이 잘사는 것이다. 사소한 것에도 놀라워하고 고마워하는 은총 감각은 우리를 생명의 하늘로 이끌어 올린다.

어린이를 보라. 서너 살 어린이들이야말로 경이감의 천재요, 인간 가운데서 은총 지수가 가장 높은 존재가 아닌가! 어린이의 눈에는 세상의 모든 게 비밀스러운 신비를 간직한 경이로운 마술이다. 그래서 소소한 사물을 바라볼 때마다 신기해하며, 웃고 기뻐하고 손을 흔들고 사랑하는 어린이는 예수의 말처럼, 지금 이 순간 "신의 다스림(나라) 속에 있다."(마가복음 10:14) 우리가 본받아야 할 참된 인간의 모습이다.

유대인의 속담에 이런 멋진 말이 있다. "오늘은 창조 이래 첫날이고 마지막 날이다." 그렇지 않은가? 오늘은 경축(慶祝, celebration)의 심정으로 맞이하여 기쁨과 자유를 누리며, 타인을 축복(祝福)하면서 살아야 할 경이로운 선물이다. 사물에 지나치게 사로잡히면, 우리는 자기도 모르는 사이에 은총의 생명 감각을 잃어버린다. 모든 것을 당연하게 여기는 매우 심각한 질병에 걸린다. 이것이야말로 암보다 무서운 질병이다.

시인이 말하는 우주와 만물의 사물들을 가만히 들여다보라. 우리 주변에 널린 평범하기 그지없는 것들이다. 그러나 거기에서 하나라도 빠지게 된다면? 그대로 세상에 재앙을 가져온다. 민들레 하나를 사랑하는 것은 우주와 만물과 인간을 사랑하는 것이다. 순수에의 동경(憧憬)! 따라서 우리가 밤낮 기도해야 할 것은 이것이다. "내 눈을 열어 주소서!"(시 119:18) 세

상과 인생은 눈을 뜨면 천국이고, 눈을 감으면 지옥이다.

3악장·3rd·클래식

---------------- ✳ ----------------

'안토니오 비발디'(1678~1741)의 '사계(四季)'는 한국인이 가장 좋아하는 곡이란다. 빨강머리의 가톨릭 신부 비발디는 미사를 집전하다가도 악보를 그리는 일로 자주 훼방을 놓아, 경고도 먹고 다른 성당으로 옮겨지는 심판(!)도 받았지만, 아무도 말릴 수 없었다. 바흐가 독일에서 전성기를 누릴 때(1685~1750년), 이탈리아에서는 비발디가 바이올린과 만돌린과 플루트와 첼로 등의 합주곡 작품을 그야말로 폭포수처럼 쏟아내고 있었다. 그는 합주협주곡의 대가 '아르칸젤로 코렐리'(Arcangelo Corelli, 1653~1713년)를 이어 전성시대를 열었다.

'차라투스트라는 이렇게 말했다'를 작곡한 독일의 '리하르트 슈트라우스'(1864~1949년)는 비발디의 음악을 혹평하여, "똑같은 음악을 무려 천곡이나 작곡한 사람"이라 했다지만, 사계가 자기나 그 어떤 작곡가보다 온 세상에서 울려 퍼져 사랑받을 줄 몰랐으리라.

사계의 봄 첫마디는 지하철과 역사(驛舍)에도, 승강기에도, 공항에도, 선거철 홍보 차량에도, 청소차에서도 울려 퍼진다. 아마 세계인에게 가장 익숙한 클래식 곡 세 개를 든다면, 모차르트의 피아노소나타 11번 3악장-터키 행진곡(아니면 '띡~똑 띡~똑' 하는 소야곡 1악장 테마), 베토벤의 엘리제를 위하여, 그리고 비발디 사계의 봄 1악장 주제일 것이다.

사계는 '화성(和聲)과 창의(創意)를 위한 시도'라는 표제 아래 작곡된

12개 합주협주곡에서 1~4곡이다(Op. 8). 각 3악장씩 12곡 36개 악장으로 구성된 합주협주곡은 바로크 시대에 유행한 형식이다.

사계에는 누가 쓴 것인지 모를 이탈리아의 정형시 소네트가 실려 있어, 각 계절의 변화와 풍경을 지시한다. 그래서 사계를 '음악의 풍경 수채화'라 한다. 각 곡의 악장별 소네트는 다음과 같다.

— 봄

1악장

봄이 왔구나! 작은 새들은 즐겁게 노래하며 인사한다.

산들바람에 실려 나온 시냇물은 도란도란 흘러간다.

하늘이 어두워지며 천둥이 울려 퍼지고 번개가 번쩍인다.

폭풍우가 지나자 작은 새들이 다시금 아름다운 노래를 지저귄다.

2악장

여기, 꽃이 한창인 아름다운 초원에는 나뭇잎들이 속삭이는데,

산의 양치기들은 충실한 개 옆에서 깊은 잠에 빠져든다.

3악장

요정과 양치기들은 눈부시게 빛나는 보금자리에서,

전원의 양치기 피리 소리에 맞춰 춤춘다.

이토록 눈이 부신 봄날에.

── 여름

1악장

찌는 듯한 햇살 속에서 사람과 동물은 활기를 잃고

나무와 풀도 타들어 간다.

뻐꾸기가 지저귀고 산비둘기와 방울새가 노래한다.

산들바람이 기분 좋게 불어오자 북풍이 산들바람을 덮치고,

양치기는 자신의 불운과 갑작스러운 폭풍을 한탄하며 눈물을 흘린다.

2악장

천둥 번개에 놀란 파리와 호박벌에 시달려

양치기의 팔다리는 편안하지 않다.

3악장

아, 양치기의 두려움은 얼마나 옳은 것인가!

천둥과 번개와 우박이 잘 여문 곡물의 이삭에 상처를 입힌다.

── 가을

1악장

마을 사람들은 춤과 노래로 어울려 수확의 기쁨을 만끽하며,

바쿠스의 술에 취해 흥겨워하더니 결국은 모두 깊은 잠에 빠진다.

2악장

평온한 대기가 가져온 온화함에 모두 춤추고 노래하기를 멈추고,
계절이 사람들이 달콤한 잠을 즐기도록 이끈다.

3악장

새벽에 사냥꾼들이 나팔과 총을 들고 개와 함께 집을 나서고,
달아나는 짐승들의 뒤를 쫓는다.
짐승들은 총소리와 개 짖는 소리에 지치고 상처를 입어 떨며 도망친다.
그리고 도망칠 힘을 잃고 이내 죽고 만다.

— 겨울

1악장

끔찍한 눈 폭풍에 꽁꽁 얼어붙어 떨며,
휘몰아치는 바람을 향해 한 사람이 걸어간다.
쉬지 않고 걷지만 혹독한 추위에 이를 덜덜 떤다.

2악장

난로 옆에서 고요하고 평안한 낮을 보낸다.
밖에서는 비가 내려 만물을 적신다.

3악장

얼음 위에서 넘어지지 않으려고 느리게 움직인다.

거칠게 걷다가 미끄러져 넘어져도 일어나서 얼음이 깨질 만큼 힘차게 달린다.

닫힌 문을 열고 나가, 남풍, 북풍, 모든 겨울바람이 싸우는 것에 귀를 기울인다.

이것이 겨울이고 겨울은 역시 즐겁다.

'L. v. 베토벤'의 '6번 교향곡 전원(田園)'은 자살로 생을 마감하기로 작정하고 써놓은 '하일리겐슈타트 유서(遺書)'(1802년)를 서랍에 묻어 둔 지 6년 후에 작곡한 곡이다. 시골 목사인 친구나, 혹은 근교로 나가 아름다운 전원을 산책하며 심신의 피로를 씻곤 한 베토벤은 근심과 절망감을 내려놓고 무심한 마음에 잠기는 일이 잦았다.

그런 경험은 그에게 삶에 대한 새로운 희망과 창작의욕을 불러일으켜, 잇달아 '영웅 교향곡(1804년), 바이올린협주곡(1806년), 운명(1808년) 교향곡'을 작곡한 후, 1808년 봄부터 1808년 가을까지 이 곡을 썼다. 그는 친구에게 보내는 편지에서, 이렇게 말한다. "나는 숲, 나무, 잔디, 바위 사이를 걸을 때 얼마나 즐거운지 모르네. 숲과 화초, 바위, 모두에게 공감하기 때문이지." 자연에 대한 베토벤의 감성과 심정이 그대로 녹아든 작품이다.

드물게 5악장으로 구성된 '전원'이라는 표제와 각 악장의 설명은 베토벤이 붙인 것이다. 1악장 시골에 도착했을 때 느끼는 즐거운 감정, 2악장 시냇가 풍경, 3악장 시골 사람들의 즐거운 모임, 4악장 뇌우와 폭풍우. 5악장 목동의 노래, 폭풍 뒤의 기쁨과 감사.

사실 오케스트라를 구성하는 각 악기는 자연의 사물들이 내는 소리나

인간의 음성을 인공적 음의 도구로 변환한 것이다. 바이올린은 나이팅게일이나 방울새, 첼로는 사람의 목소리, 플루트는 꾀꼬리나 홍방울새, 나팔과 팀파니는 천둥이나 번개, 오보에와 클라리넷을 비롯한 목관악기는 바람이나 개구리나 맹꽁이나 휘파람이나 노랫소리를 표방한다.

베토벤은 전원에서 이 모든 악기를 동원하여, 자연의 풍광을 보고 느낀 자신의 감성을 생생한 수채화로 펼친다. 특히 5악장은 현악기들의 기쁘고 즐겁고 푸근한 노래와 춤의 흥겨운 향연(饗宴)을 펼친다. 어른들은 노래하고, 어린이들은 뛰놀며 박수하고 춤을 추는 풍경을 연출한다. 모든 것이 물 흐르듯 자연스럽고, 삶에 새로운 활기와 생동감을 불러일으킨다.

'클로드 드뷔시'(1862~1918년, 프랑스)의 '달빛'은 당대에 프랑스에 유행한 화가 그룹인 인상주의파(impressionism)에서 큰 영향을 받은 음악가의 작품으로, '인상주의 음악'으로 특정된다. 인상주의파는 회화 예술을 하는데, 어째서 생각과 사고, 관념과 이념을 앞세우느냐 하며 나선 그림 예술의 저항과 반동 운동이다.

인상(印象)은 어떤 사물이나 풍경을 처음 보았을 때의 느낌이다. 그래서 시각, 청각, 미각, 촉각, 후각, 피부 감각, 감정의 느낌을 중시하여 표현한다. 드뷔시는 사물에서 느낀 이러한 인상을 자신의 음악으로 끌어들여, 대개 피아노곡에 담아 표제를 붙였다. '물에 비친 그림자, 움직임, 잎새를 스치는 종소리, 황폐한 사원에 걸린 달, 금빛 물고기. 아마빛 머리의 소녀, 가라앉은 성당 안개, 불꽃' 등이 그렇다. 그래서 그의 음악을 '반영 음악'이라고도 하는데, 마치 화가들처럼 음악에 그런 인상을 그린 것이다.

드뷔시에게는 음악 예술의 전통이나 규범은 중요하지 않다. 내가 주관적으로 받은 인상과 느낌을 표현하는 것이 중요하다. 그래서 그는 규범에 얽매인 작곡 패턴을 탈피하려는 노력을 기울였다. 있는 그대로의 자연을 음악으로 표현하는 것이 진정한 음악이고, 자연에서 받은 인상을 소리에 담기 위해서는 전통의 화성으로는 충분치 않기에, 새로운 음악 언어와 형식이 필요하다고 보았다. 음악에서 표현의 개성과 자유를 중시한 그는 소리의 색깔에 혁신적이고도 특이한 옷을 입혔다. 평론가들은 그의 음악을 '상징주의'라 하는데, 복잡하고 난해한 현대 음악의 선구자이기도 하다.

베토벤의 월광 1악장과는 그 풍미가 다른 드뷔시의 '달빛'은 밤에 호수에 비치는 달과 바람과 갖가지 소리의 향연을 펼친다. 유연한 리듬보다는 엇박자를 넣어 달밤과 호수가 어울려 연출하는 멋스러운 풍광을 담아내는 데만 골몰한다. 대체로 평온하여 명상의 효과를 불러일으키고, 우미하고 낭만적인 달밤의 색채와 풍경을 보고 느끼는 것 같은 정서를 가득 안겨준다.

Epilogue·종곡(終曲)·종결(終結)

＊

이 장의 표제를 '별과 자연, 혹은 순수'라 붙인 것은 현대 문명과 인류의 앞날에 대한 심각한 걱정과 우려 때문이다. 바야흐로 날이 갈수록 석유화학 문명으로 인한 기후 위기가 불러온 기후 재앙을 겪고 있는 시절이다. 앞으로는 더욱 혹독할 것이다. 생태학자들이나 기후 학자들은 지금 무슨 대책을 세워도 이미 늦었다고 하는데, 정치가들이나 경제인들에게는 죄다

헛소리일 뿐이다. 그러나 나는 생태와 기후 학자들의 말 편에 선다.

지금까지 지구는 다섯 번의 자연적인 대멸종 사태를 겪었다. 그런데 이제는 인간이 여섯 번째 대멸종 사태를 가져오고 있다. 무시무시한 일이다. 지금이라도 석유화학 문명을 그치거나 줄여야만 살 수 있다고 하는데, 그간 벌여 놓은 산업 때문에 불가능하다. 감히 그런 '짓'을 하려는 대통령이나 총리는 분명 재선에 실패할 게 뻔하고, 아무도 직장을 잃는 것을 바라지 않기 때문이다.

그러면 남은 것은 절망뿐인가, 아니면 죄다 외면하고 내 삶이나 걱정할 것인가? 아니다. 인류 전체는 어떠하든, 나부터 생태 친화적인 삶을 지향해야 한다. 될수록 자동차를 덜 사용하고, 대중교통을 이용하고, 비닐과 플라스틱과 난방과 냉방을 줄이고, 건강에도 좋으니 많이 걷고, 꼭 필요한 물건만 사고, 단순하게 먹고 입고 쓰며 사는 것이 필요하다. 자연을 담은 음악을 사랑하는 것은 이런 일에 이바지할 것이다.

철학자 '칸트'의 말을 들어본다. "생각이 거듭되고 깊어질수록 점점 더 새롭고 더욱 세찬 감탄과 숭배와 존경심으로 내 마음을 채우는 것이 두 가지 있다. 하나는 내 위에서 별이 총총히 빛나는 밤하늘, 다른 하나는 내 마음속의 도덕률."(실천이성 비판)

차디찬 겨울을 묵묵히 인고(忍苦)하는 나무를 보라. 혹독한 추위에도 잔가지 하나 얼어 죽지 않고 이겨내고, 봄이 오면 잎새를 내고 꽃을 피운다. 그것은 가히 순수의 세계를 상징하는 별들에까지 자라 오르려는 나무의 인내심과 순결한 소망과 열정을 보여주기에 충분하고 완전하지 않은가! '빈센트 반 고흐'의 밤하늘의 별들과 삼나무 그림들도 이것이다. 나무는 가히

자연의 현인(賢人)과 성자(聖者)를 넉넉히 보여준다.

　인간은 자신이 만들어내지 않은 것을 경이로워하며 즐거워할 때, 진정 인간답게 살아간다. 경이감과 순수한 마음이 사라진 내면의 자리를 점령한 물건과 돈과 향락에 대한 애착은 우리를 이미 살아서 죽은 인간으로 살아가게 만든다. 그래서 삶이 좋고 행복한가? 선진국에 오른 대한민국은 어째서 세상에서 첫째가는 스트레스로 가득한 사회가 되었을까?

10장
가정

문학
칼릴 지브란-예언자
성서
이삭과 리브가, 시 112편의 시인,
마르다와 나사로와 마리아
클래식
게오르크 P. 텔레만-타펠(식탁) 무지크

Prologue·서곡(序曲)

———————————— ✱ ————————————

가정은 이 세상의 천국이다. 가정은 작은 공동체이고 사회이고 나라이다. 인간이 가정에서 행복하지 못하면, 어디에서도 행복하지 않다. 물론 이것은 가정을 전제한 것이지, 홀로 사는 이들을 책하는 말은 아니다. 홀로 살아도 얼마든지, 어쩌면 무진장 행복하게 살 수 있다. 예수와 베네딕투스와 프란치스코와 클라라를 보라. 문제는 어디에서 행복을 찾느냐 하는 데 있다.

우리네 보통 사람은 무엇보다 가정에서 행복을 찾는다. 일하는 것도 가정의 행복을 위해서이다. '달라이 라마'는 이런 말을 한다. "사람이 행복하지 못하면, 권세와 재산이 무슨 소용인가? 사람이 행복하다면, 권세와 재산이 왜 필요한가?"(달라이 라마와 하워드 커틀러와의 대화) 이것은 권세와 재산이 전혀 필요 없다는 게 아니라, 그것을 잘 다루어 행복하게 살고, 남들을 행복하게 해주는 일에 쓰라는 말이지 싶다. 그분에게 '당신은 남들이 다 먹여주니까, 그런 말을 하시지!' 하고 반박할 수도 있겠지만, 곰곰이 생각해보는 것이 행복하게 사는 데 도움이 될 것이다.

예수도 먹을 것, 마실 것, 입을 것 등을 걱정하지 말라 하고, 신과 마몬(재물의 신)을 아울러 섬길 수 없다고 말하는데, 권력과 재산을 부정한 게 아니다. 예수가 중요하게 여긴 것은 '먼저 신의 나라, 신의 의를 추구하는 삶'이다(마태복음 5:25~34, 나라와 의는 '뜻'으로 보면 됨). 그래서 들의 꽃과 공중의 새와 부귀와 영화의 대명사인 솔로몬을 대비한 것이다.

요는 권력과 재산을 훌륭한 하인으로 부리는 나의 자질과 능력이다.

권력과 재산이 나쁜 게 아니라, 그것에 종속되어 오용하고 남용하고 더욱 탐욕을 부리고 사치하고 교만한 게 문제이다. 그런 행태로 인간이 망가지고 세상이 더욱 불행해진다.

'톨스토이'의 말처럼, "행복한 가정은 어디에서나 비슷하지만, 불행한 가정은 나름의 이유로 불행하다."(안나 카레니나) 인생에도 길이 있듯이, 가정에도 길이 있다. 길을 잘못 가면, 모든 게 불행과 비참과 폭력으로 가득해진다. 행복한 가정은 화원이나 정원과도 같다. 꽃들이 피어나고, 나무들이 자라고, 새들이 찾아와 노래하고, 벌과 나비가 날아들어 꿀을 모으듯, 우리는 가정을 그런 정원으로 만들어 행복하게 살아야 한다.

그래서 누구나 알듯이, 가정에 필요한 것은 가족의 인격과 도덕성, 친절과 조화, 적절한 수입과 지출, 부드럽고 정중하고 명랑한 말씨와 태도, 그리고 즐거운 대화이다. 가족에게 함부로 하면 안 된다. "사람을 수단으로 대하지 말고 목적으로 대하라."라는 철학자 '칸트'의 말(실천이성 비판)은 우선 가정에서부터 적용되어야 할 진리이다.

1악장·1st·문학

레바논 태생의 미국 시인 '칼릴 지브란'(1883~1931년)의 '예언자'는 심오한 형이상학적 차원을 간직하면서도 매우 실제적인 시이다. 역사상 시인과 신비주의자가 결합한 일은 많았지만, 시인과 화가와 신비주의자를 한 몸에 구현한 인물은 드문 일이다. 영국의 '윌리엄 블레이크'(1757~1827년)와 지브란이 그러하다. 지브란의 작품으로는 '영가(詠歌-노래의 시), 예

언자의 정원, 눈물과 미소, 반항하는 정신, 모래, 물거품, 부러진 날개, 방랑자, 사람의 아들 예수' 등이 있는데, 모두 짧지만 걸작이다.

지브란이 1923년 40세에 발표한 대표작 '예언자'는 심오하고 고귀한 작품이다. 지금도 세상에서 종교를 초월하여, 생텍쥐페리의 '어린 왕자', 톨스토이의 '러시아 민화집'과 함께 가장 많이 읽히는 책이다. 우리나라 최초의 번역은 이 책을 매우 사랑한 '함석헌' 선생이 했다(1960년).

예언자(預言者, prophet-점쟁이 같은 사람이 아닌, 진리의 메시지를 전하는 사람)는 주인공이며 시인이며 예언자인 '알무스타파'가 다양한 직업의 '오르팔레세' 마을 사람들이 묻는 인간의 갖가지 현실과 상황, 경험과 태도에 대한 질문에 시와 에스프리(esprit, 잠언과 경구)의 형식으로 메시지를 전하는 시편이다.

이를테면 '사랑, 결혼, 어린이, 준다는 것, 먹고 마시는 것, 일, 기쁨과 슬픔, 집, 옷, 사는 것과 파는 것, 죄와 벌, 법, 자유, 이성과 정열, 고통, 자각, 가르침, 우정, 대화, 시간, 선과 악, 기도, 쾌락, 아름다움, 종교, 죽음, 작별' 등인데, 지브란은 이것을 인간 내면의 심리 탐구에 담아 인간 존재의 의미를 물으면서도, 사회의 모순과 부조리를 비판하며 인간의 평등과 자유와 평화, 보편적 인류애를 강조한다.

가정에 관련된 '사랑, 결혼, 어린이'를 노래한 시를 읽어본다.

사랑에 대하여

사랑이 그대에게 손짓하거든 그를 따르라,

비록 그 길이 험하고 가파를지라도.

그리고 그 날개가 그대를 감싸거든, 그에게 그대를 고스란히 맡기라,
비록 그 깃 속에 숨겨진 칼이 그대를 다치게 하더라도.
또 사랑이 그대에게 말하거든 그를 믿어라,
북풍이 정원을 폐허로 만드는 것 같을지라도.
왜냐면 사랑이 그대에게 왕관을 씌우려 할 때,
그는 그대에게 십자가도 함께 지울 것이기에.
설사 그가 그대의 성장을 위한다 해도, 자란 만큼 그대를 자를 것이
리니.
사랑은 사랑 외에 아무것도 줄 수 없으며, 사랑 외엔 아무것도 받지
못하는 것.
사랑은 소유하거나 소유 당할 수도 없는 것-
왜냐면 사랑은 사랑으로 족할 뿐이기에.
그대, 사랑할 때 결코 그대는 '신이 내 마음속에 계시다'고 말해는
안 되리.
그보다 '내가 신의 마음속에 있다'라고 해야 하리(축약).

결혼에 대하여
그대들은 함께 태어났으니, 영원히 함께하리라,
죽음의 흰 날개가 그대들의 생애를 흩어버릴 때까지.
영원히, 그대들을 함께하리라,
비록 신의 말 없는 기억 속에서까지도.

그러나 그대들 함께함에는 공간을 두라.

그리하여 하늘 바람이 그대들 사이에서 춤추게 하라.

서로 사랑하라, 그러나 사랑에 구속되지는 말라-

오히려 그대를 영혼의 기슭 사이를 일렁이는 바다에 두라.

서로의 잔을 넘치게 하되, 한쪽 잔만을 마시지 말라.

서로가 자기의 빵을 주되, 같은 조각만을 먹지 말라.

함께 노래하고 춤추며 즐기되, 그대들 각자가 따로 있게 하라.

비록 그들이 같은 음악을 울릴지라도 기타 줄이 따로 있듯이.

그대들의 마음(hearts)을 주라, 그러나 서로가 지니지는 말라,

오로지 '생명'(신)의 손만이 그대들 마음을 지닐 수 있나니.

그리고 함께 서라, 그러나 너무 가까이 함께하지 말라-

사원(寺院)의 기둥들도 서로 떨어져 있나니,

참나무와 사이프러스도 서로의 그늘에선 자라지 못하느니라.

어린이에 대하여

그대 어린이라고 그대의 어린이는 아니다.

그들은 스스로 열망하는 '생명'의 아들이요 딸이다.

그들은 그대를 거쳐 왔으나, 그대에게서 온 것이 아니다.

그리고 그들이 그대와 더불어 있더라도, 그들은 그대에게 속한 것은 아니다.

그대는 그들에게 그대 사랑을 줄 수는 있으나, 그대 생각을 줄 수는 없다.

그들은 그들 자신 생각을 지니고 있기에.

그대는 그들 육신에 거처할 곳을 줄 수 있으나,

그들 영혼의 거처를 줄 수는 없다,

왜냐면 그들의 영혼은 그대가 방문할 수 없는 내일의 집에 살고 있기에.

그대가 그들처럼 되려고 노력하는 것은 좋으나,

그들을 그대처럼 만들려고 애쓰지는 말라,

삶이란 뒤로 가는 것도, 어제와 함께 머무는 것도 아니기에.

그대는 날아가는 화살처럼, 그대 어린이를 앞으로 쏘아 보내는 활이다.

사수(射手)이신 그분(신)은 무한의 행로 위에 과녁을 겨누고,

그분의 화살이 빨리 그리고 멀리 갈 수 있도록 그분의 능력으로 그대를 당기신다.

그대는 그분이 사수의 손으로 그대를 구부리심을 기뻐하라.

왜냐면 그분이 나는 화살을 사랑하심과 같이,

그분은 견고한 활 또한 그만큼 사랑하시기에.

2악장·2nd·성서 이야기

✳

성서는 신이 사람을 지으신 이유를 행복하게 살라는 뜻 때문이라 말한다(창세기 2:20~25). 신을 섬겨 행복하지 못하고, 행복하지 못한데 신을 섬겨서 무얼 하겠는가? 인간이 신을 섬기는 것 역시 행복하게 살기 위해서이지, 딴 목적이 없다. 왜냐면 행복하면 타인에게도 친절한 사랑과 자비를 베푸니까.

오해하지 말 것은 여자가 남자의 '갈빗대'로 지어진 것이라는 말은 수메르어에서 기원한 '생명'이라는 뜻을 지닌다는 점이다. 그래서 소중한 '짝'인데(partner), 이것은 부부를 넘어선 남녀 모든 인간의 관계를 뜻한다. 우월과 열등, 지배와 종속이 아닌, 우애와 평등과 사랑의 관계이다. 이것이 서로를 환대(歡待)하는 것이고, 행복한 가정의 모습이다.

내가 볼 때, '이삭과 리브가'는 '바보 부부'이다. 이것은 칭찬하고 존경하는 마음에서 하는 말이다. '6장-2악장'에서도 살펴보았듯이, 이삭과 리브가는 낭만적 부부이다. 이삭이 그 이름의 뜻인 '웃음'대로 살았든, 하도 웃기 잘해서 이름대로 산 것이든지, 어떻든 이삭은 "웃는 남자"이다(빅토르 위고의 소설).

이삭은 좋을 때나 나쁠 때도 웃고, 억울할 때나 행복할 때도 웃는다. 어제도 웃었고, 오늘도 웃고, 내일도 웃고, 죽을 때도 웃으면서 떠난다. 도대체가 웃지 않고 보낸 날이 없다. 그래서 어쩌면 아브라함과 사라가 노상 웃기만 하는 아이 이삭을 보고는 서로 바라보며, '우리가 혹시 바보를 낳은 게 아닐까?' 하는 생각을 했을지도 모르겠다.

리브가도 이삭 못지않은 바보이다. 이삭이 블레셋인들에게 우물을 빼앗긴 일을 보면 알 수 있다. 상상해보라. 남편이 예닐곱 차례나 우물을 빼앗기면서도, 한마디 항의조차 하지 않는 모습을 본 리브가는 어떤 마음이었을까? 분명 남편을 바보라고 생각했으리라.

성서는 리브가의 반응에 대해서는 침묵하지만, 분명 무슨 말을 했을 것이다. 그런데 엑스트라로 등장하지도 않는다. 그것은 무엇일까? 아내 역

시 바보로서, 잘했다고 한 것이다. 지혜로운 바보 부부! 왜냐면 부족 국가인 블레셋은 군대까지 있었으니, 대항했다가는 멸문지화를 당할 수도 있었을 것이기 때문이다. 그렇게 절묘한 승리의 존재 방식을 드러낸 부부는 죽는 날까지 늘 미소를 짓고 웃으며 행복하게 산다.

신앙의 관점에서 볼 때, 이삭의 행동은 신께서 허락하시는 지점까지 물러서며 기꺼이 손해를 감내하며 때를 기다린 것이기에, 대단히 지혜로운 처세이다. 이삭과 리브가는 가장 좋은 지점으로 인도하시는 신의 손길을 전적으로 신뢰한 것이다. 한 번의 손해나 실패나 패뢰가 늘 그런 게 아니고, 한 번의 이익이나 성공이나 승리가 늘 그런 게 아니니까!

'시 112편'은 성서에서 가정에 관한 가장 유명한 시이다. 여기에는 행복하고 명예로운 가정의 원리가 담겨 있다. 신을 경외하고 그분의 말씀을 크게 즐거워하는 심오하고 숭고한 영성의 신앙·신뢰, 이런저런 일에 대한 능력과 지식과 지혜, 편법이나 반칙을 하지 않는 정직성과 의로움, 가난한 사람들에게 베푸는 은혜와 긍휼(자비), 공평한 일 처리, 일이 나빠지거나 세상이 요란해져도 두려움이 없는 굳건한 마음 등이다. 이런 것들이 생생히 살아있는 가정은 부귀와 영화를 누리며 진정한 명예를 얻는다고 말한다.

예수가 매우 사랑하여 자주 들려 머무른 '베다니'의 '마르다와 나사로와 마리아' 가정은 부모 이야기가 없는 것으로 볼 때, 이미 세상을 떠난 것 같다(누가복음 10:38~42; 요한복음 11장~12:8). 맏언니 마르다는 매사에 적극적이고 활달하고 손님을 대접하기 잘하는 성품의 처녀이고, 나

사로는 병약하고, 동생 마리아는 섬세한 성품에 예수의 말씀 듣는 것을 좋아한다. 진리를 사랑하고, 자비심으로 사람을 대접하기 잘하는 행복한 집의 모습이다.

3악장·3rd·클래식

---- ✱ ----

'J. S. 바흐'(1685~1750년)보다 4년 먼저 태어난 17년 더 산 바로크 시대 최대의 작곡가 '게으르크 필립 텔레만'(1681~1767년)은 무려 3천여 곡을 작곡한 음악가이다. 성가와 오페레타(오페라의 전신)를 많이 썼고, 특히 매우 많은 세속 음악을 쓰고 집대성한 선구자이다. 그의 '타펠무지크(Tafelmusik)'는 현악기와 플루트와 리코더 등의 관악기와 오케스트라를 활용한 즐거운 음악이다(1733년).

타펠무지크는 '테이블 뮤직'으로, 식탁을 위한 음악이다. 최소 7~8명의 연주자가 동원돼 비용이 많이 들었기에, 주로 왕실이나 대귀족의 정찬(正餐)이나 특별한 행사의 만찬에서 연주됐다. 여기에는 3개의 작품이 있는데, 각각 관현악모음곡, 사중주, 합주협주곡(콘체르토), 트리오 소나타, 솔로 소나타, 종곡의 순서로 진행된다. 작품당 1시간 30분을 기준으로 했는데, 코스 요리에 어울리는 음악을 구성한다는 발상 때문이다.

식사와 소화, 그리고 대화를 위한 음악이기에, 명랑하고 활달하고 즐겁고 경쾌한 분위기 일색이다. 오늘날에도 호텔 뷔페, 생일, 결혼식, 회갑과 칠순과 팔순과 구순의 연회에서 틀어놓거나, 부유한 사람들은 악단을 초청하여 연주를 즐기기도 한다. 집에 틀어놓으며 들으면, 더욱 행복한 분위기를 돋운다.

Epilogue·종곡(終曲)·종결(終結)

———————— ✳ ————————

　우리는 행복한 가정을 이루어 살아야 한다. 그 길은 먼 데 있지 않다. 가정에서 중요한 것은 무엇보다 사랑의 친절과 대화이다. 불친절하고 퉁명스럽고 거친 말은 가정을 싸늘하게 만드는 주범이다. 사랑하는 청소년들아, 엄마한테 성질내지 마셔! 밖에서 겪는 갖가지 좋고 나쁜 경험을 서로 친절하게 이야기하고 경청하며 위로와 힘을 북돋는 것은 쉽게 보여도 어려운 일이기도 하다.

인생 여정(旅程)

문학
빅토르 위고-레 미제라블,
L. N. 톨스토이-인생의 길

성서
다윗

클래식
W. A. 모차르트-피아노협주곡 23번 2악장,
L. v. 베토벤-피아노협주곡 3번 2악장,
파블로 드 사라사테-찌고이네르바이젠

Prologue·서곡(序曲)

───────────── ✳ ─────────────

인생은 기나긴 여정·길이다. 인생은 짧다고 하지만, 아름답고 행복하고 깊고 높게 살 만큼 길다. 인생의 희로애락은 백 년을 살아야 깊고 높이 맛보고 체험할 수 있는 게 아니다. 시인이나 소설가나 음악가들 가운데서 장수한 사람은 드물다. 아마 아무래도 남들이 느끼지 못하는 생의 심오한 측면을 매우 깊이 파내며 작품을 창작하는 데 온 힘을 다 쏟아부어 기력을 쇠진했기 때문이리라.

인생살이의 세월이 짧든 길든, 중요한 것은 인생을 심정(心情)으로 살아내는 데 있다고 본다. 심정의 세월이나 나이는 일반적 시간 개념으로는 측정할 수 없다. 인생은 길이보다는 깊이고, 양보다는 질이다. 인생을 깊이와 질로 살아내는 것은 장수하지 못하더라도, 충분히 긴 것이다.

기독교인들이 지나치기 쉬운 것이 창세기 5장이다. 그것은 아담에서 노아에 이르는 인류 조상들의 족보 이야기인데, 가장 짧게 산 사람은 '에녹'(365년), 가장 장수한 사람은 그의 아들인 '무드셀라'이다(969년). 요즘으로 보면, 에녹은 30대에 요절(夭折)한 사람이다. 그러나 질적으로는 가장 깊고 숭고한 생애를 살았다. 그것이 "신과 동행했다."라는 말의 의미이다.

물론 다른 이들도 신과 동행했지만, 그들은 자식들을 낳고 몇 년 살다가 몇 살에 죽었다고만 말하며 마침표를 찍는다. 그러나 유독 에녹에게만 두 번이나 그 말을 하고, 죽었다는 마침표도 없다. 질적으로 볼 때, 가장 심오하고 숭고하게 산 에녹의 생애를 지적한 것이다. 그래서 후일 유대교 외경에 장편의 '에녹서'가 나왔는데, 거기에서 에녹은 예언자이다.

예로부터 70세를 넘긴 음악가는 무척 드물다. 헨리 퍼셀 36세(1659~1695년), 모차르트 35세(1756~1791년), 베토벤 57세(1770~1827년), 슈베르트 31세(1797~1828년), 멘델스존 48세(1809~1847년), 쇼팽 39세(1810~1849년), 브람스 64세(1833~1897년), 말러 51세(1860~1911년), 라흐마니노프 74세(1873~1947년).

연주자들은 장수한 편이다. 피아니스트 A. 루빈스타인 97세(1887~1982년), W. 켐프 96세(1895~1991년), V. 호로비츠 86세(1903~1989년), M. 프레슬러 100세(1923~2023년)가 대표적이다. 루빈스타인과 프레슬러는 90세 이후에도 연주했다. 우크라이나 출신의 미국 피아니스트 블라디미르 호로비츠가 84세에 고향 '키이우'에서 연주할 때, 청중은 눈물바다가 되었다.

1악장·1st·문학

———————————— ✳ ————————————

'빅토르 위고'(1802~1885년, 프랑스)의 '레 미제라블'은 대하소설이다. 한글 번역본으로 5권이다. 이 책은 위고가 정치적 박해로 영국으로 망명하여, 조국 땅이 바라보이는 도버 해협에 거처하며 쓴 위대한 휴머니즘(인도주의) 소설이다. 심리학, 인간학, 신학, 철학, 정치학, 사회학, 기독교를 동원하여 부조리한 사회에서 살아가는 인간의 내면과 삶의 현실을 적나라하게 드러낸 걸작이다.

프랑스 대혁명 시대 전후(1789~1793년)를 배경으로 한 이 소설은 '장발장'과 양딸 '고제트', 그리고 그를 사랑하는 혁명아 '마리우스'가 주인공이고, 주교 미리엘, 경찰 자베르, 가련한 여인 팡틴(고제트는 이 여인의 딸), 불

량한 착취인 여관주인 테나르디에 가족, 수녀원의 인자한 포슐르방 영감 등을 통해서 혁명의 시대를 살아가는 여러 인간의 모습을 묘사한다.

미리엘 주교는 빵 한 개를 훔친 죄로 무려 19년 동안 죄수로 살아오다가 가석방된 죄수 장발장을 새롭게 태어나게 한 성자이다. 그는 자기에게 찾아온 장발장을 거두어 먹여주고 재워주었지만, 세상에 대한 불신과 분노로 가득한 그는 은식기를 훔쳐서 달아났다가 경찰에게 잡혀온다. 그러나 주교는 "당신이구려! 왜 은촛대는 두고 갔소? 내가 은그릇이랑 같이 가져가라고 했잖소!"라고 말하며, 선물로 줬을 뿐 도둑이 아니라고 증언한다.

그의 모습에 감동한 장발장은 새로운 인간으로 다시 태어나, 부지런히 일하여 성공한 사업가와 시장까지 되어, 자비를 실천하며 훌륭한 명예를 얻는다. 그러나 자베르 경감은 그를 가석방된 죄수라고 확신하고 죽기까지 추적하다가, 그가 장발장임을 알아내고 체포하려고 하지만, 끝내 그의 인격에 감화되어 자살한다.

장발장은 임종 자리에서, 코제트와 마리우스 부부에게 은촛대를 유산으로 남겨주며, 이렇게 말한다. "이 촛대는 비록 은이지만 나에게는 금이자 다이아몬드이며, 꽂아둔 초를 거룩하고 큰 초로 변화시키는 촛대라네. 이 보물을 내게 선물하신 그분께서는 천국에서 내 모습에 만족해하시는지 그렇지 않은지는 모르겠지만, 내 할 일은 다 한 것 같네."

'L. N. 톨스토이'의 '인생의 길'은 그가 만년에 쓴 인생 철학을 담은 수상록으로, '인생독본'과 함께 그의 진정한 면모를 담고 있다. 늙어서 죽을 때까지 머리맡에 두고 읽고 싶은 인문학 책을 들라면, 나는 단연 '인생독본

과 인생의 길'을 꼽는다.

'인생의 길'은 예수의 산상수훈과 여러 가르침과 행동에 기초한 톨스토이의 비폭력주의 철학, 순수한 마음, 단순한 노동의 가치, 만족하며 살 줄 아는 행복, 우애와 진실과 사랑이 깃든 인간관계, 겸손과 인내, 평화를 지향하는 세계관, 심오한 도덕성과 양심, 종교에 관한 성찰, 국가와 무력의 위험성에 대한 경고, 전쟁의 어리석음, 재산과 이기심과 사치와 교만에 대한 비판, 성공과 승리의 진정한 의미, 인격을 도야하는 것이 인생의 사명이라는 것 등, 실로 바람직한 인간의 내면과 세상의 올바른 질서를 다룬 걸작이다.

인생에서 가장 큰 행운이랄까 복이랄까 하는 것은 훌륭한 가르침을 들려주는 스승을 가까이하는 데 있다고 본다. 그 스승은 사람일 수도 있고, 책일 수도 있다. 그런 점에서 톨스토이의 '인생의 길'은 스승으로 삼을 만한 책이다. 우리가 이 책을 스승으로 삼아 인생 여정을 걸어간다면, 분명히 최소한 부끄럽지 않은 생을 이룩하리라. 스승 없는 인생은 토대와 기둥도 없고 방향도 모르고 무턱대고 살아가는 가여운 삶이니까.

요새 한국인들은 책을 읽지 않는다. 한국인 연평균 독서량은 인도네시아나 말레이시아만도 못하다. '파스칼'은 말한다. "인간은 생각하는 갈대이다."(팡세) 생각하는 법은 독서를 통해 습득한다. 인류 문화와 문명은 생각과 책을 통하여 여기까지 이른 것이다. 인생과 나라는 올바른 사상(思想)의 반석 위에 세워진다. 예수도 "반석 위에 세운 집과 모래 위에 세운 집"을 대조하며 말한다(마태복음 7:24~27).

고대 이스라엘의 예언자 호세아는 이렇게 말했다. "깨닫지 못하는 백성은 망한다."(호세아 4:14) '함석헌 선생'은 이렇게 말했다. "생각하는 백

성이라야 산다." 같은 뜻으로 보겠다. 국민이 인생과 역사의 이치를 깊이 이해하는 것이 양심과 정의와 사랑이 살아있는 인생 여정과 선진문화를 이루어 번영하는 국가를 세우는 길이 아니겠는가?

2악장·2nd·성서 이야기

———————————— ✳ ————————————

고대 이스라엘의 2대 왕 '다윗'은 여러모로 흥미로운 인물이다. 그는 진정한 성군이 될 수도 있었으나, 판단 오류로 인해 몰락했다. 그의 인생은 세 단계로 진행된다(사무엘 상 16장~열왕기 상 2:11).

첫째, 소년과 청년 시절이다(삼상 16~삼하 1장). 그 시절의 다윗은 정의롭고 용맹하고 순수하고 심오한 신앙인이다. 그는 사무엘 예언자에게서 비밀리에 장래의 왕으로 기름 부음을 받은 후, 심한 우울증에 시달리는 사울 왕의 음악 치료사가 되고, 이스라엘을 침략한 블레셋 군대의 장수인 저 인간 장대 인간 크레인 '골리앗'을 물리치고 일약 국민 영웅으로 등극하여 장군이 되어, 일선에서 적을 물리치며 맹활약을 펼치며 왕의 부마가 된다.

그러다가 사울 왕의 시기와 살해 지시로 광야로 도피하여, 자기를 따르는 부하 400명과 그 가족들을 데리고 다니며 의적 떼의 두목으로 활동하다가 힘겨운 나머지, 적국인 블레셋으로 두 차례 망명하기도 한다. 음식과 잠자리 등, 모든 게 열악하기 그지없는 극도의 시련과 고난의 시절이다. 그런데 그때가 다윗의 신앙이 가장 맑고 견고하고 순수한 시절이다.

앞서 '6장-2악장'에서도 생각해본 것 같이, 시 63편은 그 시절에 쓴 다윗의 시이다. 그런데 그는 그러한 시련과 고난 속에서, 신을 향하여 한

번도 자기를 돕고 구원해 달라는 말을 하지 않는다. 오로지 목이 타는 심정으로, 신을 애타게 그리워하며 자기 목숨보다 더 소중히 여기며 사랑하는 마음만 길어 올린다. 그래서 황폐한 광야의 고생살이를 신의 성소(聖所)에 들어가 신의 날개 그늘 아래 편안히 앉아 있는 것으로 여기며 만족한다.

둘째, 전반기 20여 년 통치이다(삼하 2장~12장). 다윗은 사울 왕의 사후 2년 6개월 동안 내전을 치른 후 왕위에 올라, 정치적 지혜를 발휘하여 남북 어느 땅에도 속하지 않은 예루살렘을 정복하여 수도로 정하고, 오랫동안 민간에 방치되었던 법궤를 안치하며 국민을 통합하고, 외적을 물리쳐 국방을 튼튼히 하고, 경제 발전과 공평하고 의로운 법치로 태평성대를 가져온다. 그 모든 것이 신을 대리하는 백성의 목자다운 군왕의 모습이다.

셋째, 밧세바 사건 이후 왕자의 반란, 여러 차례의 민란, 신의 보호보다는 조세 증대와 군대 강화를 통해 국가 안보를 실현하려는 그릇된 판단 오류로 저지른 인구조사와 그로 인한 전염병으로 7만 명 백성을 사지로 몰아넣은 실책, 그리고 세자를 책봉해두지 않아 발생한 왕자들의 권력 다툼으로 내리막길을 걷다가 세상을 떠난다(삼하 13장~왕상 2:11).

3악장·3rd·클래식

＊

먼저 모차르트에 대한 여러 사람의 말을 들어보자. "앞으로 100년 동안 다시는 그런 재능을 볼 수 없으리라."(하이든) "나는 항상 모차르트의 숭배자였는데, 죽는 날까지 그럴 것이다."(베토벤) "모차르트여! 이 멋지고 훌륭한 세상의 모습을 당신이 주셨나요? 가볍고, 밝고, 좋은 날들이 평생 내

게 머무를 것입니다. 당신의 음악이 표출하는 마법의 음표는 언제나 우아한 방식으로 내게 떠오릅니다."(슈베르트)

"서로 연결되는 안락함과 우아함으로 이토록 즉흥적이고 명확한 음악을 들을 수 있다는 게 얼마나 큰 기쁨인지! 우리가 모차르트처럼 아름다운 음악을 쓸 수 없을지언정, 최소한 그처럼 순수한 음악을 쓰는 것이 어떨지?"(브람스) "모차르트는 음악 창작에 있어 전 영역을 아우르지만, 내 부족한 머릿속에는 피아노 건반에 손을 대는 것일 뿐이다."(쇼팽) "모차르트의 천재성은 그를 지난 시대 예술가들 중에서 최고의 경지에 도달하게 했다." (바그너) "모든 음악적 야망과 노력은 모차르트 앞에서 절망이 된다."(구노)

"모차르트는 음악의 영역 내에서 얻을 수 있는 미의 정점이고, 음악의 예수이다."(차이콥스키) "인간의 영혼과 에너지의 깊이를 표현한 데서 바흐, 베토벤, 바그너의 곡들은 감탄할 만하다. 하지만 모차르트는 신성한 본능이다."(그리그) "나는 베토벤은 일주일에 두 번, 하이든은 네 번, 그리고 모차르트는 매일 연습한다."(로시니) "우리가 모차르트의 음악을 자주 들을수록 그것은 더욱더 새로워 보일 뿐이다."(슈만)

"모차르트의 음악은 듣기에는 단순하고 즐거워도 연주하기란 무척 어렵다. 감탄할 만한 명쾌함은 그의 음악이 매우 청백함을 입증한다. 그의 연주에서 약간의 실수만 해도 그것은 백지 위의 검은 점처럼 두드러져 보이기에, 음 하나하나마다 정확히 연주되어야 한다."(포레) "모차르트의 음악은 천사들을 지상으로 내려오도록 유혹할 만큼 무척이나 아름답다."(작가 프란츠 클라이스트) "어떤 난관에 부딪히면, 모차르트가 당신에게 해결책을 보여주리라."(피아니스트 부조니)

"모차르트는 정의되기 이전에 어떤 행복이다."(희곡 작가 아서 밀러) "만약 길을 가다 베토벤을 만나면 모자를 벗어 정중히 예를 표할 것이다. 그러나 만약 모차르트를 만난다면 그 자리에서 기절할 것이다."(지휘자 카를 뵘) "모차르트는 역사상 가장 위대한 작곡가이다. 베토벤은 그 자신의 음악을 창조했으나, 모차르트의 음악은 순수함과 미를 지녔다. 그것은 우주에 이전부터 존재해왔던 내적 아름다움의 일부가 숨겨져 있다가 사람들에게 드러나 보이는 것 같다."(알베르트 아인슈타인)

"완전하고 열린 해석이 가능한 모차르트의 음악은 여전히 예술의 절정으로 느껴진다."(피아니스트 손열음) "나는 모차르트의 곡을 연주할 때마다 행복을 느끼며 즐긴다. 모든 것을 가진 천재적인 존재인 그의 음악에는 무수히 많은 지층이 겹겹이 쌓여 있다. 그의 작품을 듣고 있으면, 인간의 온갖 감정들을 경험하게 된다."(피아니스트 조성진)

'볼프강 아마데우스 모차르트'(1756~1791년)의 '피아노협주곡 23번 2악장'은 30세에 발표한 곡이다(1786년). 특히 2악장 아다지오는 명품이다. Youtube에서 '소소한 클래식'을 운영하는 피아니스트 '김윤경 님'은 이 곡을 "너무 아름다워서 듣자마자 눈물 나는 숭고한 곡"이라고 말한다. 앞서 '질적인 깊이의 인생'을 말한 것 같이, 나는 이 2악장을 30세에 인생 달관(達觀)의 경지에 오른 모차르트를 보여주기에 부족함이 없는 곡으로 생각한다.

이 곡은 그대로 인생의 시이고, 특히 가을의 철학이고, 경건하고 깊은 기도이고, 모든 인간을 축복하고 격려하는 하늘의 소리이다. 30세의 젊은

이가 어떻게 이런 곡을 썼는지, 참으로 경이로워서 그저 경탄할 뿐이다. 절로 경외의 심정에 물들기까지 한다.

피아노와 플루트와 클라리넷과 현이 어우러져 이루어내는 선율은 쓸쓸하고 고독한 정서를 살포시 드러내면서도, 깊은 사색 속에서 인생의 비밀을 조심스레 들여다보는 철인(哲人)의 모습을 보여주는 듯하다. 슬프면서도 오묘한 기쁨을 전해주면서, 우리를 더 깊은 삶의 오솔길로 인도하는 정겨운 손길을 느낀다. 그래서 나는 모차르트의 음악을 사랑하는 것은 인생 여정을 사랑과 행복 속에서 걷는 뛰어난 존재 방식의 길에 들어선 것이라 말하고 싶다.

가을날 만산홍엽(滿山紅葉)이 물드는 시절, 서재나 정원에서 차를 마시거나, 공원이나 호숫가나 산길을 걸으며 이 곡을 들으면, 음악의 거인과 함께 걷는 심정에 휩싸여 말할 수 없는 안식과 위로를 얻으며, 절로 고요한 침묵과 명상에 잠기며 인생의 고마움에 흠뻑 젖어 든다. 그리 길지도 않은 음악이 인간에게 가져다주는 하늘의 혜택이 얼마나 깊고 숭고한지!

나는 '루트비히 판 베토벤'(1770~1827년)의 '피아노협주곡 3번 2악장'을 '겨울날의 명상곡'이라 부른다(1803년). 겨울날 눈 덮인 공원이나 얼어붙은 강가를 고독한 심정에 싸여 걷는 베토벤의 뒷모습을 보는 듯하기 때문이다.

이 곡은 20대 후반부터 점점 약해지는 청력으로 인한 슬픔과 마음 가득 상한 고통 속에서도, 무엇인가를 찾아 견고하게 지향하는 베토벤의 내밀한 정서와 살아갈 날을 향한 긍정의 선의지를 고요하고도 웅혼한 소리에 담아내고 있다. 한 해 전, 베토벤이 자살을 결심하고 "하일리겐슈타트 유서

(遺書)"를 쓰고는 철회한 것을 볼 때 그렇다(1802년).

베토벤이 얼마나 힘겨웠을지, 우리는 짐작도 할 수 없다. 그런데 다음 해에 작곡한 피아노협주곡 3번에 이렇게도 나직하고 심오하면서도 자족스럽고 하늘을 향해 절절히 호소하는 듯 숭고한 영혼의 노래인 2악장을 실었으니, 이것은 그대로 자기 생의 철학을 담아낸 베토벤의 고백이 아닐 수 없다. 그리고 그 이듬해 '교향곡 3번 영웅'을 작곡했다(1804년). 이것은 죽음 같은 고뇌에 휩싸인 슬픈 심정을 읊조리면서도(2악장), 결단코 나약함에 패배하지 않고 돌파하여 자신에게 주어진 운명의 길을 긍정하며 도전하고 나아가는 용기를 선언한다.

동서양 피아니스트들의 음반이 많지만, 원로 '이경숙 선생'의 2악장은 원숙한 심정에 이른 경지를 드러낸다. '조성진'은 미려(美麗)하고 우아한 손길이 돋보이고, '임동혁'은 감정에 몰입한 사색을 자아내고, '윤아인'은 부드럽고 섬세한 마음을 드러내고, '임윤찬'은 나이답지 않게 작품 해석력이 깊다. 우리는 오랫동안 이들과 함께 사는 행복을 누릴 것이다.

'파블로 드 사라사테'(1844~1908년, 스페인)의 '찌고이네르바이젠'은 '집시(gypsy)의 노래'라는 독일어이다. 사라사테는 '니콜로 파가니니(1782~1840)의 재래(再來)'라는 말을 들은 바이올린의 거장으로 명성을 떨쳤다. 독일 작곡가 '막스 브루흐'(1838~1920)는 자신의 '바이올린협주곡 1번과 2번, 스코틀랜드 환상곡'을 그에게 헌정했다.

집시는 17세기 이후 동유럽, 특히 헝가리와 체코와 루마니아 일대에서 시작하여 스페인까지 전 유럽을 떠돌며, 바이올린을 비롯한 여러 악기

를 연주하고 춤을 추고 익살 맞은 이야기를 하며, 궁핍하지만 자유분방하게 살아간 소규모 유랑 집단인 광대 패이다. '빅토르 위고'의 소설 '파리의 노트르담'은 그러한 집시 여인 '에스메랄다'와 노트르담 성당의 종치기 곱추 '콰지모도' 사이에 일어난 비극적 사랑을 담은 이야기이다.

찌고이네르바이젠은 헝가리풍의 무곡을 채택한 바이올린과 오케스트라를 위한 협주곡으로, 니콜로 파가니니의 바이올린협주곡들과 무궁동(無窮動)과 카프리스, 주세페 타르티니의 곡 악마의 트릴, 모리스 라벨의 치간느, 비토리오 몬티의 차르다시처럼 대단한 솜씨를 요구하는 어려운 곡이다.

나는 독일 바이올리니스트 '안네 소피 무터'의 음반과 독일에서 활동하는 성악가 부모에게서 태어난 한국인 '클라라 주미 강'의 연주를 애호한다. 주미 강이 사용하는 바이올린은 삼성문화재단이 제공한 1708년 스트라디바리우스라 하는데, 바이올린과 비올라를 넘나드는 것 같은 풍요한 음역(音域)이 좋다.

누구나 한 번쯤 고달프고 복잡한 세상사를 훌훌 털어버리고, 낭만적 감성에 휩싸여 이리저리 돌아다니고픈 욕구를 느끼리라. 답답하고 얽매이고 얽힌 듯한 심사로 뒤틀릴 때 이 곡을 들으면, 해방감과 자유를 만끽하리라.

Epilogue·종곡(終曲)·종결(終結)

<p align="center">＊</p>

인생은 길고 머나먼 여정(旅程)이다. 인생은 태백산 검룡소나 황지에

서 발원한 한강과 낙동강처럼, 굽이굽이 여울목과 산과 골짜기와 평원을 돌고 돌아 지나가는 강물 같아서, 인생의 종결이고 완성인 '바다'의 세계에 이르기까지는 멈출 수 없다. 그러니 우리는 인생이 간직한 모든 맛을 강렬하고 풍성히 누리며 살고 싶다.

이것은 심정과 열정을 다해 살아가면서, 인생을 심오하고 숭고한 의미의 여정으로 만들어 나아가는 예술적 자질에 달려 있다고 보겠다. 우리에게는 자주 내려놓는 존재 방식의 예술이 필요하다. 영원히 가버린 어제의 짐을 질 필요는 없다. 인간은 오늘에만 산다. 이것은 누구나 아는 것이지만, 이렇게 사는 것은 참으로 어려운 일이다. 그래도 자꾸만 오늘 하루만 아름답게 살려고 할수록 그렇게 된다는 것을 경험하리라.

'윌리엄 셰익스피어'는 "끝이 좋아야 다 좋다."라고 말했는데(이척보척), 한 인간의 진정한 성공과 실패는 관 뚜껑이 덮이는 때에 가서야 비로소 판별한다. 좋았다가 나쁘게 되었다면 좋은 게 아니다. 아름다웠다가 추하게 되었다면, 아름다운 게 아니다. 성공하고 승리했다가 실패하고 몰락했다면, 명예로운 삶이 아니다.

바라기는 그대의 인생 여정이 "아름다운 마무리"(헬렌 니어링-사랑 그리고 마무리)로 장식되다가 영원으로 기쁘게 떠나는 여행이 되기를!

12장
사랑

문학
춘향전, W. 셰익스피어-로미오와 줄리엣,
알프레드 L. 테니슨-이녹 아든

성서
야곱과 라헬, 아가서

클래식
L. v. 베토벤-엘리제를 위하여,
로망스 1번과 2번,
E. 그리그-솔베이지의 노래

Prologue·서곡(序曲)

─────────────── ✳ ───────────────

20세기 미국 사회 심리학자 '에릭 프롬'은 사랑하는 방법을 이렇게 조언한다(사랑의 예술).

사랑은 관심이다(concern). 이것은 '함께(con) 인식하는 것(cern)', 곧 공감(empathy) 능력이다. 무관심과 공감하지 않는 것은 사랑하지 않는 것이다. 사랑은 이해이다(understand). 이것은 '아래에 서는 것', 곧 겸손이다. 위에 서면 이해하기 어렵다. 남의 자리와 입장과 처지에 서봐야 이해한다. 사랑은 섬김이다(serve). 라틴어 servus는 하인·종을 뜻하기에, 사랑은 남의 하인이 되는 것이다. 사랑은 존경이다(respect). 이것은 '다시(re) 보는 것(spect)', 곧 깊이 보는 것이다. 아무리 악당이라도 존경할 만한 점은 지니고 있다.

'도둑에게서 배울 7가지'라는 유대교 랍비의 말이 있다. "도둑은 밤 늦도록까지 일한다. 그는 목표한 일을 하룻밤에 끝내지 못하면, 다음날 밤에 다시 도전한다. 그는 함께 일하는 동료의 모든 행동을 자기 일로 느낀다. 그는 적은 소득에도 목숨을 건다. 그는 아주 값진 물건도 집착하지 않고 몇 푼의 돈과 바꿀 줄 안다. 그는 시련과 위기를 견뎌낸다. 그런 것은 그에게 아무것도 아니다. 그는 자신이 하는 일에 최선을 다하며, 자기가 지금 무슨 일을 하고 있는가를 잘 안다."(류시화 엮음-지금 알고 있는 걸 그때도 알았더라면)

사랑은 돌봄이다(care). 이것은 자기가 남에게 바라는 것을 먼저 남에게 친절을 베풀며 배려하는 것이다. 사랑은 책임이다(responsibility). 이것

은 타인의 마음이나 소망의 부름에 응답하는 능력이다.

이러한 사랑법을 외면하면 사랑이 없어지고, 친밀함과 행복도 없어지고 만다.

1악장·1st·문학

———————————— ＊ ————————————

'춘향전'은 18~19세기 조선 시대 전라도 남원에서 나온 판소리가 원본이다. 누가 쓴 것인지 알 수 없는 작가 미상의 작품으로, 철저한 유교 신분 사회에서 이루어진 일삼단편(一心斷片)의 순수하고도 견고한 사랑 이야기이다.

「퇴기(退妓) 월매의 딸로 이름난 미녀인 성춘향은 몸종 향단이와 함께, 단오에 광한루에서 그네를 뛴다. 마침 양반가의 이몽룡이 그녀를 보고 한눈에 반한다. 몽룡의 하인 방자의 도움으로 눈이 맞은 그들은 곧 열정적인 사랑에 빠진다. 그러나 남원 부사였던 몽룡의 아버지가 동부승지로 임명되면서 그도 한양으로 떠난다.

변학도가 새로 부사로 부임한다. 몽룡과 사랑의 맹약을 맺은 춘향은 억지로 부사의 수청을 들어야 하는데(억지춘향), 정절을 지키며 거부한다. 그녀는 괘씸죄로 옥에 갇히지만, 역시 수청을 거부한다. 참다못한 변학도는 마당으로 끌어내 다시금 기회를 주지만, 춘향은 이미 임이 있는 몸이라며 거부한다. 분노한 변학도는 뭇 백성이 보는데서 포졸들을 시켜 춘향을 의자에 묶어, 정강이에 곤장을 때리며 고문한다. 그래도 춘향은 정절을 지키지만, 버티지 못하고 기절한다. 실신한 춘향은 다시 옥에 갇힌다.

시간이 흘러, 몽룡이 돌아온다. 행색이 말이 아닌 거지꼴이다. 월매는 갖은 푸념을 하며 몽룡을 원망한다. 몽룡은 옥에 갇힌 그녀를 찾아간다. 춘향은 서방님을 향한 사랑의 정절을 고백한다.

변학도의 생일잔치 날이다. 그는 운봉, 곡성, 정읍 등의 주변 고을 사또들을 초대하여 잔치를 벌인다. 몽룡은 잔치 자리에 들어가려다가, 문지기가 걸인이라고 박대하여 내쫓는다. 화가 난 몽룡이 실랑이를 벌이자, 양반임을 알아본 어느 사또가 출입을 허락한다. 자기에게 차려진 상이 모서리가 부서진 개다리소반과 끈적한 닥나무 젓가락에 깍두기, 콩나물, 막걸리가 전부인 것을 본 몽룡은 옆에 앉은 그에게 항의한다. 분위기가 차가워지자, 그 사또는 한시 놀이를 제안한다. 변학도가 '고'를 운으로 띄우자, 사또들과 양반들이 한시를 짓는다.

몽룡은 거지꼴이지만 양반이라는 것을 내세우며, 이런 한시를 읊는다.

금준미주 천인혈(金樽美酒 千人血), 금잔에 담긴 좋은 술은 천 백성의 피요,
옥반가효 만성고(玉盤佳肴 萬姓膏), 옥쟁반에 담긴 맛있는 안주는 만백성의 기름이다.
촉루락시 민루락(燭淚落時 民淚落), 촛농 떨어질 때 백성 눈물 떨어지고,
가성고처 원성고(歌聲高處 怨聲高), 노랫소리 높은 곳에 원성 소리 높구나!

사람들은 그만 사색이 되고, 몽룡은 바로 자리를 뜬다. 그러나 변학도

는 아랑곳하지 않고 잔치를 즐긴다. 잠시 후, 암행어사가 출두한 소리에 변사또는 혼비백산한다. 암행어사는 장원에 급제한 이몽룡이다. 불의에 굴하지 않고 정절을 지킨 춘향은 마침내 기생의 딸에서 신분을 뛰어넘어 양반의 부인이 되고, 몽룡의 벼슬은 좌의정까지 오르고 삼남 이녀를 낳고 행복하게 산다.」

사랑은 신분 차이도 극복하는 강력한 힘이다.

'윌리엄 셰익스피어'(1564~1616년, 영국)의 '로미오와 줄리엣'은 하도 유명해서 알지 못할 사람이 드물 것이다. 1968년 이탈리아의 '프랑코 제피렐리' 감독이 연출하고, 아르헨티나 출신의 '올리비아 핫세'와 영국의 '레오나도 화이팅'이 주연한 영화를 통해 대중적으로 알려진 연인의 비극적인 사랑 이야기이다. 핫세는 2024년 12월 28일 73세로 세상을 떠났다.

중간에 일어난 여러 이야기는 생략하고, 간략하게 줄거리를 생각해보자. 작품 배경은 이탈리아 베로나(Verona).

「몬테규와 캐퓰릿 귀족 가문은 극단의 반목 속에서 산다. 두 집안 하인들도 서로 길거리에서 보기만 해도 으르렁거린다. 하루는 두 집안의 하인들이 벌인 싸움이 두 가문의 청년 벤볼리오와 티볼트의 싸움으로 번지고, 이어서 시민들의 집단 싸움으로 커진다. 그 꼴을 보다 못한 영주인 대공은 "이제부터 두 집안이 한 번만 더 소란을 벌이면, 엄벌을 내리겠다."라고 엄명을 내린다.

몬테규의 아들 로미오는 캐퓰릿의 딸 줄리엣을 우연히 만나 사랑에 빠지고, 비밀리에 결혼한다. 그런데 로미오의 친구인 머큐시오가 캐퓰릿

가의 티볼트와 싸움에서 죽고, 로미오는 티볼트를 죽여 추방당한다.

줄리엣은 가슴 아픈 이 상황을 해결하기 위해, 수도사 로렌스의 도움을 받아 깊이 잠드는 약을 먹고 죽은 척하는 계획을 세우고 실행한다. 그런데 이것을 전하는 메시지가 로미오에게 제대로 전달되지 않는다. 늦게야 알고 그곳에 도착한 로미오는 줄리엣이 죽었다고 믿고, 비탄에 빠져 독약을 마시고는 죽는다. 잠에서 깨어난 줄리엣은 로미오의 죽음을 보고, 깊은 절망에 빠져 그의 칼로 자살한다. 그리하여 그들의 죽음은 두 가문의 화해를 이끌어낸다.」

사랑은 강력한 힘이다. 그 어떤 장벽도 넘어설 수 있다.

19세기 영국의 계관(桂冠)시인 '알프레드 테니슨'(1809~1892년)의 중편소설 '이녹 아든'은 가슴 아프고 숭고한 사랑 이야기로(Enoch, 에녹), 사랑의 본질과 아름다움이 무엇인지를 형상화한 걸작이다.

이 작품이 내리는 사랑의 정의는 이것이다: 사랑은 사랑하는 이를 위해 사랑하는 것이다! 모든 관계의 파괴는 나를 위하여 사랑을 필요로 하기에 빚어진다. '칼릴 지브란'이 내린 사랑의 정의도 이것이다(사람의 아들 예수). "사람들은 자기를 위하여 너를 사랑하지만, 나는 너를 위하여 너를 사랑한다."(예수가 기생 막달라 마리아에게 한 말)

「영국의 작은 시골 마을에 또래의 세 소년 소녀가 있다. 그들의 우정은 참으로 아름답다. 이윽고 청년이 된 그들 중, 두 사람이 사랑한다. 속으로는 그녀를 사랑하지만 수줍어 마음을 고백할 줄 모르는 다른 청년은 이윽고 친구들이 결혼하여 가정을 꾸리는 것을 가슴 아프게 지켜볼 수밖에 없다.

몇 년 후, 결혼한 청년 '이녹 아든'은 외항선을 타고 바다로 나간다. 그런데 풍랑에 배가 침몰하여 모든 선원이 죽고, 그만 살아남아 표류하다가 무인도에 도착한다. 고국에는 이미 모든 선원이 죽었다는 소식이 전해진다. 그는 그곳에서 10여 년이 되도록 홀로 산다.

이녹의 아내는 가족이나 주변에서 재혼하라고 하지만, 남편이 돌아올 것이라고 믿고, 아이 둘을 키우며 억척스레 살아간다. 그러나 너무나도 힘겨운 그녀는 고민하다가 하는 수 없이, 아직도 자기를 사랑하고 있는 부잣집 아들인 어릴 적 친구와 결혼하고 행복하게 살아간다.

한편, 무인도에 있던 이녹은 상선을 만나 고국으로 돌아와 고향 근처에 도착한다. 덥수룩한 머리칼과 수염의 이녹이 어떤 사람에게 신분을 감추고 자기 집안 이야기를 물어보자, 아내가 친구와 재혼했다는 말을 들려준다. 그는 비통한 일이지만, 그럴 수 있는 일이라고 생각한다. 저녁이 되어 몰래 마을로 들어간 이녹은 집으로 가서 나타나려고 생각하다가 마음을 달리 먹고는, 몰래 담을 넘어 뒤뜰로 숨어든다.

창가에서 가만히 들여다보니, 저녁 식사를 하고 있는데, 명랑한 웃음소리와 행복한 표정으로 가득하다. 친구는 믿음직스럽게 보이고, 아내도 행복해 보이고, 아이들도 건강하고 즐거운 얼굴이다. 자기가 보기에도 행복하고 아름다운 가정의 모습이다. 그것을 바라보는 이녹의 가슴이 미어터지고 심장이 타들어 간다. 소리를 죽이고 땅에 엎드려 운다. "아, 어떻게 이런 운명이~!"

그의 마음속에서 권리와 의무는 들어가라 하고, 착한 본성은 그러면 안 된다고 말한다. 둘 사이에서 갈등하던 그는 이내 결심하고 눈물을 훔치

고는, 다시는 못 볼 그 아름답고 행복한 아내와 아이들을 넋을 놓고 처연히 바라본다. 아내도 친구도 원망할 게 없다는 것을 뼈저리게 느낀 그는 다시금 눈물을 훔친다. 그러면서 부디 행복하게 오래오래 살아주기만을 빌며 쓸쓸히 떠난다.」

이 작품이 나오자마자 영국 전체가 들썩이며 감동과 흥분에 휩싸여, 그런 아름다운 인간성을 창조한 작가에게 모두 칭송을 아끼지 않았다. 그대여, 매일 더 많이 웃고, 깊이 사랑하며 행복하게 사시기를…!

2악장·2nd·성서 이야기

*

'야곱과 라헬'의 사랑은 지금 보아도 놀랍고도 아름다운 이야기이다 (창세기 29장). 이것은 '7장-2악장'에서 한 야곱의 꿈 이야기 다음 편에 나온다. 외삼촌네 집에 도착한 야곱은 환대를 받으며 며칠 동안 일을 거들어 준다. 그러자 외삼촌이 거저 일하는 것도 좋지만, 보수를 주어야 마땅하니, 외조카의 의견을 들어보자고 한다.

그런데 야곱은 보수 이야기는 꺼내지도 않고, 라헬의 언니로 눈매가 부드러운 '레아'가 있었지만, 이미 몸매가 아름답고 용모도 예쁜 '라헬'에게 사랑의 화살이 꽂힌 후이기에, 그녀를 색시로 얻기 위해 "칠 년 동안" 거저 일을 해주겠다고 제안한다. 그러자 외삼촌은 이게 웬 떡인가 하며 허락한다. 야곱은 칠 년 동안 일을 했지만, 라헬을 향한 끝없는 순수한 사랑으로, 그 세월을 마치 며칠 같이 느낀다.

그리고 이윽고 결혼잔치가 열린다. 그런데 외삼촌은 낮에는 분명 라헬과 결혼식을 치렀는데, 밤에는 언니 레아를 깜깜한 침실로 들여보내 속여 초례를 치르게 한다. 날이 밝아 그것을 안 야곱은 펄펄 뛰며 이럴 수가 있느냐고 항변한다. 그러나 넉살 좋은 외삼촌은 그곳 관습에 큰딸을 두고서 작은딸을 먼저 시집보내는 일은 없다고 하며, 이레 동안 초례 기간을 채운 후 라헬도 주겠다고 하면서, 또 칠 년 무임금 노동을 강요한다.

야곱은 하는 수 없이 그 제안을 받아들여 라헬과 결혼하고는, 또 칠 년 동안 무임금 노동을 한다. 그렇게 하여 천상천하 인간 세상에 유일한 야곱의 사랑 라헬이 낳은 아들들이 요셉과 벤야민이다.

흔히 야곱은 '사서 고생한 사람'이라 한다. 맞지 않아도 될 인생살이의 매를 사서 맞고, 하지 않아도 고생을 사서 했기 때문이다. 야곱은 머슴살이 14년과 재산을 마련한 6년의 고생살이 끝에, 20년 세월이 지나 크게 성공하여 고향으로 돌아간다.

그런데 전에 벧엘에서 하늘에 닿은 층계 꿈을 꾸고 난 후 신께 드린 서원 기도를 까맣게 잊고는, 다른 곳에서 천막을 세우고 오래도록 살며 얼쩡거리다가, 하나뿐인 딸이 가나안 사람의 촌장 아들에게 성폭행을 당하고, 오라비들이 복수한답시고 끔찍한 살육을 벌이는 불상사를 일으킨다. 그리고 고향을 코앞에 두고 유일한 사랑 라헬을 잃는다. 벤야민을 낳고는 이내 죽은 것이다.

'토마스 만'은 '요셉과 그 형제들, 1권-야곱 이야기'에서, 그 슬픈 이별의 장면을 그린다. "야곱 서방님, 용서하세요. 축복받은 아이 요셉과 죽음의 아들을 두고 가야 한다는 게 너무 가슴 아파요. 이제부터 당신은 라헬

없이 사색하면서 신이 누구인지 알아내셔야 해요. 부디 마무리 잘하시고 몸조심하세요." 야곱은 라헬의 묘지 앞에 비석을 세우고 처연히 운다. 구약 성서에서 아내의 묘지에 비석을 세운 것은 이것이 유일하다.

그렇게 하여 야곱의 순수하고 열정적인 사랑은 알 수 없는 운명의 채찍으로 깨진 질그릇처럼 산산조각이 난다. 그 후 야곱은 라헬의 그림자인 요셉만 끼고 살면서, 그 아이에게만 지독히 눈먼 사랑을 퍼붓는다. 다른 아내들이 낳은 자식들은 있으나 마나 하다. 이것이 또 화를 불러, 야곱은 배다른 10형제들이 요셉을 이집트에 팔아먹는 불행을 겪고, 그들의 거짓말을 믿고 거의 넋을 놓고 살아간다.

그러나 나중에 이집트에 가서 총리가 된 요셉을 만나, 그간 자기가 겪은 모든 불행한 사태의 까닭을 깨닫고 행복한 노년을 보내다가 세상을 떠난다. 아마 숨이 넘어갈 때도 유일한 사랑 라헬의 얼굴을 떠올렸으리라.

'아가서'는 이스라엘이 그리스 식민지 시대였을 때(기원전 332~164년) 나온 시가(詩歌)의 하나로, 청춘 남녀의 사랑을 노래한 일종의 희곡이나 오페라이다. 모두 노래하고 합창하는 가사로 이루어져 있다. 이 작품 중간에 총각이 처녀의 집 창가에서 노래를 부르는 장면이 나오는데, 여기에서 클래식의 하나인 '세레나데'(Serenade, 사랑의 고백 노래)가 나왔다.

청춘남녀의 처음이자 마지막인 눈에 콩깍지가 단단히 낀 사랑 이야기이기에, 굳이 따로 설명할 게 없다. 희곡을 읽듯, 그저 펴놓고 소리를 내어 읽어보면, 그들의 풋풋하고 정열적인 사랑의 열기를 충분히 느낄 수 있다. 아름다운 구절을 읽어보자.

임은 나의 것, 나는 임의 것(2:16)!

도장 새기듯, 임의 마음에 나를 새기세요.

도장 새기듯, 임의 팔에 나를 새기세요.

사랑은 죽음처럼 강한 것, 사랑의 시샘은 저승처럼 잔혹한 것,

사랑은 타오르는 불길, 아무도 못 끄는 거센 불길이에요(8:6).

총각은 참으로 무서운 처녀를 아내로 맞이한 것이다. 어디, 딴 데다 눈을 돌려만 봐!

3악장·3rd·클래식

'L. v. 베토벤'(1770~1827년)이 '엘리제를 위하여'를 썼다는 게 여간 신통방통한 게 아니다. 이것은 누가 들어도 사랑의 노래이다. 어린이들도 아는 이 곡 하나만으로도, 베토벤은 용감무쌍한 전사와도 같은 성품의 작곡가라는 세평의 이미지를 넉넉히 물리치고도 남는다.

베토벤이라고 해서, 어찌 사랑의 순수함과 열정과 아름다움을 모르고 살았으랴! 실은 여러 번 결혼하려고 했지만, 도무지 운명이 허락하지 않았다. 베토벤 영화 '불멸의 연인'(Immotal Beloved)은 그런 일들을 추적하며 흥미를 돋우지만, 그가 사랑한 사람이 누군지는 아무도 모른다. 베토벤을 가까이한 여인 '테레제 말파티'를 위해 작곡한 것으로 추정할 뿐이다. 악필(惡筆)로 유명한 베토벤이 'Für Therese'라고 쓴 것을 엘리제로 잘못 읽은 것이라고도 한다. 1810년 마흔 살에 작곡한 이 곡은 사후 1867년

에 공개되었다.

'로망스 1번과 2번'도 사랑의 노래이다. 작은 바이올린협주곡이라 할 수 있는데, 대체로 잔잔하고 평온한 분위기 속에, 간혹 열정을 내비치는 아름다운 사랑의 선율이다. 결혼을 꿈꾸며 작곡했을 수도 있다. 2번이 먼저 작곡한 것이다. 평론가에 따라 두 곡은 베토벤이 32~33세인 1802~1803년 사이, 혹은 2번은 1790년대 20대 중반, 1번은 1810년 사십 세 때 쓴 것이라 하는데 정확한 것은 알 수 없다.

그런데 베토벤이 자살을 결심하고 쓴 "하일리겐슈타트 유서(遺書)"가 1802년이기에, 아무래도 이 곡을 1802~1803년에 쓴 것이라는 말은 무리가 있다. 20대 중반이나 사십 세 때 쓴 것으로 보는 게 합리적일 것이다. 모차르트의 '소야곡'(아이네 클라이네 나흐트 무직)의 '로망스' 악장을 모델로 삼은 것으로 보인다.

'에드바르트 하게루프 그리그'(1843~1907년, 노르웨이)의 '솔베이지의 노래' 역시 유명한 사랑의 노래이지만, 아주 슬픈 선율이다. 이미 세계적으로 유명한 극작가로 명성을 얻은 노르웨이 작가 '헨리크 입센'이 자신의 희곡 작품인 '페르귄트'를 오페라로 공연하기 위해, 31세의 신예 작곡가인 그리그에게 의뢰하여 쓴 작품이다. 그때 그리그는 무척이나 놀랐다고 한다. 1888년에 4곡을 선정하여 제1 모음곡, 1892년에 4곡을 뽑아 제2 모음곡으로 발표했다. 솔베이지의 노래는 제2 모음곡 네 번째 곡으로 소프라노 아리아이다.

5막으로 이루어진 희곡 '페르귄트'를 생각해보자. 몰락한 지주의 아

들이며 바이킹의 후예인 페르귄트는 홀어머니와 가난하게 산다. 그러나 그는 농사일보다는 산천을 헤매며 사냥하는 재미에 빠져 지낸다.

그는 장래를 약속한 청순한 여인 '솔베이지'가 있음에도, 다른 남자의 신부를 빼앗아 산속으로 달아나는 망나니짓도 하며 어머니와 연인의 속을 푹푹 썩인다. 끝내 어머니가 말리는 데도 애인을 버리고 산의 마왕에게 혼을 팔고는 고향을 떠나, 모로코와 튀니지와 레바논, 에게해 섬들과 아라비아 등지를 돌아다니며 노예상과 보석상으로 큰돈을 벌기도 한다. 그러나 환락을 좋아하여 사귄 환락가 여인들의 배신으로 재산을 죄다 날리고, 정신 이상자 취급을 받는다. 그런데도 다시 부와 환락을 쫓아 유랑 생활을 하다가, 배가 난파되어 실패한다.

그 기나긴 세월 동안, 솔베이지는 페르귄트를 기다리며 매일 노래를 부른다. 드디어 세상에 좌절하고 늙어버린 페르귄트는 무일푼으로 귀국한다. 그는 백발이 되어 오두막에서 옷감을 짜며 아직도 그의 귀향을 기다리고 있던 솔베이지를 끌어안고 눈물짓는다. 그러나 솔베이지의 사랑이 자기를 구해 주었다고 말하는 그는 끝내 솔베이지의 무릎에서 자장가를 들으며 숨을 거두고, 솔베이지도 이내 그의 뒤를 따른다.

솔베이지의 가사를 들어보자.

그 겨울이 가고 봄이 지나고,
또 여름이 가고, 한 해가 지나고 또 해가 지나가고,
당신은 제게 돌아오겠지요.
분명 당신은 제게 돌아온다고 저에게 약속했지요.

진정 당신을 기다립니다,

신의 가호가 있기를!

당신이 아직 태양을 보신다면, 신의 강복(降福)이 있기를!

당신이 그분께 무릎을 꿇는다면.

저는 당신을 기다립니다,

당신이 제 곁에 오실 때까지.

당신이 제 곁에서 오신다면 만나겠지요.

Epilogue·종곡(終曲)·종결(終結)

_____ ✳ _____

예수는 사랑을 인생과 세상에 필요한 유일한 계명·길이라고 말한다. "나는 너희에게 새 계명을 준다. 너희도 서로 사랑하여라. 내가 너희를 사랑한 것처럼…."(요한복음 13:34) 예수의 사랑법은 무엇인가? 가난하든 부하든, 병들든 건강하든, 지식인이든 문맹자든, 모든 이를 긍휼히 여기는 심정(마태복음 9:35~36), 세상이 멸시하고 천대하는 사람들의 친구가 되어 함께 식사와 대화를 나누며 사귀고 존중하는 것(마가복음 2:15~16), 자기를 뭇 사람의 하인·종(servent)으로 낮추고 섬기는 겸양이다(마가복음 10:42~45).

노자는 도(道, 진리)와 그 도를 따라 걸어가는 삶을 물에 비유한다(도덕경 8장). "최고의 선은 물과 같다. 물은 만물을 이롭게 하면서도 다투지 않고, 사람들이 싫어하는 낮은 곳에 처한다. 그러므로 도와 가까운 것이

다."(上善若水, 水善利萬物而不爭, 處衆人之所惡, 故幾於道). 무슨 의미일까? 진리는 사랑이라는 것이다. 공자는 인(仁)을 "애인"(愛人)이라고 하는데, 역시 사랑이다(논어-학이 편).

인간과 인생과 나라는 사랑을 위해 있다. 그런데 사랑은 목적이면서도 방법이다. 인간은 사랑 때문에 일하고, 모든 일은 사랑을 지향한다. 사랑은 행복과 화해와 평화 그 자체이다. 그러나 사랑은 행복과 화해와 평화를 위한 방법과 길이기도 하다. 누구나 사랑의 능력을 지니고 있다.

하지만 사랑하는 방법에 서투른 게 인간이다. 이 방법이 서툴면 사랑도 없어지고 만다. 그렇기에 사랑만큼이나 중요한 것은 그 방법이다. 마음은 그렇지 않은데, 말과 태도가 잘못되어 관계를 해치고 불행하게 되는 일이 얼마나 많은가! 사랑하는 방법도 자꾸만 배워야, 더 잘 사랑할 수 있다. 우리 모두 충분히 사랑하며 행복하게 살자!

긍휼·자비, 인류의 우애

문학
빅토르 위고-가난한 사람들

성서
아브라함, 바르실래, 욥, 예수

클래식
L. v. 베토벤– 9번 교향곡(합창) 4악장

Prologue · 서곡(序曲)

———————————— ✳ ————————————

히브리어에서 긍휼·자비를 뜻하는 '라하밈'(Rachamim)은 여인의 자궁인 '레헴'(Rehem)에서 온 단어이다. 어머니가 자식을 낳을 때 치르는 산고(産苦)를 의미한다. 그래서 긍휼·자비는 타인의 고통을 어머니와 같은 심정으로 함께 아파하는 것이다. 대만 신학자 '초안 셍 송'(송천성·宋泉盛)은 이것을 '통감(痛感)'이라 하는데, 성서의 의미를 잘 담은 용어이다(아시아의 고난과 신학)

긍휼·자비는 우리말에서 '불쌍히 여기다'는 것인데, 이제는 그 본래 의미가 퇴색한 면이 있어서 더 깊이 이해해야 한다. 불쌍히 여기는 것은 고통을 겪는 사람의 처지를 보고 단지 안 됐다는 일시적 감정이 아니라, 깊은 감정이입(感情移入)으로 그의 마음과 상황을 함께 아파하는 심정을 품고 구체적으로 도와주는 것을 뜻한다.

복음서는 예수의 긍휼·자비를 이렇게 말한다. "예수께서 온갖 질병과 온갖 아픔을 겪는 무리를 보시고, 그들을 불쌍히 여기고 고쳐주셨다. 그들은 마치 목자 없는 양과 같이, 고생에 지쳐서 기운이 빠져 있었기 때문이다."(마태복음 9:35~36)

예수의 긍휼과 자비의 행동은 일시적 자선(慈善)이 아니라, 그들의 상처와 힘겨움과 고통에 깊이 감정이입 하여 통감하면서, 그것을 자신의 아픔으로 받아들인 것을 말한다. 예수의 마음은 "모든 이가 내 형제요 자매요 어머니"라는 것이다(마가복음 3:35). 예수에게는 남의 상처가 내 상처이고, 남의 슬픔이 내 슬픔이고, 남의 고통이 내 고통이다. 예수에게는 "천

하에 남이란 없다."(天下無人, 묵자-墨子, 겸애 편)

인간에 대한 정의는 여러 가지이다. 이성으로 보면 '호모 사피엔스·Homo, Sapiens·슬기인·생각하는 사람', 물건 만드는 재주로 보면 '호모 파베르·Faber·도구 제작인', 사회와 정치로 보면 '호모 소치에타스·Societas·사회적 동물, 호모 폴리티쿠스·Politicus·정치적 인간', 영혼과 정신으로 보면 '호모 스피리티쿠스·Spiriticus·영혼의 인간' 등이다. 그밖에 '호로 로쿠엔스(Loquens·언어의 인간), 호모 에스페란스(Esperans·희망하는 인간), 호모 루덴스(Ludens·놀이하는 인간)' 등이 있다.

이러한 정의는 무엇을 가리키는가? 개개인이 행복을 누리는 평화로운 세상을 건설하자는 것이지, 다른 게 아니다. 특히 긍휼과 자비는 종교적 영성으로, 호모 스피리티쿠스의 마음과 태도이다. 맹자가 말하는 사랑(仁)의 씨앗(端)인 '측은지심'(惻隱之心)도 이것이다(맹자, 공손추 상). 모든 종교와 철학에서 긍휼과 자비와 사랑을 말하는 것은 이것이 행복한 삶의 길이며, 세상에 평화를 가져오는 근본이기 때문이다.

긍휼과 자비가 사라져버린 세상을 생각해보라. 그대로 지옥이다. 문학 평론가들이 '단테 알리기에리'의 '신곡(神曲, Divina Comedia)'에서 명품이 '지옥 편'이라고 말하는 것도 이 세상에 지옥의 광경을 보여주는 소재가 무궁무진하기 때문이다. 인간의 인간다움은 긍휼과 자비에서 드러나고 증명된다. 긍휼과 자비는 확실히 인류의 우애와 평화를 지향하는 갸륵한 마음씨와 태도이다.

1악장·1st·문학

---------------------------------- ✳ ----------------------------------

'빅토르 위고'(1802~1885년)의 '가난한 사람들'은 단편소설의 백미이며, '레 미제라블'에서 드러낸 그의 인도주의(人道主義, humanism)가 지향하는 긍휼과 자비의 영성을 보여주는 걸작이다. 위고는 독일의 괴테, 프랑스의 발자크, 러시아의 도스토옙스키와 톨스토이, 영국의 디킨스와 함께 19세기 문학의 산봉우리라 하겠다.

'가난한 사람들'을 조금 표현을 달리하여, 초등학교 1~2학년 학생들에게 동화를 들려주는 선생님의 이야기식으로 말해보자.

「어떤 바닷가 마을에 가난한 어부 가족이 살았어요. 하루는 남편이 조그만 목선을 타고 고기를 잡으러 나갔지요. 그런데 오후 들어 바람이 거세게 불며 풍랑이 몰아치자, 아내는 얼굴이 파랗게 질려 아무 일도 할 수 없었어요. 그저 바다를 바라보며, 어서 잔잔해져서 남편이 무사히 돌아오기만을 바라며, 불안한 마음에 이리저리 서성였지요. 이윽고 해가 지고 어두워지자, 이제는 세찬 비까지 퍼부었어요. 두 아이를 재운 아내는 공포에 질려 눈물을 머금고 발만 동동 굴리며 애를 태웠지요.

그러다 갑자기 그녀는 이웃집 여인이 생각났어요. 남편도 없이 몹시 가난하게 사는 그 여인은 두 아이를 홀로 키우는데다, 병이 깊어 허약하기 그지없었고, 판자로 지은 집은 헛간이나 다름없었지요. 어부 아내는 머리에 옷을 둘러쓰고, 그 집으로 달려갔어요. 밖에서 소리쳐 불러도 아무 대답도 없었어요. 하는 수 없어 문을 열고 들어섰는데, 집 곳곳에 물이 새서 바

닥이 질척거렸어요. 엄마 방으로 들어가 보니, 아뿔싸! 그녀는 죽어 있었어요. 눈물을 떨구던 그녀는 아이들 방으로 들어갔지요. 두 아이는 세상모르고 잠들어 있었어요.

그녀는 한 아이는 엎고 다른 아이는 가슴에 안아 옷을 둘러 덮고는, 힘겹게 집으로 돌아왔어요. 그리고는 자기 아이들이 자는 방으로 데려가 재웠어요. 시간이 더 지나, 이젠 코앞도 보이지 않게 깜깜해졌지요. 그녀가 걱정과 두려움에 휩싸여 손을 움켜쥐고 서성이고 있는데, 드디어 대문이 열리고 남편이 돌아왔어요!

너무나도 반가운 아내는 눈물을 흘리며 남편에게 덥석 안겼지요. 이윽고 남편은 머리와 옷을 털며 들어오더니, 이웃집 걱정부터 했어요. 그러자 아내는 남편의 손을 붙잡고 아이들 방문을 열었어요. 남편이 바라보니, 거기에는 아이들 넷이 천사 같은 얼굴로 자고 있었어요. 그러자 남편은 이렇게 말했어요. "어이구, 이제부터는 고기를 더 많이 잡아야겠는걸!"」

무슨 해석이니 주석이니 평론이니 할 게 없다. 이것이 긍휼과 자비이다. 참으로 아름답고 가슴을 따스하게 하는 이야기여서, 톨스토이도 자신의 '인생독본'에 실었다. 긍휼과 자비는 얼어붙은 세상을 녹이는 하늘의 봄바람이다.

2악장·2nd·성서 이야기

<p style="text-align:center">✳</p>

성서는 '아브라함'의 긍휼과 자비의 영성을 두 번 말한다(창세기 14장, 18장). 어느 날, 그가 사는 헤브론에서 멀지 않은 사해(死海) 너머 여러

부족 사이에 전쟁이 일어났다. 소돔에서 살던 그의 조카 롯과 그의 가족과 많은 주민이 포로로 붙잡혀갔다. 간신히 도망친 어떤 사람이 아브라함에게 와서 그 사실을 알렸다. 그러자 아브라함은 지체하지 않고 노구(老軀)를 이끌고 하인들을 데리고 200리 길을 추격하여 급습한 끝에, 조카와 그 가족과 포로들을 구출하여 돌아왔다.

오늘날로 말하자면, 그때 아브라함의 나이는 80세가 넘은 노인이었다. 그 머나먼 길을 즉시 달려가 야간 전투를 지휘하여 구출해내면서 죽을 수도 있었다. 그러나 그는 자식처럼 사랑하는 조카와 그 가족을 모른 체할 수 없었다. 게다가 그 조카는 어려서 아버지를 잃고 어머니와도 이별한 후 큰아버지인 자기를 아버지처럼 따랐기에, 그를 향한 애정이 더욱 애틋했다.

둘째는 어느 날 아브라함은 광야를 건너온 나그네 세 사람이 자기 천막을 지나치는 것을 보고는 모셔다가 정성껏 대접했다. 그것은 고대의 관습법인 '나그네 환대법'을 그대로 실천한 것이었다. 그런데 그는 몰랐지만, 그들은 죄악의 도시 소돔을 멸망시키러 온 천사들이었다. 그들이 쉬고 나서 소돔으로 떠날 때 알았다.

그러자 아브라함은 어느 천사(신) 앞을 가로막고 엎드려, 소돔 사람들의 구원을 위하여 기도하며 호소했다. 그리하여 인간과 신 사이에 한바탕 내기가 벌어졌다. 아브라함은 의인을 악인과 함께 쓸어버리는 것은 옳지 않은 일이고, 의인 50명이 있다면 그들을 보고 악인들을 용서해야 공정한 판단이라 하겠으니, 어떻게 하시겠느냐고 묻는다. 그러자 천사는 용서하겠다고 말한다. 그렇게 하여 50명에서 10명까지 줄었다. 그래도 용서하겠다고 하시자, 아브라함은 그조차 없을 것 같아서 묻기를 그친다.

이 두 이야기는 고난에 처한 피붙이를 구원하고, 자기와는 모르는 나그네들을 대접하고, 아무 상관도 없는 멸망할 사람들을 살리기 위해, 신의 앞길을 가로막고 절절히 호소하는 아브라함의 긍휼과 자비의 영성을 보여준다.

신앙인의 참모습은 나라와 민족과 세상의 구원을 위하여 신의 앞길을 가로막고 호소하는 것이다. 지금보다 비교할 수 없이 가난하고 혼란스러웠던 1970~80년대에는 나라와 민족을 위하여 기도하는 신앙인들이 꽤 있었다. 그러나 오늘날에는 별로 없는 것 같아, 마음이 씁쓸하기만 하다.

'8장-2악장'에서도 말했듯이, 다윗은 아들 압살롬의 반란으로 신발을 챙겨 신을 틈도 없이 급히 맨발로 광야로 도피한다. 겟세마네 동산 언덕배기를 넘어갈 때는 비통함과 수치감 속에서 울면서 걸어간다. 요르단강을 건너 광야 깊숙이 들어섰을 때야 한숨을 돌린다.

그러자 그 소식을 들은 지방 유지들 가운데, '바르실래'를 비롯한 여러 사람이 '침대, 이부자리, 대야, 질그릇, 밀과 보리와 밀가루, 볶은 곡식과 콩과 팥과 볶은 씨앗, 꿀과 버터와 양고기와 치즈를 가지고 와서, 굶주리고 지친 다윗과 신하들을 먹이고 보살핀다'(사무엘하 17:27~29).

이윽고 반란이 평정되어 도성으로 돌아가게 되자, 다윗은 80세 노인 바르실래를 불러 사의(謝意)를 표하고, 같이 궁으로 가면 편히 모시겠다고 말한다. 그러나 그 노인은 짐이 될 뿐이라고 말하면서, 조상들이 살던 곳에서 여생을 보내다가, 죽으면 아버지와 어머니 곁에 묻히는 게 소원이라고 하며 정중히 사양한다.

바르실래는 보살펴야 할 사람이 왕이 아니었다고 해도 그렇게 했을 것이다.

긍휼과 자비는 신앙의 증명이다. 그런 점에서 신앙은 과학이다. 욥기는 고대 이스라엘 민족이 페르시아 제국의 식민지였던 시대에 나온 문학 작품이다(기원전 5세기 초반). 고난의 상징인 '욥'은 그 전에 긍휼과 자비의 사람이었다(욥기 29장, 31장). 여기에 나타난 욥의 긍휼과 자비의 삶은 신앙인이 도달하는 숭고한 경지를 보여준다.

의롭고 경건한 삶에 대한 사람들의 존경과 명예(29:11), 가난한 사람들과 의지할 데 없는 고아들의 아버지(29:12), 비참하게 죽어가는 사람들과 과부들을 위해 베푼 자비(29:13), 정의의 실천과 공평한 처리(29:14), 앞 못 보는 이의 눈과 발 저는 이의 발이 되어 준 것(29:15), 궁핍한 청년들의 아버지와 모르는 사람들의 하소연도 자상하게 보살핀 일(29:16), 악한 자들에게 희생당하는 사람들의 구원(29:17), 왕처럼 슬퍼하는 사람을 위로하고 돌본 일(29:25), 부자이지만 황금을 믿지 않는 지혜와 겸손(31:24), 원수가 고통과 재난을 당하는 것도 기뻐하지 않는 태도(31:29), 나그네를 영접하고 대접한 일(31:31) 등이다. 가히 신앙인의 표본이다.

'예수'는 두 가지 방식을 통해서 긍휼과 자비를 드러낸다. 가르침과 실천이다. 예수는 생각한 것을 살고, 사는 것을 가르친다. 예수의 생각과 실천은 하나이다. 진리를 가르치는 것이야말로 최고의 긍휼과 자비행이다. 진리가 필요 없는 인간은 없기 때문이다. 진리 없는 권력, 진리 없는 부, 진

리 없는 명예는 영혼의 궁핍과 인격의 가난과 삶의 허무를 가져온다.

예수는 종교와 율법과 신앙의 외적인 형식과 척도를 가지고 사람을 차별하는 세상이 외면하고 무시하고 천대하는 소외된 자들의 친구로 산다. 세리들과 죄인들, 심지어는 창녀들까지 관대한 영혼으로 포용하며, 그들을 어엿한 사람으로 대접하고 함께 식사를 나누고 즐거이 대화하며 진리를 들려준다. 예수로부터 그런 사람대접을 받고 가르침을 들은 사람들이 이전과 같은 생활을 살았다고는 생각할 수 없으리라.

3악장·3rd·클래식

＊

클래식 음악은 고달프고 힘들게 살아가는 인류에게 위로와 행복을 전하고, 인류애와 평화를 호소하는 메시지를 담고 있다고 보겠다. 인류애를 생각할 때마다 떠오르는 곡은 역시 'L. v. 베토벤'의 '9번 교향곡 합창, 4악장'이다. 아무 소리도 듣지 못하는 완전히 적막한 상태에서 이 곡을 창작한 베토벤.

고요하면서도 묵직한 심정으로 영혼의 심연에 불을 붙여, 인간 일반이 지향해야 할 보편의 진실과 가치를 향하여 날아오를 준비를 하는 듯 들리는 3악장이 고요한 음색으로 끝나자마자, 쾅 하고 요란하게 폭발하는 4악장 서두는 마치 대포를 쏘듯, 팀파니와 관악기가 한꺼번에 터지며 첼로와 콘트라베이스의 저음이 압도한다. 이어지는 바리톤의 독창, 소프라노와 알토와 테너의 교창, 합창, 그리고 오케스트라로 마치는 종결.

합창 교향곡 4악장은 평생 이어진 베토벤의 음악 실험정신이 유감

없이 발휘된 작품이다. 바로크 시대에 성행한 교회 성가곡이나 진혼곡
(Requiem)도 합창과 오케스트라가 협연하는 것이었지만, 교향곡에 인간
의 목소리를 넣은 것은 베토벤이 처음인데, 그만큼 인류의 우애를 무척이
나 소중히 여긴 그의 정신을 담고 있는 작품이다.

　　여기에 쓰인 노래는 독일 시인 '프리드리히 폰 실러'(1759~1805년)
의 '환희(기쁨)에 붙이는 송가(頌歌)'이다(독어: An die Freude, 영어: Ode
to Joy, 1786년 출판). 베토벤의 이 시의 일부를 담았다. 그 시를 읽어보자.

　　환희여, 아름다운 신들의 불꽃이여, 낙원의 딸이여!
　　우리 모두 정열에 취해 빛에 가득한 성소로 들어가자.
　　신성한 그대의 힘은 가혹한 현실이 갈라놓았던 자들을 다시 결합
　　시키고,
　　모든 인간은 형제가 되노라.
　　그대의 부드러운 날개가 머무르는 곳에서.

　　서로 껴안아라! 만인이여, 전 세계의 입맞춤을 받아라!
　　형제여, 별이 빛나는 하늘 저편에 사랑하는 신께서 반드시 계시니!
　　위대한 하늘의 선물을 받은 자여,
　　진실한 우정을 얻은 자여,
　　여성의 따뜻한 사랑을 받은 자여, 다 함께 환희의 노래를 부르자!
　　그렇다, 비록 단 한 사람의 마음이라도,
　　땅 위의 그를 믿는 사람은 모두 환희의 노래를 부르자!

그러나 그조차 가지지 못한 자들은 눈물 흘리며 조용히 떠나가라!

이 세상에 사는 사람은 이 공감(共感)에 봉사하라!
이 공감은 우리를 미지의 존재가 군림하는 별 있는 곳으로 인도하리라.
이 세상의 모든 존재는 자연의 가슴에서 환희를 마시고,
모든 선한 사람이나 악한 사람이나 장밋빛 오솔길을 환희 속에 걷는다.
환희는 우리에게 입맞춤과 포도나무,
그리고 죽음조차 빼앗아 갈 수 없는 친구를 주고,
땅 위의 벌레에게도 기쁨을 선물 받고, 천사 케루빔은 신 앞에 선다

만인이여, 엎드려 빌겠는가?
세계여, 창조주가 느껴지는가?
별이 빛나는 하늘 저편에서 아버지를 찾아라.
별이 빛나는 하늘 저편에 반드시 계시리라.
기쁨은 영원한 자연에 있어서 강한 용수철이다.
기쁨, 기쁨은 크나큰 세계의 시계 속에서 톱니바퀴를 돌아가게 한다.
기쁨은 꽃을 그 싹으로부터 이끌어 내고, 별을 하늘로부터 이끌어 내며,
기쁨은 천문학자의 망원경도 모르는 천체를 하늘에서 회전하게 한다.

환희여, 수많은 별이
천국의 영광스러운 계획을 따라 빛나는 창공을 가로지르듯,
형제여, 그대들의 길을 달려라,

영웅이 환희에 찬 채 승리의 길을 질주하듯이.

불타오르는 진실로부터 '그녀'는 학자에게 미소를 보인다(승리의 여신).

미덕의 가파른 언덕을 향해 포기하지 않는 자의 길을 안내한다.

신념의 태양이 비추는 산 위 바람에 날리는 그녀의 깃발을 본다.

터질듯한 관이 열림에 따라 천사의 합창 앞에 서 있는 그들을 보리라.

만인이여, 용기 있게 인내하라!

더 나은 세상을 위해 인내하라!

별이 빛나는 하늘 저편에 계신 위대한 신이 보답하시리라.

우리는 신들에게 보답할 수 없노라.

신처럼 될 수 있다는 것은 아름다운 것이니,

슬픔과 빈곤을 주변에 알리고, 기쁜 사람들과 함께 기뻐하라.

원한과 복수는 잊으라, 불구대천의 원수도 용서하라

그를 눈물 흘리게 하지 마라, 그를 후회가 갉아먹게 하지 마라.

우리의 채무 장부는 없애버리자!

세상 사람들이여, 우리 서로 화해하자!

형제여, 별이 빛나는 하늘 저편에 계신 신은 우리가 심판한 대로

심판하시니.

환희는 황금빛 붉은 포도주잔 위에 소용돌이치고,

식인귀들은 온순함을 마시고 절망은 영웅의 기개를 마시노라.

형제들이여, 자리를 박차고 일어나 포도주로 가득 찬 잔이 들어오면,

거품을 하늘을 향해 뿌려라, 이 잔을 선한 정신에 바쳐라.

별들의 무리가 칭찬하고 '세라핌'의 찬가가 울리는(천사들)

그런 선한 정신에 이 잔을, 별이 빛나는 하늘 저편에 계신 분께!

깊은 고뇌에는 굳은 용기를,

죄 없는 자의 눈물이 있는 곳에 도움을,

드높은 맹세에는 영원함을, 친구와 적에게는 진실을,

왕좌 앞에는 사나이의 기개를,

형제여, 재물과 목숨을 걸고서라도

공이 있는 자에게는 왕관을, 거짓의 무리에게는 패배를!

성스러운 자들은 더 가까이 뭉쳐라, 이 황금빛 포도주에 대고 맹세하라!

약속한 바를 충실히 지키겠노라고, 별이 빛나는 하늘 저편에 계신

심판자께!

독재의 사슬로부터는 구원을,

악인에게도 관용을,

임종의 참상에도 희망을,

교수대에도 은총을!

죽은 자들도 살아나게 하자!

형제여, 마시고 함께 노래하자,

모든 죄인은 용서받아야 하고, 지옥은 없어져야 하노라.

세상을 떠나는 순간에도 밝게, 수의를 입고도 단잠을 자자!

형제여, 너그러운 판결을 기대하자, 죽은 자들을 심판하는 분의 입에서.

Epilogue·종곡(終曲)·종결(終結)

———————————— * ————————————

평등과 평화는 인류의 영원한 과제이다. 이것은 당연한 것이 아니라 잘못된 것이다. 1789년에 터진 프랑스 대혁명의 구호는 '자유, 평등, 박애'이다. 자유는 그런대로 유럽 사회에 이루어졌지만, 평등과 박애는 아직도 요원하다.

그대여, 생각해보시라. 2024년 말까지 전 세계 국가들의 총 국방비가 무려 3천 조 원이었다는 사실을! 그 가운데서 미국이 1천조 원이다. 한국은 60조 원으로 세계 7위 권이다. 그러나 3천조 원의 국방비에 비해서, 후진국의 학교와 병원과 질병 예방과 위생을 위해 쓰는 비용은 1/100도 안 된다. 그마저 매년 들쑥날쑥이다. 가히 미친 인류가 아닌가!

'토머스 홉스'(1588~1679년, 영국)가 '인간의 본성'에서 말한 "Homo homini Lupus, 인간에게 이리인 인간", 곧 '만인의 만인에 대한 투쟁'이 인간의 영원한 진실이란 말인가? 아니다. 인간이 살 곳은 지구밖엔 없다. 화성에 가서 산다고? 어이구, 어느 천 년에! 지구가 망하고 간다 해도, 누가 가겠는가? 선택된 자들만! 지금도 미국과 러시아와 중국에는 핵전쟁을 대비하여 수천 명의 선택된 자들이 3년은 먹고 살 거대한 지하 방공시설이 있다.

베토벤 합창 4악장을 진지하게 들으며 인류애를 가득 길어 올리자. 예수의 말처럼, 사랑만이 인간의 생명과 평화를 보장하는 길이다. 얼마나 더 세월이 흐르고 기후 재앙을 입어야, 이것을 깨달을까! 이것이 정녕 "바람만이 아는 대답"일까(밥 딜런-바람만이 아는 대답)?

Prologue·서곡(序曲)

———————— ✳ ————————

한국 사회는 광속(光速)으로 진행된다. 세상에서 제일 바쁘고 가장 빠르게 변한다. 정신이 없을 지경이다. 자연도태(自然淘汰)의 진화론 법칙을 철저히 신봉하는 것 같다. 인구의 80%가 도시에 산다. 농촌은 붕괴한다. 인구는 격감한다. 유치원과 초중고와 대학교가 빠르게 사라진다. 그런데도 어느덧 비정상을 정상으로 알고 살아간다. 지나친 정치적 분열과 정책의 차이로 빤히 보이는 문제를 해결하지 못하고 어정거리고 있다.

우리는 얼마든지 사회 구조 탓을 할 수도 있다. 그러면 인생을 남들 때문에 사는 것인가? 아니다. 인간은 일할 때보다 쉴 때 아름답다. 전에 사랑만큼 소중한 것이 사랑할 줄 아는 방법이라고 했는데, 이것은 일과 쉼에도 그대로 적용되는 인생의 법칙이다. 나는 지금 배부른 자들의 인생관을 찬양하는 게 아니다.

예로부터 이스라엘 민족은 안식일을 목숨같이 소중히 여기며, 일과 휴식의 조화와 균형의 리듬을 찾으며 살았다. 인생은 리듬이다. 일 없는 휴식이 인간을 타락시키듯, 휴식 없는 일 역시 인간을 인간이 아니게 만들어 버린다. 노동과 휴식은 인간이 누려야 할 권리이다. 휴식을 위해 일하고, 일하기 위해 휴식하는 것은 자연과 인생의 순리이다.

따라서 우리는 한가(閑暇)와 정담(情談)의 시간을 충분히 누려야 한다. 가족이든 친구든 직장 동료든 이웃이든 종교의 친우이든, 한가와 정담을 나누는 것은 우리를 더욱 인간다운 인간으로 길러주는 일상의 소중한 경험이다.

시편의 어떤 시인은 "주님의 집 뜰 안에서 지내는 하루가 다른 곳에서 지

내는 천날보다 낫기에, 악인의 장막에 살기보다는 신의 집 문지기로 있는 것이 더 좋다."라고 말한다(시 84:10). 여기에서 악인은 거짓과 폭력의 명수라기보다는, 지나치게 바쁜 사람들을 말하는 것이다(직업상 그런 사람들을 말하는 게 아니다). 따라서 이 시구는 사랑하는 이들과 더불어 한가하게 정담을 나누며 지내는 것이 참으로 아름답고 보람있는 일이라는 말로 읽을 수 있다.

한가와 정담은 그저 즐겁고 정겹게 보내는 시간뿐만 아니라, 무엇보다 인생의 진실과 참모습을 대면하고 파고드는 진지한 사색의 시간이다. 그런 점에서 인생에는 공짜가 없다. 한가와 정담은 확실히 우리에게 깊은 안식과 새로운 빛과 힘을 가져다준다. 한가와 정담을 일로 삼을 수야 없지만, 자주 그런 시간을 갖는 것은 일상을 활기차고 멋지게 가꾸어가는 예술적 존재 방식이다. 홀로 고독하게 있는 것도 필요하지만, 사랑하는 이들과 한가하게 정담을 나누며 더불어 사는 것은 더욱 멋진 인생살이가 아니겠는가!

1악장·1st·문학

─────────────── ✳ ───────────────

정신과 의사이며 임종을 앞둔 사람을 돌보는 '호스피스' 운동의 창시자인 '엘리자베스 퀴블러 로스'(1926~2004년, 미국)의 '인생 수업'(Life Lessons)은 그분이 병원에서 그 일을 하는 동안 겪은 여러 사람의 모습을 관찰하며 기록한 책이다(공저).

죽음의 모습은 한 인간이 살아온 삶의 내력을 그대로 노출하고 폭로한다. 이 책에는 이런 이야기가 많다. 후회와 회한에 잠겨 비탄과 울분과 저주에 휩싸여 죽어가는 정치인들과 지식인들과 종교인들과 부자들의 모습은 이미

지나치게 늦은 것이다. 그러나 힘써 선하게 살아온 사람들은 죽음을 영원의 안식으로 받아들이고, 가족과 친구들과 신에게 감사하며 잠을 자듯이 떠난다.

책의 목차만 보아도 우리를 포근하게 감싼다. '자기 자신으로 존재하기, 사랑 없이 여행하지 말라, 관계는 자신을 보는 문, 상실과 이별의 수업, 아직 죽지 않은 사람으로 살지 말라, 가슴 뛰는 삶을 위하여, 영원과 하루, 무엇을 위해 배우는가, 용서와 치유의 시간, 살고 사랑하고 웃으라.'

한 권의 책은 능히 사람을 구원하는 힘을 갖고 있다. 인생 수업의 이야기 속으로 들어가면, 남들의 이야기가 아니라 지금의 나를 향하여 말하고 있음을 알게 된다. 늙어서나 세상을 떠나야 할 날이 가까이 다가올 때 비탄과 회한에 사로잡지 않는 생을 살려면, 우리는 항상 '지금 이 순간'을 생생히 살아내야 한다.

짧든 길든, 인생은 깊이와 높이의 질적 문제이다. 내가 하는 일을 통해서 더 자유롭고, 더 아름답고, 더 자비롭고, 더 평온한 인간이 되어 간다면, 우리를 확실히 제대로 살아가는 것이다. 어떤 분은 인생은 베풀기 위해서 온 것이라고 한다. 실로 그렇다. 무엇이든 많이 베풀고 가는 사람이 인생을 잘 산 것이다.

2악장·2nd·성서 이야기

＊

전에 말한 것 같이, '웃는 남자 이삭'은 진실로 괴상한 유대인이다. 왜냐면 이삭은 고난의 민족인 이스라엘에서, 유독 매사에 미소와 웃음을 지으며 여유와 한가와 정담 속에서 살아간 특이한 인물이기 때문이다. 그에게 별명을 붙이자면 '미스터 스마일!'이라 하겠다.

성서는 이삭을 이렇게 말한다. "어느 날 저녁 이삭이 산책을 하려고 들로 나갔다."(창세기 24:63). 나는 이 구절을 탁월한 것으로 본다. 여기에 이삭의 모든 것이 들어 있다. 구약성서에서 산책한 사람 이야기는 여기밖엔 없다. 그만큼 그는 독특하고 괴상한 유대인이다. 미스터 스마일이기에 산책한 것이고, 매일 산책을 하여 더욱 그렇게 되어 간 것이다. 그의 할아버지 아브라함도 매일 밤 별 밭 아래에 섰지만, 산책했다는 말은 없다. 더구나 집요한 성격의 그의 둘째 아들 야곱이 산책했다는 것은 상상할 수도 없는 일이다.

슬슬 거닐어 노니는 산책은 그야말로 여유와 한가와 정담의 시간이다. 늘 아내 리브가와 함께 산책했을 것이다. 산책하며 사색하는 이삭의 모습이 드러낸 성품이나 생각의 지평은, 전에 말한 것 같이(6장-2악장), 그 후 블레셋 부족에게 수차례 우물을 빼앗기면서도 웃음을 지으며 여유롭게 양보하고 물러서는 것으로 충분히 입증된 일이다.

세상에서 그를 바쁘게 하거나 고집스럽게 하거나 우기게 하거나 싸우게 할 일이란 아무것도 없었다. 모든 일을 한가롭고 여유로운 마음으로 좋게 바라본다. 그는 자유인의 경지에 오른 인간상이다. 나는 이삭이 생기기도 매우 웃기게 생겼을 것이라고 상상한다. 마치 잠든 고양이의 얼굴과 같지 않았을까! 그래서 보는 사람마다 절로 미소를 짓게 했으리라.

아마 이삭은 죽을 때도 얼굴 가득 미소를 짓고, "그것 참 좋군!"(Es ist gut, 철학자 칸트가 죽을 때 한 말) 하며 영원의 하늘로 여행을 떠났으리라. 이삭은 참으로 잘 산 사람이다. 우리도 이삭처럼 산다면, 얼마나 좋을까!

'잠언'은 빼어난 속담과 경구와 에스프리의 모음집이다. 현인인 어른

이 청년들에게 들려주는 인생의 지혜에 관한 책이다. 진지하면서도 즐겁고 심오한 인생의 길과 아름답고 지혜로운 인생살이를 보여준다. 이 책 역시 신을 기뻐하고 인생을 감사하면서, 깊이 사색하며 자유롭고 현명하게 살아갈 것을 가르친다.

수많은 말이 있으나, 다음 두 구절을 핵심으로 보겠다. "사랑(仁慈)과 진리를 저버리지 말고, 그것을 목에 걸고 다녀라. 너의 마음속에 깊이 새겨 두어라. 그러면 신과 사람 앞에서 네가 은혜를 입고 귀중히 여김을 받을 것이다."((3:3~4). "그 무엇보다도 네 마음을 지켜라. 그 마음이 바로 생명의 근원이기 때문이다."(4:23) 생명은 아래 예수를 보라.

'예수'는 언제나 생의 진실을 말했기에 가혹하게 들리는 말도 사양하지 않았다. 그 가운데서 가장 혹독한 말은 이 말이 아닐까 싶다. "죽은 사람들을 장사하는 일은 죽은 사람들이 치르게 하라."(누가복음 9:60). 마태복음은 전자를 단수인 '죽은 사람'이라고 표현하여 상식선에서 그치고 말았지만, 누가 기자가 예수의 본의에 맞게 기록한 것으로 보겠다.

예수의 본의는 살아있는 사람들 가운데서도 이미 정신적으로는 죽은 사람들이 있다는 것이다. 그것도 유구한 신앙의 전통 속에서 살아온 유대인들에게 그렇게 말했다는 데서 더욱 충격적이다. 어째서 예수는 그런 혹독한 말을 했을까? 신앙과 종교와 전통의 준수가 형식주의에 그쳐, 방향과 목적을 상실했기 때문이리라.

종교의 모든 것은 생명, 사랑, 기쁨, 자유, 감사, 자비, 정의, 경축, 축복, 안식, 만족, 어울림과 상생, 평화의 질서를 위해 존재한다. 예수에 따르

면, 이런 삶의 심오하고 일상적인 체험은 한가와 정담의 느린 발걸음 속에서 아버지이신 신, 혹은 진리 안에서 나누는 친밀한 관계에 맺히는 열매이다. 따라서 이런 인간적이고 신성한 체험의 일상이 없는 종교 생활은 이미 죽어버린 인간들이 치르는 형식주의일 뿐이다.

"나는 양들이 생명을 얻고 또 더 넘치게 얻게 하려고 세상에 왔다."(요한복음 10:10)라는 예수의 말을 깊이 생각해보라. 여기에서 '생명'은 목숨을 말하는 게 아니다. 어떤 빛과 힘·에너지가 살아있는 분위기를 말한다. 예를 들어 '집구석과 행복한 가정'을 대비해보라. 집구석은 재산이 많아도 한가와 정담이 가져오는 빛과 에너지의 분위기가 없는 생명을 잃어버린 모습이고, 행복한 가정은 부유하진 못해도 그것이 살아 있어 생명이 가득한 상태이다.

3악장·3rd·클래식

* * *

'아르칸젤로 코렐리'(1653~1713년, 이탈리아)의 '바이올린 합주협주곡'은 많다. '아르크 안젤로'는 '대천사'라는 뜻이다. 코렐리는 이탈리아 바로크 음악의 집대성(集大成)이다. 그때 바이올린 합주협주곡은 언제나 12곡으로 구성된 한 작품으로 발표하는 것이 유행이었다. 코렐리는 지금도 꽤 자주 연주된다. 비발디를 가리켜 비슷비슷한 음악을 천 개나 썼다고 혹평한 'R. 슈트라우스'의 말처럼, 코렐리의 음악도 그러하다. 본디 바로크 음악이 그렇다.

대체로 평온하고 감미롭고 절제와 품격이 높다. 주로 17~18세기에 유행한 바로크 음악이 일체의 주관적이거나 낭만적인 감정을 절제한 철저히 수학적인 이유는 절대 왕정 시대에 궁전이나 귀족들이나 교회의 고위

층 저택에서 연주했기 때문이다. 그때는 그들의 지원이 없었다면, 음악가들은 먹고살 수 없었다. 베토벤이 처음으로 그들의 지붕을 벗어나, 작품 판매와 연주 활동으로 먹고사는 프리랜서로 데뷔한 음악가이다.

20세기 중반에 들어서 바로크 시대나 모차르트와 베토벤의 음악을 그 당시의 악기들과 연주법을 사용하여 공연하는 '정격연주'의 경향이 생겼는데(authentic instruments), 현대 오케스트라의 맛과는 사뭇 다르기에, 그것을 좋아하는 취향을 가진 사람들이 꽤 많다. 정격연주를 소박한 밥상이라 한다면, 현대의 연주는 뷔페와 같다. 코렐의 음악도 정격연주가 많으니, 그것을 들어보는 것도 좋겠다.

'요한 파헬벨'(1653~1706년, 독일)의 '카논'은 워낙 유명하다. 오래도록 묻혔다가 20세기 초반에 발굴되었다. 시종일관 4/4박자로 진행되는 이 곡 역시 베토벤의 월광 1악장처럼 무궁무진하게 전개해도 되는 무궁동(無窮動)이라 하겠다(무궁동은 파가니니의 작품 이름에서 딴 것). 카논은 파헬벨의 작품 중에서 가장 널리 알려진 곡으로, 화성의 전개는 후대에 큰 영향을 끼쳤다. 시종 편안하고 즐겁다.

제목은 '세 대의 바이올린과 통주저음을 위한 카논과 지그'(Kanon und Gigue in D-Dur für drei Violinen und Basso Continuo)이다. 카논(Canon)은 성서의 정경(正經), 공식, 표준이란 뜻으로, 엄격한 모방의 원칙에 따른 정형(定型)의 형식을 말하고, 지그(Gigue)는 영국 무용가 지그가 17~18세기에 프랑스와 에스파냐 등으로 전해 발달한 춤곡이다.

카논을 피아노로 편곡하여 세상에 널리 알린 사람은 일전에 세상을

떠난 미국의 크로스오버 작곡가와 연주자인 '조지 윈스턴'으로, 그의 음반 'December'에 실려 있다.

Epilogue·종곡(終曲)·종결(終結)

*

 밀물과 썰물, 낮과 밤처럼, 인생 또한 리듬이다. 인생은 잠과 활동, 일과 쉼, 주관과 객관, 나아감과 물러섬, 침묵과 말, 수용과 거부, 충성과 저항, 보수와 진보, 예와 아니오 사이에서 지혜를 발휘하여 적절히 이루어내는 조화와 균형의 리듬이다.

 한쪽으로 치우치는 것은 좋지 않은 결과를 가져온다. 될 수 있는 한, 한가와 정담을 위한 시간을 갖는 것이 인생을 잘 살아가는 길이다. 지나치게 바쁘면 세파(世波)에 시달려 좋은 마음과 아이디어도 물러가고, 인생살이는 그만큼 더 팍팍해진다. 자연의 사물들을 가까이 바라보라. 그들이야말로 현명하게 사는 법을 보여주는 삶의 스승이다.

신앙과 구원

문학
존 버니언-천로역정,
니코스 카잔차키스-성 프란치스코
성서
삭개오, 향유를 부은 여인
클래식
W. A. 모차르트-레퀴엠

Prologue·서곡(序曲)

---------------------- ✳ ----------------------

　종교학자들은 종교가 발생한 연원을 여러 가지로 말하는데, 대략 일치하는 견해는 '천둥과 번개에 대한 두려움과 공포 때문'이라고 한다. 원시인들이 무엇이든 그 속에 신이나 신령이나 귀신이 깃든 것으로 보고, 해를 끼치지 않도록 그에 타협하면서 이런저런 방법으로 달래고 절하고 숭배한 것이 그것이다. 문명의 시원은 종교이다.

　다음에 나타난 것이 다신론(多神論, Polytheism)에서 비롯된 제액초복(除厄招福), 곧 재앙을 물리치고 복을 불러들이는 기복주의 신앙이다. 구약성서에 많이 나오는 '바알과 아세라' 여신(부부신)을 숭배하는 종교가 대표적이다. 제액초복을 위한 방법이 제사이고, 이것이 예배의 기원이다. 이런 신앙은 21세기 과학 기술 시대인 현대 사회에서도 여전히 성황하고 있다.

　다음에 나타난 것이 진리의 종교이다. 이것은 대개 5천 년 전 인도에서 시작된 것으로 보는데, 베다(Veda)가 그것이다. 이것이 페르시아로 건너가 조로아스터교의 근원이 된다(기원전 12세기경). 그 후 기원전 8세기~4세기에 걸쳐, 인도와 중국과 이스라엘에서 진리와 인륜 도덕과 윤리를 가르치는 종교와 철학이 발생하여, 인류 문명과 문화의 근원으로 자리 잡아 오늘에 이른다. 20세기 독일 실존주의 철학자 '카를 야스퍼스'는 그 기간을 "차축(車軸) 시대"(Axial Ages)라고 명명하고 있다(역사의 기원과 목표).

　그러나 모든 종교에는 원시 신앙과 다신론과 기복주의와 진리 추구의 태도가 복합적으로 얽혀 있기에, 분명한 경계선을 가르기는 어렵다. 아무리 진리를 가르치는 '고등종교'라 하더라도, 제액초복을 바라고 추구하는

인간의 본성 때문에, 어쩔 수 없이 미신이나 우상 숭배적인 형식을 초극하기 어려운 것이 현실이다. 그러나 분명한 것은 진정한 종교는 진리를 추구하는 '길'이라는 것이다.

인간은 미완(未完)의 존재이고 도상(途上)의 존재이기에, 끝없이 불안하다. 그런데 역설적으로, 불안은 탐색과 도전, 모험과 창조의 무대이기도 하다. 불안이 없었다면, 종교도 철학도 문명도 문화도 없었다. 인간은 본성적으로 끊임없이 불안에서 탈출하고 초극하여 마음과 삶의 해방과 자유와 안정을 추구하기에, 그것을 가져오는 길을 모색한다.

어떻든 신앙과 구원은 인간의 영원한 관심사이고, 종교는 그것을 위한 방편이다. 구원은 마음의 평화와 존재 방식의 자유를 얻어 인간다운 인간이 되는 것이다. 그래서 구원은 사회적 실천을 내포한다.

성서는 이것을 '의와 정의'라 한다. 의는 신과 맺는 올바른 관계, 정의는 타자(이웃)와 맺는 올바른 관계이다. 이것을 하나로 말한 것이 '헤세드'이다(Hesed, 성실). 의는 정의의 뿌리이고, 정의는 의의 사회적 증명이다. 둘은 분리될 수 없다. 의가 없으면 정의가 없고, 정의가 없는 것은 의가 없음이다.

그러나 넓게 볼 때, 의가 없어도 정의는 가능하다. 왜냐면 정의를 따르는 행동은 의를 증명하는 것이기 때문이다. 무신론자라도 인도주의를 실천하면, 그는 의로운 사람이다. 반면에 신앙인이라 하더라도 정의가 없으면, 그의 의는 착각과 오류이다.

1악장·1st·문학

---※---

영국의 청교도 목사 '존 버니언'(1628~1688년)의 '천로역정'(天路歷程, The Pilgrim's Progress)은 신앙과 구원의 상관관계를 들려주는 고전이다. 작가는 영국 국교인 성공회의 박해로 12년간 감방에 갇혔을 때 이 작품을 썼고, 출판되자마자 일약 고전이 되었다. 기독교 선교사들이 가는 곳이면 언제나 성서와 천로역정부터 번역했다. 우리나라에서도 19세기 후반에 출판되었다(1895년, 장로교 선교사 게일과 부인 공역).

이 책은 1부와 2부로 구성된다. 1부는 주인공 '크리스천'이 천국에 도달하기까지의 과정을, 2부는 그의 아내와 자녀들의 순례 이야기이다. 이 작품은 신앙인들의 영적 지침서로, 일반 독자들에게는 인생에 대한 깊은 성찰을 제공한다.

크리스천은 이 세상을 상징하는 멸망의 도시 "장망성"을 떠나, 홀로 천국을 향한 순례길에 오른다. 인간 일반이 짊어진 죄의 짐을 진 그는 갖은 유혹과 시련을 겪고 이런저런 격려를 받으면서, 꾸준히 영적 성장을 향해 나아간다. 그가 순례의 도상에서 만나는 다양한 인물은 인간의 내면과 세상의 현실을 상징하는 명사로 표현된다. 이를테면, '희망, 허영, 타락, 실패, 성공, 믿음, 겸손, 교만, 자비, 사랑 씨' 등이다. 그는 거친 삶의 행로를 걸으며 모든 유혹과 시련을 극복하고 끝내 천국에 당도한다.

이 책은 인생을 나그네로 묘사하기에, 신앙인의 삶을 신의 보냄을 받아 유혹 많은 이 세상에 와서 주어진 심부름을 하고는, 다시금 왔던 곳으로 돌아가야 할 순례의 여정으로 이해한다. 이러한 이해는 요한복음에서 특

히 두드러지게 나타난다. 이 복음서의 예수는 자신의 삶을, 아버지께서 자기를 보내셔서 이 세상에 와서 아버지의 심부름을 완성하고, 다시 아버지께로 귀향하는 것으로 말한다. 그래서 예수의 인생관은 태어나 살다가 죽는 게 아니라, 왔다가 돌아가는 것이다.

작가를 세계 문학가의 반열에 오르게 한 작품인 '그리스인 조르바'를 쓴 그리스의 '니코스 카잔차키스'(1883~1957년)의 '성 프란치스코'(1182~1226년)는 13세기 이탈리아 아시시의 수도사와 신부요, 사후 2년 만에 빠르게 성인(聖人)으로 추존된 그의 일생을 다룬 실화에 기초한 전기소설이다. 작가의 헌정사(獻呈辭)는 이렇다. "우리 시대의 프란치스코, 알베르트 슈바이처 박사에게 바친다." 이것은 작가가 그만큼 순결하고 진실한 참사람을 그리워한 데서 나온 것이다. 작가 저서의 한국어 전집이 있다.

카잔차키스는 '생의 철학자'로 유명한 니체와 베르그송, 그리고 슈바이처의 생명을 향한 외경(畏敬) 사상에 심취한 철학자이기도 하다. 평생 작품을 통하여 모든 생명에 대한 존중, 거짓과 위선과 폭력의 타파, 진실의 회복, 인문 문화의 창달, 개개인의 자유와 인권을 소중히 여길 것을 촉구했다. 또 그는 유네스코 위원으로 고전 번역에 큰 발자취를 남기고, 여행 작가로 많은 여행기를 썼다. 과격하고 파격적인 사상을 담은 작품들 때문에 그리스정교회로부터 파문당했고, 그 때문에 여러 번 노벨 문학상 후보에 올랐으나, 끝내 받지 못했다.

카잔차키스는 웅혼한 혼을 지닌 정열적인 작가이다. 그를 아는 것은 인생의 커다란 행운이라 하겠다. 그가 여러 작품에서 설파한 생명 존중과

자유의 사상은 인류에게 안겨준 커다란 유산이다. 그가 프란치스코의 전기 소설을 쓴 까닭은 인간성이 부정되고 인간의 고귀함이 무너져가는 20세기 초중반의 처절하고 궁핍한 상황 속에서, 참된 인간상을 찾아 제시하여 세계에 호소하기 위해서였다.

그가 보는 프란치스코는 참된 인간, 즉 모든 사람이 자신의 삶에서 이루어내야 할 인간의 모습에 도달한 이상적인 인간상이다. 이 작품에서 프란치스코는 신과 같은 무차별적 사랑과 인간애, 흙과 물과 같은 지극한 겸손, 명랑하고 밝은 성격, 그리고 예수 그리스도를 쏙 빼닮은 무한한 사랑의 인격에 도달한, 단순하고 소박하고 열정적이고 숭고하고 위대한 인간이다. 가장 인간다운 인간이 가장 신적인 인간이니까.

포목상 부잣집 아들로 태어난 프란치스코는 여느 젊은이들같이 쾌락을 탐하는 청년 생활을 보내다가, 도시 국가 간에 일어난 전쟁에 나갔다가 죽어가는 사람들을 보고 충격을 받아 인생의 실존적 고뇌에 빠진 끝에, 종교적 회심(回心)을 하고 출가한다. 그의 이름은 '작은 프랑스인'이란 뜻으로, 증조할아버지 때 프랑스에서 이탈리아로 이주한 가문이다.

부자인 아버지는 아들이 가업을 잇지 않고 출가한다고 하자, 분노하여 가두어버린다. 그러자 프란치스코는 성당으로 아버지를 데리고 가서, 신부와 친구들과 마을 사람들이 보는 가운데서 옷을 다 벗어버리고는, 아버지와의 모든 관계를 끊어버리겠다고 절교를 선언하고 벌거숭이 몸으로 나간다. 그 길로 평생 청빈하고 자비로운 인간으로 살아간다. 가혹할 정도로 금식과 소식을 하며 심신이 소진되도록 기도하고 명상하고 자비행을 실천하고 사

람들을 설득하며 다닌 까닭에, 일찍 세상을 떠났다(1182~1226년).

프란치스코의 몇 가지 일화를 생각해보자.

1) 갓 출가한 프란치스코에게 있어서 커다란 화두(話頭)가 된 것은 '인간을 차별 없이 사랑할 수 있는가?' 하는 것이다. 어느 날 저녁 언덕을 넘어가는데, 저만치서 얼굴과 손을 가리고 사람을 피하려는 것을 보아, 분명 문둥병자인 것이 틀림없는 사람이 다가온다. F는 그 순간 도망치고 싶다. 그러나 무엇인가가 그를 붙들어 세운 듯, 발이 떨어지지 않는다. 그러자 F는 그에게 다가가 부둥켜안고 볼에 입을 맞추며, '세상 죄를 지고 가는 신의 어린 양이여!' 하고 말하며, 오래도록 운다. 하도 놀라 얼떨떨하던 그 사람은 이내 행복한 얼굴이 되어 고맙다고 하며 떠난다.

2) 프란치스코의 동료이며 수도사인 '레오' 형제는 F가 참된 기쁨에 대해서 가르쳐준다고 하면서 잊어버린 듯 보이자 재촉한다. 어느 날 저녁, 그들이 어느 산골 마을에 도착하여 허름한 수도원의 대문을 두드리자, 험상궂게 생긴 수도사가 나온다(그 당시 흔한 사이비). 그에게 하룻밤만 재워달라고 하자, 느닷없이 두 사람의 멱살을 잡더니, 두드려 패고 밖으로 내동댕이친다. 그들은 입술이 터지고 팔이 찢기고 피투성이가 된다.

레오 형제는 분통이 터져 대문을 걷어차며 고래고래 악을 쓰는데, F는 땅바닥에 드러누운 채 요절복통을 하며 웃어댄다. 어이없는 레오 형제가 까닭을 묻자, 그때야 F는 '바로 이것이 참된 기쁨'이라고 말한다.

3) 레오 형제는 새벽마다 우는 소리에 잠이 깬다. 어스름 속에서 보니, F가 눈을 감고 앉아서 희열에 잠긴 채 하염없이 울고 있다. 그러더니 '나의 전부이신 신이여!' 하며, 또 울다가 자기도 모르게 누워 잠든다. 자기를 보

았는데도 몰라본다. F는 무의식적으로 밤마다 그렇게 하다가 잔다.

4) 사람들이 잠든 어느 날 오밤중, 잠자다가 벌떡 일어난 F는 곧장 성당으로 가서 종탑에 올라 마구 종을 쳐댄다. 그 소리에 잠을 깬 사람들이 불이 났나 보다 하고 잠옷 바람에 뛰쳐 나와, 성당으로 달려온다. 그런데 불꽃이나 연기나 냄새 하나 없이, 휘영청 보름달이 뜬 밤이다. 모두 미친 녀석이 그런다고 생각하며, 종탑을 향해 욕을 하며 소리친다.

그러자 F는 천연덕스럽게 이렇게 말한다. '저기 보세요. 보름달이 얼마나 밝고 아름다워요! 저걸 즐기지 않고, 어떻게 잠을 잘 수 있나요?' 그 말에 사람들은 고개를 설레설레 흔들고 주먹을 휘두르며 돌아간다.

5) F는 시도 잘 썼다. '태양의 노래'라는 작품에는 '나의 형제인 태양, 나의 자매인 물, 나의 자매인 새, 그대는…' 등, 만물을 자신의 형제자매로 여기고 사랑하는 그의 아름다운 영혼이 그대로 담겨 있다(이 가사로 된 찬송가 69장, 온 천하 만물 우러러).

그가 숲에서 설교하면 새들이 어깨에 내려와 앉고, 마을 사람들이나 가축을 해친 늑대도 그 앞에서 타이르는 말을 듣고는 얌전해져서 돌아간 일도 있다. 한 번은 어느 도시 성당을 지나가다가, 지붕에 내려앉은 까마귀들에게 신을 찬미하라고 말하자, 일제히 노래를 부르기도 한 일도 있다. 자신마저 자연의 한 부분이 된 사람이다.

6) 그는 자신을 평화의 일꾼으로 생각하고 세상의 평화를 위하여 목숨을 바쳐 헌신한다. 그의 노래인 '평화의 기도'를 읽어본다.

주님, 나를 평화의 도구로 써주소서.

미움이 있는 곳에 사랑을,

다툼이 있는 곳에 용서를,

분열이 있는 곳에 일치를,

의혹이 있는 곳에 믿음을,

잘못이 있는 곳에 진리를,

절망이 있는 곳에 희망을,

어둠이 있는 곳에 빛을,

슬픔이 있는 곳에 기쁨을 가져오게 하소서.

오, 위로받기보다는 위로하고,

이해받기보다는 이해하며,

사랑받기보다는 사랑하게 하여 주소서.

우리는 줌으로써 받고,

용서함으로써 용서받으며,

자기를 버리고 죽음으로써 영생을 얻기 때문입니다.

2악장·2nd·성서 이야기

------------------------------ ✳ ------------------------------

유대인 신앙인이며, 로마 제국의 세리인 '삭개오'는 여리고의 관세청
장으로 출세한 부자와 권력자였다(누가복음 19:1~10). 그런데 어려서부터
크나큰 핸디캡을 안고 살아왔다. 유난히 눈에 띄게 작은 신장! 초등학교 저
학년생쯤 되는 140cm 정도였으리라. 아마 그 때문에 받은 모욕과 모멸과
희롱과 차별을 견디다 못해, 복수하려고 세리가 되었을 것이다.

당시 세리들은 율법에 따라 민족 배신자로 규정되어, 성전 출입과 헌금, 교제 금지를 비롯한 갖가지 차별과 억압을 받았고, 거리에 나서면 욕설이나 돌팔매를 맞기 일쑤였고, 어떤 때는 민족 독립혁명 비밀 암살단원에 의해 살해되기도 했다. 그래서 그들끼리만의 리그를 형성하고 마을과 도시 속에서 섬처럼 고립되어 살았다.

세금을 걷으러 나갈 때면 으레 경호원을 데리고 다녔다. 더욱 나쁜 것은 로마 국세청 당국이 유대인 세리들에게 어느 정도 착복할 자유를 주었다는 것이다. 그래서 세리들은 저마다 정한 세금보다 더 많은 것을 뜯어내 누구랄 것 없이 부유했고, 그 때문에 더욱 차별과 무시를 받았다. 그런 세리가 세관장까지 되었으니, 악질의 두목이었다.

예수가 여리고에 온다는 소문을 들은 삭개오는 만사 제쳐두고 그를 보기 위해 나간다. 자기와 같은 세리들과 스스럼없이 어울려 대화하고 식사를 했다는 소문을 들은 것이다. 뭇 사람이 예수를 둘러싸고 있다. 그런데 신장이 작은 게 탈이다. 아무도 비켜주지 않아, 등짝에 코를 박아 도대체 볼 수가 없다.

그러자 그는 묘안을 내어 길가에 있는 무화과나무에 올라간다. 세관장 나리가 그러니, 모두들 놀려대고 손가락질을 한다. 그것을 본 예수는 누군가에게 물어 그를 알고는, 다가와서 말한다. "삭개오 씨, 내가 하룻밤 선생네 집에서 머물러도 될까요?" 전혀 뜻밖의 사태이다. 기쁘기 그지없는 삭개오는 얼른 내려와 예수를 집으로 모시고 간다. 사람들이 무어라 하건 말건, 삭개오는 가는 내내 덩실덩실 춤을 추듯 걸어간다.

이윽고 식사가 시작된다. 그러나 예수는 내내 한마디도 설교(!)하지 않

는다. 식사가 끝나자, 삭개오는 예수께 자기 소유의 절반을 가난한 사람들에게 나눠 주고, 억울하게 한 사람에게는 네 배로 갚아 주겠다고 말한다. 그 말을 들은 예수는 "오늘 구원이 이 집에 이르렀고, 이 사람도 아브라함의 자손입니다!" 하고 선언한다.

예수가 한 일은 아무것도 없다. 삭개오의 구원은 전적으로 그의 결심과 행동이 이루어낸 일이다. 예수는 언제나 치유를 받은 병자들에게 '네 믿음이 너를 구원했다.'라고 말했을 뿐이다. 물론 삭개오에게는 자기와 같이 소외된 자들을 사랑하는 예수의 존재가 구원의 촉매가 된 것이지만 말이다. 그는 비로소 형식주의 신앙을 초극하고 진정한 신앙인이 된 것이다. 그후 분명히 자기의 말대로 했을 것이다.

'향유를 부은 여인' 이야기는 훈훈하기 그지없다(누가복음 7:36~50). 무슨 죄를 지은 여인인지는 알 수 없다. 창녀라면, 더구나 바리새인의 집이기에 대문에서 막혀 들어가지 못했을 것이다. 그러나 유대인들은 병을 죄에 대한 신의 형벌로 보았기에(마가복음 2:1~12), 어떤 질병을 앓는 환자일 수도 있다.

그 집으로 들어간 여인은 예수의 등 뒤 발 곁에 서서(부유층 유대인들의 식사법으로, 한쪽 팔을 보료⟨쿠션 방석⟩에 괴고 발을 뻗어 비스듬히 눕는 자세) 눈물을 흘리며 그 발을 적시고, 자기 머리털로 닦고 발에 입을 맞춘 후 옥합을 기울여 향유를 바른다. 주인이 그녀를 멸시하고 예수까지 경멸하는 듯한 표정을 보이자, 예수는 어떤 서민 금융업자에게 백만 원과 오만 원 빚진 사람이 탕감받은 이야기를 하면서, 누가 더 기뻐하겠느냐고 그에게 묻는다. 당연히 그는 많은 빚을 진 사람이라고 대답한다.

그러자 예수는 그 여인의 행동을 처음부터 세세히 들려주며, 그녀는 많이 사랑했기에 많이 용서받은 것이라며, 용서받은 것이 적은 사람은 적게 사랑한다고 말한다. 그리고는 그 여인에게 '그대의 믿음이 그대를 구원했습니다. 평안히 가세요.' 하고 말한다.

여기에서도 예수가 한 일은 아무것도 없다. 오로지 그녀의 행동뿐이다. 이 이야기는 진정한 사랑이 구원의 문을 여는 길이라는 것을 보여준다. 그런 까닭에 인간은 자신이 자신을 구원한다. 비록 신이나 예수 그리스도를 믿는다고 해도, 깨끗한 마음이나 구체적 실천의 행동이 없으면 구원에서 멀다.

과오(過誤)나 실수나 죄를 저지르지 않는 인간이 어디 있으랴! 인간은 누구나 자라면서 어느덧 "신의 다스림(나라) 속에 있는 어린이"(마가복음 10:15) 시절을 잃어버리고, 세상에 물들어 전락(轉落)하기 마련인 존재이다. 씻을 수 없는 죄를 저지른 사람의 진솔한 뉘우침과 새로운 삶을 향한 결단과 갱생(更生)의 실천, 심신에 깊은 상처를 입어 평안을 모르고 방황하는 사람의 눈물과 소망은 확실히 자유와 구원의 길이다.

3악장·3rd·클래식

✳

중세 어느 시기부터 시작된 가톨릭교회의 미사곡은 오래도록 악기없이 부르는 무반주 합창으로 이루어져 전해 내려온 찬송가이다. '그레고리안 찬트'(Gregorian Chant), 찬트-노래, 성가)가 대표적인 것으로, 레시타티보(가사를 읊조리는 것)와 독창 아리아와 중창과 합창이 병행한다. 영혼

의 심금을 울리는 청아(淸雅)하고 숭엄(崇嚴)한 찬가이다.

　　그러다가 17~18세기 바로크 시대에 이르러서 악기 반주의 형식을 가진 합창으로 차츰 발전하여 '칸타타'(Cantata, 노래)가 등장한다. 바흐의 수많은 칸타타가 대표적인데, 개신교도인 바흐는 주일 예배에서 부를 성가대 찬송을 매주 작곡하여 지휘했다.

　　가톨릭교회 성가곡의 가장 단순한 형식은 여섯 부분으로 구성된다. 'Kyrie(주님, 자비송)→ Gloria(영광송)→ Credo(사도신경 신앙고백)→ Sanctus(신의 거룩함 찬미송)→ Benedictus(축복송)→ Agnus Dei(신의 어린 양)'이다(아뉴스로 읽음, g는 묵음). 이것을 기본으로 다른 것을 더 추가해 교향악을 넣어 늘인 것이 미사용 성가와 장례 미사의 '레퀴엠'(Requiem, 진혼곡·鎭魂曲)이다. 대개 레퀴엠은 '입당송(Introitus), 자비송(Kyrie), 진노의 날(Dies irae), 봉헌송(Offertorium), 거룩송(Sanctus), 축복송(Benedictus), 찬미송(Agnus Dei), 소망송(영원한 빛·Lux aeterna)'으로 구성된다.

　　'W. A. 모차르트'의 '레퀴엠'(안식)은 베토벤의 장엄미사와 함께, 지금도 많이 연주되는 곡이다. "Requiem aeternam dona eis"(레퀴엠 애떼르나 도나 에이스, 영원한 안식을 주소서)라는 라틴어 첫 구절에서 이름이 생겼다. 이 곡은 모차르트가 죽기 직전에 쓰다 만 미완성 작품으로, 사후에 그의 초안과 조언을 들은 제자 '쥐스마이어'가 완성했다. 모차르트가 전부 썼다면, 얼마나 더 아름답고 훌륭한 작품이 되었을까!

　　이것은 '입당송(Introitus), 자비송(Kyrie), 심판송-진노의 날(Dies irae),

연결부–세퀜츠(Sequenz, 6개 악장. 6악장의 라 크리모사 La crimosa–눈물의 날이 유명), 봉헌송(Offertorium), 거룩송(Sanctus), 축복송(Benedictus), 찬미송(Agnus Dei), 천국 교제의 소망송(Commnio, 영원한 빛·Lux aeterna)', 8곡으로 구성되었다. 노래와 함께 오케스트라도 아름답고 장엄하다.

　　장례식이 아니더라도, 듣는 사람에게 어떤 신비감과 겸허함과 평온함을 전해준다. 가족이나 친구를 이별하거나 실패하거나 우울할 때 들으면, 새로운 위안의 빛과 힘을 얻는다. 무엇보다 인생을 깊이 생각하게 해준다는 점에서, 우리를 더 꾸밈없고 진실하게 살아가도록 격려한다. 인생은 때마다 행복하고 아름답고 숭고하게 살아야 할 하늘의 은총이니까.

Epilogue·종곡(終曲)·종결(終結)

————————————— ＊ —————————————

　　현대에 들어서 종교에 관한 관심은 나날이 조락(凋落)하고 있다. 그 까닭은 과학 기술과 기계와 천문학의 발달, 인문 지식과 교양의 증가, 일과 물질적 풍요, 물질적 세계관과 가치관과 인생관, 여가와 여행, 아니면 종교가 본래의 길을 가지 않는 데 따른 실망 등이리라. 그러나 고대인의 관습과 사고방식과 언어로 쓰인 경전을 현대인의 언어로 변환하지 못하는 것도 큰 이유라 하겠다. 여기에는 종교인들의 책임이 매우 크다. 예수는 말한다. "새 포도주는 새 가죽 부대에 담아야 둘 다 보전된다."(마태복음 9:17)

　　사회학자 '필 주커만'은 '신 없는 사회, 종교 없는 삶'을 썼는데, 종교와 사회 현실의 관계를 구체적 자료를 통해 분석한 책이다. 그는 기독교는 여전히

활발해도 양심의 결핍, 도덕성과 윤리의 쇠락, 부정부패, 타자와의 연대와 상생의 질서 약화, 마약과 폭력 등의 범죄 증가, 사회 복지 부족, 물질주의와 배금주의가 심한 나라들과 기독교는 쇠락했어도 양심과 도덕과 윤리가 살아있고, 부정부패와 범죄가 적고, 타자와의 연대와 상생의 질서와 사회 복지가 발달하고, 자연의 생태계를 중시하는 문화를 이룩하고 사는 나라들의 사례를 구체적으로 비교한다. 대개 전자에는 미국과 중남미와 아시아가 속하고, 후자에는 서유럽이 속한다.

진리와 양심의 소리를 따르는 종교와 신앙은 개인의 마음과 정신, 태도와 교양, 도덕성과 윤리, 세계관과 가치관과 인생관, 건전한 사회 질서, 상식과 교양 등의 문화를 지극히 인간적인 것으로 빚어내는 예술이다. 종교와 신앙이 이런 일을 해내지 못하면, 반드시 쇠락하고 사회 무질서가 증가하는 일은 피할 수 없다.

16장

동경(憧憬), 혹은 그리움

문학

헤르만 헤세-나무,
윤동주-서시(序詩)와 별 헤는 밤

성서

토마스 만의 요셉과 그 형제들(6권)-2권 청년 요셉

클래식

F. 쇼팽-녹턴 op. 9의 1번과 2번,
유작-20번과 21번,
안토닌 드보르작-9번 교향곡 2악장,
현악사중주-아메리카 2악장

Prologue·서곡(序曲)

———————————— ✻ ————————————

동경, 혹은 그리움은 인간의 근원적 본성이다. 동경과 그리움은 무엇인가 잃어버린 것을 전제한다. 거기에는 신이나 영혼, 진리, 부모, 친구, 연인, 스승, 조국과 고향 산천, 어린 시절, 건강, 행복한 시절 등이 있다. 우리는 잃어버린 것을 그리워하고 동경한다. 아니면, 우리는 죽음 이후의 영원한 세계를 동경한다.

인간을 그저 동물의 하나로만 보고, 인생은 죽으면 그뿐이라 이해하며 취급하는 유물론적 사고는 불행하고 비참한 사유이다. 그래서 그런 사람들이 행복하고 인간적으로 살던가? 그런 일 없다. 이것은 이미 20세기에 역사적으로 증명된 바이다. 인간은 여전히 세계와 삶의 신비와 이면(裏面)과 심연을 잘 모른다. 모르는 것을 모른다 하는 것이 정직한 일이다. 모르는 것을 부정하는 것은 솔직하지 못한 자기 도피와 기만이다.

가령 신과 영혼과 영원한 세계가 없다 해보자. 그렇다 해도 인간의 본성에는 그에 대한 동경심이 있고, 참된 삶에 대한 그리움이 있다. 그래서 그에 대한 '요청'이 필요하다. 이 '요청'은 철학자 'I. 칸트'(1724~1894년)가 말한 철학인데(실천이성 비판), 일찍이 프랑스 수도사와 수학자와 철학자인 '블레즈 파스칼'(1623~1662년)이 제기한 문제와 비슷하다.

파스칼은 인간은 신이 있다거나 없다고 믿는 두 가지 관점에서 "내기"를 해야 한다면서, 이렇게 말한다. "신이 있다고 믿고 살았는 데 없다면 적어도 손해는 없다. 그러나 신이 없다고 믿고 살았는 데 있다면, 큰 낭패를 볼 것이다."(팡세) 전자는 깨끗한 인격적 존재 방식을 지향하기에 손해가

없는 것이고, 후자는 유물주의의 존재 방식을 지향한 끝에 영원한 손해를 볼 수밖에 없다.

형이상학적 진리나 진실은 과학이 아니라, 심정(心情)의 철학과 종교학(신학)과 인간학과 인문학에 관한 것이다. 신과 영혼과 영원의 세계가 있다고 믿거나 요청하며 살아가는 것은 확실히 인생에서 근원적인 동경심과 그리움을 품고 지향하는 체험을 가져오고, 깨끗하고 아름다운 존재 방식을 이룩하게 한다.

이것을 축소해서 생각해볼 때, 세상을 떠난 어머니를 심정의 무덤에 묻고 늘 동경하고 그리워하는 사람은 분명히 정갈하고 도타운 존재 방식을 드러내며 살 것이다. 그런 사람이 어찌 제멋대로 살며 타인에게 모질게 하랴!

동경과 그리움은 가련한 자의 도피가 아니다. 신이든 영원한 세계든, 어머니든 스승이든 사랑하는 사람이든, 그를 향한 동경과 그리움은 우리를 이 세속의 진흙탕에서 이끌어 올려 의미 있는 삶으로 인도하는 하늘 바람이요 신성한 빛이요 인간적인 힘이다. 그러한 동경과 그리움을 모르는 사람은 아무리 부귀영화를 누린다 해도, 쓸쓸하고 궁핍하게 "세상을 떠돌아다니며"(창세기 4:12) 살아가게 되고 만다.

인간은 본래 한 마음으로 산다. 두 마음이나 여러 마음이 있는 게 아니다. 그래서 그 마음이 어떠하면 그 사람과 인생이 어떠한 것이다. 내 인생은 내 마음의 작품이다. 동경과 그리움의 심정에서 솟구치는 샘물을 마시며 살아가는 사람은 인생을 맑은 영혼의 정원으로 만들리라.

1악장·1st·문학

━━━━━━━━━━━━━━━━ ✱ ━━━━━━━━━━━━━━━━

아마 '헤르만 헤세'(1877~1962년)만큼 사랑받는 작가도 드물 것이다. 제목만 들어도 알만한 작품이 수두룩하다. '페터 카멘친트(1904), 수레바퀴 밑에서(1906), 게르트루트(1910), 로스할데(1914), 크눌프-삶의 세 가지 이야기(1915), 청춘은 아름다워라(1915, 단편집), 동화집(1919), 데미안-한 젊은이의 이야기(1919), 싯다르타(1922), 황야의 이리(1927), 나르치스와 골드문트(1930), 유리알 유희(1943), 전쟁과 평화(1946)' 등이다. 그의 작품은 쉬우면서도 심오한데, 하나 어려운 것은 노벨문학상을 받은 작품인 '유리알 유희'이다.

헤세의 '방랑'은 사후에 출판된 수필집으로, 12편이 수록되어 있다. '농가, 산길, 마을, 다리, 신부관(神父館), 나무, 비 내리는 날, 예배당, 한낮의 휴식, 호수와 나무와 산, 구름 낀 하늘, 빨간 집'이다. 헤세의 따스하고 부드러운 심정과 자연의 흙내음과 수수한 시골의 풍광과 훈풍이 그대로 묻어나는 수필이다.

여기에 실린 "나무"는 명품이다. 그 일부를 읽어보자.

나무

나무는 내게 언제나 지극히 절실한 설교자이다. 나는 무리를 지어 가족을 이루거나, 숲이나 산림 속에서 살아가는 나무를 존경한다. 그러나 그들은 따로따로 서 있을 때, 더욱 돋보인다. 그들은 고독한 사람과 같지만, 어떤 잘못 때문에 슬쩍 도망친 은둔자 같은 존재가 아니라, 베토벤이나 니

체 같은 위대하면서도 고독한 그런 인물이다.

가느다란 나뭇가지 속에서는 세계가 살랑이고, 그 뿌리는 무한 속에서 휴식을 취한다. 하지만 그들은 그곳에서 자신을 잃어버리는 것이 아니라, 생명이 지닌 온갖 힘을 다해 단 하나만을 이룩하기 위해 애를 쓴다. 그들 내부에 도사린 법칙을 완수하고 자신의 참된 모습을 세우며 표현하기 위해, 아름답고 튼튼한 나무보다 더 신성하고 지혜로운 것은 없다.

…그의 나이테와 옹이에는 온갖 투쟁과 고뇌와 질병, 그리고 그가 맛보았던 온갖 행복과 성장의 과정이 고스란히 기록되어 있고, 고생스러웠던 해와 무성하게 자랐던 해, 그리고 잘도 견뎌냈던 공격과 참아냈던 폭풍이 모조리 쓰여 있다. …나무는 성스러운 존재이다. 그들과 이야기를 나누고, 그들의 이야기를 알아듣는 사람은 진리를 안다. 그들은 교훈과 처방을 내리는 것이 아니라, 개체를 무시하고 생명의 근원 법칙만을 설교한다.

…나무는 말한다ー나의 힘은 신뢰이다. 나는 선조에 대해서도, 해마다 내게서 자라 나올 수 천의 아이들에 대해서도 아무것도 모른다. 나는 내 종자의 비밀대로 끝까지 살아갈 뿐이요, 그 밖의 다른 것들은 내가 걱정할 바가 아니다. 나는 신이 나의 내부에도 살아 계시다는 확신을 품고 있으며, 내게 부여된 과업은 성스럽다는 것을 믿는다. 나는 이러한 신념으로 살아간다.

…저녁 무렵 바람에 살랑이는 나무의 소리를 들으면, 방랑에 대한 그리움이 내 가슴을 쥐어짠다. 그것을 오랫동안 조용히 듣고 있으면, 그 그리움은 핵심과 의미를 드러낸다. 그것이 설사 괴로움으로 도피하는 것처럼 보인다 할지라도, 그것은 고향을 향한 그리움이며, 어머니의 추억이며, 생의 새로운 모습에 대한 그리움이다. 그것은 집을 향해 가고 있다. 길은 어

느 것이나 모두 집으로 통하여 있어, 한 걸음 한 걸음이 새로운 탄생이요 죽음이다. 그리고 모든 무덤은 곧 어머니이다.

…우리가 나무의 속삭임을 알아듣게 되면, 우리의 생각이 모자란다는 것과 졸속(拙速)에 비교할 수 없는 만족을 얻게 된다. 나무에 귀를 기울일 줄 아는 사람은 나무가 되고 싶다는 것 이상의 소망을 품지는 않는다. 그리고 그 사람은 현재의 자기 자신 이상의 것이 되려고도 하지 않는다. 그의 현재가 바로 고향이며 행복이므로….

헤세와 함께, 동경과 그리움의 세계를 항해해보자. 아무리 디지털과 스마트폰의 세상이라 하지만, 그래도 우리를 푸근하고 소박하고 진솔한 행복과 안식과 위안으로 이끄는 것은 흙냄새와 바람, 풀과 꽃의 세계가 아닌가!

'윤동주'(1917~1945년)의 '서시(序詩)'는 한국인의 애송시에서 단연 으뜸일 것이다. 불운한 조국의 현실이 채 활짝 피어나지도 못하고 지게 한 것은 두고두고 우리 민족의 손실이다. 오래 살았다면, 대시인이 되었으리라. '송우혜' 작가의 '윤동주 평전'은 잘 빚어낸 백자 항아리 같은 작품이다. 일독을 권한다.

서시(序詩)
죽는 날까지 하늘을 우러러
한 점 부끄럼이 없기를,
잎새에 이는 바람에도

나는 괴로워했다.
별을 노래하는 마음으로
모든 죽어가는 것을 사랑해야지
그리고 나한테 주어진 길을
걸어가야겠다.

오늘 밤에도 별이 바람에 스치운다.

여기에서 '하늘을 우러러 부끄럼이 없기를…'은 '맹자'의 말에서 따온 것이다. "앙불괴어천 부부작어인, 仰不愧於天 俯不怍於人), 하늘을 우러러 부끄럽지 않고 사람을 굽어보아도 부끄럽지 않다."(맹자-진심장구 하)

별 헤는 밤
계절이 지나가는 하늘에는
가을로 가득 차 있습니다.

나는 아무 걱정도 없이
가을 속의 별들을 다 헤일 듯합니다.

가슴속에 하나둘 새겨지는 별을
이제 다 못 헤는 것은
쉬이 아침이 오는 까닭이요,

내일 밤이 남은 까닭이요,
아직 나의 청춘이 다하지 않은 까닭입니다.

별 하나에 추억과
별 하나에 사랑과
별 하나에 쓸쓸함과
별 하나에 동경과
별 하나에 시와
별 하나에 어머니, 어머니,

어머님, 나는 별 하나에 아름다운 말 한마디씩 불러 봅니다. 소학교 때 책상을 같이 했던 아이들의 이름과, 패(佩), 경(鏡), 옥(玉), 이런 이국 소녀들의 이름과 벌써 애기 어머니 된 계집애들의 이름과, 가난한 이웃 사람들의 이름과, 비둘기, 강아지, 토끼, 노새, 노루, 프랑시스 잠, 라이너 마리아 릴케, 이런 시인의 이름을 불러봅니다.

이네들은 너무나 멀리 있습니다.
별이 아스라이 멀 듯이.

어머님,
그리고 당신은 멀리 북간도에 계십니다.

나는 무엇인지 그리워

이 많은 별빛이 내린 언덕 위에

내 이름자를 써보고,

흙으로 덮어버리었습니다.

딴은 밤을 새워 우는 벌레는

부끄러운 이름을 슬퍼하는 까닭입니다.

그러나 겨울이 지나고 나의 별에도 봄이 오면

무덤 위에 파란 잔디가 피어나듯이

내 이름자 묻힌 언덕 위에도

자랑처럼 풀이 무성할 게외다(1941.11.5., 25세).

영원한 동경과 그리움의 시인 윤동주! 우리 민족의 영원한 별이다.

2악장·2nd·성서 이야기

———————————— ✳ ————————————

'6장-1악장 문학'에서 다룬 바와 같이, 창세기 37장과 39~50장을 기본 자료로 하여 쓴 '토마스 만'의 '요셉과 그 형제들, 2권'은 성서에 나오지 않는 "청년 요셉"이 주제이다. 요셉은 엄마 얼굴도 모르고 자라는 하나뿐인 사랑하는 동생 벤야민과 함께, 자주 들판이나 참나무 아래에서 별들을 바라보며 그리운 라헬 엄마 이야기를 하며 눈물짓는다(3부 요셉과 벤야

민). 그 장면을 읽어본다.

내가 머릿속으로 '엘로힘'(신)의 상을 그릴 때면, 그분은 다른 형제들보다 나를 특별히 더 사랑하시는 아버지의 모습이야. 하지만 나는 아버지가 사랑하는 사람은 바로 내 안에 있는 엄마라는 것을 알아. 나는 살아있지만, 엄마는 돌아가셨으니까. 이제 엄마는 아버지께 다른 모습으로 살아 계신 거야. 나와 엄마는 하나야. 그래서 아버지 야곱은 나를 바라볼 때마다 라헬 엄마를 보시는 거야.

나도 그래. 나도 형을 엄마처럼 생각해.

벤야민이 요셉의 목을 끌어안았다.

있잖아. 이건 모두 다른 사람을 대신하는 거야. 부드러운 볼을 지닌 엄마는 나를 살리려고 서쪽 나라로 가셨어. 그래서 이 꼬마는 태어날 때부터 못된 짓을 저지른 고아가 된 거야. 하지만 내게는 엄마 대신 형이 있어. 형은 내 손을 잡고 숲으로, 세상으로, 푸른 초원으로 데려다주고, 주님의 축제 때 어떤 일들이 일어나는지 차례대로 다 일러주고, 내게 화환도 만들어주잖아. 엄마가 살아 계셨으면 했을 일인데 말이야.

물론 형이 나한테 모두 다 허락하진 않고, 그 녹색 화관을 형이 쓰려고 남겨놓는 대도 마찬가지야. 아, 엄마는 왜 하필이면, 그렇게 길가에서 돌아가셨을까? 엄마도 그 나무 같았으면, 얼마나 좋았겠어? 아무 힘들이지 않고 문을 활짝 열어 싹을 내보냈다는 그 나무 말이야! 그게 무슨 나무라고 그랬지, 형? 내 기억력은 아직도 내 다리와 손가락처럼 짧기만 해!

후일 요셉과 벤야민 형제가 이집트에서 만나, 라헬 엄마를 생각하며 서로 끌어안고 눈물을 흘리는 이야기는 우리의 눈물샘을 터뜨리는 장면이다. "요셉이 아우 벤야민의 목을 얼싸안고 우니, 벤야민도 울면서 요셉의 목에 매달렸다."(창세기 45:14) 그렇게 요셉은 하나뿐인 사랑하는 동생 벤야민을 다시 만났고, 벤야민은 죽었다던 사랑하는 형을 다시 만났다. 아마 두 형제는 다시금 별이 되어 지켜보는 라헬 엄마 이야기를 나누었으리라.

나는 요셉이 이집트에 끌려가 종이 되어 숱한 고생과 시련을 겪는 내내, 대여섯 살 때 잃은 라헬 엄마를 향한 동경과 그리움을 가득 길어 올리는 심정으로 참아내고 이겨냈다고 본다. 물론 신을 향한 신앙과 지혜의 힘이 컸지만 말이다.

3악장·3rd·클래식

───────────── ✳ ─────────────

예민한 감수성을 지닌 뛰어난 피아니스트로서, 당대에 이미 '피아노의 시인'이란 평을 들은 '프레데리크 프랑수아즈 쇼팽'(1810~1849년, 폴란드. 유대인)은 녹턴과 연습곡(에튀드), 왈츠와 피아노소나타로 유명하다.

'밤에 떠오르는 상념(想念)'이라는 야상곡(夜想曲)이 많은 것은 아마 러시아 제국에 치여 사는 조국과 고향, 무엇보다 고생하며 사는 어머니에 대한 동경과 그리움 때문이었으리라. 쇼팽은 임종 때, "아 어머니, 나의 어머니…" 하고 부르면서 세상을 떠났다. 시력이 좋지 않아 눈을 찡그린 얼굴에 병색이 완연한 쇼팽의 만년 사진이 남아 있다.

쇼팽의 녹턴은 'Op. 9 3곡(1~3번), Op. 15 3곡(4~6번), Op. 27 2곡

(7~8번), Op. 32 2곡(9~10번), Op. 37 2곡(11~12번), Op. 48 2곡(13~14번), Op. 55 2곡(15~16번), Op. 62 2곡(17~18번)', 사후 발견된 유작(遺作, Op. posthumous)인 Op. 72-1 19번, 72-2 20번, 72-3 21번이 있다. 그리고 50곡 이상의 마주르카, 16곡의 폴로네이즈가 있는데, 조국 폴란드의 해방과 자유를 생각하며 쓴 곡들이다. 네 개의 즉흥곡 가운데서 '환상 즉흥곡·즉흥 환상곡'은 대중에게 가장 사랑받는 곡이다.

쇼팽은 평생 바흐와 모차르트를 흠모하며 따랐다. 바흐와 모차르트의 작품같이 치밀하고 완성도 높은 곡처럼, 쇼팽의 곡도 한 음이라도 틀리면 바로 티가 나기에, 여간 어려운 것이 아니라고 한다. 쇼팽은 바흐의 음악 체계를 응용하여 새로운 테크닉으로 만들어, 제자들에게 "손가락 연습을 하려면, 바흐의 곡을 통해 기술을 기르라."라고 말했을 정도였다. 피아노 연습곡 '에튀드'를 작곡한 것도 바흐의 연습곡(위붕·Wübung)을 참조해 쓴 것이리라.

모차르트에 대한 쇼팽의 말을 다시 들어보자(11장-3악장). "모차르트는 음악 창작에 있어 전 영역을 아우르지만, 내 부족한 머릿속에는 피아노 건반에 손을 대는 것일 뿐이다." 쇼팽이 자신의 장례식에 꼭 한 곡만 연주해달라며 부탁한 곡이 모차르트의 레퀴엠인데, 3000여 명이 참석한 가운데 연주되었다.

'녹턴 Op. 9의 1번과 2번'은 심미적이고 유려하며 안정과 위안을 주는 곡으로, 지금도 무척 사랑받는 작품이다. 말년에 쓴 '유작 20번'(1830년)은 자주 바이올린으로도 연주되는 곡인데, 추억과 동경의 쓸쓸하고 고독한 심정을 담아낸다. '유작 21번'은 쇼팽이 15살인 1825년에 쓴 곡인데,

놀이하며 즐거워하는 듯하면서도 소년치고는 매우 센티멘탈한 감성을 담고 있어서, 평생 이어진 그의 예민한 감성을 드러낸다.

　무엇보다 이 세 곡에 담긴 쇼팽의 조류(潮流)랄까 색깔이랄까 할 것은 우리에게 동경, 그리움, 어머니, 조국, 고향, 하늘, 영원 등을 떠올리게 하며 물씬 깊은 감성을 자극하는 데 있다. 쇼팽의 전기를 쓴 작가의 제목은 실로 절묘하다. 그는 "쇼팽, 하늘로 가는 피아노 소리"라고 했다(베르나르 가보티-쇼팽). 쇼팽은 평생 향수병에 시달리며 깊고 먼 그리움을 안고, 짧은 세월의 대지를 바람처럼 거쳐 갔지만, 주옥같은 음악을 인류에게 선물로 주고, 실로 아름다운 영혼의 삶을 남기고 떠난 음악가이다.

　'안토닌 드보르작'(1841~1904년, 보헤미아·체코)의 '9번 교향곡, 신세계로부터'는 그가 미국 뉴욕 국립 음악원의 초청으로 머물던 3년 동안 작곡하여 1893년에 초연한 것으로, 고향을 향한 향수를 달래기 위해 보헤미아 이주민이 사는 마을을 찾아다니다가, 아메리카 인디언과 흑인의 민요를 듣고 연구하여 이 교향곡에 사용했다.

　'From the New World'는 당시 그 음악원의 창설자이고 원장인 '자넷 사바' 부인의 제안에 따라 붙여진 것이다. '2악장 라르고'의 선율은 이 교향곡을 명품이 되게 했다. 특히 잉글리시 호른의 연주는 누가 듣더라도 절로 고향과 어머니를 향한 동경심과 그리움과 향수를 짙게 느끼게 한다.

　무엇보다 한국인의 정서에도 잘 들어맞는 곡이라서, 추석이나 명절 때 들으면 울적하게 다가와 더욱 정감 어린 심정을 일으킨다. 이 곡조에 "꿈속의 고향"이라는 가사를 붙여 민요로 부르기도 하는데, 영어 제목은 'Going

Home'이다. 그래서 나는 이 2악장에 '고향'이라는 제목을 붙이고 싶다.

드보르작의 '현악사중주 아메리카 2악장'도 동경과 그리움과 향수를 주제로 한다고 보는데, 듣는 이의 심정을 뭉클하게 하면서도 차분히 가라 앉게 하고, 듣기에 따라 종교적인 감성까지 불러일으킨다.

Epilogue·종곡(終曲)·종결(終結)

＊

세상과 인생에는 동경, 혹 그리움을 간직하고 표상하는 것들이 참으로 많다. 무엇보다 별들의 세계가 그렇다. 어쩌면 인간의 본성적 동경심이나 그리움의 심정은 은하수에 빼곡히 박혀 반짝이는 별들을 바라보면서 각인된 것일지도 모른다.

인간에게는 돌아가야 할 고향이 있다. 신이나 사후 천국을 믿건 안 믿건, 누구나 사랑하는 이가 죽으면 영원의 고향으로 돌아가기를 바라는 인간적인 소망을 품는 것도 그런 까닭에서이리라. 우리가 잠시 이 대지 위를 나그네로 지나가는 동안, 영원한 고향을 향한 동경과 그리움의 심정을 품고 하루하루 살아간다면, 아무리 못해도 부끄럽게 살지는 않으리라.

그대여 우리, 아름답고 찬란한 선물(은혜)로 주어진 삶을, 심정에 영원의 세계를 가득 품어 안고, "대지에 충실하게 살며"(니체-차라투스트라는 이렇게 말했다) "아름다운 영혼의 고백"(괴테, 빌헬름 마이스터의 수업시대)이 되게 하고 떠나자(마태복음 6:19~23). 혹시 내가 세상을 떠나면 가족 외에도 그리워하는 이가 있을지, 더 나아가 "잠시 후 바람 위로 잠깐의 휴식이 오면, 그때 또 다른 여인이 나를 낳을지"(칼릴 지브란-예언자) 누가 알겠는가!

17장

기도(祈禱)

문학
아나톨 프랑스–성모와 어릿광대,
니코스 카잔차키스–기도

성서
창세기 22장, 느헤미야, 시 119편의 시인,
시 149~150편의 시인들

클래식
L. v. 베토벤–장엄미사,
가브리엘 포레–진혼곡

Prologue·서곡(序曲)

　　기도와 기원(祈願)은 왜 생겨났을까? 동물도 기도하는지 모르겠지만, 아마 기도는 고도의 의식(意識)을 지닌 인간의 연약함이나 두려움이나 공포에서 나오는 어떤 필요에 대한 소박한 욕망과 소망 때문에 생겼으리라. 신을 하나님·하느님, 임, 하늘(天), 진리·말씀(요한복음 1:1~2)·도(道, 요한복음의 중국어 성서) 신성한 아버지나 어머니라 하든, 아니면 일절 말하지 않든지 간에, 연약하고 불안한 인간은 필요와 소망과 욕망을 저 위를 향해 던진다.

　　이것을 허영과 욕심을 하늘에 던져 얻어내려는 무지하고 어리석은 투사(投射)나 투영(投影)이라고 비판하는 이들도 있지만(L. 포이어바흐-종교의 본질), 가족이나 친구를 생각하면 누구나 잘 되기를 바라기에, 그런 말은 지나친 것이리라. 물론 미신과 우상숭배의 차원에 머무는 신앙인들이 아는 것이라고는 그저 자기와 가족의 성공과 행복에 대한 욕망과 소망에 그치기에, 그렇게 말할 수도 있을 것이다.

　　그러나 그런 것은 기도가 아니다. 진정한 기도는 고귀하고 숭고한 것으로, 무엇보다 "신을 알고"(호세아 6:6) "진리를 깨달아" 참으로 인간답고 "자유로운 인간"이 되기를 바라는 것이다(요한복음 8:32). 그래서 '키르케고르'는 "기도는 신의 목소리에 귀를 기울여 듣는 것"이라 한다(그리스도교의 훈련). 이것이 기도의 처음이고 핵심이고 기둥이다. 그리고 기도는 모든 인간을 축복하는 것이고, 나아가 평등하고 평화로운 세상이 이루어지기를 바라는 것이다.

　　고대 이스라엘의 예언자 예레미야는 말한다. "하늘을 나는 학도 철을

알고, 비둘기와 제비와 두루미도 저마다 돌아올 때를 지키는데, 내 백성은 신의 법을 알지 못하는구나!"(예레미야 8:7) 이것은 인간이 삶에서 지향하며 이룩해야 할 인간적이고 신성한 과제에 관한 말이다. 신의 법·신의 뜻을 깨닫고자 하는 것, 이것이 참된 귀향이고 돌아감이다.

예수는 말한다. 인간의 아버지이신 신은 인간의 모든 필요를 알고 적절히 채워주시기에 걱정하고 두려워할 것 없으니, 언제나 먼저 모든 시간과 모든 공간에서 신의 뜻을 추구하며 살라고(마태복음 6:25~34). 그런 예수가 조금 후에는 구하고 찾고 문을 두드리라고 말하는데(마태복음 7:7~11), 그것을 일상의 필요에 대한 기도를 가르친 것이라고 본다면, 예수를 대단히 오해하고 왜곡하는 것이다(누가복음 11:9~13과 비교해보라).

예수의 의도는 기도를 통해 진실로 인간다운 인간으로 솟구쳐오르는 것이다. 사람은 기도를 통해 천박한 인간이 될 수도 있고, 숭고한 인격으로 여물어 승화될 수도 있다. 고대 이스라엘의 예언자 이사야는 "고귀한 사람은 고귀한 일을 계획하고, 그 고귀한 뜻을 펼치며 산다."라고 말하는데(이사야 32:8), 이것이 기도의 정의라 하겠다. 기도는 참되고 숭고한 인간이 되려는 심정의 몸짓이고, 더 나아가 아름다운 영혼의 삶 그 자체이다. 이 둘은 하나이다.

1악장·1st·문학

<center>∗</center>

뛰어난 소설 '타이스'를 쓴 프랑스 작가 '아나톨 프랑스'(1844~1924년, 노벨 문학상 수상)의 '성모와 어릿광대'는 단편소설이다.

「중세 프랑스에 '바르나베'라는 떠돌이 곡예사가 있었다. 그는 마을을 돌아다니며 곡예를 부려 먹고살았다. 장날이면 광장 위에 낡아 빠진 양탄자를 펼쳐 놓고, 구경꾼들에게 익살스러운 이야기를 들려주거나, 콧등에 여러 개의 접시를 올려놓거나, 거꾸로 서서 구리 공 여섯 개를 발로 공중에 던졌다 받았다 하거나, 몸을 동그랗게 말아 칼 12자루로 재주를 부리거나 하며, 사람들이 동전을 양탄자 위로 던지게 했다.

그러나 겨우 입에 풀칠이나 하며 먹고 살았다. 게다가 겨울이 되면, 잎이 떨어진 나뭇가지보다 할 일이 없었다. 그 냉혹하고 고약한 계절 동안, 그는 추위와 굶주림에 시달려야만 했다. 그러나 그는 착한 사람이었기에, 고통을 꾹 참아냈다. 그는 한 번도 신이나 성모에게 부를 기원한다든가, 인간 조건의 불평등이라는 것에 불평해본 적도 없었다.

그는 만약 이 세상이 나쁘다면, 저 세상은 꼭 좋을 것이라고 확고하게 믿고 살았는데, 그 소망이 그를 지탱해 주는 힘이었다. 그는 악마에게 영혼을 팔아버리고 도둑질이나 하는 신앙 없는 거리의 곡예사들은 흉내 내지도 않았고, 신의 이름을 욕되게 한 적은 한 번도 없었다. 다만 가엾게도 술병을 끊는 것은 고통스러워했지만, 신을 두려워하고 성모 마리아에 대한 믿음은 매우 깊은 선한 사람이었다.

성당에 들어갈 때면, 언제나 성모상 앞에 꿇어앉아 이렇게 기도했다. "성모 마리아님, 제가 어머니 뜻에 합당하게 살 수 있도록 보살펴주시고, 제가 죽었을 때 천국의 기쁨을 누리게 해주세요."

그러던 어느 날, 바르나베는 길에서 수도사를 만나 이야기를 주고받았다. 그가 그 수도사에게 날마다 거룩한 성모 마리아에게 무엇이라도 바

치며 살고 싶다고 말하자, 수도사는 자기가 원장으로 있는 수도원에 넣어 주겠다고 말했다. 그래서 그는 수도사가 되었다. 수도사마다 각기 모든 지식과 재주를 사용하여, 성모 마리아의 미덕을 찬미하는 것을 본 그는 아무것도 드릴 게 없는 자신의 무지와 단순함을 한탄하기만 했다.

그는 한숨지었다. "아아, 나는 다른 수도사들처럼 거룩한 성모님께 바칠 게 없으니, 얼마나 불행한 자식이란 말인가! 동정녀이시여, 저는 당신에게 헌신하기 위해 감동적인 설교도, 법칙에 맞는 잘 구분된 강론도, 섬세한 그림도, 멋지게 깎은 석상도, 각운에 맞춰진 운율이 있는 시도 드릴 수 없습니다. 전 아무것도 없어요, 아~!" 그는 날로 상심에 빠졌다.

그러던 어느 날 아침, 그는 일어나자마자 성당의 제단으로 달려가, 한 시간이 넘도록 머물다가 돌아왔다. 그때부터 그는 매일 아무도 없을 시간이면 제단으로 갔다가 한참 후에 돌아왔다. 그는 이제 슬프지도 탄식하지도 않았다. 그러자 그의 그 수상한 행동은 이내 수도사들의 호기심을 자극했다. 수도원장은 수사들의 행동을 낱낱이 알고 있어야 할 책임이 있었기에, 바르나베가 혼자 있을 때를 살펴보기로 하고는, 몇 수도사와 함께 그가 여느 때처럼 성당에 틀어박혀 있을 때, 살며시 다가가 문틈으로 안에서 일어나고 있는 일을 살펴보았다.

그런데 바르나베가 불경스럽게도 성모상 앞에 거꾸로 물구나무를 서서, 공 여섯 개와 칼 열두 자루를 가지고 자기가 제일 잘하는 재주를 부리고 있는 게 아닌가! 그러자 그 천진난만한 사람이 성모를 위해 재능을 다 쏟아 붓는 것을 이해할 수 없는 원장과 수도사들은 그가 정신착란에 빠진 신성 모독자라고 소리치며, 바르나베를 밖으로 끌어내리려고 다가갔다.

그런데 그들이 중간쯤 갔을 때, 갑자기 성모상이 사람으로 변하여 제단의 층층대를 걸어 내려와, 푸른 옷자락으로 곡예사의 이마에서 방울방울 떨어지는 땀방울을 씻어주는 것이 아닌가! 대경실색한 그들은 얼굴을 바닥에 대고 엎드렸다. 그리고는 수도원장은 이렇게 읊조렸다. "마음이 깨끗한 자들은 복이 있나니, 저들이 신의 얼굴을 볼 것이다!" 수도사들은 "아멘" 하며 바닥에 입을 맞추었다.」

그리스 작가 '니코스 카잔차키스'(1883~1957년)의 '기도'를
들어보자(영혼의 단련).

주여, '존재하는 것은 당신과 나뿐'이라고 하는 이들에게 복을
내리소서.
주여, '당신과 나는 하나'라고 하는 이들에게 복을 내리소서.
주여, '이 하나조차도 존재하지 않는다.'라고 하는 이들에게 복을
내리소서.
주여, 나는 당신의 손에 들린 활입니다.
당겨주소서.
주여, 그러나 너무 세게 당기지는 마소서.
나는 약한 몸인지라 부러질지도 모릅니다.
그러나 주여, 당신의 마음대로 하소서.
부러뜨리든 말든 뜻대로 하소서.

2악장·2nd·성서 이야기

✽

'창세기 22장'에는 살이 떨리고 뼈가 시린 무시무시한 이야기가 나온다.

어느 날, 신은 아브라함이 당신을 정말 제대로 믿고 따르는 것인지, 아니면 그런 척을 하는 것인지 알아보기 위해, 그를 시험하신다(試驗, testing). 시험 문제는 '네가 백 살에 얻은 외아들 이삭을 데리고, 저 모리아 산으로 가서 그를 번제로 바치라는 것'이다. 실로 물리학의 고등 수학보다 더 어려운 시험 문제이다.

사람이 미치지 않고서야, 어찌 그런 짓을 하랴! 시방 신은 아브라함이라는 한 인간에게 기어이 광신도가 되라는 것이다. 기가 찰 노릇이다. 그러나 신의 지엄한 명령이니, 들은 체하지 않을 수도 없다. 그래서 아브라함은 아들에게 살고 죽는 무서운 아내 사라에게는 사흘 길을 가서 제사를 바치고 온다며, 슬쩍 비켜 간다. 말을 했다가는 분명히 '차라리 나를 죽이고 가이소!' 하며 결사적으로 항전했을 테니, 제사고 뭐고 다 날아가고 마는 것이다.

하인들을 데리고 묵묵히 가는데, 바보인 줄 알았던 똑똑한 아들 '미스터 스마일'이 묻는다. '그런데 아부지, 불씨와 장작과 칼은 다 있는데, 제단에 바칠 양은 어디 있어?'(아브라함의 '아브'는 '아버지'란 뜻) 그러자 아버지는 자기도 모르게 둘러댄다. '응, 그건 신께서 다 알아서 마련해주실 게다.' 착하고 단순한 아들은 그런가 보다 하고, 처음으로 보는 낯설고 아름다운 풍광이 신통방통하기만 하여 즐거워하며 걸어간다.

이윽고 모리아 산에 도착한 아버지는 널따란 바위 아래 장작을 내려놓

고, 비장한 표정으로 가만히 선다. 아들은 여전히 풍광 재미에 빠져 있다. 그러자 아버지는 들입다 아들을 붙잡아 바위에 눕히고 칼을 빼든다. 노인네가 얼마나 힘이 센지, 경악하고 발악하는 청춘의 아들은 꼼짝할 수 없어 버둥거리기만 한다. 아들은 '아아, 신에게 단단히 미친 아버지가 자식을 죽이고, 내 인생은 여기에서 이렇게 비참하게 끝나는구나', 하며 눈을 꾹 감는다.

그러나 아무리 기다려도 칼이 내리꽂히지 않는다. 멱살을 쥔 아버지 손길만 느껴지고, 거친 숨소리만 들릴 뿐이다. 그러다가 생을 포기한 아들은 의식이 가물가물해지기에 이른다. 그런데 한참 지나도 아버지의 손길도 숨소리도 느낄 수 없다. 겨우 정신을 가다듬고 눈을 뜨고 보니, 아버지가 없다.

아들은 퍼뜩 '이 노인이 차마 할 수 없어서, 혹시~?' 하여, 주위를 둘러본다. 아버지는 저만치 수풀에 들어가 있다. 거기에는 산양이 나뭇가지에 걸려 있다. 아들을 쳐다보지도 않은 아버지는 산양을 잡아 오더니, 바로 목덜미를 찌르고 배를 가르고 장작더미에 올려놓고 불을 지르고는, 그 앞에 서서 오랫동안 말없이 지켜보기만 한다. 이윽고 장작불이 꺼지자, 산에서 내려와 집으로 돌아간다.

이것이 참된 기도이다. 나를 번제로 바치는 것이요, 신보다 더 소중히 여기는 것을 내게 두지 않는 것이다.

이스라엘이 페르시아 식민지였던 시대의 인물인 '느헤미야'의 기도는 유명하다(느헤미야기). 그는 페르시아 황제 궁정의 의전 비서관으로 출세한 유대인이다. 하루는 동생으로부터 할아버지의 나라(祖國) 이스라엘 백

성과 예루살렘의 황폐함에 관한 소식을 듣는다. 비탄에 빠진 그는 며칠 금식하며 기도한다.

그러다가 황제 앞에 나아가 자기를 유대 땅의 총독으로 보내 달라고 요청한다. 그를 아끼는 황제는 무슨 일로 그러는지 들어보고 허락하겠다고 말한다. 그 순간, 느헤미야는 신께 기도를 올린다. 그런데 아무 말도 없다. 오래 침묵하면 황제에 대한 결례이기에, 한 호흡 할 사이이다. 느헤미야는 대체 무슨 기도를 올린 것일까?

그 후 느헤미야는 예루살렘으로 가서 유대 총독으로 활동하며 주변 다른 총독의 갖은 훼방과 모략을 극복하고, 매사에 솔선수범하며, 마땅히 받는 봉급도 받지 않고 황궁에서 나오는 것으로 만족하고 상하고 지친 백성에게 베풀면서 위로하고 다독이고 설득하여, 끝내 52일 만에 무너진 성벽 일부를 건축하고 봉헌하고는, 다시금 페르시아로 돌아간다.

'시 119편'은 신의 말씀을 찬미하고 기억하고 지키려는 기나긴 기도문이다. 오로지 신의 뜻에 맞는 사람이 되게 해달라는 것뿐이다. '시 148~150편'은 시편의 마지막 세 장이다. 그러나 그 어떤 간청도 없다. 오직 우주와 만물의 이름을 부르고 인생을 말하면서 찬미하고 찬양할 뿐이다. 이것이 기도의 절정이다. 기쁨과 감사, 신을 향한 숭경(崇敬)의 노래뿐!

3악장·3rd·클래식

❋

'L. v. 베토벤'(1770~1827년)의 '장엄미사'(Missa Solemnis)는

1818~1822년에 완성된 것인데, '9번 합창 교향곡'(1824년)과 함께 베토벤의 후기를 대표하는 걸작이며, 인도주의와 가톨릭 신앙과 신학의 교차점을 차지하는 금자탑으로, 미사 음악사에서 중요한 위치를 차지하는 종교적 교향곡이다. C 장조 미사곡과 함께, 베토벤이 작곡한 두 개의 미사곡 가운데 하나이다.

이 곡은 헨델의 메시아에서 많은 영향을 받은 것으로 보인다. '신의 어린 양'(Agnus Dei)에서, '우리에게 평화를 주소서'(Dona nobis pacem) 선율은 메시아의 할렐루야 합창인 '그리고 그분은 영원토록 다스리시리라'(And He shall reign for ever and ever)에서 받은 영향을 드러낸다. 이것은 미사곡을 사용한 목소리와 악기에 의한 교향곡적 작품이라 하겠다.

'가브리엘 포레'(1845~1924)의 '레퀴엠'(Requiem)은 말 그대로 죽은 자의 영혼을 위로하며 영원한 안식을 비는 아름답고 평온한 미사곡이다(1888년 1월 초연). "죽음이란 고통스러운 경험이 아니라, 행복을 향한 기쁨에 찬 열망"이라는 그의 말처럼, 이 곡은 죽음을 공포가 아닌, 또 다른 세상을 경험하러 떠나는 희망이 가득한 여행으로 표현한다.

전체적으로 고요하고 서정적이면서도 내밀하게 읊조리는 7개 악장으로 구성된 이 곡은 따스한 위로와 평온의 정서로 가득하기에, '죽음의 자장가'라고도 한다. 여느 레퀴엠과 달리, '심판의 날'(Dies Irae)이 없고 '천국에서'(In Paradisum) 악장으로 마치면서, 죽은 자의 참되고 영원한 안식과 평화를 기원한다. 노래와 함께, 관현악도 성스러운 묘미를 풍긴다.

Epilogue·종곡(終曲)·종결(終結)

─────────────────── * ───────────────────

기도는 이토록 소중한 선물인 삶을 인간답게 살고 싶은 소망의 표현이다. 도대체 기도를 통해 더 아름다운 영혼이 되지 않는다면, 무슨 소용이 있으랴! 나는 사람이 어머니의 마음을 잊지만 않아도, 꽤 괜찮은 인간으로 살아간다고 믿는다. 왜냐면 신은 어머니의 심정 속에 살아 계시는 분이니까.

"영원히 여성적인 것이 우리를 이끌어 올린다."라는 괴테의 말처럼(파우스트), 여성적인 것은 참되고 영원한 사랑이기에, 이를 가슴에 꼭 품어 안고 살아가는 우리를 결단코 저버리지 않으며, 날이 갈수록 더욱 덕스럽고 향기로운 인격으로 승화시켜주며 이끌어 올린다. 이사야 예언자는 신의 직접 화법을 사용하며, "어머니가 자식을 잊는다 하여도, 나는 절대로 너를 잊지 않겠다."라고 말하는데(이사야 49:15), 이것 역시 신을 어머니로 표상한 것이다. 기도는 우리를 영원한 어머니의 심정으로 이끄는 빛과 힘이다.

우리는 인간이기에, 더도 말고 덜도 말고, 오로지 인간으로 인간답게 살아야 한다. 갖은 억지와 욕심과 거친 태도를 부려가며 사는 것은 심신의 건강에도 좋지 않고, 가정의 행복이나 명예로운 삶에는 더욱 그러하다. 미사곡을 들으면 어느덧 영혼이 맑아지고, 정신이 순화되고, 지성이 내밀해지고, 말이 고와지고, 태도가 덕스러워지고, 존재 방식이 아름다워진다.

Prologue·서곡(序曲)

———————————— ✳ ————————————

　인간을 이해하기는 매우 어렵다. 그것은 마음이 심연(深淵)과 같이 감추어져 있기 때문이다. 성서는 '사람'을 가리키기도 하는 '마음'(히브리어 렙·Leb)을 대개 두 가지로 쓴다. 하나는 선한 마음과 소망과 의지이고, 다른 하나는 악한 마음과 소망과 의지이다.

　전자에 대해서는 "네 마음을 지켜라. 그 마음이 생명의 근원이다."(잠언 4:23), 후자에 대해서는 "마음에 생각하는 모든 계획이 악한 것뿐"이라 한다(창세기 6:5). 예수는 이 두 마음·사람을 가리켜 이렇게 말한다. "좋은 나무는 좋은 열매를 맺고, 나쁜 나무는 나쁜 열매를 맺는다. 좋은 나무가 나쁜 열매를 맺을 수 없고, 나쁜 나무가 좋은 열매를 맺을 수 없다."(마태복음 7:17~18)

　좋은 마음은 신이나 진리와 타자에게 열린 선한 마음이고, 나쁜 마음은 거기에 닫힌 마음이다. 심리학에서 말하는 온갖 탐욕의 집합인 자아(自我, Ego)가 나쁜 마음이다. 그런데 대개 인간은 마음의 한 부분일 뿐인 에고를 자기로 오해하고 내세우며, 평생 에고의 지배와 조종에 따라 살아간다. 그래서 다시 태어나는 경험(重生)을 하지 못하면(요한복음 3:1~8), 아무리 권세와 부를 소유하고 산다 하더라도, 일생이 에고의 노예가 되어 세상을 "떠돌아다니는"(창세기 4:12~16) 가여운 삶이 되고 만다.

　에고는 인간 안에서 왕 노릇을 하고자 하는 나쁜 마음이다. 여기에서 갖가지 이기심과 거짓과 질투심, 타인을 이용하는 심리가 작동한다. 이것은 갖가지 폭력과 배신으로 나타나는 인간사에 흔하디흔한 일이다. 그러나

한마디 거친 말이 강요하는 맛은 쓰디쓰고, 그 상처는 오래가고, 평생 다시는 만나지 않고 지내기도 한다. 그렇기에 타인의 폭력적인 언행으로 피해를 입은 사람이 그를 이해하고 용서하는 것만큼 힘겹고 어려운 일도 없다.

이해와 용서를 통해 화해와 구원을 이룩하는 데는 두 가지 길이 있는 것으로 보인다. 하나는 잘못을 저질러 피해와 상처를 입힌 당사자가 자신의 죄를 솔직하게 고백하고 사과하며, 그에 대한 책임을 지고 진실하게 용서를 구하는 태도이다. 이것은 소극적인 화해와 구원을 가져온다. 다른 하나는 피해와 상처를 입은 사람이 자기에게 고통을 안긴 사람을 이해하고 용서하는 것이다. 이것은 적극적인 화해와 구원을 가져온다.

인간은 누구나 아담의 자손이며 "카인의 후예"(황순원)인 이기적이고 불완전한 존재이기에, 끊임없이 실수를 저지르며 남에게 상처를 입히고, 갖은 슬픔과 고통을 만들어내면서 살아간다. 그래서 행복하지 못하고 불행하다. 누구에게 피해를 주든 입었든, 진솔한 사과와 고백, 이해와 용서를 통해 화해와 구원을 가져오는 것은 아름답고 숭고한 일이다.

1악장·1st·문학

* * * * * ✻ * * * * *

'러시아의 영혼'이라는 톨스토이. 소설가, 논설가, 사회비평가, 예언자, 사상가, 철인, 문명 비판자였던 그는 하나의 거대한 산맥(山脈)이요 대하(大河)이다. 평생 1만 권의 책을 독파했고, 자기의 신장만큼이나 되는 책을 썼다. 그는 백작(伯爵) 가문의 대지주 아들로 태어나 그 작위와 함께 막대한 상속을 받은 부자였지만, 자신의 사상을 그대로 실천하여 조상 대대

로 물려온 광대한 땅(한국의 작은 군 넓이)을 농민들에게 나누어주고는, 자신도 평생 농사를 짓고 글을 쓰면서 소박하게 살았다. 50세에 회심(回心)하고 지천명(知天命)했다.

톨스토이는 1910년에 집을 나가 기차역에서 세상을 떠났는데, 쩨쩨한 노벨위원회는 그에게 문학상조차 주지 않았다. 그가 하도 러시아정교회를 비판하여 파문당한 예언자였기 때문이다. 그러나 톨스토이는 노벨 문학상 10개보다 더 위대한 작가요 사상가이다.

그의 사후에 일어난 이야기가 하나 있다. 1917년 10월 레닌과 트로츠키를 비롯한 볼셰비키들이 공산주의 혁명을 일으켜 정권을 잡았다. 그들은 짜르 체제를 철저히 박멸했다. 황제와 그 가족들을 몰살하고, 정부 인사와 귀족과 대지주들을 체포하여 죽이거나 시베리아 강제수용소로 보내고, 모든 재산을 압수했다.

그러나 톨스토이의 것은 하나도 건드리지 않았다. 그래서 지금도 그의 생가가 그대로 보전되어 있고, 자손들도 살아남았다. 왜 그랬는가? 톨스토이가 그들이 말하는 이른바 '프롤레타리아', 곧 '땅의 사람들'(농노들)을 자기들보다 더 참되게 사랑했기 때문이다.

'L. N. 톨스토이'(1828~1910년)의 '부활'은 71세에 완성한 작품이다(1899년). 그만큼 그의 모든 인생 체험과 사상이 농축된 걸작이다. 그가 생각하는 기독교, 특히 역사적 예수의 가르침이 담겨 있다. 그는 이 작품에서, 성서와 신조와 교리를 앵무새처럼 외우고 믿어도 그 가르침은 따르지 않는 기독교의 위선을 고발하고, 참된 신앙이나 인간적인 삶은 머리나 마음의 문제가 아닌 실제 행동과 실천에 있다고 하며, 사랑은 철저한 책임과

섬김이라고 설파한다.

「대지주의 장자이고 신분이 공작(公爵)인 '네플류도프'는 청년 육군 장교로서, 휴가차 귀족인 이모의 집에 들렀다가, 그곳에서 하녀인 아름다운 처녀 '카추샤'를 만난다. 그녀를 좋아하게 된 공작은 욕정을 사랑으로 착각하여 그녀와 하룻밤을 보내고는, 휴지를 버리듯 내버리고 군대로 돌아간다.

하지만 카추샤의 사랑은 진실하다. 얼마 후, 입덧하는 그녀는 공작이 기차를 타고 그곳을 지나간다는 소식을 듣고는 역으로 달려가, 창가에 앉아 동료들과 어울려 즐거워하는 그를 보고 손을 흔들며 출발하는 기차를 쫓아가지만, 그는 끝내 그녀를 볼 줄 모른다. 이윽고 그녀는 플랫폼 끝에 이르러 넘어져 통곡한다(세밀한 묘사에 가슴이 아프다).

그리고 세월이 흐른다. 군대를 마치고 영지로 돌아온 공작은 법원의 배심원이 되어, 한 여성 살인자를 다루는 재판에 참여한다. 그런데 어디에서 많이 본 얼굴이다. 오래 전 자기가 범하고 내버린 그 카추샤이다. 그는 고민에 빠진다. '급한 용무를 핑계 대고 배심원을 사퇴할까, 아니면 그냥 모른 체할까?'

그녀는 그를 보고도 알아보지 못한다. 그래서 그는 더욱 큰 도덕적 고뇌에 빠진다. 그러다가 결심한다. '그럴 수 없다.' 그는 그녀를 면담하여 자기를 밝힌다. 그러나 버림받은 영혼으로 아기를 내버린 죄책감에 창녀가 된 그녀는 냉담할 뿐이다. 그녀는 '자기 같은 하층 인간은 그저 귀족 청년들의 노리개일 뿐'이라고 말한다. 그러면서 재판정에서 자기가 죽이지도

않았는데도, 인생의 세파에 지친 나머지 삶을 포기할 생각으로 자신이 죽였다고 자백한다.

공작은 그녀를 찾고 또 찾으며 대화하려고 하지만, 그녀는 경멸의 표정을 지으며 그럴수록 망가질 뿐이라고 매몰차게 충고한다. 그러나 공작은 그녀가 누명을 쓴 것이라는 증거를 찾아내, 시베리아 종신 유형을 면할 수 있다고 설득한다. 그러나 그녀는 이미 인간에 대한 혐오감, 자신의 삶에 대한 절망감, 신에 대한 저주, 세상에 대한 원망으로 가득 차 삶을 포기한 상태이다.

이윽고 종신형을 선고받은 그녀는 기차를 타고 시베리아로 유형을 떠난다. 공작은 그녀에게 자기도 따라가겠다고 하며 나서지만, 그녀는 싸늘한 표정만 지을 뿐 믿지 않고, '그건 댁의 사정'이라는 투로 말한다. 그러나 공작은 그 기차를 타고 가서, 교도소 옆에 전세를 얻어 매일 교도소를 방문하여 그녀를 면회하며 음식을 가져다준다. 그리고는 모든 여죄수에게까지 음식과 돈을 넣어주고, 편지를 대필하여 부쳐주면서 진심 어린 봉사를 한다.

그런 모습을 지켜보던 카추샤는 차츰 마음이 열려, 그의 진심을 받아들이고 대화하기에 이른다. 공작은 진심으로 그녀에게 참회하고, 카추샤는 비로소 용서하고 용기를 얻는다. 공작은 그녀와 결혼하고, 앞으로도 계속 무죄를 증명하도록 항소하겠다고 하지만, 그녀는 다른 죄수를 사랑하고 있다고 말하며 물리친다. 그러나 그것은 그녀의 진심이 아니라, 공작을 생각해서이다. 공작을 사랑하지만, 자기와 결혼하면 그가 파괴될 것 같기 때문이다.

그 장면을 옮겨보자. "'용서하세요'. 그녀는 겨우 들릴까 말까 한 음성으로 이렇게 말했다. 두 사람의 눈과 눈이 마주쳤다. '안녕히 가세요'가 아니라, '용서하세요'라고 말했을 때의 사딸(카추샤)의 신비한 눈동자와 괴로운 듯한 미소를 보면서, 네플류도프는 그녀가 결심하게 된 원인을 깨달았다. 그녀는 네플류도프를 사랑하고 있기에, 자신이 언제까지나 그와 관계를 갖게 되면, 자기가 그의 일생을 파멸시키게 될 것이므로, 그를 자유롭게 해주고 싶은 것이다. 그러나 그녀는 그것을 실행하게 된 것이 기쁘기도 했지만, 한편으로는 그와 헤어지게 된 것이 슬펐다." 그 후, 공작은 마태복음의 산상수훈을 읽으며(5~7장) 내적 광명을 얻어 새로운 삶을 향해 나아간다.」

잘못을 저지른 자의 참회와 진실한 행동, 상처를 입은 사람의 용서가 하나가 되어 화해와 구원을 가져온 것이다. 이것이 인간이 삶에서 경험하고 이룩하는 부활이다.

'파스칼 끼냐르'(1948년~현존)의 '세상의 모든 아침'은 17세기 바로크 시대의 프랑스 음악가 '생뜨 콜롱브'(1640?~1700년? 불확실. 프랑스)의 실화에 기초한 음악가 전기 소설이다. 작품에 나오는 그의 제자는 '마랭 마레'이다(1656~1728년). 콜롱브는 '비올라 다 감바'만을 위해 작곡했다(첼로보다 조금 큰 악기로 음색이 여리고 투명하다. 지금은 고음악 연주자들만 사용한다).

「성품이 온화하면서도 주체성이 강한 콜롱브는 성공이나 출세나 영화로운 생활을 외면하고, 작곡과 연주 활동과 학생들의 레슨에만 전념한다. 그러던 어느 날, 친구 집에 다니러 사이에 아내가 이르게 둘째 딸을 출

산하다가, 그만 아기를 낳고는 세상을 떠난다. 오래도록 비탄에 젖어 살던 그는 재혼하지 않고 죽은 아내에 대한 미안함과 그리움에 빠져, 음악 지도도 포기하고 전원으로 은둔하여, 홀로 아기와 큰딸을 키우며 살아간다.

세월이 흘러, 어느덧 아이들도 아름다운 처녀가 된다. 아버지는 딸들에게 비올라 다 감바를 가르쳐주어, 매일 저녁 자신이 작곡한 곡으로 연주한다. 얼마 후, 궁정에서 악장으로 초대하지만, 그는 거절하고 청빈하게 살아간다.

그러던 중, '마랭 마레'라는 젊은 음악가가 그를 찾아와 제자가 된다. 그러나 그는 야망이 큰 젊은이이다. 그 청년이 자기에게서 음악을 배워 궁중에서 크게 성공하여 영화롭게 살아가고자 하는 야망을 품은 것을 안 콜롱브는 그를 내쫓다시피 떠나게 한다. 그 후 제자는 궁정 음악가로 들어가 궁정 악단 악장이 되어, 부와 권세와 명예를 누린다.

어느 날 밤, 자기의 음악 실력이 스승에 못 미칠 뿐 아니라, 궁정 생활이 주는 부와 환락에 대한 허망함에 눈을 뜨게 된 마레가 몰래 콜롱브의 집에 숨어든다. 어디선가 비올라 다 감바의 감미로운 선율이 들려오자 다가가 보니, 울타리 곁에 있는 조그만 오두막이다. 가만 다가가 귀를 기울이며 듣는 그는 말할 수 없는 감동에 젖는다.

그는 그때야 스승의 음악에는 진실과 영혼과 삶이 가득 배어 있는데, 자기 음악은 그저 사람들의 귀를 자극하는 가벼운 기술뿐으로 음악도 아니라는 것을 절감한다. 그는 눈물을 흘리며 땅에 엎어져 운다. 그 소리를 듣고 나온 스승과 딸들이 나와 그를 일으킨다. 그들은 서로 부둥켜안고 울면서 기쁘게 해후한다. 제자는 용서를 빌었지만, 스승은 용서할 것도 없다며 위로한다.

어느 날 밤, 스승과 제자는 나란히 앉아 스승이 작곡한 비올라 다 감바를 연주한다. 두 사람은 삶의 신비에 압도되어 무한한 감동에 젖어 눈물을 흘리며 연주한다. 밖에는 별들이 빛나고 있다. 새벽이 밝아오며 인생에서 처음 만나는 듯한 '세상의 모든 아침'이 열리고 있다.」

'스티븐 갤러웨이'(1975~현존, 캐나다)의 '사라예보의 첼리스트'도 실화소설이다. 이것은 20세기 후반, 소련 공산당 서기장 '마하일 고르바초프'에 의해 공산주의가 해체된 뒤, 동유럽 유고슬라비아 연합국을 구성했던 세르비아와 크로아티아와 보스니아와 헤르체고비나와 코소보 등지에서 일어난 종교(정교회와 이슬람교)와 민족주의로 인한 내전이 배경이다.

1992년 4월 9일~1995년 12월 14일까지 벌어진 그 전쟁은 역사상 가장 잔인하고 수치스러운 전쟁이라고 불리며 세계에 엄청난 충격을 주었다. 특히 세르비아 내전은 400만 인구의 40%가 난민으로 전락하고, 40%의 집들이 방화와 폭격으로 초토화되어 전기와 수도도 끊겼다(지금 팔레스타인인들이 사는 가자 지구의 처참한 모습을 생각해보라). 가장 심각한 문제는 전쟁의 희생자 가운데 상당수가 전투가 아닌, 극단의 분노와 원한으로 가득 찬 종교와 민족주의로 인한 '인종청소'라는 이름으로 자행된 대량학살로 사망했다는 점이다. 대략 25~30만 명으로 추정되지만, 아직도 정확한 통계 자료는 없다.

이 작품은 세르비아의 수도 사라예보의 어느 광장에서 일어난 사라예보 심포니 오케스트라의 수석 첼리스트 '베드란 스마일로비치'의 실화를 바탕으로 한 것이다. 그가 연주하는 광장의 거리는 빵을 사기 위해 줄을

서 있던 사람들이 폭격을 맞아 22명이 사망한 빵집 앞이다. 작품에서 그는 '첼로를 연주하는 남자'로만 나오고, 그의 자리에서는 무엇도 서술되지 않고, 오직 작가의 시선에 따른 서술과 이야기만 나온다. 그는 죽은 이들을 기리고 싸우는 사람들에게 인간애를 호소하기 위하여, 22일간 매일 정한 시간에 나와 한 시간 이상 '알비노니'의 '아다지오'를 연주하다가 돌아간다.

그가 연주하는 시간에는 모두 총과 칼과 대포를 내려놓고 휴전에 들어갔고, 아무도 그를 쏘지 않았다. 누구나 귀를 기울이며 듣고 눈물을 흘렸다. 그렇게 그 첼리스트는 음악을 통해 인간애를 호소하며 전쟁의 중지를 요청했다. 그러나 그가 돌아간 즉시 다시 전투를 개시했다. 한 시간의 정적과 평화!

일전에 그곳을 여행할 때, 여전히 건물마다 총알 흔적이 남아 있는 것을 보았다. 인간이 인간으로 돌아가 사는 것이 어째서 이다지도 힘겨운 일인지, 서로 이해하고 용서하여 화해와 구원과 평화를 실현해내는 일이 그렇게도 어려운 일인지! 지금도 러시아-우크라이나, 이스라엘과 팔레스타인-헤즈볼라 전쟁은 그치지 않고 있다. 극단으로 치닫는 국가주의와 인종주의와 종교는 개인과 가정과 나라와 인류를 불행하게 한다. 이미 지구촌이 된 지 오래이지만, 인류는 날이 갈수록 국가 이기주의와 분열과 대결과 전쟁으로 치달아간다.

2악장·2nd·성서 이야기

———————————— ✻ ————————————

'에서와 야곱'의 화해 이야기를 생각해보자(창세기 25:19~34, 27장, 32~33장). 형제 사이에 생긴 원한의 발단은 전적으로 '꾀돌이' 야곱이 만

들어낸 일이다. 동생 야곱은 사냥하다가 허탕을 치고 잔뜩 배고픈 몸으로 돌아온 형에게, 그 별 것 아닌 수프(팥죽)조차 건넬 생각이 없다. 형제 사이의 친애나 의리 따위는 수프의 김조차도 없다.

동생이 장자(長子)의 권리를 양도하면 주겠다고 하자, 형은 그까짓 것 하며 덜컥 내주고 수프를 얻어먹는다. 장자의 권리는 가문과 아버지의 이름을 잇는 영예로운 자격이다. 그것 없다고 삶이 무너지는 것은 아니다.

그리고 얼마 후, 어머니 리브가가 더 사랑하는 야곱은 어머니 말대로, 털북숭이인 형을 가장하고 아버지의 축복을 가로챈다. 대대로 자손 많이 낳고 신의 풍성한 복을 누리거라! 형은 사냥 후 돌아와 아버지에게 요리를 가져다줄 때야 그것을 안다. 둘째에게 속은 것을 안 아버지는 하는 수 없어 축복하는데, 이미 죄다 야곱에게 주어서 남은 게 없어, 축복 아닌 저주 섞인 말만 한다.

분노와 서러움에 북받친 에서는 동생을 죽이려는 마음을 품고, 연일 아버지와 어머니가 보고 듣는 마당에서 칼을 득득 갈아대고, 자기를 아들 취급도 하지 않은 어머니에게 복수하기 위해, 가나안 처녀들을 아내로 삼아 집으로 데려와 살게 한다. 그러자 어머니는 살이 떨리고 뼈가 시리고, 도대체가 이건 사는 게 사는 게 아니라며 애통해한다. 그러다가 하는 수 없이 꾀를 내어 야곱을 오라버니 집으로 도피하게 한다.

그리하여 외삼촌네 집에서 20년을 살면서 성공한 야곱은 가족과 가축들을 이끌고 고향으로 돌아온다. 그런데 고향이 가까울수록 심장이 아프고 오금이 저린다. '아, 지금도 원한에 사무쳐 있을 형이라는 산을 어떻게 넘어야 하나?' 그는 하인들을 시켜 형에게 안부를 전한다. 그런데 그는 형이

군사 400명을 데리고 온다는 소식을 듣고는 경악한다. '아, 이를 어쩌면 좋은가? 한 방에 멸문지화를 당하겠구나!'

그러자 그는 자신이 할 수 있는 모든 방책을 궁리한다. 그런데 세상에 선물 좋아하지 않을 인간 없으렷다! 그는 뇌물 공세로 형의 마음을 녹이려는 전략을 짠다. 그리고는 여의치 않을 시에 할 방책도 촘촘하게 짠다. 그는 가족을 몇 분대로 나누어, 소중하지 않은 아내와 자식들을 순서대로 앞세우고, 가축도 불량한 것들부터 데려가게 하고는, 자기가 가장 사랑하는 라헬과 요셉은 맨 뒤에 놓는다.

그래도 마음이 놓이질 않는다. 그러자 그는 홀로 강가에 남아 밤새도록 아우성을 치며 기도한다. 그러다가 언덕에서 떨어져 한쪽 다리가 부러지는 중상을 입는다(천사들의 씨름을 이렇게 표현한다). '햇살'이 떠오르자 그것을 '신의 얼굴'(브니엘, 페니-얼굴, 엘-신)로 받아들이고 가족과 합류한다. 이윽고 보고 싶지 않은 형이 군대를 이끌고 한판 전투를 벌일 듯한 기세로 다가온다. 초 죽음이 된 야곱은 땅바닥에 납작 엎드려, "형님의 얼굴을 보는 것이 마치 신의 얼굴을 보는 것만 같다."라고 말하며, 형의 마음을 달랜다.

그런데 이게 웬일인가! 형은 이미 옛일은 다 잊어버리고, 원한은커녕 서운하다는 눈치조차도 없다. 그저 동생이 성공하여 대가족과 가축을 몰고 온 게 기쁠 뿐이다. 에서는 야곱을 끌어안고 펑펑 울고 난 다음, 제수씨들과 조카들에게도 인사를 한다. 그들은 오래 앉아서 그간의 이야기를 나누다가 헤어진다. 그렇게 하여 동생을 용서한 에서는 화해와 구원을 창조한 도량이 큰 인물이라는 것을 드러낸다. 야곱이 형에게서 무엇을 배

웠는지는 모르겠다.

'요셉'이 실현한 용서와 화해와 구원 이야기는 워낙 유명하니까, 간단히 생각해보자. 인생의 간난신고(艱難辛苦) 끝에 이룩한 성공을, 과거의 원한을 복수하는 데 사용하지 않고, 형제들의 화해와 구원을 이룩하고, 그리고 대기근으로 생명의 위기에 직면한 "만민을 먹여 살리는 자"(토마스 만의 용어)가 된 요셉은 구약성서가 줄곧 말하는 참된 히브리 인간상을 드러낸 인물이다(창세기 37장, 38~50장).

앞서 서곡에서 말한 대로, 요셉이 한 일은 피해와 상처를 입은 사람이 자기에게 고통을 안긴 사람을 이해하고 용서하는 숭고한 차원에 속한다. 이것이야말로 진정한 용서와 화해가 가져오는 인간 구원의 모습이다.

과거의 원한을 이미 초극하고 풀어버려 평안을 누리며 사는 내 쪽에서 과거에 저지른 불상사에 매여 고통을 받으며 사는 사람들을 먼저 끌어안고 용서하며 화해와 평화의 구원을 실현하는 일이야말로 진정 신의 마음을 아는 사람이 해내는 일이리라. 악한 일을 저지른 사람들은 그간 무수한 고통을 받으며 의미 하나 없는 삶을 살았기 때문이다. 물론 세상에는 그래도 이것을 모르는 사람들이 있지만 말이다.

요셉 이야기는 자꾸만 갈등과 분열 속에서 경쟁하며, 상대를 죽이려고 전의(戰意)를 불태우는 21세기 현대 인류가 가슴에 새겨야 할 인간상이다. 다른 것을 보기보다는, 같은 것을 보는 것이 진정한 이해와 용서, 화해와 평화의 구원을 실현하는 길이라는 것을 누가 모를 것인가? 우리는 인간이다!

3악장·3rd·클래식

---- ✳ ----

'조지 프레데릭 헨델'(1685~1759년, 영국)은 'J. S. 바흐'와 같은 해에 태어난 독일인으로, 영국으로 건너가 활동하다가 1726년에 귀화하여 국가적 음악가로 존경받았고, 사후에는 웨스트민스터 사원에 묻혔다. 그는 18세기 전반 반세기 동안, 바흐와 함께 바로크 시대 음악의 양대 산맥이었다.

헨델의 오라토리오(Oratorio) '메시아'(Messiah, 그리스도)는 워낙 유명하다. 특히 '할렐루야' 합창이 그러하다. 오라토리오는 연극의 요소나 장면이 없는 일종의 오페라로, 아리아(Aria)와 레치타티보(Recitativo, 가사의 독송·讀誦)의 독창과 합창과 오케스트라 연주로 이루어진다.

히브리어 메시아는 '기름 부음을 받은 자'로, 세상의 구원자를 상징하는 단어이다. 메시아를 그리스어로 옮긴 것이 크리스토스(Xristos·Christos)이고, 한글 음역은 그리스도이다(중국어는 기독·基督). 히브리어와 그리스어에서 각기 '기름 부음을 받은 자'라는 뜻을 지닌 단어가 있다는 것이 신통방통하다.

'수상 음악, 왕궁의 불꽃놀이, 현악 콘체르토, 오르간곡'을 비롯한 수많은 작품을 쓴 헨델의 음악을 말할 때, 먼저 다가오는 느낌은 그의 활기차고 호탕한 성격과 긍정적인 인격과 인간미가 그대로 담긴 분위기이다. '쾌활 박사'라는 애칭 그대로이다. 온통 밝고 기운 찬 분위기라서, 명랑하고 씩씩하고 쾌활하고 유쾌하고 장쾌하고 기쁘고 생동감이 넘친다. 그래서 헨델의 음악은 슬프거나 고통스러울 때 들을 음악이 없다. 그러나 그럴 때 들

으면, 오히려 좋다. 그의 음악은 웃음, 기쁨, 용기, 격려, 희망의 언어이다.

헨델이 57세에 24일간 작곡했다는 메시아는 1742년 4월 12일 아일랜드 더블린에서, 그의 지휘로 초연되어 일약 선풍을 일으켰다. 이 곡은 예수 그리스도의 생애를 3부작으로 구성하여 다룬 것으로, 1부는 예언과 탄생, 2부는 수난과 부활, 3부는 인간 구속(救贖)의 완성을 주제로 한다.

이것은 신약성서, 곧 복음서와 서신에 나오는 기독교 정통주의 신앙과 신학에 기초한 것으로, 예수 그리스도의 생애를 인간을 죄에서 구원하여 신과 화해시키고 마침내 이 땅에 의와 사랑과 평화의 세상을 실현한 것으로 고백하고 증언하고 찬미한 성가이다. 곧, 죄에 빠져 신과 등을 지고 살아가는 인류를 대신하여 죽고 부활하여, 신의 용서를 선포하고 참되고 궁극적인 화해와 구원을 실현하여, 모든 인간의 주와 왕이 되신 예수 그리스도 찬가이다.

메시아에서 가장 유명한 곡은 제2부 44번째 합창인 할렐루야이다(Hallelujah). 히브리어 '할렐루'(Hallelu)는 '찬양하다', '야'(Yah)는 '야훼'(Yahweh·여호와)를 가리키며, 신을 찬양하라는 뜻이다. 가사는 요한계시록 19:6의 '할렐루야, 주 우리 신, 곧 전능하신 이가 통치하시리라'(Hallelujah! for the Lord God Omnipotent reigns), 19:16의 '만왕의 왕이요, 만주의 주'(King of King, and Lord of Lords), 11:15의 '세상 나라가 우리 주와 그리스도의 나라가 되고, 그가 세세에 통치하시리라(The kingdoms of this world are become the kingdoms of our Lord, and of his Christ, and he shall reign for ever and ever)를 사용했다. 헬렐루야 가사이다.

할렐루야(Hallelujah, 반복 생략)

전능의 주가 다스리신다(For the Lord God omnipotent reign)

할렐루야

전능의 주가 다스리신다 할렐루야

전능의 주가 다스리신다 할렐루야

이 세상 나라들 우리 주님의 나라 되고, 그리스도의 나라 되고

(The kingdom of this world will become the kingdom of

our Lord, and of his Christ)

또 주가 길이 다스리시리라(and he shall reign forever and ever)

왕의 왕, 또 주의 주, 영원히 영원히, 할렐루야, 할렐루야

(King of kings, and Lord of lords, forever and ever,

Hallelujah, Hallelujah)

또 주가 길이 다스리시리, 영원히(and he shall reign, he shall

reign, forever, and ever)

왕의 왕, 또 주의 주, 영원히, 영원히, 할렐루야, 할렐루야

또 주가 길이 다스리시리, 영원히 영원히

(King of kings, and Lord of lords, forever, and ever,

Hallelujah, Hallelujah,

and he shall reign, forever, and ever)

왕의 왕, 또 주의 주, 또 주가 길이 다스리시리, 영원히

(King of kings, and Lord of lords, and he shall reign

forever, and ever)

영원히, 영원히, 영원히, 영원히, 왕의 왕, 또 주의 주, 할렐루야, 할렐루야!

(forever, and ever, and ever, and ever, King of kings, and Lord of lords Hallelujah, Hallelujah!)

'생뜨 콜롱브'의 '회한의 무덤, 은거, 위대함'은 비올라 다 감바 독주곡이다. 회한의 무덤은 둘째 딸을 낳고 세상을 떠난 아내에 대한 그리움과 그 자리에 없던 자신을 몹시 자책하는 슬픔과 눈물로 가득한 애상(哀想)의 곡조이다. 은거는 전원으로 들어가 살아가는 일상의 자유와 기쁨 어린 감회를 유유자적한 심정으로 노래한다. 위대함은 인생이 간직한 모든 슬픔과 회한, 희로애락과 사람 사이의 아름다운 관계가 얼마나 소중한 경험인지를 들려준다.

그러나 대체로 곡마다 비슷한 정서를 전하기에, 꼭 이런 느낌만은 아니다. 비올라 다 감바라는 악기의 특징이 원체 고요하고 감성 짙은 울림이기에, 듣는 이의 상황과 심정에 따라 달리 들리기 때문이다. 그래서 자기를 버리고 성공과 부와 명성을 위해 떠난 제자에게서 받은 슬픔과 고통, 돌아온 그와 해후하고 이룩한 이해와 용서와 화해의 기쁨을 노래한 곡으로 들으면 좋을 것이다.

'토마소 알비노니'(1671~1751년, 이탈리아)의 '아다지오'(Adagio)는 '현악과 통주저음을 위한 아다지오 G단조'이다(Adagio for Strings and Basso Continuo, in G minor). 통주저음은 첼로와 콘트라베이스 같은 저

음의 현악기 소리이다.

그런데 알비노니의 작품으로 아는 이 곡은 사실 작자 미상이다. 현대 이탈리아의 음악학자 '레모 지아조토'(Remo Giazotto, 1910~1998)가 제2차 세계 대전 직후, 독일 드레스덴 도서관에서 훼손된 알비노니의 악보를 발견하고 곡을 완성시켰다고 말하기도 한다. 그는 이 곡을 '알비노니 주제의 현과 오르간을 위한 아다지오 G단조'라는 이름으로 발표했는데, 그러나 지아조토가 발견했다는 원본 악보를 본 사람은 없다.

아다지오를 이 장의 주제인 이해와 용서, 화해와 구원과 사라예보의 첼리스트 소설에 맞추어 말하는 것은 장중한 오르간의 저음으로 시작되어 현악기와 함께 어우러져, 슬픔이나 고통, 사랑이나 갈망 등, 무엇인가를 절절히 호소하고 소망하는 울림 때문이다. 단조가 본래 무거운 심정과 고통을 호소하는 곡조이기에 더욱 그러하다.

슬픈 마음으로 들으면 가슴이 아파오며 눈물이 떨어지고, 소망 어린 마음으로 들으면 절실하고, 사랑에 애틋한 마음으로 들으면 그리움으로 사무치고, 화해와 평화를 바라는 심정으로 들으면 그것을 절실히 갈망하는 호소로 들린다. 나는 주로 글을 쓸 때 듣는데, 좋은 영감을 얻는다.

Epilogue·종곡(終曲)·종결(終結)

———————————— ✻ ————————————

그렇지 않으면 좋겠지만, 인간은 노상 실수하고 죄를 짓기에 인간이다. 이것은 신도 잘 아신다. 그렇다고 매번 그것을 합리화할 수 없는 노릇이다. 성서는 시종일관 회개(돌아섬, 방향 전환)를 말하고, 신의 용서와 화

해와 구원을 전한다. 왜냐면 인간의 죄악과 타락과 폭력은 만물의 창조자이신 신에게 슬픔과 괴로움과 고통을 안기는 중대한 사안이기 때문이다.

성서는 신이 인간에게 바라시는 것은 행복하고 평화로운 삶이라고 말한다. 그래서 성서가 신을 아버지나 어머니로 표상하며 상징하고 은유하는 것인데, 이것을 아는 것이 진정한 신앙의 길이고, 지금 구원받은 인간다운 삶이다(호세아 6:6).

인간이 드러내는 아름다운 모습의 하나는 죄를 솔직히 뉘우치고 마음을 고쳐먹고 새로 태어날 때이다. 그런 사람에게 비난과 저주의 돌을 던질 사람은 없다. 이해와 용서, 화해와 구원은 개인과 국민과 인류가 이룩해야 할 과제이다.

인류 역사상 가장 지식과 과학 기술이 발전하고 물질적으로 풍요롭고 편리한 문명을 누리는 21세기도 벌써 25년째 맞이한 시대인데도, 우리나라나 세계는 여전히 구시대의 사고체계와 습성에 빠져서 헤어날 줄을 모른다. 인간의 바람직한 마음과 존재 방식과 인간관계와 사회 구조를 가르치는 종교와 철학과 문학과 인문학의 힘은 날이 갈수록 쇠락하고 있다.

게다가 이제는 기후 위기를 넘어 기후 재앙 속으로 들어서서, 나날이 가속도가 붙어 치달아가고, 어디에서도 해결책이 보이지 않는다. 이해와 화해와 평화를 추구하는 정치 지도자들이 많이 나왔으면 좋겠는데, 갈수록 이기적 국가주의가 기승을 부리며 갈등과 대결로 치닫고 있다.

이런 시대에서, 클래식 음악을 기분을 달래고 돋우어주는 위안거리가 아니라, 인간적인 감성에 호소하고 진실한 사상을 담은 메시지를 들려주는 방편으로 들으면, 세상을 더욱 부드럽고 따스하고 평화로운 곳으로 만

들어가는데 크나큰 도움이 될 성싶다. 우리가 헨델의 메시아, 콜롱브의 작품, 알비노니의 아다지오를 이러한 소망을 드러내고 갈망한 음악의 메시지로 들으면, 더욱 인간적인 인간으로 살아가지 않을까!

19장

조국

문학
폴 엘뤼아르−자유, 김구−백범일지

성서
예레미야 애가, 시 44편의 시인,
제2 이사야(40~55장), 시 137편의 시인

클래식
베드르지흐 스메타나−나의 조국,
주세페 베르디−아이다 개선행진곡,
나부코 히브리 포로들의 합창

Prologue·서곡(序曲)

———————————————— ✳ ————————————————

조국(祖國)! 지금은 이 말이 퇴색했지만, 나라를 잃거나 독재 정부 시절이나 먼 외국 땅에서 사는 사람들에게는 여전히 살갑고 절실한 말이리라. 누구나 알듯이, 국가의 3요소는 '영토, 주민, 주권(정부)'이다. 몸이 없는 사람은 사람이 아니듯, 영토 없는 나라는 나라가 아니다. 팔레스타인 민족, 중국의 위구르와 티베트 민족, 튀르키예와 이라크 사이에 있는 쿠르드 민족, 그리고 아메리카 원주민인 인디언을 보라. 땅이 없으니 비빌 언덕이 없다. 노상 괄시와 경멸과 억압을 받고, 세파에 시달린다. 우리도 경험한 일이다.

'있을 때 잘해!'라는 말처럼, 나라도 국토가 있을 때 잘해야 한다. 예나 지금이나 세상은 여전히 약육강식의 사회 진화론 법칙을 숭배하는 미개 사회이다. 말은 지구촌이라 하나, 실상은 지금도 지나온 역사를 되풀이하고 있다.

그러나 조국은 땅만 가리키는 게 아니다. 조국은 할아버지의 나라라는 뜻 그대로, 조상들이 갈고 닦아온 문화유산이고, 영혼의 거처이고, 국민의 살림살이 공동체이다. 내가 내 몸을 아끼듯, 우리가 조국을 아끼지 않으면, 어느 누가 아껴줄 것인가! 흔히 말하듯, 조국의 명예와 영광을 위하여 산다는 것도 문화유산을 지키며 발전시키고, 내 영혼을 아름답고 숭고하게 빚어내고, 국민의 삶을 두루 평등하게 하고, 도덕성과 윤리가 살아있는 건전한 사회를 이룩하는 일을 가리키는 게 아닌가!

대한민국을 정치와 경제와 문화와 윤리의 선진국으로 만들 책임은 국

민의 과제이다. 우리는 우리나라가 세상에 우애와 봉사와 평화를 심는 문화 국가가 되기를 바란다. 나라를 위한답시고, 정치적 극좌나 극우로 대립하는 것은 나라에 망조(亡兆)가 든 일이다.

이제까지 인류가 실험해온 정치로서, 대화와 갈등의 조정을 통해 최선의 방책을 찾아가는 민주주의만큼 좋은 제도는 없다. 극단은 어느 것이나 나쁘다. 절대니 절대주의니 하는 것은 구시대의 사고방식이다. 나라는 이런 것으로 되지 않는다. 무척 어렵게 진행되는 오늘의 세상에서, 우리나라가 방향과 길을 잃지 않고 선진 문화 국가로 나아가는 일을 위하여, 모든 국민이 자신을 깊이 성찰하며 성실하게 살아가기를 바라는 심정뿐이다.

1악장·1st·문학

✳

수려한 미남 시인 '폴 엘뤼아르'(1895~1952년, 프랑스)의 '자유'는 "시인은 영감을 받는 자가 아니라 영감을 주는 자"라고 생각한 그의 시집 "시와 진실"에 실린 저항시의 백미이다(1942년 발표). '자유'는 청년 시절부터 가뜩이나 폐가 좋지 않은 엘뤼아르가 1차 대전에 참전하여 독가스 때문에 평생 폐 질환으로 시달리면서도 스페인 내전(1936~1939년)에 참여하여 그 참상을 목격하고 돌아온 후에 쓴 시이다.

그는 청소년 시절부터 '보들레르, 아폴리네르, 발레리' 등, 프랑스의 상징주의 시인들과 월트 휘트먼 등 미국 시인들에 자극을 받으며 시를 쓰기 시작했다. '자유'는 화가 '파블로 피카소'로부터 격찬을 받은 시이다. 그

는 "한 인간의 지평선은 모든 인간에게 공통된다."라고 말했는데, 평생 아름다움과 사랑과 인생의 신비에 대한 영감을 잃지 않은 시인이었다. 그의 시 '자유'를 읽어보자.

나의 학습 노트 위에
나의 책상과 나무 위에
모래 위에 눈 위에
나는 너의 이름을 쓴다

내가 읽은 모든 책장 위에
모든 백지 위에
돌과 피와 종이와 재 위에
나는 너의 이름을 쓴다

황금빛 조상(彫像) 위에
병사들의 총칼 위에
제왕들의 왕관 위에
나는 너의 이름을 쓴다

밀림과 사막 위에
새둥우리 위에 금작화(金雀花) 위에
내 어린 시절 메아리 위에

나는 너의 이름을 쓴다

밤의 경이(驚異) 위에
일상의 흰 빵 위에
약혼 시절 위에
나는 너의 이름을 쓴다

나의 하늘빛 옷자락 위에
태양이 녹슨 연못 위에
달빛이 싱싱한 호수 위에
나는 너의 이름을 쓴다

들판 위에 지평선 위에
새들의 날개 위에
그리고 그늘진 풍차 위에
나는 너의 이름을 쓴다

새벽의 입김 위에
바다 위에 배 위에
미친 듯한 산 위에
나는 너의 이름을 쓴다

구름의 거품 위에
폭풍의 땀방울 위에
굵고 멋없는 빗방울 위에
나는 너의 이름을 쓴다

반짝이는 모든 것 위에
여러 빛깔의 종들 위에
구체적인 진실 위에
나는 너의 이름을 쓴다

살포시 깨어난 오솔길 위에
곧게 뻗어 나간 큰길 위에
넘치는 광장 위에
나는 너의 이름을 쓴다

불 켜진 램프 위에
불 꺼진 램프 위에
모여 앉은 내 가족들 위에
나는 너의 이름을 쓴다

둘로 쪼갠 과일 위에
거울과 내 방 위에

빈 조개껍데기 위에 내 침대 위에
나는 너의 이름을 쓴다

게걸스럽고 귀여운 나의 강아지 위에
그의 곤두선 양쪽 귀 위에
그의 뒤뚱거리는 발걸음 위에
나는 너의 이름을 쓴다

내 문의 발판 위에
낯익은 물건 위에
축복 된 불 길 위에
나는 너의 이름을 쓴다

균형 잡힌 모든 육체 위에
내 친구들의 이마 위에
건네는 모든 손길 위에
나는 너의 이름을 쓴다

놀라운 소식이 담긴 창가에
긴장된 입술 위에
침묵을 초월한 곳에
나는 너의 이름을 쓴다

파괴된 내 안식처 위에
무너진 내 등대 위에
내 권태의 벽 위에
나는 너의 이름을 쓴다

욕망 없는 부재(不在) 위에
벌거벗은 고독 위에
죽음의 계단 위에
균형 잡힌 모든 육체 위에
내 친구들의 이마 위에
건네는 모든 손길 위에
나는 너의 이름을 쓴다

회복된 건강 위에
사라진 위험 위에
회상 없는 희망 위에
나는 너의 이름을 쓴다

그 한마디 말의 힘으로
나는 내 일생을 다시 시작한다
나는 태어났다, 너를 알기 위해서
너의 이름을 부르기 위해서

자유여!

'백범 김구'(1876~1946년)의 '백범일지'는 상해와 중경 임정 시절과 해방 후 귀국한 다음에 틈틈이 쓴 수상록이다. '나의 소원' 일부를 읽어본다.

「네 소원이 무엇이냐 하고 신이 물으시면. 나는 서슴지 않고 내 소원은 대한 독립이오 하고 대답할 것이다. 그다음 소원은 무엇이냐 하면. 나는 또 우리나라의 독립이오, 할 것이요. 또 그다음 소원이 무엇이냐 하는 셋째 번 물음에도, 나는 더욱 소리를 높여서 나의 소원은 우리나라 대한의 완전한 자주독립이오 하고 대답할 것이다.

… 나는 일찍이 우리 독립 정부의 문지기가 되기를 원했거니와, 그것은 우리나라가 독립국만 되면 나는 그 나라에 가장 미천한 자가 되어도 좋다는 뜻이다. 왜 그런고 하면, 독립한 제 나라의 빈천이 남의 밑에 사는 부귀보다 기쁘고 영광스럽고 희망이 많기 때문이다. 옛날 일본에 갔던 박제상(朴堤上)이 차라리 계림(鷄林)의 개와 돼지가 될지언정, 왜왕(倭王)의 신하로 부귀를 누리지 않겠다 한 것이 그의 진정이었던 것을 나는 안다.

… 내가 원하는 우리 민족의 사업은 결코 세계를 무력으로 정복하거나 경제력으로 지배하려는 것이 아니다. 오직 사랑의 문화, 평화의 문화로 우리 스스로 잘 살고 인류 전체가 의좋게 즐겁게 살도록 하는 일을 하자는 것이다. 어느 민족도 일찍이 그러한 일을 한 이가 없었으니, 그것은 공상이라 하지 말라. 일찍이 아무도 한 자가 없길래 우리가 하자는 것이다. 이 큰 일은 하늘이 우리를 위하여 남겨놓으신 것임을 깨달을 때에 우리 민족은

비로소 제 길을 찾고 제 일을 알아본 것이다.

　… 나는 우리나라의 청년 남녀가 모두 과거의 조그맣고 좁다란 생각을 버리고, 우리 민족의 큰 사명에 눈을 떠서 제 마음을 닦고 제 힘을 기르기로 낙을 삼기를 바란다. 젊은 사람들이 모두 이 정신을 가지고 이 방향으로 힘을 쓸진대 30년이 못하여 우리 민족은 괄목상대(刮目相對)하게 될 것을 나는 확신하는 바이다.

　나의 정치 이념은 한마디로 표시하면 자유다. 우리가 세우는 나라는 자유의 나라라야 한다. … 나는 우리나라가 독재의 나라가 되기를 원치 아니한다. … 나는 언론의 자유가 얼마나 중요한 것임을 통감하지 아니할 수 없다. 오직 언론의 자유가 있는 나라에만 진보가 있는 것이다. … 우리가 세우는 나라에는 유교도 성하고. 불교도 예수교도 자유로 발달하고, 또 철학을 보더라도 인류의 위대한 사상이 다 들어와서 꽃이 피고 열매를 맺게 할 것이니, 이러하고야만 비로소 자유의 나라라 할 것이요, 이러한 자유의 나라에서만 인류의 가장 크고 가장 높은 문화가 발생할 것이다.

　나는 우리나라가 세계에서 가장 아름다운 나라가 되기를 원한다. 가장 부강한 나라가 되기를 원하는 것은 아니다. 내가 남의 침략에 가슴이 아팠으니, 내 나라가 남을 침략하는 것을 원치 아니한다. 우리의 부력(富力)은 우리의 생활을 풍족히 할 만하고, 우리의 강력(强力)은 남의 침략을 막을 만하면 족하다. 오직 한없이 가지고 싶은 것은 높은 문화의 힘이다. 문화의 힘은 우리 자신을 행복되게 하고. 나아가서 남에게 행복을 주겠기 때문이다.

　… 홍익인간(弘益人間)이라는 우리 국조(國祖) 단군의 이상이 이것이라고 믿는다. 또 우리 민족의 재주와 정신과 과거의 단련이 이 사명을 달하

기에 넉넉하고, 국토의 위치와 기타의 지리적 조건이 그러하며, 또 1차 2차 세계대전을 치른 인류의 요구가 그러하며, 이러한 시대에 새로 나라를 고쳐 세우는 우리의 서 있는 시기가 그러하다고 믿는다.

우리 민족이 주연배우로 세계의 무대에 등장할 날이 눈앞에 보이지 아니하는가. 이 일을 하기 위하여 우리가 할 일은 사상의 자유를 확보하는 정치 양식의 건립과 국민교육의 완비다. … 동포 여러분! 이러한 나라가 될진대 얼마나 좋겠는가. 우리네 자손을 이러한 나라에 남기고 가면 얼마나 만족하겠는가. … 나는 우리의 힘으로, 특히 교육의 힘으로 반드시 이 일이 이루어질 것을 믿는다. 내 나이 이제 70이 넘었으니. 직접 국민교육에 종사할 시일이 넉넉지 못하거니와. 나는 천하의 교육자와 남녀 학도들이 한번 크게 마음을 고쳐먹기를 빌지 아니할 수 없다(1947년, 셋문 밖에서!).」

2악장·2nd·성서 이야기

———————————— ✳ ————————————

기원전 586년, 고대 이스라엘의 한 왕국이었던 '유다'는 새로 강대국으로 떠오른 '신바빌로니아 제국'에게 멸망당했다. 그들은 중동을 휩쓸며 이집트까지 정복하고 최강의 제국이 되었다. 바빌로니아 군대는 예루살렘을 완전히 파괴하고, 성전을 불태우고 성벽까지 죄다 무너뜨렸다. 그리고 수만 명의 유대인들을 바빌론 포로로 붙잡아 갔다. 그 사건이 '바빌론 유폐(幽閉)·포수(捕手)'이다(열왕기 상 23:28~25장; 예레미야 34~39장).

'예레미야 애가(哀歌, Laments)'는 그때의 참상에 대한 보고서와 증

언의 기록이며, '시 44편'은 기도문이다. 조국의 붕괴와 상실! 2,000km 5천리 머나먼 길을 포로로 끌려간 백성(포로는 멸망 이전인 597년에도 있었음)! 애가는 나라를 잃은 백성이 겪는 참상을 사실적으로 증언하면서, 이렇게 시작한다(애가 1:1).

> 아, 슬프다(에카·Ekah, 아 어떻게)!
> 예전에는 사람들로 그렇게 붐비더니,
> 이제는 이 도성이 어찌 이리 적막한가!
> 예전에는 뭇 나라 가운데 으뜸이더니,
> 이제는 과부의 신세가 되고,
> 예전에는 모든 나라 가운데 여왕이더니,
> 이제는 종의 신세가 되었구나!

모든 것이 불타고 훼파된 예루살렘 도성을 바라보는 시인 예언자의 눈에 비친 광경은 그야말로 목불인견(目不忍見)의 참상(慘狀)이다. 이 시인은 이스라엘이 이렇게 된 원인을 죄 때문이라고 말한다. 당연히 받아야 할 처벌을 받은 것이라고 한다. 그러나 그는 그래도 희망을 품고, 신께서 열어 주실 새로운 미래를 기대하며 바라본다. 참으로 눈물겨운 모습이다. 유대인이 어떤 민족인지를 실감하게 한다.

이에 대한 현대 학자의 말을 들어보자. "나라는 암흑 시대로 접어들었다. 그것은 이스라엘 역사에서 가장 비참한 시기로 꼽을 만했다. 예루살렘과 성전은 황량한 폐허가 되었다. 애가는 텅 빈 광장, 무너짐 담, 부서진 문

을 묘사한다. 번영을 이루던 도시는 이제 자칼이 사는 곳이 되었다. 사람들은 쓰레기 더미를 뒤져 먹을 것을 찾고, 어머니는 아기를 죽여 삶아 먹고, 잘생긴 청년들은 시커먼 얼굴에 뼈만 앙상한 몸으로 폐허가 된 도시를 배회했다. 이스라엘 사람들은 무시무시한 공허를 들여다보았다."(카렌 암스트롱―축의 시대)

애가를 진지하게 읽고 나라를 생각하며, 내가 어떻게 살아야 나라에 도움이 되는지 헤아려보자. 심정에 나라가 없이 사는 것은 부끄러운 일이다. 나는 이 땅에 전쟁이 터진다면, 나가서 목숨 바쳐 싸울 사람이 많을 것이라고 본다.

'시 44편'도 예루살렘의 파멸 이후 나온 어떤 경건한 사람의 기도문이다. 애가와는 사뭇 다르게 사실적 보고보다는, 신앙과 율법과 전통과 문화를 올곧은 마음으로 지키며 신을 섬기며 살아왔건만, 정작 나라가 망하도록 내버려 두었다고 항의하는 격한 어조로 가득하다.

"주님께서 주님의 백성을 헐값에 팔았으나, 이익을 얻으신 게 아무것도 없습니다! 주님께서는 우리를 여러 나라의 이야기거리와 조소거리가 되게 하셨습니다. 그러나 우리는 주님을 잊지 않았고, 주님의 언약을 깨뜨리지 않았는데, 이 모든 일이 우리에게 닥쳤습니다. 우리는 마음으로 주님을 배반한 적도 없고, 우리의 발이 주님의 길에서 벗어난 적도 없습니다!"

'이사야'(제2 이사야, 40~55장)는 바빌론 포로 시대에 활동한 익명의 예언자가 전한 위로와 희망의 메시지이다. 유대인들은 오래도록 신을 향

한 원망과 불평 속에서 좌절하고 절망하여, "골짜기에 가득한 뼈다귀처럼 그곳을 무덤으로 삼아"(에스겔 37:1~12) 겨우 숨만 쉬고 살아간다. 조국을 잃은 백성의 한 맺힌 삶이다.

'시 137편'은 그때 바빌론 포로 시대에 익명의 시인이 노래한 기도문이다.

"우리가 바빌론의 강변 곳곳에 앉아서, 시온(예루살렘)을 생각하면서 울었다. 그 강변 버드나무 가지에 우리의 수금을 걸어 두었더니, 우리를 사로잡아 온 자들이 거기에서 우리에게 노래를 청하고, 우리를 짓밟아 끌고 온 자들이 저희들 흥을 돋우어 주기를 요구하며 시온의 노래 한 가락을 저희들을 위해 불러 보라고 하는구나!"

국토와 나라를 잃어버린 백성은 어디를 가나 천대만 받는다.

3악장·3rd·클래식

———————— ✳ ————————

체코의 민족주의 작곡가 '베드르지흐 스메타나'(1824~1884년)의 '나의 조국'은 그의 조국이 오스트리아-헝가리 제국의 통치와 탄압을 받는 불행한 때인 1874~1879년 사이에 작곡한 곡으로, 조국의 해방과 자유를 기원하는 애틋한 사랑을 담은 6악장의 교향시이다.

그런데 나라만 불행했던 것이 아니었다. 스메타나도 불행했다. 이 곡을 쓰던 시절, 그도 베토벤처럼 청력을 완전히 상실하고 암담한 나날을 걸었다. 그러나 그는 불굴의 혼으로 이겨내고, 마침내 조국에 영원한

음악적 기념비를 세웠다. 스메타나는 동시대를 살아간 '안토닌 드보르작'(1841~1904년)과 함께, 19세기 체코가 배출한 2대 음악가이다.

이 곡은 1882년 11월 5일, 프라하 청중의 열렬한 환호 속에서 초연되어 조국에 헌정되었다. 우리에게 익숙한 곡은 2악장의 '블타바'(Vltava)인데, '몰다우강'이다. 프라하 한복판을 가로지르며 흐르는 몰다우강을 유려하게 묘사한 음조는 조국 체코의 자유를 갈망하는 작곡가의 심정이 그대로 묻어난다.

오페라의 거장 '주세페 포르투니노 프란체스코 베르디'(1813~1901년, 이탈리아)의 '나부코'(Nabucco)는 '나폴레옹 보나파르트'의 정복으로 프랑스 제국의 지배를 받던 시기에, 고대 이스라엘 민족의 바빌론 포로를 생각하고 나라의 독립과 자유를 갈망하며 작곡한 민족주의 오페라이다. '히브리 포로들의 합창'은 3막 시작 부분에 나온다. 이 노래의 가사가 바로 시 137편이다.

베르디의 오페라 '아이다'(Aida)는 오스트리아-헝가리 제국의 빈(Wien) 체제와 이탈리아 통일 전쟁으로 혼란하던 시기인 1870년대에, 이집트 왕의 위촉을 받아 고대 이집트 역사를 배경으로 쓴 곡으로, 1871년 12월 24일 카이로 극장에서 초연되었다. 위대하고 웅장함으로 세계적으로 널리 알려진 유명한 대합창 곡이다.

그 가운데서 2막에 나오는 합창 '개선행진곡'은 에티오피아와 치른 전쟁에서 승리하여 전리품과 포로를 이끌고 귀환하는 이집트 군대를, 가두에 나온 국민이 열렬히 환영하며 맞이하는 개선 축하식 장면이다. 승리

의 기쁨과 환호를 표명하는 장쾌한 트럼펫의 선율과 함께, 웅장한 합창이 압권이다.

Epilogue·종곡(終曲)·종결(終結)

＊

조국! 우리도 이 말을 들으면, 가슴 설레고 아파하며 눈물 짓던 때가 있었다. 우리는 역사를 올바로 알아야 한다. 그에 대한 해석은 둘째치고, 사실적인 역사를 가르치지 않는 나라에는 미래가 없다. 아직도 우리나라 는 지나치게 이념적이다. 이제는 이것을 뛰어넘어야 한다. 땅과 조국과 나 라가 우선이지, 이념이 아니다.

민주주의, 법치주의, 자유, 선진국 경제와 복지 사회, 세상을 밝히는 선진 문예와 문화의 국가를 건설하는 것이 우리가 실현해야 할 역사적 과 제이다. 나라를 생각하는 마음을 앞세우며 대화와 다양성을 존중하고, 예 의와 도덕성을 잃지 않고 품위 있게 살아가며, 다시는 나라를 잃고 애통하 며 수난을 겪는 일은 결단코 없어야 한다.

20장

자유

문학
로맹 롤랑–베토벤의 생애,
이치석–함석헌 평전, 조정래–아리랑

성서
출애굽 이야기, 예수의 산상수훈

클래식
L. v. 베토벤–에그몬트 서곡,
현악사중주 13번 5악장 카바티나

Prologue · 서곡(序曲)

--- ✱ ---

인간과 나라와 세계의 사명은 자유에 이르는 것이다. 자유로운 인격의 자유인이 되는 것은 개인의 인생 목적이다. 자유롭고 평화로운 선진 문화국가를 이루는 것은 나라의 목적이다. 세계와 인류의 자유와 평등과 평화가 이루어지는 것은 세상의 목적이다.

자유는 두 가지의 형식으로 이루어진다. 먼저 내면의 자유는 우리 안에 있는 온갖 욕망의 집합인 자아(Ego)의 부정성, 곧 탐욕과 무지와 어리석음의 유혹을 초극하는 것이다(자아는 창세기 3:1에서 '뱀'으로 상징). 자아는 우리 안에 들어 있는 유혹과 파괴와 죽음의 "뱀"이다(창세기 3:1). 다른 말로, "네 문앞에 도사리고 앉아 너를 지배하려고 하는 죄"라는 뱀이다. 이 뱀은 모든 인간의 마음과 사회와 세상을 지배한다. 이 자아의 뱀에 물리면 치명적이다. 이것이 "죄의 삯은 죽음"이라는 말의 의미이다(로마서 6:23).

따라서 내면의 자유는 뱀의 대가리를 자르는 것이요(창세기 3:15), "내 안의 용(龍)을 죽이는 것"이다(칼릴 지브란-사람의 아들 예수). 예수의 말로 하면, 사고(思考)와 인생의 방향전환인 "회개"이고(마가복음 1:15), "마음이 깨끗한 사람이 되는 것"이고(마태복음 5:8), "성령으로 다시 태어나 바람 같은 사람이 되는 것"(요한복음 3:5~8), "진리를 깨닫는 것"이다(요한복음 8:32). 곧, 일체 거짓과 탐욕과 이기심에 걸리지 않는 자유로운 사람이 되는 것이다.

그리고 다른 하나는 존재 방식과 사회적 자유이다. 여기에는 개인과 인간관계, 나라의 정치와 살림살이(경제 생활)의 자유가 있다. 여기에는 인

간 존엄성의 자유, 신체의 자유, 직업의 자유, 사유의 자유, 표현의 자유, 출판의 자유, 집회의 자유, 결사(結社)의 자유, 종교의 자유, 불복종의 자유, 사랑과 자비의 자유 등이 있다.

우리는 누구나 자유로운 인간이 되어, 타인과 자유로운 관계를 맺으며 자유로운 나라와 세상에서 살고 싶다. 내면적 자유는 각자의 몫이고, 사회적 자유는 국민 공동의 과제이다. 그런데 내면적 자유와 사회적 자유는 비례와 역비례 관계에 있다. 내면적 자유를 이룬 사람들이 많은 나라는 분명히 사회적 자유도 증가하고, 내면적 자유를 이룬 사람들이 적은 나라는 분명히 사회적 자유도 축소된다.

먼저 이루어야 할 것은 내면적 자유이다. 내면적 자유는 해방을 전제하고, 개인이 이루어야 할 인격적 이상이다. 거짓, 탐욕, 이기심, 폭력성, 타인에 대한 존중심의 결여 같은 부정적인 마음과 태도에서 해방되어야 하고, 진실, 도덕성, 개방성, 사랑, 타자에 대한 존중과 관용의 자유를 향해 나아가는 것이 개인의 이상이다.

사회적 자유 역시 해방을 전제하고, 나라에서 이루어야 할 공동체의 이상이다. 나라 안에서 일체의 지배나 억압이나 착취를 없애고, 법치주의를 실현하고, 평등하고 평화로운 공동체를 건설하는 것이 진정 자유로운 선진 문화국가를 향한 이상이다

성서는 이 내면과 외면의 자유를 두 가지 형식으로 포괄하여 말한다. 개인에 주어진 '떠나서 가라는 것'(창세기 12:1)과 민족에 주어진 '출(出) 이집트-향(向) 가나안'의 명령이 그것이다(출애굽기 3:7~8, 20:1~17). 떠나야 하는 곳·것은 장소가 아니라, 마음과 존재 방식의 자유를 말한다. 가

나안은 단지 출애굽 이후의 목적지인 땅·지역이 아니라, 이스라엘 민족이 역사 내내 이루어야 할 참된 공동체의 이상이다. 따라서 이스라엘뿐 아니라 그리스도인을 포함한 모든 인간은 언제나 자유를 향하여 나아가는 도상(途上)에 있다.

1악장·1st·문학

＊

'미켈란젤로, 톨스토이, 간디, 라마크리슈나' 등을 쓴 전기 작가인 '로맹 롤랑'(1866~1944년, 프랑스)의 '베토벤의 생애'는 한 음악가의 생애를 다룬 대하소설 '장 크리스토프'로 노벨문학상을 수상한 그의 걸작이다. 비록 책의 부피는 얇지만, 깊고 묵직한 감동의 울림을 안겨주는 명작이다.

이 작품에서, 롤랑은 영웅을 "심정(心情)이 위대한 사람"이라 정의하며, 베토벤이 그런 음악가라고 말한다. 롤랑은 베토벤의 성장사나 그의 음악에 관한 해설을 다루지 않고, 오로지 그의 음악에 담긴 웅혼한 정신과 고난에 패배하지 않고 자신 안에 담겨 있는 위대한 창조성을 남김없이 실현하려고 끝없이 도전한 그의 인간적이고 숭고한 삶의 태도와 불굴의 인간성을 드러내는데 주력한다. 그는 이것을 자유를 향한 베토벤의 열정이라고 말한다.

자기를 극복하고 타자를 위해 존재하는 자유에 관한 베토벤의 일기를 들어보자. "불쌍한 베토벤, 이 세상에는 너를 위한 행복 따위는 하나도 없다. 오로지 이상(理想)의 세계에서만, 너는 친구를 찾을 수 있을 것이다. 복종한다는 것, 너의 운명에 복종한다는 것! 너는 이미 너 자신을 위해서

존재할 수 없다. 다만 남을 위해서 존재한다. 너에게는 너의 예술 속에 있는 행복, 그 이상의 행복이란 없다. 오, 신이여! 내가 나를 이길 수 있는 힘을 주소서."

20세기 한국의 교사, 역사가, 문필가, 언론인, 기독교 사상가, 민주주의 운동가로 살아간 '씨올 함석헌 선생'(1901~1989년)의 삶을 다룬 평전이 두 개 있다. '김성수'(현존)의 '함석헌 평전'은 주로 종교적인 측면에 초점을 맞춘다. 평안북도 용천 태생으로 일찍이 기독교인이 된 가문을 따라 일본에서 역사를 전공하고 돌아와, 교사를 하며 '김교신 선생'과 함께 '성서 올바로 읽기 운동'을 펼친 종교인의 모습을 드러낸다. 모 출판사의 '함석헌 전집 20권'에는 성서 이야기를 다룬 수 권의 책이 들어 있다. 함 옹은 주로 세계의 평화와 언론 자유와 교육 운동을 펼치는 개신교파의 하나인 '퀘이커'(Quaker) 교도이다.

'이치석'(현존)의 '씨올 함석헌 평전'은 함 옹의 삶을 연대순으로 기록하면서도, 고매한 인격과 심오하면서도 평이하게 말하는 그의 사상을 심층적으로 전개한다. 노벨 평화상 후보에 수 차례 오른 선생을 전혀 영웅시하지 않고 소탈한 모습을 드러내는데 주력한다.

함 옹의 전반기 44년 생애는 학교 선생과 성서 연구, 1934~1935년 김교신 선생이 운영하는 잡지 '성서 조선'에 연재한 '성서적 입장에서 본 조선 역사', 곧 '뜻으로 본 한국 역사'를 비롯한 수많은 사상적 글을 집필한 시기이다(후에 개정판 발행). 후반기 44년 생애는 성서 강의와 강연, 노자와 장자 강의를 통해 인류의 평화를 호소하는 교사와 종교가와 역사가의

면모를 드러내고, 반독재 민주화 투쟁으로 민주주의와 언론과 사상의 자유를 부르짖으며 활동한 시기이다. 나는 대학 시절, 그분의 성서와 동양철학 강의를 들은 일을 잊을 수 없다.

소설가 '조정래'(현존)의 '아리랑'은 12권의 장편 대하소설이다. 일제 강점기 시절, 우리 땅 안팎 곳곳에서 펼쳐진 민족의 독립과 자유를 위한 민초들의 투쟁을 다룬다. 작가는 눈물과 고통과 의분 속에서, 나라를 빼앗긴 백성이 만주 벌판에서 극도의 궁핍을 겪으며 일본 제국의 억압과 살육에 맞서 싸우는 장렬한 모습을 담아내고, 하와이 농장에서 박봉과 인종차별에 시달리면서도 독립 자금을 댄 동포들의 이야기를 그려낸다.

그런데 해방과 자유를 얻자마자 나라가 분단되어 지금까지 고통을 겪고 있으니, 함석헌 선생의 말대로 한민족은 "수난의 여왕"(뜻으로 본 한국 역사)인 것인가? 언젠가 통일이 될 것이라 믿고, 이제 한국은 세계사에 우뚝서는 빛과 의의 선진 문화국가를 이루어야 하리라.

2악장·2nd·성서 이야기

＊

고대 이스라엘 민족의 '출애굽' 해방과 자유의 이야기는 워낙 유명하다(애굽은 이집트의 한문역, 애급·埃及. 한글음역으로 애굽이 됨). 내 땅이든 남의 땅이든, 노예가 된 백성은 말하고 일하는 인간 동물로 취급되기에, 살아도 사는 게 아니다. 출애굽기는 다른 말로 '탈출기'인데, 이집트의 노예로 살던 이스라엘 민족이 신과 모세의 인도로 탈출하여 약속의 땅인 가

나안을 향하여 나아가는 기나긴 자유의 여정에 관한 이야기이다.

그리고 출애굽 해방과 자유 이야기는 이스라엘 민족의 역사적 과제로 변환되어, 대대로 이루어야 할 이상으로 자리 잡는다. 그래서 개인의 자유에 관한 말과 함께, 공동체인 이스라엘 민족이 대대로 역사에서 실현해야 할 자유를 말한다(십계명, 신명기). 더 나아가 출애굽의 해방과 자유 이야기는 언젠가 이 땅에서 이루어져야 할 우애와 평등과 평화의 세계인 '신의 나라'를 지향하는 인류의 보편 이상으로 승화된다(출애굽기 19:5~6).

'예수의 산상수훈'은 인간 개개인의 내면적이고 인격적인 해방과 자유에 관한 가르침이다(마태복음 5~7장). 그렇기에 이것은 요한복음에 연결하여 읽어야 한다. 인간은 누구나 거짓과 탐욕의 노예로 살아간다. 따라서 내면의 자유를 이루는 것이야말로 인생의 과제이고 사명이다. 그래야만 타자와 공생하고 생상하는 질서 가운데서 자유롭고 행복하고 평화롭게 살아갈 수 있다. 산상수훈은 새로운 인간의 새로운 윤리와 존재 방식의 길로 제시된 것이다.

3악장·3rd·클래식

✳

'L. v. 베토벤'(1770~1827년)의 '에그몬트 서곡'은 'J. W. v. 괴테'(1749~1832년)의 비극 '에그몬트'를 읽고, 그것을 10악장의 연극 부수음악(오페라)으로 쓰면서 작곡한 것이다. 40세의 베토벤은 당시 '나폴레옹 보나파르트'가 황제로 등극하여, 유럽의 해방자가 아닌 독재자로 변신한

데 분노하며, 저항과 자유의 메시지를 담아냈다. 오늘날 연주되는 것은 서곡뿐으로, 클래식 공연에서 사랑받는 상징적 작품이다.

오늘날 민주주의자와 공화주의자로 자리 매김되는 베토벤은 여기에서 16세기 스페인의 지배에 항거하며 독립운동을 일으켰다가 처형된 네덜란드 백작 '라모랄 에그몬트'(1522~1568년)의 자유를 향한 인간의 숭고한 삶을, 억압에 대한 투쟁과 승리라는 영웅적 주제에 담아 묘사한다. 자유로운 나라를 이룩하려는 용기, 폭정과 압제에 대한 저항과 투쟁, 민중의 해방과 자유를 위해 자기를 바치는 행동주의, 이것이 베토벤이 찬양하는 진정한 영웅주의이다.

이 곡은 처음부터 끝까지 귀청이 떨어질 지경으로 울리는 관악기와 현악기의 거칠고 세차고 웅혼한 소리의 합창으로 일관하며, 듣는 이의 가슴을 힘차게 두드리며 자유로운 나라를 향한 갈망을 일으킨다. 주로 유럽 국가들의 독립 기념일에 연주되는 곡이다.

그리고 이 서곡은 나라의 자유가 아니더라도, 일상의 자잘한 근심에 파묻혀 어느덧 자신감과 용기와 희망을 잃어버리고 맥 없이 전전긍긍하는 나약한 자아를 떨치고 일어나, 자신의 인생을 긍정하며 개성이 살아있는 삶을 지향하며 싸우라고 격려하는 혼의 목소리이다. 이 곡은 우리 안에 살아 있는 영웅의 맥(脈)을 진동시킨다.

인간은 삼손과 헤라클레스나 임꺽정처럼 특정한 영웅으로 태어나 영웅이 되는 게 아니라, 누구나 영웅의 자질을 지니고 태어난 존재로서 이상을 향하여 타오르며 힘차고 값지게 살아 영웅이 되는 것이다. '그대 안의 영웅을 깨워라. 우연한 운명에 패배하지 말라.' 이것이 이 서곡이 들려주는

베토벤의 메시지이리라.

　'6장-문학, 나의 베토벤 이야기'에서 말했듯, 그가 죽기 2년 전 1825년에 작곡한 '현악사중주 13번, 5악장 카바티나'는 시종일관 부드럽고 고요하고 침착하고 명상적이고 평온한 음색이다. 삶의 모든 고통과 투쟁에서 해방되고 자유롭게 되어, 내적 평온과 광명을 누리는 베토벤 자신의 심정을 읊조리는 듯하여, 이미 이 지상에서 영원의 세계로 돌입한 면모를 드러낸다. '가브리엘 포레'(1845~1924년)의 '레퀴엠-천국에서'와 비슷한 음조인데, 단지 가사와 노래가 없을 뿐이다. 포레가 베토벤의 카바티나에서 영감을 받은 것으로 보겠다.

Epilogue·종곡(終曲)·종결(終結)

＊

　자유인, 자유로운 나라, 자유로운 세계! 이것이 인간과 국가와 인류가 걸어야 할 길이다. 자유롭지 못한 삶, 자유 없는 나라, 자유롭지 않은 세계는 존재 의미와 목적을 상실한 상황이다. '자아와 세상의 노예에서 탈출하여 진리를 의식하며 살아가는 자유로운 인간이 되어라, 나라 안에서 불평등을 지양하고 모두가 함께 어우러져 평등하고 평화롭게 사는 나라를 이룩하라, 그리하여 세상 모든 나라와 인류가 사랑으로 조화된 평화롭고 자유로운 세계를 실현하라', 이것이 인류라는 종족이 가야 할 길이 아니라면, 도대체 인류가 무엇 때문에 지구에 존재하는 것이란 말인가?
　문학과 성서와 클래식은 이것을 말하고 들려준다. 바라기는 한국인들

이 각기 내면적 자유를 이루고, 세상에서 가장 자유로운 나라를 실현하여 심오하고 숭고한 생의 의미를 누리며 복된 삶을 살고, 세상에 찬란한 문화의 빛을 비추게 되기를!

나오는 말

　내가 클래식 음악을 최초로 접한 것은 중학교 3학년 겨울 방학을 보내던 1975년 1~2월경으로, 고등학교에 들어가기 직전이다. 어느 날 점심을 먹은 후, 라디오를 켜고는 이리저리 주파수 채널 손잡이를 돌리는데, 어디에서 처음 듣는 음악 소리가 나기에 귀를 기울였다. 피아노와 오케스트라 소리가 들려왔는데(시골 출신인 나는 그때 오케스트라라는 말조차도 몰랐다), 내 귀에는 마치 거대한 강물이 유려하게 흐르는 듯한 느낌이 들었다.

　무슨 곡인가 싶어 끝까지 듣고 나자, 여성 진행자가 '아름답죠? 라흐마니노프의 피아노협주곡 2악장이었습니다.' 하는 말이 들려왔다. 피아니스트와 오케스트라는 잊었다. 이윽고 마치는 시간이 되자, 진행자가 'CBS 기독교 방송, 정오의 클래식이었습니다.' 하는 말을 들었다. 그렇게 하여 지금까지 이어진 클래식 음악의 세계로 들어섰다.

　나는 성서는 어느 정도 알지만, 문학이나 클래식 평론가는 아니다. 그저 좋아하고 사랑할 뿐이다. 성서와 문학과 클래식 음악은 내 인생을 길러준 세 개의 세계와 스승이다. 대학 시절부터 독서하고, 성서를 연구하고 설교 준비를 하고, 지금도 글을 쓰는 내내 클래식 음악을 들으면서 한다. 아무 지장 없고, 오히려 더욱 영감이 떠오른다. 물론 조용하고 느린 2악장을 주로 듣는다.

인생은 선물이다. 이렇게 값지게 주어진 삶을 아름답게 살아내는 비결은 아주 가까운 데 있다. 사람마다 취향이 다르지만, 내게는 성서와 문학과 클래식 음악이 그렇다. 우리는 이런 것들을 통해 선물로 주어진 인생을 "골수까지 파먹으며"(H. D. 소로의 말-월든) 살고 싶다. 확실히 성서와 문학과 클래식은 잘 어울리는 세 쌍둥이라 하겠다. 특히 서양 문학이나 클래식은 성서에 기초한 것들이 많고, 기독교 성가에서 나와 발전한 것이기에 그렇다.

예전에 시골의 우리 교회와 '퇴촌 주민 문화센터'에서, 네 달을 한 학기로 하여 매주 한 번 '문학과 클래식'이란 강좌를 연 일이 있었다. 그때는 누구나 올 수 있도록 성서 이야기는 하지 않았다. 우리 교회에는 진공관과 앰프와 CD 플레이어와 이퀄라이저가 달린 오디오와 대형 스피커가 있어서, 클래식 음악을 감상하기에는 알맞았다. 내 피아노 실력은 찬송가를 연주하는 정도이기에, 직접 피아노소나타를 들려줄 수는 없었다. 그러니 무척 용감하게 대들었던 것이다.

그때 문학에 클래식을 맞추거나 클래식에 문학을 맞추는 식으로 작품을 선정하고, 그에 관한 간단한 해설을 써서 스프링 책으로 만들어 배포하고 진행했다. 그러나 처음에는 호기심에 왔다가 문학이나 클래식 음악을 낯설고 지루하게 느꼈는지, 1년만 하고 말았다. 내가 소나타를 칠 줄 알았다면, 더 오래 했을 텐데…. 이 책은 그 자료를 바탕으로 쓴 것이다.

작은 것들은 작지만은 않다. 일상의 소소한 것들이 인생의 옷감을 짜는 실이다. 매일 문학과 성서를 읽고 클래식 음악을 들으며 일상을 영위하는 것은 낭만적이고도 심오한 삶을 가꾸며 살아가는 길이리라.